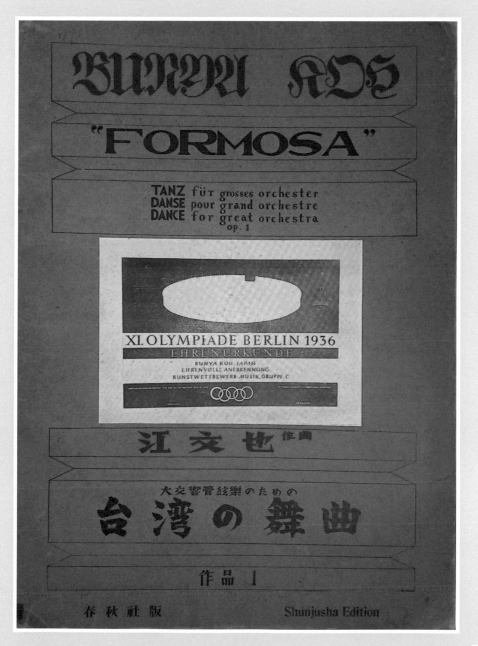

日本春秋社 1936 年發行江文也作曲《臺灣舞曲》管絃樂總譜封面。

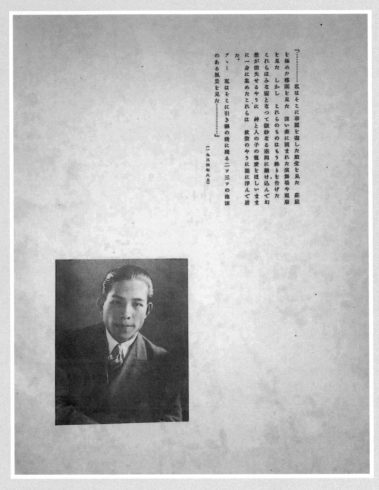

『……私はそこに華麗を極した殿堂を見た　莊嚴
を極めた樓閣を見た　深い森に圍まれた演舞場や風廟
を見た　しかし　これらのものはもう終りを告げた
これらはみな霊となって微妙なる空間に融け込んで幻
想が消尖せるやうに　神と人の子の寵愛をほしいまま
に一身に集めたこれらは　抜殼のやうに闇に浮んで居
た　アヽ──私はそこに引き潮の渚に残る二ツ三ツの泡沫
のある風景を見た……』

（一九三四年八月）

江文也《臺灣舞曲》總譜（1936）內頁的作曲者照片與意境文。

✕ 意境譯文

「……在那裡我看到了華麗至極的殿堂 看到了極其莊嚴的樓閣 看到了圍繞於深邃叢林中的劇場及祖廟 但
是它們宣告這一切都結束了 它們皆化作精靈融入微妙的空間裡 就如幻想消逝一般 渴望神與人子之寵愛
集於一身的它們 有如空洞的軀殼般浮於幽冥中 啊──！在那裡我看到了退潮的沙洲上 留下的兩三點泡
沫的景象……」

（一九三四年八月）

（劉麟玉為 2003 年中央研究院臺灣史研究所舉辦《江文也逝世二十周年紀念音樂會》手冊所譯，周婉窈
略修）

江文也作曲《臺灣舞曲》（1934 年創作，1936 年發行）鋼琴版封面。

BUNYA KOH

BAGATELLES

for Piano
OP 8

Бунья. КО

БАГАТЕЛИ

для фортепіано

江文也

バガテル

ピアノ独奏

作品八

COLLECTION ALEXANDRE TCHEREPNINE

「齊爾品選集」系列第 18 號作品：江文也鋼琴獨奏曲《バグテル》
（Bagatelles，斷章小品，Op. 8，1936）封面。

江文也鋼琴作品《人形芝居》（人偶劇，1936）樂譜封面。

江文也管絃樂曲《孔廟大成樂章》（1939）總譜手稿封面。

江文也管絃樂曲《孔廟大成樂章》（1939）總譜手稿。

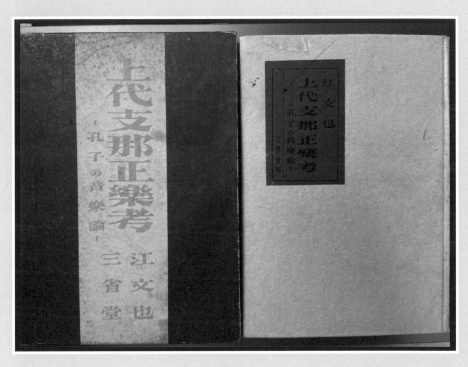

日本三省堂所出版的《上代支那正樂考—孔子的音樂論—》（1942）。

江文也研究中國傳統音樂筆記卡（1）。

江文也研究中國傳統音樂筆記卡（2）。

江文也自製講義「和聲學發展史一覽表」第一頁。

江文也自製講義「和聲學發展史一覽表」第二頁。

新管絃樂法原理提要

講義編名——江文也

前言

現代的 Orchestra 的種種上的發展，自從出現了 Rimsky Korsakow，Igor Strawinsky，Maurice Ravel 的路線與 Hector Berlioz，Richard Wagner，Richard Strauss 的另一方面的開拓，探究以來是已經達到了其極高度的發達了。（簡單地說，後者這一方面在方法上，技術上的處理是比較分歧，複雜的，不像前者似統在同一方法同一型態下發展的）

這講義在「管絃樂原理」前加一「新」字的意義，也就是說在 Berlioz，R. Korsakow 所著作的二部管絃樂法書中，所未提到的一些新發明的方法，新作品的實例，我們盡量多採用，多引用的意思。

同時在 1980 年代的今天，一切過去的名曲與近代新作品都已可以可作為研究的材料，收唱機的發達，小型總譜的普及，出版從入手已比較容易。我們可以為脫了如 Berlioz，Korsakow 時代（當時的客觀條件當是遠比不上我們今天的課堂）的冗長的論述方法。

同時廿世紀後半世紀的新社會是要在精簡的，科學的時代。七過去繁漫的學院派作風所總要在三年或二年的過程，利用這些科學設備條件，諸君是努力為如何給精簡似於一年之中，而求精通它，可能的話，甚或縮至半年之內，或再進一步三個月⋯⋯。

在這種決意此方針之下，這部講義是採用如數學的方程式似的方法，精簡的，經科學的表示方法，希望同學不是忌眛其方程式的把，或說我重載的少，方程式的詳細說明，只要到音樂，自當課群要集中精神給筆記下來，絕對印於所彈把過去。

至於構成 Orchestra 的各種樂器的性能，與演奏上的技術問題（Instrumentation）是不在此講義的範圍內。同學要〈個別〉地去找專業的講義書，本樂練其性能以外，並沒有理想的途路，〈硬是如此〉

1.

江文也自製講義「新管絃樂法樂理提要」第一頁。

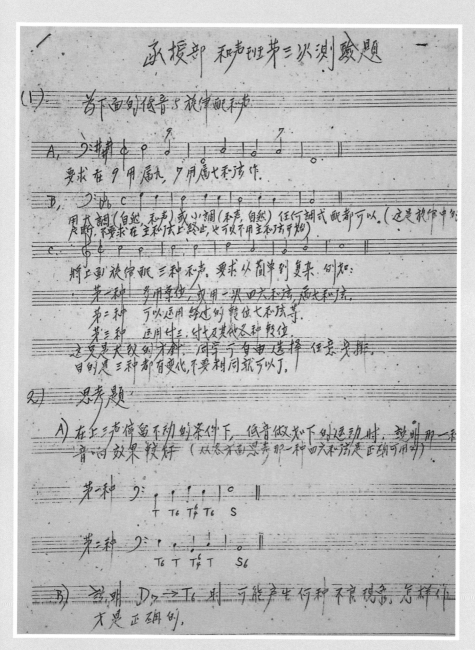

江文也自製考題「和聲測驗」第一頁。

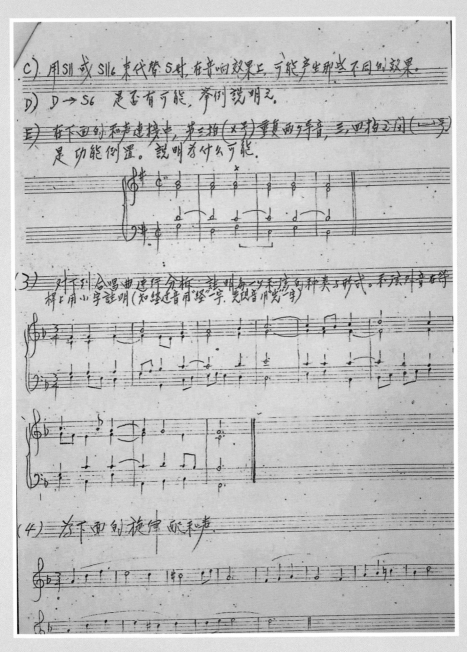

C) 用 SII 或 SII6 束代替 5 时, 在音响效果上, 可能产生那些不同的效果.

D) D→S6 是否有可能, 举例说明之.

E) 在下面的和声连接中, 第三拍 (×号) 重复西5音音, 三, 四拍之间 (一弧) 是功能倒置. 説明为什么可能.

(3) 对下引合唱曲速律分析. 説明每一声弦句种类与形式. 和弦外音等样上用小字註明 (知经过音用経一字, 辅助音用辅一字)

(4) 为下面的旋律配和声.

江文也自製考題「和聲測驗」第二頁。

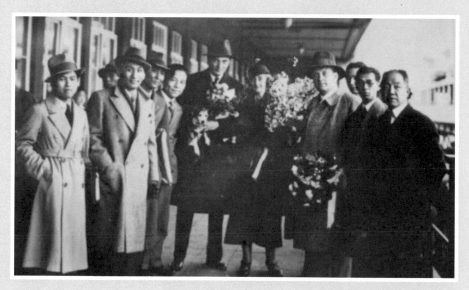

俄羅斯作曲家齊爾品夫婦（中）於 1936 年訪日時，江文也（前排左 4）及其他
作曲家與之合照。

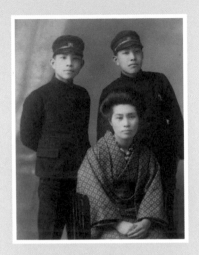

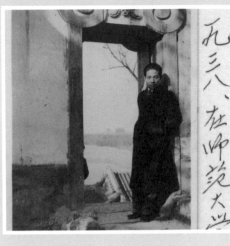

日本長野縣上田市就讀中學時代，與照顧文鐘、文也兄弟的村山光女士合影。

江文也 1938 年在北平師範大學任教時。

江文也於 1941 年返日時在自宅拍攝的照片。

縱橫西東

江文也音樂文集

作者　江文也

編者　劉麟玉　沈雕龍

目　錄
CONTENTS

＊譯註者說明

1. 第三部分〈考察日本樂界等他人對江文也音樂作品的評論〉的部分引
 文，由劉麟玉與臺南大學音樂學系學生陳乙任與東京藝術大學博士候選
 人李惠平共譯。

2. 所有文章的註解皆由編者所加。惟第一部分〈作曲餘爐〉由國立臺灣大
 學音樂學研究所副教授楊建章與編者共註。

推薦序：習於水，勇於泅 應當係臺灣人个驕傲：江文也

楊長鎮

　　1930 年代，對音樂藝術充滿熱情與憧憬的江文也（1910-1983），以優美的歌聲在日本見於樂壇，爾後跨足作曲、著詩、研究、評論書寫等，在各項領域都有不凡的成就，說他是二十世紀最富傳奇色彩且成績傲然的臺籍音樂家之一，絕不為過。

　　生於臺灣、長於日本、授業於中國，江文也的一生顛沛的際遇就如同是臺灣、日本、中國近代史的縮影。在複雜難解的歷史糾葛中，因為政治權力更迭與意識的改變，為江文也帶來的種種挫敗與磨難，也在他的生命經驗中，帶來了無比巨大的無奈與苦痛，然而，即便境遇是如此地艱難，江文也卻展現出對音樂無止盡的學習慾望，一直堅定不斷地創作，直至離世。江文也留下的各種管絃樂、室內樂、歌曲、鋼琴曲、歌舞樂、甚至歌劇，足以反映了他一生對於音樂創作的堅持。

　　2023 年，江文也逝世 40 周年，這位出身客家、才華橫溢的作曲家，應當被看見、聽見。由客家委員會與國家交響樂團（NSO）攜手合作，邀請音樂學家劉麟玉與沈雕龍教授編輯出版《縱橫西東：江文也音樂文集》。在疫情擴散期間，劉麟玉、沈雕龍兩位教授仍奔走臺、中、日三地，取得江文也包含散文、論文、專書、劇本，甚至授課講義等珍貴資料，透過兩位教授的翻譯、註釋，我們循著江文也的藝術軌跡，細細領

略他的音樂創作，與他對藝術的獨特見解；無論是對西方音樂的技巧探究，或是對於東方音樂如何立足世界的反思，江文也對藝術的宏觀，早已遠超過世人對他所定義的作曲家標籤。

衷心期盼《縱橫西東：江文也音樂文集》的出版問世，不僅在臺灣，更能引動全球對於江文也的認識與研究，進而由世世代代接續深掘江文也奧秘的音樂世界。

客家委員會主任委員　楊長鎮

推薦序：第五個十年

楊建章

　　戰爭期間逐漸從日本移居北京的作曲家江文也（1910-1983），於 1957 年中國反右運動期間受整肅，直到文革結束兩年之後的 1978 年底才被平反。晚年纏綿病榻之際，外界開啟了第一波江文也研究，也就是將近 20 年的所謂江文也復興運動。首先是中國在 1981 年開始在《中央音樂學院學報》刊登他的作品，接下來臺灣音樂與文化界人士謝里法、林衡哲、韓國鐄、與張己任，加上香港方面的周凡夫、劉靖之，分別在港臺兩地出版紀念文字、舉辦專題音樂會、與兩次學術研討會（1990，1992），總結於 1992 年由香港大學亞洲研究中心，與臺北縣文化中心分別出版了江文也的樂譜、文字作品，以及相關研究論文。北京中央音樂院則由江文也的家人與故舊，在 1995 年也舉辦了一次學術研討會，研究文集于 2000 年出版。這個階段的江文也研究主要對其生平、作品重新整理，與初步的檢討其人其作的歷史意義。

　　第二波則始於本世紀，臺灣學者宮筱筠完成了第一本以江文也為主題的博士論文（德國海德堡大學，2002），林瑛琪則是重新釐清江文也寫作孔子樂論以及詩作的的歷史情境（成功大學，2005）。中研院臺灣史研究所舉辦了逝世二十周年的研討會（2003），開啟了音樂學界以外的臺灣學界以及知名學者加入：《上代支那正樂考》有了楊儒賓的第二

個中文譯本；歷史學者周婉窈（2005）、文學研究的王德威（2007）分別由兩種文化政治立場詮釋江文也文字與詩作中的中國想像。中國方面最重要的應該是汪毓和在他的《中國近現代音樂史》（2002）以專章討論戰時淪陷區音樂活動，將江文也正式納入中國現代音樂史的一部分；2010 年在江少年旅次的廈門，舉辦了「江文也百年誕辰紀念會」，對1980 年代以來的相關研究多有回顧。

　　日本學界對於江文也的研究一直不是很積極。民間學者井田敏根據日本家屬所藏信件、日記、與訪談的材料所完成的《幻的五線譜──「日本人」江文也》（1998），卻因為也採用了北京江家的資料，爭議之下永久下架。在這期間最重要的是劉麟玉教授一連串江文也文字作品的整理、翻譯，另外也有楢崎陽子與仲万美子零星的研究，重新檢視江文也作為日本二十世紀音樂發展一部分的可能性。同等重要的是 2008 年《上代支那正樂考》由東京春秋社重新出版，書末並附上片山杜秀與坂田進一兩位學者的重要論文，審視了江文也在戰前戰間日本文化脈絡的角色，為日本學界重新評價江的重要文獻。然而最近十年卻似乎又裹足不前，僅見王德威（2011）與劉美蓮（2022）所著兩本江文也專書被翻譯為日文，表示日本學界的論斷依然難產。

　　2016 年，北京中央音樂院和江小韻女士重新編輯出版了一共七冊的《江文也全集》，包括了樂譜、圖像、以及文字，是現有出版品中最完整的一次。2021 年底起，客委會籌辦了「《泅泳漂泊》江文也音樂系列活動計畫」，除了在去年紀念活動之際舉行，由客家裔呂紹嘉指揮演出其管絃樂作品，以及現今眾多客家籍作曲家的委託創作之外，也出版部分江文也作品錄音。本書的出版，則是補充了《江文也全集》在原始文獻所闕漏的部分，主要是江文也對音樂的論述，包括他自己對創作的想法以及針對自己作品的說明，也包括當時樂界對江的評論，尤其是日文原文的部分。

　　2023 年也是作曲家逝世後的第五個十年開端，或有可能吹起江文也研究的第三波。綜其一生，以及他作為研究對象的際遇，似乎被當成臺灣人、中國人、日本人、或客家人這些光輝與紛擾，占了相當大的比重。我想到侯孝賢導演在 2003 年受日本松竹映畫邀請，執導了小津安二郎百年紀念的《咖啡時光》；片中一青窈飾演的女主角，找尋著跟她同有臺日背景的作曲家江文也的魅影，終不可得。江文也這個串起臺、日、中之間歷史與文化曖昧性的人物，在更多歷史材料出現的同時，期盼學界能夠繼續有開闊寬廣的視角與觀點。

國立臺灣大學音樂學研究所副教授　楊建章

編者序：遊走於東西方音樂
文化之間的江文也

劉麟玉、沈雕龍

　　2023 年正逢作曲家兼聲樂家江文也逝世四十周年。又過了幾乎半個世紀，我們必須從新審視：我們對江文也的認識，展延了什麼？

　　江文也本名江文彬，1910 年生於日本殖民地統治下的臺北。在臺灣，不只是音樂界的相關人士，透過演奏會、紀錄片或電影《咖啡時光》等等的媒介，相信大多數的臺灣人對他的名字並不陌生，也大都聽過他的成名作《臺灣舞曲》。然而會注意到江文也是客家人這個背景的或許還是少數。

　　為了紀念這位客家籍音樂家，客家委員會與國家交響樂團在 2021 年便開始籌備推廣江文也音樂作品的相關活動。編者有幸參與這個計畫，並已完成了《講座音樂會》及《推廣講座》兩項工作。而最後的、也是最重要的任務便是編輯並出版這本江文也的音樂文集。

　　要認識一位作曲家的音樂，或許聆聽他／她的音樂作品就能直觀感受。然而，要理解一位作曲家的藝術觀或世界觀，就沒有那麼容易。音樂作品是作曲家樂思的抽象符號，本就不容易用言語文字說明。有些作曲家甚至刻意不對自身的作品多做說明，就是為了留給聽者更大的想像空間。而江文也特別的地方是，他不僅留下許多音樂作品，也留下了大量的文字作品。縱使這些文字大部分並非專注討論他自己的作品，但也多到足以讓我們可以藉由「閱讀」去貼近他關於各種音樂的幽微思緒和

關注點，進而更深入認識他的音樂。透過江文也筆下文字裡面所涵蓋縱橫東西傳統的豐富音樂及文藝知識，以及他犀利的分析能力以及交錯著桀驁不馴與幽默的筆鋒，我們甚至可以認識不僅僅是音樂的面相。以劉麟玉長期研究並翻譯江文也多篇日語文章的經驗，可以說，唯有藉由他的文字，我們才能夠明白這位音樂家的不凡之處，不只是因為他創作了以臺灣為名而得獎的《臺灣舞曲》，還因他在音樂之路上敢於認真且嚴肅地思考和論述，並付諸行動——作曲，然後再思考。

　　這本音樂文集收集了江文也書寫的 1930 年代至 1950 年代討論音樂的日文及中文的文字作品。包含了散文、論文、專書、劇本，甚至他在北京時期的授課講義。這些文字可以開啟讀者對江文也更遼闊的認識：從西方音樂的基礎技術和美學，一路到自己身在東方如何立足世界的反思，以及對中國古代文獻中對「樂」的討論——而這些，也是編者構思本書名「縱橫西東」的原點。這本書的結尾，還收錄了少許其他人對江文也作品的看法。這個「少許」是個關鍵字。事實上，江文也自己的文字和他人討論江文也的文字，不管是日文或中文，甚至西方語言，絕對不僅止於本書所及。這本書目前所收錄的文章，除了編者的收集之外，也還來自楊建章教授、Odila Schröder 博士、東京藝術大學博士後選人李惠平等人所發現的一些稿件。願本書能達到拋磚引玉的效果，引起更多人在未來繼續補足我們還失落的江文也。

　　最後，在此要感謝客家委員會與國家交響樂團對本書的大力支持，還要致上最大謝意的，是那些為這本書的默默付出行政和校對心力的國家交響樂團團隊和國立清華大學的學生助理們。功不可沒的是，時報文化出版願意在最後一刻承接我們的文集出版工作，使整個計畫終於畫龍點睛。當然，更要感謝的是江文也在東京及北京的家人為本書的出版所給予的所有協助，沒有他們，眼下的一切都不可能發生。

<div align="right">

2023 年 6 月 28 日

2023 年 7 月 25 日修稿

</div>

導論：走進江文也的文字絲路

奈良國立大學機構 奈良教育大學教授 劉麟玉

1934 年 11 月，江文也第一次參加日本時事新報社主辦的音樂大賽作曲組並獲得了第二名時，他立刻寫信給他的贊助者楊肇嘉報告此事。他寫道：

> 無論如何我們必須將世界作為對手才是。大家都祝賀我合格通過，但我對此一點感覺也沒有，反而只是點燃了我更大的責任和更大的希望。臺灣走向世界！該開始走向世界的！一人或兩人的工作可成為全臺灣龐大的力量而帶來強烈的刺激。

1935 年 10 月，他又再次寫信給楊肇嘉：

> 就這樣，我一步一步的飛躍再飛躍，再過一陣子，我寫的音樂在全球上空翱翔的日子應該就不遠了。[1]

那時，江文也的一些作品已經透過俄羅斯作曲家兼鋼琴家齊爾品

1 以上的信件皆由六然居資料室負責人張念初先生所提供，筆者翻譯。

（Alexander N. Tcherepnine，1899-1977），在法國、中國、日本、美國等幾個國度出版。[2]而即使是幾封信件，我們也可感受到青年江文也在字裡行間流露出的自信，以及有如陽光般的意氣風發。那時的江文也不過是24、25 歲。而在當時看似好高騖遠的這些詞彙，對江文也來說卻是言行一致的表徵。次年 1936 年，江文也的作品《臺灣舞曲》獲得了奧林匹克作曲部門的「佳作」（「榮譽獎」[3]，Ehrevolle Anerkennung），他的音樂果然在世界上空翱翔。而奧運這出乎意料的結果，也讓許多當時的日本音樂雜誌不知該如何報導江文也得獎一事。[4]

　　江文也的傳奇或許就從此而起了。略知江文也生平的人，大概會惋惜他有個曲折人生。他並沒有因為《臺灣舞曲》這個作品獲得奧林匹克的作曲獎項後，從此在樂壇上平步青雲。不像同時代的西方作曲家，梅湘[5]、史特拉汶斯基[6] 等人，在西方音樂界享有盛名。也不像同時代的日本作曲家，特別是江文也曾經是參與過的日本現代作曲家聯盟的其他會員，對戰後的日本有一定的影響力。留在北京的江文也在二戰後，受到整個政治大環境的影響，雖然在北京創作了小提琴奏鳴曲《頌春》或鋼琴三重奏《在臺灣高山地帶》等傑作，但仍然無法與 1945 年以前多產的狀況相提並論。1957 年之後，隨著中國大陸的整風開始，更是失去了

2　即齊爾品選集。詳見本書第三部分的小論〈考察日本樂界等他人對江文也音樂作品的評論〉（本書 388-410 頁）。

3　日本當時將「Ehrevolle Anerkennung」翻譯為「認識獎」。

4　1936 年代表日本參加柏林奧運藝術比賽作曲部門的作曲家，除了江文也之外，尚有山田耕筰、諸井三郎、箕作秋吉、伊藤昇，特別是山田耕筰、諸井三郎是當時日本樂界重量級的人物，但獲獎只有江文也一人，因此當時的幾個主要的音樂雜誌看不到對這個結果的大幅專屬報導。

5　梅湘（Olivier-Eugène-Prosper-Charles Messiaen，1908-1992），法國作曲家。20 世紀前期便開始引領歐洲的現代音樂界。

6　史特拉汶斯基（И́горь Фёдорович Страви́нский，1882-1971），俄羅斯作曲家。其管絃樂曲《火鳥》，《春之祭典》等等為主要代表作。

他音樂創作空間與作品發表的舞臺，也失去了與外在世界連結並交流的機會。此外也因臺灣與中國大陸的隔絕，讓臺灣曾經忘記了這位出身於臺灣、為臺灣寫下許多作品的作曲家的存在。

筆者自 1994 年進入博士班之後，開始了長期卻斷斷續續地江文也研究，研究重心基本上放在 1932 年至 1945 年這段江文也活躍於日本樂界的期間。而在整個研究的過程中所收集的大量資料，除了證明江文也在日本樂界的活躍之外，也顯示了江不僅是個音樂作品多產的作曲家，同時也是一個量產文字的音樂家。或許他清楚音樂作品只能在演出時方可與在場的聽眾取得共鳴，即使有唱片這個保留音聲的管道，但也不是曲曲可錄製發行。但，刊載於新聞雜誌的文章記事或書籍，則隨時可以替他發聲。在文字天地裡，江文也不盡然只討論與音樂相關的話題，他有時候可以是詩人，也可以是散文作家。甚至可說，相較於他的音樂作品，他的文字作品所表達的意象更為直接，也更容易讓人貼近他的音樂思想。讀江文也的文字，或許會讓人汗顏只關注他的《臺灣舞曲》或個人隱私的心胸是如何的狹隘，因為我們會發現到江文也的藝術層次與宏觀，遠超過我們所定義或認知的作曲家或音樂家。而這樣的文才或許在江文也幼時便開始萌芽。

1. 江文也的客家身分

作曲家兼聲樂家的江文也（1910-1983），本名江文彬。1910 年生於日本殖民地統治下的臺北。根據俞玉滋 1990 年在香港大學亞洲研究中心主辦的江文也研討會發表的〈江文也年譜〉裡有如下的記載。「祖籍福建永定縣，客家人。父江長生，秀才，後從商。母鄭氏名閨，聰敏賢慧，生有三男。文也為次子，初名文彬。兄名文鐘，弟名文光」。[7] 1990

7　俞玉滋，〈江文也年譜〉，《民族音樂研究 第三輯 江文也研討會論文集》，劉靖之主編

年的研討會是兩岸三地裡舉辦的最早的研討會，而江文也的客家籍身分及祖籍在當時便已明確的記載。但對於我個人的年代，其實無從想像福建永定縣究竟是個什麼樣的地方。

　　直至 2010 年，筆者與其他研究江文也的先進、林衡哲先生、張己任教授、吳玲宜教授等人一起受邀參加北京中央音樂學院在廈門市籌辦的江文也百周年誕辰紀念活動。其中一天的行程，便是參觀江文也先生祖父的故居高頭鄉。由於距離廈門市路途遙遠，出發當天一大早就搭著遊覽車，翻山越嶺，大約花了兩、三個小時的車程，到了當地已是吃午餐的時間。途中還經過永定縣世界遺產的福建土樓，才知原來江文也祖先的住處離土樓不遠。即使是江文也北京的家人，也是第一次造訪該地。據後來江文也的北京長女江小韻女士告訴筆者的感想：「全村都姓江，挺有意思的。」由於距離市區偏遠，交通不便，想來早年都過著自給自足的生活。在回程的漫長山道間，想像著江文也的父親那一代，或是更上一代，是如何從如此偏遠的山村，長途跋涉的到了縣城，又飄洋過海到臺灣，在臺北落腳？

　　根據網站上公開的江文也的戶籍謄本所記載[8]，戶籍地為臺北州淡水郡三芝庄新小基隆字埔頭坑。而新北市客家淵源館的網站上正有一篇由廖倫光執筆的「芝蘭三堡客家文化資源區」[9]文章，分析了三芝區所涵蓋的過去幾個地區，確實是來自福建汀州府永定縣客家族群集體移居落腳之處。而單是江姓客家人的居所，就包含了「新庄子」、「埔坪」等地區，而上述這兩個地區的客家人皆來自現在的永定縣高頭鄉，可知江文

（香港：香港大學亞洲研究中心‧香港民族音樂學會，1992），頁 29。

8　目前收藏於臺灣音樂館網頁：https://tmi.openmuseum.tw/muse/digi_object/0073a76659c4a73628b8429aa58b1a23（2022 年 10 月閱覽）

9　參考以下網頁：https://www.hakka-origin.ntpc.gov.tw/files/15-1007-3946,c411-1.php?Lang=zh-tw（2023 年 5 月閱覽）

也的家族也是其中之一。目前並不清楚江文也的父親江長生隨著多少高
頭鄉的近親、遠親移居臺灣，但至少從江文也現有的戶籍謄本可知，江
文也的伯父，江長生的兄長江保生也來臺，而且是同一戶籍。而如此長
途跋涉的到了臺灣的江長生，卻又在江文也六歲的時候，帶著家人回到
了福建廈門。然而耐人尋味的是，江長生並未因此就在國籍上「回歸祖
國」，一家仍舊維持由殖民地臺灣的籍民身分，同時江文也到了就學年
齡時，念的是臺灣總督府在廈門設立的籍民學校「旭瀛書院」。[10]

2. 江文也的多重語言運用

旭瀛書院設立於 1910 年 6 月，同年 7 月開始招生，當時臺灣總督府
派任在臺灣已經有豐富經驗的幾位教員前往廈門支援。第一屆的學生年
齡在 7 歲至 16 歲之間，當時的教學課程比照在臺灣開設給臺灣人子弟
就讀的公學校。若依照當時的科目及教學時間，依年齡的不同，漢文課
每周 7 至 9 個小時，「國語」（日語）課則是每周 2.5 至 6 小時，也就是
說漢文課的比重要大於日語課。同時聘任的漢文教師是具有秀才身分的
清國人許文彬。[11]江文也進入旭瀛書院是 1917 年，因此應該與上述的情
況相距不遠。推測江文也在廈門期間已打下了一定的漢文基礎，同時也
學習日語。這可從江文也 13 歲時前往日本長野縣上田市留學，從一開始
的日記是以漢文紀錄便可得到印證。根據日本已故劇作家井田敏在他書
籍[12]裡記載了 13 歲的江文也留下的記錄，同時也說明了這一年的日記幾

10　俞玉滋，〈江文也年譜（未定稿）〉，《論江文也 江文也紀念研討會論文集》，梁茂春‧江
　　小韻主編（北京：中央音樂學院學報社，2000），頁 61。

11　中村孝志（1980），〈福州東瀛学堂と廈門旭瀛書院：臺灣総督府華南教育施設の開始〉，
　　《天理大学学報》，第 32 卷，第 2 號（1980），頁 9-14。

12　井田敏的這本著作可翻譯為《虛幻的五線譜─江文也這位「日本人」》（まぼろしの五線
　　譜─江文也という「日本人」），1999 年由白水社出版，但出版一個月之後便遭出版社下
　　架。幸而筆者因受邀執筆書評而取得了一本，之後又在當時居住的香川縣高松市的大書

乎都用漢文書寫，亦即彼時的江文也，習慣用漢文書寫勝於日語。引用
如下：

> 母親於六月二十二日（新曆八月四日）病故（上午六點二十分）
> 七月十五日（新八月二十六日）離廈留學日本
> 八月十三日（新九月二十三日）登太郎山　喘甚足手受荊刺傷
> 十一月二十日謂惠比壽講之日放暇三日朝下雨　熱鬧[13]

　　因此可知江文也在廈門接受初等教育的六年時間，確實有了能讀能
書寫漢文的能力。而到了日本之後，當時的尋常中學校亦有漢文課程，
因此江文也的漢文學習並未中斷。而在日本內地就學的經驗，也讓江文
也從第二年之後開始以日文寫日記，[14]而漸進的擁有了能與日語為母語
的學習者匹敵的語言能力。

　　但回過頭來思考江文也的母語為何時，目前尚無從查證江文也到日
本以前的日常對話是使用何種語言，又是如何思考自身的客家人身分。
因為在江文也留下的眾多文章裡面並未看到任何蛛絲馬跡。但至少在他
的聲樂作品——臺灣民謠系列裡，除了許多閩南語歌曲之外，也包含了
《阿妹痛腸》等幾首客家歌曲。而少數幾首閩南語歌曲的手稿歌詞上，
江雖然用羅馬字加註了一些發音符號，但客家歌曲則並未加註。由此可

　　店找到尚未下架的兩冊，一冊寄給北京家人，一冊回臺灣時贈與臺灣友人。因某些因緣際
　　會，將本書的影印本提供給劉美蓮女士。此書的特別，在於轉載了不少江文也東京家族提
　　供給井田的東京日記。但由於其他內容，缺少詳細的調查，也有過於仰賴口述的傾向，更
　　重要的是東京家屬認為內容有許多虛構之處，而要求出版社將此書回收，因此不宜公開使
　　用。而筆者使用此書的目的主要只是參考轉載江文也日記的部分。

13　井田敏，《まぼろしの五線譜—江文也という「日本人」）》，（東京：白水社，1999），頁
　　22-25。

14　同上註書，頁24。

知，江既知曉客語歌詞的發音，也幾乎掌握了閩南語的語音。如此能夠運用客語與閩南語的江，我們不難想像這與江自幼周遭以閩南人居多的生長及教育環境有極大的關係。

此外，他的漢文的解讀能力，也可從他撰寫《上代支那正樂考—孔子的音樂論》（以下簡稱《上代》）[15] 一書明顯的看出。1938 年 3 月江文也赴北京後，便於同年秋天到當時的北平國子監孔廟參加祭孔典禮，聆聽祭孔音樂，從此開始收集並研究古代中國音樂的文獻。[16] 在江的《上代》一書的序文裡，本人也同樣地提到在北京偶然間聽了孔廟音樂《大成樂》六章，得知這音樂正逐漸消失，因此認為必須以管絃樂來復興而開始著手研究其音樂，並透過各種典籍而接觸到孔子的音樂思想。[17]《上代》裡用到了大量的漢文典籍。古籍經典包含了《禮記》、《史記》、《呂氏春秋》、《尚書》等等十數冊以上，雖然也不乏參考一些日文文獻。但從收集、閱讀、執筆到出版，前後僅花了三年的時間。若非江原本就有漢文基礎，再加上日後在日本的中學裡，繼續修習漢文，又如何能在短暫的時間裡將這些典籍融會貫通，並精確地掌握了古文典籍的精髓，而寫出《上代》這本淺顯易懂，見解獨特，卻又能確切指出古代中國音樂記載上的矛盾或謬誤？正如《上代》書名的設定，既「考」也「論」，而且還是用日文來論考中國的古籍。因此可說這本書似乎象徵了江文也在語言文化背景上的特質。

江文也的語言學習的經驗不只如此。在上田生活時學習的英語，讓江文也與加拿大衛理公會宣教士 Mary Scott（1883-1980）[18] 或是俄羅斯

15 原書名為《上代支那正樂考—孔子の音樂論》，1942 年由東京三省堂出版。本書的中文全新翻譯版收於本文集（230-361）頁。

16 同註 7，頁 66-67。

17 同註 15，序言頁 1。

18 Mary Scott 是江文也在上田市生活時曾經去過的上田衛理公會教會的宣教士。根據江文也

作曲家齊爾品書信往返時，得以用英語溝通。而根據江文也自己的文章裡的描述，其進入武藏高等工科學校就讀時，開始學習德文的工業用語。而對於聲樂感興趣，在高等工科學校期間開始學習聲樂之後，為了參加音樂大賽聲樂組的比賽，開始練習德文、法文及俄文的藝術歌曲。[19]而這些多重語言的學習經驗，只要我們仔細研究江文也的音樂生涯，就會發現這些語言對他的人生都有加分的作用。

3. 音樂家江文也的文字作品

　　對江文也而言，語言正是表達他的音樂思想或是抒發當下的個人感受的重要手段。江文也除了作曲之外，也展現了他豐富的文字運用的能力。1932 年起，江在日本樂壇展露頭角之後，開始用他熟悉的日語開始書寫各式各樣的文章。1938 年赴北京之後，他有了更多接觸現代中文的機會，更開始用中文創作文字作品。他的中日文左右開弓，開闢出有別於其他日本音樂家的個人的文字世界。其他的音樂家或許寫樂評、寫音樂家研究，但也還是停留在音樂家這個角色。然而江文也已超越音樂家的範疇，儼然是個作家。這或許與江的父親是清國科舉的秀才身分不無關係，亦即，依然保有書香門第重視子弟們研讀四書五經等等的傳統。筆者訪談江文也的東京家人江庸子女士時，她曾告訴筆者一則有關江文也父親的軼事。據說江文也的父親與李登輝前總統的父親為好友，時常討論書法，至深夜而不覺得疲累。

　　在如此環境中成長的江文也，在他音樂人生中最輝煌的 1930 到 1940 年代裡，留下了大量的文字作品。1992 年，當時的臺北縣立文化

　　東京家人的口述，Mary Scott 離開日本之後，仍然與江文也有書信往返。

19　江文也（1933），〈コンクール豫選を通過して楽江文也〉，《音樂世界》，第 5 卷，第 6 號，（1933）:頁 80。

中心便曾經出版過《江文也文字作品集》，內容便包含了江的《孔子音樂論》（1942）[20]、《北京銘》（1942）、《大同石佛頌》（1942）等 3 本日文著作，以及《賦天壇》（1944）、〈寫於《聖詠作曲集》完成之後〉（1947）、《作曲餘燼》（1945）等中文著作。[21] 前 3 本日文著作分別由日本出版社發行成冊。然而不僅如此。事實上，筆者自 1994 年開始從事江文也研究之後，在日本的圖書館搜尋資料時更發現了許多江文也自己本人寫的日文篇章，有得獎感言、有遊記、有詩、有散文、有論述。[22] 而近年，透過與臺灣大學楊建章教授等人與六然居的合作計畫，再加上筆者 2019 年赴北京時，由於獲贈了中央音樂學院學報出版的《江文也全集》，而能看到更全面的江文也的文字作品。但江文也畢竟是音樂家，作為音樂學者，我們關心的還是江文也如何看待、討論音樂，因此本文集便是從江文也的大量文字作品中挑選出與音樂相關的論述。從他撰寫的年代，也可發現他對音樂的關注點從西樂逐漸轉移至中國傳統音樂。但這不意味著他放棄了西方音樂，而是從兩者之間找到了接合點。

　　江文也後半段的人生確實令人惋惜。筆者惋惜的是，如江文也這般既作曲，也能寫文稿，對繪畫也有品味，閱讀大量中西文學經典的音樂家，在今天已少見。但也很慶幸的是，就因為江文也所具備的文人氣質，不惜墨如金，而得以留下了大批的文字作品，讓我們能跟著他的文字書寫，去探視他當時的情境及心境，以及融會東西方音樂的思想，並從中解讀他的音樂。

20　同註 12。

21　《北京銘》、《大同石佛頌》與《賦天壇》皆是純文學性的詩集。

22　當時所尋獲的資料，成為筆者於 1995 年獲邀赴北京參與「江文也八十五周年誕辰紀念會暨學術研討會」時報告的論文基礎（參考劉麟玉〈戰前日本音樂雜誌考證江文也旅日時期之音樂活動〉，《中央音樂學院學報》，第 62 期（1996），頁 4-18）。而當時蒐集到的文字作品，也留了備份給江文也北京的家人。因為在那個沒有電腦數位建檔的年代，對北京的家人而言，若非大海撈針或地毯式搜索，要到日本找到相關資料並非易事。

參考文獻

井田敏。《まぼろしの五線譜：江文也という「日本人」》東京：白水社，1999。

江文也。〈コンクール豫選を通過して 聲樂江文也〉。《音樂世界》第5卷，第6號，（1933）：79-80。

———。《上代支那正樂考—孔子的音樂論》。東京：三省堂，1942。

劉麟玉（Liou, Lin-Yu）。〈戰前日本音樂雜誌考證江文也旅日時期之音樂活動〉，《中央音樂學院學報》，第 62 期（1966）：4-18（2000 年收於《論江文也》北京：中央音樂學院學報社，2000）17-52。）

———。〈資料：台湾人作曲家江文也の日本における音楽活動年表〉。《創立五十周年記念論文集》，香川：四国学院文化学会。（2000）：271-290。

———。〈戦時体制下における台湾人作曲家江文也の音楽活動—1937年〜1945 年の作品を中心に〉。《お茶の水音楽論集》。第 7 號（2005）：1-37。

———。〈台湾人音楽家江文也研究の道程—書評にかえて 王德威著、三好章訳『叙事詩の時代の抒情—江文也の音楽と詩作』〉。《中国 21》。第 36 號（2012）：277-286。

———。〈夢と現実の狭間で—知識人楊肇嘉に宛てた書簡から見えてくるオリンピック作曲賞受賞前後の台湾人作曲家江文也の音楽人生〉。《お茶の水音楽論集》第 23 號（2021）：223-236。

———。"From singer to composer: The art songs of Koh Bunya (Jiang Wenye)." In: *The Art Song in East Asia and Australia, 1900 to 1950.* New York & London: Routledge, (2023): 232-246.

劉麟玉編。《日本樂壇十三年 — 江文也文集（線上試閱版）》。臺南：

國立臺灣歷史博物館，2023。

中村孝志。〈福州東瀛学堂と厦門旭瀛書院：台湾総督府華南教育施設の開始〉。《天理大学学報》第 32 卷。第 2 號（1980）：1-19。

俞玉滋。〈江文也年譜〉，《民族音樂研究 第三輯 江文也研討會論文集》劉靖之主編。香港：香港大學亞洲研究中心・香港民族音樂學會，1992: 29-58。

―――。〈江文也年譜（未定稿）〉。《論江文也 江文也紀念研討會論文集》梁茂春・江小韻主編。北京：中央音樂學院學報社，2000：60-89。

導論：江文也的「到處在場」：
試比照一個「東方音樂史」

國立清華大學助理教授　沈雕龍

　　曾經有一位資深音樂學者說，「臺灣的歷史太短了，哪裡會有音樂史？」他的告白顯然是跟他大半生教的「西方音樂史」比照出來的，尤其從兩個面向，第一個是時間中的變化。「西方音樂史」在今日作為一個依舊可供共同想像的框架，至晚是 1960 年起流通至今的教材所印刻出來的。[1] 這個時間框架中，記載了相異地域如希臘、法語、義語、

1　美國音樂學家 Donald Grout 的《一個西方音樂史》（*A History of Western Music*），從 1960 年出版以來，經過多次改版，一直是大多數大學音樂史課程的教科書。作者大學生期間修讀的是 1996 年出的第五版，目前在大學教課使用的是 2019 年出的第十版。即使近來的音樂史家如 Richard Taruskin 曾想要以一套《西方讀寫傳統的音樂》（*Music in the Western Literate Tradition*）來取代 Grout 的書，卻因為出版社對市場銷售的考量，而依舊將自己 2005 年出版的套書稱為《牛津西方音樂史》（*Oxford History of Western Music*）。「西方音樂史」作為一個盤根錯節在當代社會的音樂文化想像框架，由此可見。請參考 Richard Taruskin, "Classical Music: Debriefing; A History of Western Music? Well, it's a Long Story" (interview with James R. Oestreich), *The New York Times*, December 19, 2004. Accessed July 16, 2023, http://query.nytimes.com/gst/fullpage.html?res= 9B05E0D81630F93AA25751C1A962 9C8B63. 有趣的是，「古典音樂」因為巴赫、莫札特、貝多芬等家喻戶曉的作曲家，而讓人直覺聯想到的德國，卻沒有一本這樣稱為「『西方』音樂史」的書，或是音樂史教科書。至今在德語地區，即使有類似性質的書籍，都直接稱作「音樂史」（Musikgeschichte）（在柏林國家圖書館網站搜尋的話，是找不到以「西方音樂史」（Westliche Musikgeschichte 或 Geschichte der westlichen Musik 為標題的書籍）。例如德國音樂史家 Carl Dahlhaus 的

德語、英語地區中發生音樂事件，如「接力賽」般地構成了兩千多年的「西方」敘事。相比之下，臺灣這個島嶼本身，既沒有那麼明確獨自長跑千年的音樂文物或記載的本體，也缺乏和一群地域連動性事件在時間中輪流衝刺的知識框架。第二個被比照的面向，是如同「西方音樂史」中的音樂接受度。西方從十八世紀起，累積了容易被許多普羅受眾一再欣賞和實踐而成「經典」的「古典音樂」。然而，二十世紀才加入這個西方傳統的「東方」作曲家，還來不及建立具群眾基礎的「古典音樂」，就不得不在西方「現代主義」制約下，生產對聽眾有挑戰性的「現代音樂」。這造成的深遠矛盾是：在「西方音樂史」的框架下，被認列趕上「現代主義」的「東方」作曲家的音樂，能載入史冊的往往不載入聽眾記憶，而能載入聽眾記憶的卻往往不被載入。[2] 在這兩個「時間」與「接受」面向對照的夾擊下，「臺灣有沒有音樂史？」此類的問題所遙指的，似乎其實是更深層的「有沒有以『東方』為接受框架的音樂

《音樂史原理》（*Grundlagen der Musikgeschichte*），其實來自他在撰寫《十九世紀音樂》（*Die Musik des 19. Jahrhunderts*, 1980）一書時遇到的難題和反思。而 Dahlhaus 所談的「十九世紀音樂」範圍，其實幾乎僅限於歐洲的藝術音樂，但他卻不在標題上標榜「西方」或是「歐洲」。這種德語學界的說法，也許會被人批評以歐洲中心主義的態度霸占了「音樂史」的論述範圍，但更英語出版的「西方音樂史」，尤其作為流通甚廣的「教科書」，同樣根深蒂固地規格化了「西方」和「音樂史」之想像或認定應該有的樣子。這種根深蒂固和規格化的傳統，既是普羅大眾的文化，又是專家學者之所以能小題大作的跳板。

2　這個二十世紀作曲家有意識追求「進步」和「與眾不同」甚於和聽眾溝通的現象，可能造成了非西方世界音樂知識份子（尤其是音樂學家或作曲家）對西方音樂的認同，容易走入兩個難以化解的困局。第一是「自造的對立」：有社會群眾基礎的「古典音樂」或是「藝術音樂」，永遠都是來自十八、十九世紀的西方作曲家之手；這個聽覺的不公和相對剝奪感，讓非西方視西方為文化的侵略者，兩者在概念上不得不被對立起來。第二是「自造的非歷史」：跟著這個二十世紀的「追求」來記錄和研究音樂的非西方音樂學者，尤其是曾受了歷史音樂學訓練的分眾，往往習慣將自身社會中分明也是西方音樂元素構成但是有群眾基礎音樂文化，例如「流行音樂」，從二十世紀音樂史敘事中排除。這種被「進步」和「與眾不同」所限制的討論方式，無非自我掏空了「音樂史」的真實度。

史？」之問題。而本文要藉江文也（1910-1983）的獨特例子，從他的生命史、接受史、最近的學術脈絡，以及他自己曾提出的觀點等向度，實驗性地比照出一個「東方音樂史」的可能性。[3]

　　江文也本名江文彬，1910 年出生於日治時期的臺北廳大稻埕。父親

3　本文要從江文也的生平現象，來以比照的方法測試一個在今日音樂學術界可能聽起來很有問題的概念「東方音樂史」（這裡我想用的詞彙是：History of Eastern Music，而不是「東方主義」的 Oriental）。重要的是，有問題的概念不僅不見得不能存在，甚至可能很具繁殖性影響力，就像本文開頭刻意以實際經驗來比照的「西方音樂史」（History of Western Music）。比照可以帶來什麼？美國民族音樂學家 Philip V. Bohlman 曾經分析了十九世紀歐洲的音樂史書寫，發現當時的音樂研究者將「非西方」（non-Western）尤其是中東音樂，詮釋為世界性音樂史「遺失的連結」（missing link），而支持了將西方音樂以「演化論」角度討論的手法。Philip V. Bohlman, "The European Discovery of Music in the Islamic World and the "Non-Western" in 19th Century Music History, *The Journal of Musicology* 5, no. 2 (1987): 147-163. 值得注意的是，Bohlman 在他許多文章中都使用比照的方法；然後和將「非西方音樂」作為跳板的比照不同的是，身為民族音樂學者的他常以「西方音樂」的歷史常識作為跳板來比照他要在各種「非西方音樂」中引出的論點。「西方音樂史」只是他的工具。如同 Bohlman 在討論「世界音樂史」（History of World Music）時，引述德國詩人 Johann Gottfried Herder 的話：「因此，我要盡我所能聚集每個事物，引導到當今，以將進行良好的運用。」Philip V. Bohlman, "Introduction: world music's history," in *The Cambridge History of World Music*, ed. Philip V. Bohlman (Cambridge: Cambridge University, 2013), 16. 本文在最後也會點出江文也自己從「西方」比照到「東方」的視域和實踐。本文認知到，由於江文也的東方經驗主要是以東亞為主，因此本文在之後也會觸及目前已有的「東亞」音樂討論框架。Yamauchi Fumitaka 曾經以十九世紀中到二十世紀中的時間範圍，從現代性、國族主義和殖民主義的角度，來檢討「東亞音樂史」這個概念的問題。Yamauchi Fumitaka, "Contemplating East Asian Music History in Regional and Global Contexts. On Modernity, Nationalism, and Colonialism," in *Decentering Musical Modernity Perspectives on East Asian and European Music History*, ed. Tobias Janz and Chien-Chang Yang (Bielefeld: transcript, 2019), 313-343. 我跟他討論「東亞音樂史」的切入點主要不同之處在。首先，我因為使用江文也生命史和創作為自帶連續性的例子，而將討論的歷史範圍拉進二十世紀後半的冷戰衝突。冉者，我刻意使用「東方音樂史」作為衍生自「西方音樂史」的比照的對象，首先是基於江文也自己使用的修辭，再者是要在音樂學科內部許多人通曉的問題概念上，創造新的問題。將對外來「西方」的批判執念，分散到對相對內部的「東方」裡，從批判中提煉出問題和理論。

江長生為清帝國福建省永定縣高頭鄉高南村出身的客家人，母親鄭閨則是臺灣花蓮人。1923 年赴日長野縣上田市就讀中學，1929 年赴東京武藏高等工科學校就讀。從小就受西方音樂感染的他，1932 年畢業後才正式以聲樂歌手的身分進入日本樂壇，並在歌唱比賽中屢屢獲獎。[4]1934年起，他創作的管絃樂曲也在日本樂壇開始獲獎。這位非音樂科班出身的作曲家讓人更想不到的是，他與其他日本作曲家在 1936 年柏林奧運大會中藝術競賽裡投件比賽，最後卻只有他的管絃樂作品《臺灣舞曲》（*Formosa Dance*）在西方評審的手上獲得「榮譽獎」（Ehrenvolle Anerkennung）。同時間，江文也與 1934 年到訪日本的俄國鋼琴家作曲家齊爾品（Alexander Tcherepnin, 1899-1977）熟識，並在後者的器重之下藉由《齊爾品選集》（*Collection Alexandre Tcherepnine*）這個樂譜系列，在 1935 年至 1940 年間於維也納、巴黎、東京、紐約等幾個大城市出版自己的作品。然而，江文也這位出色的殖民地人，在殖民母國日本感受到了無形的囿限，於是在 1938 年也是臺灣人的柯政和邀請下，赴當時的北平師範大學音樂系執教。中日戰爭期的 1938 年至 1945 年間，江文也努力地研究中國古代文化，並以各朝代的詩詞寫作了大量的中文藝術歌曲。同時間，他頻繁往返於日本與中國之間，將自己在中國獲得的文化靈感寫成管絃樂作品，發表和錄音於日本音樂界，例如《孔廟大成樂章》。1949 年後，江文也選擇留在中國，並且成為北京中央音樂學院的作曲教授，直到在 1957 年的「反右運動」中被劃為右派，並於次年失去教職。無教職的江文也仍不放棄各種創作，曾經以過往收集的臺灣民歌旋律，譜寫了七十多首歌曲。文化大革命期間，他遺失了家中唱

4　過去這一部分的研究較少，近來較詳細的討論，請參考：Lin-Yu Liou, "From singer to composer: The art songs of Koh Bunya (Jiang Wenye)," in *The Art Song in East Asia and Australia, 1900 to 1950*, ed. Alison McQueen Tokita, Joys H. Y. Cheung (London: Routledge, 2023), 233-246.

片、樂譜、信件，畫冊，並被下放勞改。1978 年，在美國的臺灣畫家謝里法在多年的嘗試後終於聯絡上江文也，江文也也在同一年完成了管絃樂曲《阿里山的歌聲》的初稿。他的「右派」的身分，直到 1979 年得以平反，但在 1983 年逝世前，卻因病無法再繼續創作。

　　這樣的江文也，使得他同時代的人在面對其身分和音樂時，往往會給予「錯位性」的描述和歸類。日本的樂評家前田鐵之助，在 1936 年聽江文也以臺灣原住民題材而寫成的《生蕃四歌曲》時，感受到其中的「中國風格」和「異國情調」引人入勝。[5] 另外一位評論者塚谷博通在 1938 年認為，江文也的《臺灣舞曲》，「管絃樂法上明顯受到德佛札克、巴爾托克的影響，和聲上則明顯受到印象派的影響。」[6] 齊爾品在準備出版的〈關於日本音樂的素寫〉（Sketch of Article on Japanese Music，年代不明）一文中，亦列入了江文也，並把他描述為，「最不民族（national）的人成長為一個民族英雄」，如同出生自原屬義大利領地而後被法國占領的科西嘉島人波拿巴·拿破崙。關於江文也的音樂，齊爾品則以一種「矛盾修辭法」（oxymoron）形容到：「中國人的江文也創作出的音樂，完全表現出日本人的氣質。」[7] 很明顯的，關於江文也的身分和音樂特質的被歸屬，還取決於試圖歸屬他的人是誰。

　　近二十年來的學術界的傾向，則是要理解江文也於簡化的國家和民族歸屬之外。歷史學家周婉窈，在 2004 年份析了江文也的文字，指出其中所指涉的「民族風」，不管是臺灣還是中國，無非都是「想像

5　久志卓真，〈チェレプニン氏主催の「近代音樂祭」〉，《音樂新潮》，第 13 卷，第 11 號（1936）：19。

6　塚谷博通，〈日本現代作曲家作品レコード評〉，《映畫と音樂》，第 10 卷，第 2 號（1938）：67-68。

7　Alexander Tcherepnin, "Sketch of Article on Japanese Music," in: SLG ALEXANDER TCHEREPNIN Textmanuskripte N4, Paul Sacher Stiftung.

的」。[8] 音樂學者楊建章在 2014 年稱江文也為「無家可歸的『不在場英雄』」（"Absent Hero" with no Home to Return），認為江的一生的經歷讓他無法滿足「潛在同胞」的期待，而進不了國家框架下的「萬神殿」（pantheon）成為文化英雄。[9] 2017 年在日本京都舉辦的一場藝術歌曲音樂會「1900 到 1950 的日本、韓國、中國、澳洲之歌手和歌曲」（Singers and songs of Japan, Korea, China and Australia, 1900 to 1950）中，實際演出時的歌曲範疇區分為：「日本」、「臺灣」、「韓國」、「中國」、「澳洲」和「跨國」（transnational）；而「跨國」的那一區塊，就只有江文也一人的作品來代表。在由這場音樂會衍生出的 2023 年書籍《1900 到 1950 的東亞和澳洲藝術歌曲》中，音樂學者劉麟玉在〈從歌手到作曲家：江文也的藝術歌曲〉（"From singer to composer: The art songs of Koh Bunya（Jiang Wenye）"）一文裡，沒有替江文也冠上任何國家或國族的標籤，試圖讓主角以江文也自己的脈絡呈現。

這些解構江文也的國家國族標籤和使江文也個人化的努力，是本文在繼續推論時一個重要基礎。我認為，江文也的人和音樂之所以無法被收編在某個地域而導致的「不在場」，正是因為他在歷史中「到處在場」。生在臺灣的江文也，他的生命史經歷了二十世紀東亞的種種大事件。西方和日本帝國主義擴張帶來的視野，殖民地人的矛盾與奮鬥，共產政權下的自我修正，冷戰意識形態的對立與壓迫，日、中、臺國族或文化的沖積與沉澱，東西方的嚮往與回歸，世界性與地方性的渴望和關懷。江文也生命座標的多重維度，不是單一的「臺灣」、「日本」、「中

8　周婉窈，〈想像的民族風─試論江文也文字作品中的臺灣與中國〉，《臺大歷史學報》，35 期（2005 年 6 月）：127-80。

9　Chien-Chang Yang, "The Absent Hero. On Bunya Koh's Unfinished Musical Journey and His Incomplete Project of Modernity," in *Contemporary Music in East Asia*, ed. Hee Sook Oh (Seoul: Seoul National University, 2014), 287.

國」或是「西方」的地域框架可以劃準的。因這些不同地域的文化經驗，在江文也身上留下了具有因果關係的深刻痕跡。如「西方音樂史」的結構縮影，江文也一個人在東亞的不同空間跑了多場「接力賽」。這樣的比照讓我們可以意識到，認識江文也和他的音樂所需要的知識規模，可以是一個可比照「西方音樂史」的想像維度「東方音樂史」。更具體的說，在地理空間上更明確的「東亞」，在二十一世紀以來的音樂學術討論中已經展開。[10] Yayoi Uno Everett 和 Frederick Lau 觀察到，一九五〇年代以降，東方音樂元素逐漸在西方藝術音樂中占有一席之地；「受亞洲影響的西方作曲家」（Asian-influenced Western[composer]）和「受西方影響的亞洲作曲家」（Western-influenced Asian composer）之間的比較研究值得一探。[11] 那麼，江文也在二十世紀東亞大事件「到處在場」的生命經驗，既受西方又受亞洲影響的音樂作品和文字思考，提供了一個探討西方藝術音樂在東亞的鮮明案例。可惜這份工作在過去只有部分展開而已。

首先，江文也「到處在場」的生命幅度，凸顯了他音樂作品在大眾記憶中的「有限在場」，以及還可以繼續聆聽的潛力。江文也的音樂創作範圍很廣，管絃樂、室內樂、鋼琴、歌曲、協奏曲，都有豐富的作品，其中多數卻長期處於未出版的手寫稿狀態。直到 2016 年北京中央音樂院出版了六卷七冊《江文也全集》，將他所遺留下的所有樂譜打譜付

10　尤其是可以追溯到 Yayoi Uno Everett and Frederick Lau (ed.), *Locating East Asia in Western Art Music* (Middletown: Wesleyan University Press, 2004)。近年來的嘗試，還包括國際音樂學會之下的東亞地區分會（IMS Regional Association for East Asia, IMSEA），從 2013 年起每兩年一次在東亞不同地區舉辦的國際研討會。然而，一個相應的研究期刊卻始終未曾出現。

11　Yayoi Uno Everett and Frederick Lau, "Introduction," in *Locating East Asia in Western Art Music*, ed. Yayoi Uno Everett and Frederick Lau (Middletown: Wesleyan University Press, 2004), xv.

梓，立下了一個重要的里程碑。錄音方面，江文也早期帶有無調性嘗試的鋼琴小品，管絃樂作品例《臺灣舞曲》、舞劇音樂《香妃傳》、《孔廟大成樂章》或是，已有錄音並在網路上通行。但他的日本意象作品如《兩首日本節慶舞曲》（*Two Japanese Festival Dances*）管絃樂曲，卻長期無人問津。其中的古怪之處，就像是習聽莫札特的聽眾，居然忽略了他的第三十一號交響曲《巴黎》。事實上，江文也的日本意象作品可以引導出有趣的問題：如果俄國人齊爾品在中國人江文也的音樂中感覺到「日本人的氣質」，而日本人在《生蕃四歌曲》中聽到「中國風格」，以及在《臺灣舞曲》的和聲中聽到來自法國「印象派的影響」；那麼，在江文也的《日本節慶舞曲》中，「誰」會聽見「什麼」？

　　同樣在過去「有限在場」的，是江文也討論音樂的文字。除了譜寫音樂之外，江文也一生也勤於文字寫作。然而直到 2016 年，才有《江文也全集》的第六卷大規模地將他的文字重新集結出版，甚至收錄他大量的文學詩歌。[12] 在這個基礎上，2023 的《江文也音樂文集》將又再尋獲的江文也討論音樂文稿集結成專冊，並加上文中提及的臺、日、中、西方文化的註腳說明。這種文化的多面性，正是江文也的「到處在場」留給後來研究者的挑戰之一。此外還要再比照「西方音樂史」的是，該歷史之所以能成為一個有體系的知識，除了立基於樂譜的流傳，也憑藉著大量討論著音樂的文字；就像音樂史家 Richard Taruskin 所言，那是一種「西方讀寫傳統的音樂」。[13] 江文也所著論述音樂之中日文文字，合

12　江文也，《江文也全集。第六卷：文字 圖片》，《江文也全集》編輯委員會編輯（北京：中央音樂院出版社，2016）

13　江文也作為一種「西方讀寫傳統的音樂」的顯例，除了他有留下樂譜之外，就是他的文字也能吸引非音樂學者的分析和評論。除了前面提及的歷史學家周婉窈之外，文學研究者楊儒賓也翻譯了江文也《孔子的樂論》（2003、2005、2008），將江文也的觀點納入孔子思想研究的一環；此外，王德威導入近代西方學界理論和詞彙框架，來討論江文也對聲音現代性的選擇。王德威，〈史詩時代的抒情聲音：江文也的音樂與詩歌〉，《臺灣文學研究集

起來達二十萬字以上，示範了這個傳統並非獨屬於西方。江文也的文字表面上呈現的是他個人音樂思想和音樂美學的長期軌跡，在未來還值得繼續追問的，這些文字輾過的軌跡和二十世紀東亞歷史是怎麼糾纏在一起？

　　我在本文所進行的「西方」和「東方」之比照，江文也其實曾經嘗試過了。他在 1942 年的日文著作《上代支那正樂考─孔子の音樂論》中開宗明義指出，「即使在燦爛的義大利文藝復興的時代，雕刻、繪畫、建築、文學等等有如百花齊放，音樂卻尚未萌芽。」[14] 他以「西方」文明中音樂較晚被復興的歷史，比照出「東方」文明中音樂在當代被復興的潛力，並憑藉這股鑑往知來的情懷和志向，展開了對中國古代音樂的研究。隔年 1943 年，他又在說明自己的同名管絃樂作品的中文文章〈孔廟大成樂章〉中，相信當下正是「東方文藝復興的時聲盛烈之時」，並期待「『東方音樂美學』的一新學說誕生」；在江文也樂觀的想像中，東方的文化可以「編作成現代的交響管絃樂五線譜上，使得全世界的各音樂都市的交響管絃樂團都得夠簡單演得出來」。[15] 江文也不僅比照「西方」來復興他的「東方」音樂，他的理想還指向一種「東方」音樂的「全世界性」。

　　後來的事實證明，江文也在二戰時間實踐和期待的「東方文藝復興」，在二戰終結後並沒有他想像的那麼快來臨。甚至，正是他對古代孔子和儒家學說的孺慕之情，乃至對西方音樂的掌握和曾經在西方獲得的獎項，致使他在二戰後的中國長期深陷「右派」而失去音樂院教職之泥淖。[16] 江文也在戰前的高瞻遠矚和因此在二戰後招致的逆勢，讓人

刊》，第 3 期（2007 年 5 月）：1-50。

14　江文也，《上代支那正樂考─孔子の音樂論》（東京：三省堂，1942），1。

15　江文也，〈孔廟大成樂章〉，《華北作家月報》，第 6 期（1943）：7。

16　例如請參考：謝里法，〈斷層下到老藤─我所找到的江文也〉，《現代音樂大師：江文也的

不禁聯想起一個共時不同地的例子：二戰期間替美國政府打造原子彈的美國理論物理學家奧本海默（J. Robert Oppenheimer），在二戰後「麥卡錫主義」（McCarthyism）氣氛下被質疑「左傾」而遭剝奪了政治權利。2023 年的電影《奧本海默》（*Oppenheimer*）結尾，留下了一句對奧本海默面對質疑，然終將被平反的詮釋：「那將不會是為了你，而是為了他們」（It won't be for you... it would be for them.）[17]。這個詮釋，若放在江文也的處境中，也未嘗不可。在這樣的東西對照中，我們既從人物生命間的鏡像關係看見更大的冷戰歷史框架，又在這樣的大框架中意識到，每個個體在不同專業中獨特的軌跡。若我們重新將江文也音樂生命史中的榮耀與困難、起伏與轉移、理想與現實、抉擇與被抉擇，以及他當時盜向未來的「東方的文藝復興」和「東方音樂美學」等思考，理解為與二十世紀東亞歷史緊密銜接的一段歷程；那麼，江文也的種種成就與因此給他帶來的磨難，也許有可能顯示出奧本海默般的「普羅米修斯」意義。[18]

　　透過這些比照，我們可以公允地說，江文也「到處在場」的生命史

生平與作品》，林衡哲 編（洛杉磯：臺灣出版社，1989），頁 145-151。

17　此話出現在電影結尾處，普林斯頓高等研究院（Institute for Advanced Study）的場景裡，奧本海默與愛因斯坦（Albert Einstein）兩個角色的對話中。後者對前者說：「當他們懲罰你夠了，他們就會請你吃鮭魚和馬鈴薯沙拉，發表演講，給你獎章，然後拍拍你的背，告訴你一切都被原諒了。要記住，那將不會是為了你，而是為了他們。」（When they've punished you enough, they'll serve you salmon and potato salad, make speeches, give you a medal, and pat you on the back telling you all is forgiven. Just remember, it won't be for you... it would be for them.）當然，這個對話內容應該是電影虛構的，我們可以將之理解為導演諾蘭（Christopher Nolan）對奧本海默命運的「詮釋」。Christopher Nolan, *Oppenheimer*, Universal Pictures. July 11, 2023.

18　諾蘭的電影，改編自由傳記文學家 Kai Bird 和歷史學家 Martin J. Sherwin 合著的《美國普羅米修斯：J. 羅伯特·歐本海默的成功與悲劇》（*American Prometheus: The Triumph and Tragedy of J. Robert Oppenheimer*）。此書 2005 年出版，2006 年獲得「普立茲傳記文學獎」（Pulitzer Prize for Biography）。

以及他留下來的大量音樂與文字，提供了至少寫作一節二十世紀「東方音樂史」的材料。當然，這個「東方音樂史」，在本文中只是實驗性地比照出來的。至於它有沒有可能真的形成一個具自我意義的參考框架，恐怕還要藉由想要擁有它和不想擁有它的人，進行具體且持續的論辯，從批判和沉澱中，繁殖它，再超越它。

參考文獻

Bohlman, Philip V. "Introduction: world music's histories." In *The Cambridge History of World Music*, edited by Philip V. Bohlman, 1-20. Cambridge: Cambridge University, 2013.

———. "The European Discovery of Music in the Islamic World and the "Non-Western" in 19th Century Music History." *The Journal of Musicology* 5, no. 2 (1978): 147-163.

Everett, Yayoi Uno, and Frederick Lau. "Introduction." In *Locating East Asia in Western Art Music*, ed. Yayoi Uno Everett and Frederick Lau, xv-xx. Middletown: Wesleyan University Press, 2004.

Dahlhaus, Carl. *Die Musik des 19. Jahrhunderts*. Laaber: Laaber, 1980.

———. *Grundlagen der Musikgeschichte*. Köln: Musikverlag Gerig, 1977.

Fumitaka, Yamauchi. "Contemplating East Asian Music History in Regional and Global Contexts. On Modernity, Nationalism, and Colonialism." In *Decentering Musical Modernity Perspectives on East Asian and European Music History*, ed. Tobias Janz and Chien-Chang Yang, 313-343. Bielefeld: transcript, 2019.

Liou, Lin-Yu. "From singer to composer: The art songs of Koh Bunya (Jiang

Wenye)." In *The Art Song in East Asia and Australia, 1900 to 1950*, ed. Alison McQueen Tokita and Joys H. Y. Cheung, 233-246. London: Routledge, 2023.

Nolan, Christopher. *Oppenheimer*. Universal Pictures. July 11, 2023.

Tcherepnin, Alexander. (undated) "Sketch of Article on Japanese Music." In: SLG ALEXANDER TCHEREPNIN Textmanuskripte N4, Paul Sacher Stiftung.

Taruskin, Richard. "Classical Music: Debriefing; A History of Western Music? Well, it's a Long Story" (interview with James R. Oestreich). *The New York Times*, December 19, 2004. Accessed July 16, 2023. http://query.nytimes.com/gst/fullpage.html?res= 9B05E0D81630F93AA25751C1A9629C8B63.

———. *Oxford History of Western Music*. Vol. 16. Oxford: Oxford University Press, 2005.

Yang, Chien-Chang. "The Absent Hero. On Bunya Koh's Unfinished Musical Journey and His Incomplete Project of Modernity." In *Contemporary Music in East Asia*, ed. Hee Sook Oh, 285-308. Seoul: Seoul National University, 2014.

久志卓真。〈チェレプニン氏主催の「近代音樂祭」〉。《音樂新潮》，13 卷，11 號（1936）：10、16-19。

王德威。〈史詩時代的抒情聲音：江文也的音樂與詩歌〉。《臺灣文學研究集刊》，第 3 期。（2007 年 5 月）：頁 1-50。

江文也。《上代支那正樂考—孔子の音樂論》。東京：三省堂，1942。

———.〈孔廟大成樂章〉。《華北作家月報》，第 6 期（1943 年 6 月 24 日）：7-9。

———.《江文也全集》（共六卷七冊）。《江文也全集》編輯委員會編

輯。北京：中央音樂院出版社，2016。

周婉窈。〈想像的民族風—試論江文也文字作品中的臺灣與中國〉。
　　《臺大歷史學報》，35 期（2005 年 6 月）：127-180。

塚谷博通。〈日本現代作曲家作品レコード評〉。《映畫と音樂》，2
　　卷，10 號（1938）：65-68。

謝里法。〈斷層下到老藤—我所找到的江文也〉。《現代音樂大師：江
　　文也的生平與作品》，林衡哲 編。頁 125-151。洛杉磯：臺灣出版
　　社，1989。

凡例

1. 本文集所收錄的歷史文獻，從刊載年份較早的文章開始依時序排列。

2. 本文集所收錄之中文原文同時有繁體與簡體，在本文集中均以繁體呈現。同時本文集中盡可能呈現原來的用詞和標點符號，但《上代支那正樂考—孔子的音樂論—》中原作者引用中文古籍時並未加太多標點符號，為了容易讀取，譯者參考現代古籍為之加上適當的逗點及句點。

3. 本文集所收錄之文字是從日文或英文時翻譯成中文時，會在人名、作品、事項、概念、地點、機構上，採用現在通用的說法。

4. 所收錄文獻中出現非常識所及之人名、作品、事項、概念、地點、機構時，會在第一次出現時以註腳予以解釋。

5. 所收錄文獻本身帶有註釋時，會在正文部分結尾呈現。

6. 參考文獻等原文為日文時，為方便日後讀者查閱原著，所使用的當用漢字一律不更改為繁體字。

7. 除了《上代支那正樂考—孔子的音樂論—》一書以外，當編者更正明顯是原作者的筆誤，或是後來出版時排版的選字錯誤時，會在註腳中以【】顯示原來的用字，而在正文中以[]顯示更正過後的用字。

8. 從日文或英文時翻譯成中文時，凡遇書名、刊名、整套作品名，均以《》顯示；凡遇篇名、單曲名，均以〈〉顯示。

9. 為呈現文獻誕生時的歷史狀態，屬於特定時空的用詞和稱法會予以保留，例如「支那」、「生蕃」。

10. 本書圖片來源包含（1）江文也家屬、（2）國立傳統藝術中心、（3）《上代支那正樂考—孔子的音樂論—》原書的圖片。

第一部分

江文也論西方音樂

貝拉‧巴爾托克 [1]

1.　本短論的範圍

　　最近的巴爾托克 [2] 從一個至今都不曾預料過的領域中，開始了新的出發點。最近由「Universal Edition」[3] 出版，巴爾托克編曲的史卡拉第 [4] 和庫普蘭 [5] 的四冊曲集中，暗示著什麼樣的將來，目前我們好像並不容易推測。或許他企圖從自己過去大膽的創意時期，打造一座橋梁，邁向榮耀光輝的文藝復興。因此若斷定接下來嘗試對他所進行的各種考察，也能套用於現在或者將來的巴爾托克身上，那是很危險的。在這裡所談

1　原載於日本的音樂雜誌《フィルハーモニー》（《愛樂》）1935 年 12 月號，中譯版轉載於劉麟玉主編《日本樂壇十三年—江文也文字作品集（線上試閱版）》（臺南：國立臺灣歷史博物館，2023）。

2　巴爾托克（Béla Bartók，1881-1945），匈牙利作曲家，除了創作各種類型音樂之外亦收集和研究東歐、近東和北非的民間音樂。

3　指的是「環球版」樂譜，由 1901 年成立於奧地利維也納的古典音樂樂譜出版社發行。雖然是音樂出版界的後起之秀，但是由於出版了 20 世紀的許多名作曲家樂譜，而成為一家重要的出版社。

4　史卡拉第（Domenico Scarlatti，1685-1757），義大利作曲家，以創作大量的鍵盤奏鳴曲而著名。

5　庫普蘭（François Couperin，1668-1733），法國作曲家，以創作了大量有標題的鍵盤音樂作品而著名。

的，僅是循著他從第一號作品《狂想曲》[6] 一路到 1928 年完成的第四號《絃樂四重奏》所得來的結論。

2. 出現以前

如果閱讀哈拉斯蒂的《匈牙利音樂的復甦》[7]，會覺得在巴爾托克出現之前的匈牙利作曲情況和其他國家大致相同。

那時也有「匈牙利的葛令卡」[8] 之稱的法蘭茲・艾爾科[9] 的存在。他以國民思想為基礎開始作曲，而其作品還是無法超越模仿西歐技巧的層次。

音樂教師皆來自德國，音樂學校的作曲老師當然也是德國人，他們不只對匈牙利音樂的問題完全不了解，甚至連匈牙利語也不會說。

因此，我們很容易想像，這些德國理論的老師以「這才是匈牙利音樂的前途」標榜自己的作品，並將自己的作品與李斯特[10] 或華格納[11] 的作品同臺演奏。毫無疑問的，年輕的巴爾托克也會現身在那些音樂會裡。

另一方面，俄羅斯藝術也經由德國傳到西歐，西歐人只知道最沒有

6　此處指的應是 1904 年的鋼琴曲《狂想曲》（*Rhapsody*，op. 1）。

7　此處指的應該是匈牙利音樂學家哈拉斯蒂（Emil Haraszti，1885-1958）於 1933 年在巴黎以法語出版的《匈牙利的音樂》（*La musique hongroise*）。

8　葛令卡（Mikhail Glinka，1804-1857），俄國作曲家，在 19 世紀中於俄國走出不同於西歐音樂的個人特色，而被冠上「俄國音樂之父」的稱號。

9　艾爾科（Ferenc Erkel，1810-1893），匈牙利作曲家、指揮家、鋼琴家。艾爾科是今日匈牙利國歌旋律的作曲家。

10　李斯特（Franz Liszt，1811-1886），匈牙利鋼琴家和作曲家。以炫技性鋼琴演奏和創作以及發展出交響詩而著名。

11　華格納（Richard Wagner，1813-1883），德國作曲家，在十九世紀提出了許多歌劇音樂的理論，並創作多部歌劇名作，包括一套包含四部歌劇需要至少 15 個小時才能演完的《尼貝龍根的指環》（*Der Ring des Nibelungen*）。

俄羅斯風格的柴可夫斯基。若提到匈牙利音樂，就會誤以為是李斯特或布拉姆斯 [12] 所寫的《匈牙利狂想曲》或《匈牙利舞曲》等作品。

　　有自覺的作曲家們想逃離德國的禁錮而掙扎，反而迷失在吉普賽式死胡同般的小鎮裡。某些作曲家們用國民風格 [13] 的旋律寫了膚淺的短歌，成為實驗的犧牲品，然後引發敗血症而處於瀕死狀態。

　　到了二十世紀，他們似乎也還不知道法國音樂的存在。

　　不！到巴爾托克出現之前的匈牙利作曲界，看來確實比任何一個國家的情況都糟糕。

3. 偶像破壞者

　　音樂在本質上是非常自由的。而渴望自由的任何一位音樂家都以自己的耳朵聆聽，被表現自身音樂的慾望所驅使。說是要表現自己的音樂，結果卻只是借用了不適合自己的手法或理論。用這些只不過是借來的手法或理論，又能創作出何等價值的作品呢？模仿，終究跳脫不了只是誇示他人創作技巧的層次不是嗎？

　　透過巴爾托克的作品，我是必須默默接受這些指責的其中一人。事實上，他的樂譜總是乖離的。粗糙、不掩飾、講難聽一點就是幼稚的。有些曲子聽來真令人覺得難以忍受，但不妨再一次將它當成音樂來聽聽看吧！

12　布拉姆斯（1833-1897），德國作曲家，在西方音樂史上以矢志接續貝多芬的精神創作交響曲聞名。在大眾之間，他最流行的作品可能是 1858 到 1869 年之間創作的多首《匈牙利舞曲》（*Ungarische Tänze*）鋼琴曲和管絃樂改編。

13　指的是「Nationalism」（民族主義）造成的音樂風格，在西方音樂史中有「國民樂派」的俗稱，但其實並非有特定和統一的樂派或風格，而比較是一種現象。泛指十九世紀以降，作曲家試圖在自己音樂中放入自己地區民族元素來凸顯其作品特點的做法。本文中所指的特定歷史情況是，十九世紀時因為德奧的音樂在歐洲形成主流，非德奧的音樂為了凸顯自己，而刻意運用非德奧的材料，例如文中提到的「吉普賽」、「匈牙利」。

　　他對於樂譜毫不關心，但完全知道所謂樂譜的價值。為了嚇唬外行人，似乎還是有必要寫出濃密地、表面上看來極其複雜而充滿理論性的作品（巴爾托克最早期的創作中有類似那樣的作品）。但是對於受過應有的訓練、在感官上的琢磨也累積到某種程度的人來說，是不會被唬住的。因為，那些手法已經是被捨棄的世界了。

　　一般而言，作曲家本身所瞄準的世界越明確，他的樂思也隨之越趨單純。關於此點，巴爾托克不但不畏懼自己的裸體，反而像希臘人般，就算將肉體展現給其他人看都不以為恥——他的肉體越是健全，越是如此。而那肉體的哪裡如果有缺陷，他好像也會為其畫上濃妝，或是給予過度的裝飾。

　　若是凝視他的樂譜，會感覺他似乎徹底否定了幾世紀以來累積的龐大音樂遺產。即使在近代，像他這樣貫徹始終的作曲家也不常見。

　　他　是比比皆是的白痴之一嗎？

　　或者　是難得一見的天才。

<div align="center">×××××</div>

　　談到技巧的問題，單從技巧這一點來看，無論任何藝術，原本就沒有一種技巧是不能凌駕的。況且地球上有那麼多理論學者及學院巨匠存在！就像猿猴進化一般，技巧也非得無止境地繼續進化不可。

　　但是，要強調的是，有一個無法凌駕的要素。那就是美。

　　誰敢斷言：

　　亨利‧盧梭 [14] 凌駕梵谷 [15]

14　羅梭（Henri Rousseau，1844-1910），法國後印象派畫家。

15　梵谷（Vincent Willem van Gogh，1853-1890），荷蘭後印象派畫家。

馬蒂斯 [16] 凌駕塞尚 [17]

甚至宣稱：

巴赫凌駕帕萊斯特里納 [18]

貝多芬凌駕巴哈

布拉姆斯凌駕貝多芬？

巴爾托克令人感動的不只是這些新的技巧而已。也因為他將那些不管在藝術上或理論上都不斷進步的技巧，透過最優秀的方法，在他自身的世界裡創造了無數的美。對於樂譜上的視覺效果，先前我提到他否定了音樂遺產。不！那是他在許多國家遊蕩並接受訓練之後所做出的否定。而在那否定的背後隱藏著蘊含了所有的手法、綜合了所有深奧理論的結晶。

我認為，他才是名符其實的破壞偶像者。

4. 表現的大師

因此，他不會像理查·史特勞斯 [19] 為象皮病 [20] 煩惱，也不會像荀貝

16　馬蒂斯（Henri Matisse，1869-1954），法國畫家。

17　塞尚（Paul Cézanne，1839-1906），法國畫家。

18　帕勒斯特利納（Giovanni Pierluigi da Palestrina，1525-1594），義大利作曲家，在西方音樂史中被視為是 15、16 世紀對位的複音音樂發展的集大成者。日後人們學習西方複音音樂的對位法（counterpoint）技術時，就是以帕勒斯特利納的音樂整理出來的規則做為教材。

19　理查·史特勞斯（Richard Strauss，1864-1949），德國作曲家，以創作交響詩和歌劇聞名。

20　象皮病（elephantiasis）患者的感染部位的皮膚會腫脹到型態異常。江文也用這個詞來形容理查·史特勞斯，推測是指其作品中常常見到的擴大的管絃樂編制或複雜飽和的和聲與音響等等，一般被認為是「後期浪漫樂派」的特色。

格 [21] 成為矯飾主義 [22] 的奴隸。

是誰常說的，近代的作曲家大都追隨流行而成名，取而代之的是作品的量反而逐漸減少，最後有如阿拉伯河一般消失在沙漠中。但是巴爾托克正好相反，他的川流越來越豐沛，最終應該會流向大海吧！我想只要考察他的第一號到第四號絃樂四重奏的路徑，任何人都會頷首贊成。

那些作品裡沒有固定化的樣式或同樣形式的操作手法。近代的作曲家有時候會採取從「ABC……」中抽掉幾個字的創作方法，但是對巴爾托克而言，使用所有的字母仍嫌不足，如果有必要，就算是希臘語或是拉丁語，他也會毫不猶豫的採用。

比如：寫了《藍鬍子的城堡》[23] 或《肖像》[24] 的作曲家，於 1926 年創作了具有卡農及賦格要素的卓越的鋼琴協奏曲。在他寫這首協奏曲的那年，正值全歐洲震耳欲聾地高喊「回歸巴哈」、「回歸複音音樂」[25] 的時期。巴爾托克當然也被捲入了這個漩渦中。而這種音樂，不同於其他作品容易陷入只借用機械化形式的情況，巴爾托克活潑的野性為那機械的形式裡注入了人性。

21　荀貝格（Arnold Schönberg，1874-1951），奧地利作曲家，以在二十世紀上半發展出「非調性」（atonal）和「十二音技術」（twelve-tone technique 或 dodecaphony）而聞名。

22　「矯飾主義」（Mannerism），又稱作「手法主義」，在藝術史中用來描述文藝復興到了十六世紀在義大利盛行的強調張力和不穩定的視覺創作效果。江文也用這個詞形容荀貝格的音樂，推測是在指其打破調性或重建音列的創作手法。

23　《藍鬍子公爵的城堡》（*Bluebeard's Castle*，op.11，Sz. 48），巴爾托克於 1911 年完成的匈牙利語歌劇。

24　江文也在文章裡譯為《影像》，日文的「影像」是「肖像」之意。此曲今日在日本翻譯為《2つの肖像》（*Two Portraits*，Op.5，Sz. 37），中文則譯為《兩幅肖像》，是巴爾托克於 1911 年完成的管絃樂曲。

25　「複音音樂」是指，多聲部音樂中的每一聲部均有獨立的主題或獨立之旋律線條的結構。這和主音音樂中多個聲部以一個聲部為中心不同；複音音樂的每個聲部在旋律結構上均有同等分量，而無主從之分。

《十四首小品》[26] 的作曲家，完成了鋼琴《組曲》[27] 中的第二樂章〈詼諧曲〉這個空前的形式；才剛創造出《野蠻的快板》[28] 的世界，又描寫了像《即興曲》[29] 這般極端洗鍊的野性。然後接下來是包含了〈用笛與大鼓〉和〈夜之音樂〉等等五首曲子的鋼琴曲集《戶外》，[30] 以及屬於史卡拉第和庫普蘭世界裡的具對位法形式且透明的《九首鋼琴小品》。[31]

事實上，我必須坦承，第一次看到〈夜之音樂〉的樂譜時，我感覺到奇妙的寒氣。而那是什麼樣的寒氣，至今我仍然不解。我在那裡聞到了牧場裡熟悉的皮革味道，看到了在漆黑天空中、閃亮星辰下，一個孤獨的人正安靜步行的風景。那不只是音樂，連樂譜上也是如此寫著。或許音樂不能用這樣的態度來聽，但是這種視覺與聽覺形成不可思議的一致性，似乎讓我起了雞皮疙瘩，以致於到現在還是無法清楚說明。如果只看樂譜，也可以依據某種觀點說明那就是印象派風格，但是在底層流動的音樂卻不相同。

在絃樂四重奏當中，很不幸地我既沒聽過第一號絃樂四重奏的演奏，也沒辦法取得其樂譜，所以沒有資格說什麼。但我對第二、第三、第四號這三首絃樂四重奏驚嘆不已。三首的形式都各不相同。

26 《十四首小品》（*Fourteen Bagatelles*，op. 6，Sz. 38）於 1908 年完成。

27 《組曲》（*Suite*，op.14，Sz. 62），巴爾托克 1916 年創作的四樂章鋼琴曲。

28 《野蠻的快板》（*Allegro barbaro*，Sz. 49）於 1911 年完成。

29 全名為《以匈牙利農夫之歌為題的八首即興曲》（*Eight Improvisations on Hungarian Peasant Songs*，op. 20，Sz. 74），全曲於 1916 年完成。

30 《戶外》（*Out of Door*，Sz. 81），巴爾托克 1926 年完成的一部包含五首單曲的鋼琴曲集，其中包括了文中提到的〈用大鼓與笛〉（*With Drums and Pipes*）、〈夜之音樂〉（*The Night's Music*）兩首。

31 《九首鋼琴小品》（*Nine Little Piano Pieces*，Sz. 82），巴爾托克於 1926 年完成的鋼琴作品集。

第二號 32 完全是巴爾托克獨特的安排。從令人安心的「中板」（Moderato）樂章開始，中間夾著具奇異之美的第二樂章「很隨想的快板」（Allero molto capriccioso），最後則以「緩板」（Lento）樂章結束。如果不是這個彷彿煩惱著深奧世界觀的「緩板」樂章在最後出現，反而會讓人無法理解巴爾托克的意圖。因為作品是具有表現性的，所以人們有時必須犧牲一些舞臺效果。

第三號 33 的形式完全是前所未見的，分成第一部分和第二部分（並非樂章）。第一部分沒有任何前奏或什麼樂句，直接讓主題登場並開展，而且在非常簡潔的告一段落後，就馬上緊接長篇的第二部分。這第二部分的管絃樂風格之優美，以及反覆了第一部分之後接續的「尾聲」之華麗，已是筆墨難以形容。與其說貫穿整首作品的是馬扎爾 34 的民謠風旋律，不如說是野人的咆哮還比較恰當也不一定。

第四號 35 由五個樂章所構成。與其用貧乏的語彙來說明，我建議對絃樂四重奏略有興趣的各位，去聽貝多芬晚年的絃樂四重奏，用同樣的方式來接觸巴爾托克的這首第四號。為什麼呢？雖然看似是不可思議的聯想，但這首四重奏在心性上竟然和貝多芬的作品 131 號、132 號的四重奏非常相似。如果要勉強找出相異之處，貝多芬的四重奏作品聽起來，好像是一位極偉大且正直的人從無法捨棄的絕望世界裡發出來的聲音，偶爾會激起一些音樂以外的感情（或許不該興起這樣的感情也不一定，但是一來到作品 132 號四重奏的第三樂章，就感覺到幽靈彷彿會不時地出現）。但是巴爾托克的作品則是從頭到尾都很慓悍，迸發出勇猛的魄力。而就如同這首四重奏的第三、四、五樂章，完全沒有什麼主

32　巴爾托克的《絃樂四重奏第二號》（*String Quartet, No. 2*，Sz. 40）於 1909 年完成。

33　巴爾托克的《絃樂四重奏第三號》（*String Quartet, No. 3*，Sz. 85）於 1927 年完成。

34　馬扎爾（magyarok），匈牙利的主要民族。

35　巴爾托克的《絃樂四重奏第四號》（*String Quartet, No. 4*，Sz. 91）於 1928 年完成。

張，不知該稱之為新古典風格還是新浪漫風格才好。

　　我們也許會發現其他許多擁有如此豐富表現手法和廣泛知識的近代作曲家，但是，卻似乎沒有多少作曲家能持續呈現出作品裡新鮮而獨特的美感。大部分的作曲家到了後來都將自己的身體埋在自己挖掘的洞穴裡。巴爾托克雖然也挖掘自己的洞穴，但是他的洞穴數量極多，而且每一個洞穴裡都住著一個巴爾托克。他就像是個不可思議的魔術師。即使是不值一提的庸俗題材，到了他的手裡也會光芒四射。暴君尼祿 36 燒毀整個城市而打造的建築物，巴爾托克只用一根火柴棒就做到了。

<div align="center">× × × × ×</div>

　　像巴爾托克這種類型的作曲家似乎不會固守單純的藝術潔癖性格。為了需要，既會平和的妥協，也會顧全大局。因為對一個更宏大的精神而言，那些只是冥頑不靈的小規範，只是一個「度量狹小的東西」罷了。感覺他好似擁有了過去聖人們某種漠然地、甚至能將不善或罪惡都包容的雅[量] 37。

　　他有時候也會創作帶有文學或繪畫標題的音樂。就像《肖像》裡的〈花的盛開〉 38 或是《滑稽曲》中的〈一點微醺〉 39 之類的作品。但是巴爾托克不單是就對象說明或描寫而已。對他而言，他表現的對象是針對某種事物思考或觀察之後的結晶，而不是那某種事物的本身。

36　尼祿（Nero Claudius Caesar Augustus Germanicus，37-68），是古代羅馬帝國儒略‧克勞狄王朝（Julio-Claudian Dynasty）最後的皇帝。

37　原文作【景】，應該是[量]的誤植。

38　這裡指的應該是，巴爾托克 1910 年的管絃樂作品《兩幅圖像 》（*Two Pictures*，op. 10）中〈花的盛開〉（*In Full Flower*）樂章。江文也在此似乎混淆了《兩幅圖像》和另一部作品《兩幅肖像》（*Two Portraits*，op. 5）。

39　這裡指的是《三首滑稽曲》（*Three Burlesques*，op. 8c），巴爾托克在 1908 到 1911 年間創作的鋼琴曲集，〈一點微醺〉（*Un peu gris*）為其中一首。

　　因此，他精神式的標題有時候在記譜上顯得非常冷淡而不明瞭。不！透過巴爾托克的所有作品，我們可知不單只是記譜上的，連他的音樂本身也很不親切。他不追求音樂的賣弄，也不追求音樂持有的官能性美感等等。不如說，他是為了表現而創作音樂。

　　例如，即使在《小品》⁴⁰之類比較初期的作品上，他依然不停止音樂的實驗或探索。只要把他之後創作的作品拿來比對，自然就能理解，先前的作品只是他為了練習如何表現而寫的習作。因此，有時會聽到「他這些作品是受到史特拉汶斯基⁴¹的影響」之類的說法，但是巴爾托克的基本態度卻是不同的！天生麗質的淑女似乎是不化濃妝的。

　　他是個富有表現力的作曲家。

<p align="center">×××××</p>

　　而看看音樂史，至今為止，音樂上的新方向、新發現或是新手法的擴張，全都是在擁有表現理想的作曲家手裡所完成的。這不也是不可思議的現象嗎？

　　貝多芬、白遼士⁴²、華格納，然後更早的蒙特威爾第⁴³等等。

40　即巴爾托克於 1926 年完成的鋼琴作品集《九首鋼琴小品》。

41　史特拉汶斯基（Igor Stravinsky，1882-1971），俄國作曲家，最著名的作品為 1913 年的舞劇音樂《春之祭》。

42　白遼士（Hector Berlioz），法國作曲家、音樂評論家。代表作為 1830 年的《幻想交響曲》（*Symphonie fantastique*）和 1843 年的《現代配器法與管絃樂法大全》（*Grand traité d'instrumentation et d'orchestration modernes*）。

43　蒙特威爾第（Claudio Monteverdi，1567-1643），義大利作曲家。在西方音樂史中，蒙特威爾第被視為 1600 年起稱為巴洛克時期的開創性代表性人物。他在 1607 年創作的歌劇《奧菲歐》（*L'Orfeo*），亦為今日歌劇舞臺持續上演的劇碼中，年代最早的一部作品。這些事蹟使得蒙特威爾第常常被拿出來作為一個時代開端的例子。

5. 無技巧的技巧

當作品寫得太過於富有表現力時，總會要求高度的演奏能力。

如果只是照著來音符演奏巴爾托克的作品，那音樂聽起來往往會不友善到令人難以忍受的地步。同樣是《野蠻的快板》，巴爾托克自身的演奏與吉爾‧馬爾謝[44]的演奏，聽起來就像是完全不同的音樂。

此點或許也適用於其他作曲家的作品，但是巴爾托克的例子最為明顯。

他的作品強調每一個音符都必須有適當的表情，而且在整體的流動上要求強烈的速度變化。甚至在構造上，他企圖將創作手法簡約到極至。

因此，越是熟讀巴爾托克的樂譜，越是覺得其作品過於完美，反而讓人心生反感。況且這些作品又是以極度樸素的方式被拋出來的！

我們對於南畫[45]、日本畫[46]，甚至中國的陶器等展現出的無技巧的技巧已經習以為常，所以不會感到奇異。但是在五線譜上，我是透過巴爾托克看到那技巧的極致。

6. 結論

以上是我透過巴爾托克的作品，對他的藝術所進行的冗長代辯。在此想陳述我小小的意見作為這篇短論的總結。

44 吉爾‧馬爾歇（Henri Gil-Marchex，1894-1970）為法國鋼琴家。曾於 1925 年、1927 年、1937 年訪問日本並舉行演奏會。參考白石朝子論文〈アンリ‧ジル＝マルシェックスの日本における音楽活動と音楽界への影響— 1925 年の日本滞在をもとに—〉（《愛知県立芸術大学紀要》第 40 號（2010），頁 249-260）。

45 南畫是受到中國明清南宗畫的影響，而在日本的江戶中期（1700-1750 年左右）開始盛行的畫派和作品。南畫在日本也被稱為「文人畫」。

46 日本畫是遵循日本傳統繪畫技巧和技巧的毛筆畫，以礦石磨成粉做為顏料，畫於絹布或和紙上。明治期以後，成為相對於油畫等等西洋畫的日本繪畫的稱呼。

我認為巴爾托克像是老虎或大象（雖然最終也有可能成為獅子）。

不管怎麼說，首先他是一個有野性的音樂家。在他龐大的作品裡面最富有表現力的美妙部分，總是盡其所能地發揮他的猛獸性。不是對我撲咬而來，就是有如大象般發出震動地面的聲響緩慢逼近。

此外，他的教養既廣泛又有深度，同時他也充分具備了近代精神。但有時候不知出了什麼差錯，他會煞費苦心地寫一些對於匈牙利產的猛獸而言毫無意義的作品。這種時候，我彷彿見到了某個野蠻人的村落或是滿洲偏遠地區的一群「摩登男子」[47]，穿著在銀座已經看不到的水手褲大搖大擺的景象。而且還為他們瀟灑非凡的身段所感動。若是他們的瘋狂信徒，可能還會說他們比大都會的「摩登男子」們氣色更好。這就跟《伊果王子》[48]裡有多處混雜了莫名其妙的義大利主義[49]、穆索斯基[50]的歌謠中也充斥著陳腔濫調是同樣的現象。

但，這似乎是擁有原始心性的藝術家所無法避開的誘惑。

如同典型的近代人物史特拉汶斯基嚮往野蠻而無禮節的世界，將熱帶天空下的諸國或是音樂的非洲王國轉換到巴黎的舞臺一般，擁有典型原始氣息的藝術家們，會毫無理由地對近代頹廢主義努力否定一切的偉大傳統感覺有魅力，這似乎是同一種自然現象。

47 日文原文「モボ」（發音為 mobo），為「モダンボイ」即「modern boy」的簡稱。指大正末期至昭和初期走在流行尖端，穿著洋裝的年輕男子。

48 《伊果王子》（*Prince Igor*）為俄國作曲家鮑羅定（Alexander Borodin，1833-1887）生前未完成的俄語歌劇，之後由林姆斯基‧高沙可夫（Nikolai Rimsky-Korsakov，1844-1908）及葛拉祖諾夫（Alexander Glazunov，1865-1936）所續完，首演於 1890 年。

49 義大利主義（イタリヤニズム，即：Italianism），指的應是十八世紀以降義語歌劇逐漸形成的重視旋律優美和花腔唱法的特徵。

50 穆索斯基（Modest Mussorgsky，1839-1881），俄國作曲家，最著名的作品為 1874 年的鋼琴組曲《展覽會之畫》（*Pictures at an Exhibition*）。

當然，我們對任何一方都無法責難。就連梵谷都會被秀拉 [51] 的點彩畫所吸引，不但在給埃米爾·貝爾納 [52] 的信裡提到他激賞那樣的畫，而且自己也用同樣的畫法創作了許多作品不是嗎？雖然那不是真正的梵谷的世界，但依然是非常美麗。

重要的是　那是一個完整的作品。

×××××

巴爾托克的音樂帶有的野性，不是來自感覺上的懷舊或是某種理論上的策略，而是因為其心性是非常純粹、直接與本能的。那心性與那些從超越文明、超越純熟等地方出發的粗野性是不同的種類。

他除了擁有這種強烈的野蠻人本能與原始的敏銳直覺之外，我無法忽視他那甚至會令人感到不安的冷峻理智的洞察力。

因此　是非常可怕的。

×××××

通常人們會將巴爾托克歸類為有意識地以國民思想或民族方言為基礎而創作的作曲家這一派，但是我認為在本質上應該把他視為是匈牙利產的具野性的藝術家較為妥當。當然他在寫作品 8 的《兩首輓歌》[53] 或《藍鬍子的城堡》的時候，他的意識無疑地是跟血一起飛濺的，然而，他在人性上是更加來得偉大！

為什麼呢？因為他的作品和西班牙、北歐或俄羅斯的國民音樂運動

51　秀拉（Georges-Pierre Seurat，1859-1891）法國畫家，尤為其「點描」手法著名。

52　貝爾納（Émile Bernard, 1868-1941），法國畫家，與高更、梵谷、塞尚等畫家有密切的往來。

53　《兩首輓歌》（*Two Elegies*，op. 8）是巴爾托克於 1908 到 1909 年間創作的鋼琴曲。

家們比起來，其規模更為宏大，品格也更為高尚。與同國的高大宜 54 或是多赫南伊 55 的作品在意圖上也並不相同。

　　重要的是，他對音樂藝術所抱持的理想不是那種狹隘的世界。他不只是敘述匈牙利的事物，並向世界樂壇報告而已。他還秉持著從匈牙利也可以對世界樂壇有所貢獻的態度。

　　他最近似乎對史卡拉第或庫普蘭的對位法形式的透明與簡潔感大感興趣。他那帶有野性的人性，接下來也會吹進這個世界吧。

　　但是，接下來的那個世界對他而言是完全難以理解的。我忍不住想像當他游到彼岸時，那將會是多麼美好的文藝復興。

　　　　　　　　　　　　　　　　　（一九三五年十一月十七日夜）

54　柯大宜（Zoltán Kodály，1882-1967），匈牙利作曲家、音樂教育家、民族音樂學者。
55　多赫南伊（Ernst von Dohnány，1877-1960），匈牙利作曲家、指揮家、鋼琴家。

臺灣舞曲及其他 [1]

飯田忠純先生

關於《臺灣舞曲》，對作曲者的我而言，並沒有任何的勞苦或功績是應該拿來當話題談論的。那就好像問我：「為何小溪的流水會低語？為何日暮低垂時風會吹過林間？」是同樣的道理。

一九三四年春天的某一天，我為強烈的自我否定所困擾，在無意義的掙扎之後完成的就是作品一《臺灣舞曲》及作品二《白鷺的幻想》兩個樂章。但如果問我這些音樂是否是小生的憂[鬱][2]或困惑的發洩，卻也還不到那個程度。只不過對於自己的作品能成形並被表現出來，若說高興應該是高興，但也是僅此而已。

當時寫這兩個樂章，現在想起來還是覺得非常的不可思議，就是為何無知的小生可以寫出這兩個膨大的樂章。當時的小生是連主音或屬

1　原標題為〈臺灣の舞曲そのほか〉，刊載於 1936 年《音樂俱樂部》第 3 期 10 月號 64-65 頁。根據《音樂俱樂部》編輯後記的內容，本篇文章是江文也寫給該雜誌編輯人的信，由於內容談論到江文也的音樂思想，因此決定將全信刊出。但標題或許並非由江文也本人所定。

2　原文作【爵】，應該是[鬱]的誤植。

音這樣的詞彙是指什麼，都還無法了解的時代。（但是，小生可以很自在的演唱興德密特 3 或拉威爾 4 的歌曲，可以極為容易地聽出林姆斯基 5 或是華格納的管絃樂配器法）。有誰能相信那樣時代的作品竟然可以在柏林奧運與埃克 6 及克里奇卡 7 並駕齊驅獲得入選呢？連作曲者的小生自己也難以置信。

在那之後，小生的學習狀況幾乎就像狂人一樣，但是作為一個作曲家卻沒什麼好引以為傲的，因為勤學家與藝術家只會是對立的存在。

如果您都過目了小生到目前為止所寫的所有作品，也許就可以很容易的了解，也會發現作品第三號的《小素描》不再是傳統的產物。換言之，就是開始煞費苦心的想把西式的外衣脫掉。

話雖如此，若說小生是否已經完全創造了自己的世界？其實不然。一個一個的作品完成之後，若仔細琢磨，就會發現距離小生的理想還是非常遙遠。

完成一個作品，那是鶴蛋 8，或是一丁點大的野鳥蛋，只要有位犀利的有識之士、或是數人能夠理解就非常足夠了。因為之後就會進行自然

3　興德密特（Paul Hindemith，1895-1963），德國出身的作曲家、指揮家，此外也擅長中提琴、小提琴等樂器。

4　拉威爾（Maurice Ravel，1875-1937），法國作曲家。他常與德布西齊名代表法國的印象派音樂，但是拉威爾的音樂更廣泛地取材了地方民族音樂和美國的爵士樂，節奏感也更強烈。1928 年的管絃樂曲《波麗露》（*Boléro*）舞曲，可能是他最為大眾所知的作品。

5　指的是俄國作曲家林姆斯基·高沙可夫（Nikolai Rimsky-Korsakov，1844-1908）。跟同時代的其他俄國作曲家相比，他以精湛的管絃樂技巧聞名。1873 年起開始寫作一本《管絃配器原理》（*Principles of Orchestration*），但沒有寫完，而是在身後由他人續完，1922 年出版。

6　埃克（Werner Egk，1901-1983），德國作曲家。在 1936 年的柏林奧運拿到藝術競賽作曲部門的金牌。

7　克里奇卡（Jaroslav Křička，1882-1969），捷克作曲家。在 1936 年的柏林奧運拿到藝術競賽作曲部門的銅牌。

8　鶴在日本是吉祥鳥，代表長壽與繁榮。江文也在此舉鶴的例子來對照一般的野鳥。

淘汰。但可惜的是，在我們現今的樂壇上，值得尊敬的有識之士卻始終保持著沉默是金的狀態。

　　小生也非常了解那種感覺。但是，無法完全託付給空無一物的麻雀等野鳥們的時代一定會來臨。生了劣等的小野鳥蛋，還高聲喧譁或欺瞞說這確實是鶴蛋的實例真的是太多了！我想，那樣的事您會比小生更感到滑稽才對。

　　反過來說，鶴蛋對麻雀而言，終歸也不過是野鳥蛋，因此這兩種情形都是難解的現象。因為要認識天才，無論如何都需要有另一個天才的存在。

　　此次奧林匹克競賽入選，對於小生的創作態度並沒有任何影響。但若說老實話，倒是有一件覺得很高興的事。

　　那就是從德國作曲家及學者們手裡獲獎這件事。如果小生的音樂，是從只要是新的就什麼都好、立刻就接受的美國或法國之類的國民手中獲選，就沒什麼好不可思議的。但自豪於其堅固方正、偉大而正統的傳統德國學院派，卻認可了我的作品。

　　小生到現在仍然覺得匪夷所思。結局是，所謂的音樂，比起主義、衣著、外形，音樂本身更具有呼籲的力量。

九月二十四日

　　　　　　　　　　　　　　　　　　　　　　　　　江文也上

黑白放談 [1]

〈黑白放談（一）〉[2]

1. 出發 [3]

試著

將地球

置於掌上

然後

嘗試令它

轉向反方

並非不知老虎的威力

1　原載於日本的音樂雜誌《音樂新潮》1937 年 7 月號至 12 月號。中譯版轉載於劉麟玉主編
　　《日本樂壇十三年—江文也文字作品集（線上試閱版）》（臺南：國立臺灣歷史博物館，
　　2023）。

2　出處：《音樂新潮》第 14 卷 7 月號（1937）24-27 頁。

3　與此詩內容幾乎相同的詩作，曾經以〈霸氣〉為題，發表在《臺灣文藝》第 2 卷第 5 號
　　（1935 年 5 月）77 頁。不過內容與斷句稍有更動。

而是被狂風強行牽引！

2. 關於歌曲的絕對性

　　無論是何種傾向的詩，只要想替它配上音樂，理應沒有一首詩是無法配樂的。但如果這首詩完美至極，為它配樂這件事，對詩人而言還真是幫了倒忙。之所以這麼說，是因為到達完美境界的詩裡，早已含有音樂及其他所有的要素。另一方面，我們當然也知道有些詩配上音樂後更能增添它的美感。因此，作曲家若無法滿意這樣的詩，他大可在自己的旋律中創作詩。在此情形下，不論他的歌曲是否只用「Ａ」這個單音來唱、或只用「Ｅ」這個單音來唱，皆可達到樂中含詩的目的。或者是用更自由的子音和母音——

<p style="text-align:center">×　×　×　×　×</p>

因此，

　　「我雖將音樂當成友人，卻不希望它成為我的合作者」

　　即使到了現在的時代，會這麼說的詩人，感覺似乎還是相當多的。

3. 他山之石

　　「注視自己、讚美自己，這在仍然相當年輕的社會裡，也許是最優先的顧慮。但這樣的顧慮若成為唯一的，也是最後的想法，應該是件極為遺憾的事……」

　　Ｈ君：也許你已讀過這一段話，這是紀德所寫《蘇俄旅行記》[4] 中的一節。雖然是平凡無奇的一節，我卻感覺好似胸中被撞擊了一下，因此特別抄錄下來送你。這段話簡直像是針對某人說的，一時卻又說不出是

4　紀德（André Gide，1869-1951），法國作家，曾獲得 1947 年的諾貝爾文學獎；江文也指的應該是紀德 1936 年的書《Retour de L'U.R.S.S.》。此翻譯是參考日文版《ソヴィエト旅行記》的直譯。中國簡體版則譯為《從蘇聯歸來》。

誰………。

4. 好敵手

他總是如太陽般朗聲大笑

即使在降雪、積雪的季節裡

也颯爽地

如五月的風般暢所欲言

5. 罰？毒？

雖然有意識地想否定或擺脫作品上的科學式考察，然而現階段卻無法做到。至少，當作曲家們欲將他們的靈感以現在的管絃樂團、鋼琴……等樂器中呈現出來的時候，如果有些作曲家無視於西歐的技術，勢必受到懲罰。不，我想即使現在他們正嘗試列舉出各種道理，仍然持續受到懲罰。

但，視西歐的技術為偶像，在它面前膜拜的作曲家們呢？

被荼毒了！毒遍布全身後，終將失去意義而消失。

<center>× × × × ×</center>

被前者囚禁的時候，我總是憶起穆索斯基[5]。一般總將他喻為無知而遵從本能的作曲家裡的代表。但只要將他的樂譜（原版的）[6]好好翻一翻，便可知道，比起一般似是而非的學院派，穆索斯基遠較他們懂得如何適當地將西方的作曲技法化為己有，且適度地運用。

而想到後者時，正因我同樣咀嚼著現實的苦澀，心中不免黯然。世界上的各個國家、各個時代，曾有數萬個作曲家存在過，且仍繼續存

5　穆索斯基（Modest Mussorgsky，1839-1881），俄羅斯作曲家。

6　江文也文中寫的是「オリジナル」，即英文 original 之意，但他指的可能是古典音樂樂譜出版慣例中，一種盡可能接近作曲家創作原意的版本「原典版」（Urtext）。

在。作曲的人實在是過多了！

6. 反論？

「天才？怎可能有這種人？

只有努力、方法及不斷地計畫……」

羅丹[7]如是說。類似的話語不知某個作曲家也常說。

然而那些比他更勤奮、更有方法、而且有更多宏大深遠計畫的作曲家出乎意料地多，卻也創作不出價值非凡作品的事實，我想他應該也很清楚才是……

7. 莫札特[8]

他真的是喋喋不休……總是興致勃勃地叨唸著「花開了啊」、「空氣的味道是多麼好聞啊」……之類的話。雖是如此，天才的饒舌有意想不到的樂趣。

8. 孤獨──給 F 君

作為一個極度有個性的作曲家，為了個人的體驗，他總會在莫名的（或某種）狀況下，突然沉浸到深邃的孤獨中。

這一瞬間，他彷彿被拋入真空中。所謂的新聞記者及夥伴們都消失了，他的音樂聽眾也一概找不著。一切都停止了，他的周遭也失去了遠近、深淺與高低之感。

他就這樣浸透於超越時空深刻的孤寂中。然而之後，他將會因為在這瞬間得以觸及的難得體驗而戰慄。

9. 六月的晴天裡

好似八角金盤的嫩葉　在空中

漫開成天的景致！

7　羅丹（Auguste Rodin，1840-1917），法國雕刻家。

8　莫札特（Wolfgang Amadeus Mozart，1756-1791），奧地利古典時期作曲家及鋼琴家。

這大氣的深奧與廣大啊

但　　如想訴諸言語

淚水倒先泛起

如果保持緘默

則似要發狂般……

啊！這存在！

10. 餘興

對著麻雀蛋，「是鶴！是鶴！」地錯認，

明明眼前有隻鶴卻又視而不見。

哎呀！今日是何等愚蠢的一日。

〈黑白放談（二）〉。

11. 臨踞岸邊

那頭有一人　　　又一人

踞於岸邊，靜靜地說些什麼呢？那柔和的聲響，一聲又一聲。

傾聽他的話語

潮風掠過海濱挖出排列整齊的砂壺、掠過蛤蜊巢穴的上方。

浪潮起伏而激起的水花上，一點一點的月亮、一顆一顆的音符。

觀看那直衝雲霄的煙火時，不知為何，他正瞪視著我。

9　出處：《音樂新潮》第 14 卷 8 月號（1937）25-28 頁。

12. 燈塔

來到海邊後的每晚　　和燈塔瞪眼相望時，我思索著這樣的事情。

對燈塔而言，他所該爭戰的對象，事實上既非迷霧、也非暴風雨之類的。重要的是如何使自己不停止發光。

從事藝術者，結果不就像是這燈塔的存在嗎？也就是說，所謂作曲上真正的敵人其實是不存在的。而且，就算作為朋友互相交往、互相了解，也不太能交到所謂真正意義上的作曲盟友不是嗎？

果真如此，到了這個節骨眼，哪來的閒功夫、有何必要去在乎大霧，或是對暴風雨怒吼呢！

13. 舞曲風格的終章（finale）

五線譜：「好煩哪！怎麼吵吵鬧鬧地！」

音符：「怎麼？原來你也聽到了？」

14. 慓悍

壯碩的賽馬其慓悍的程度，在某些狀況下，看來會有如發狂的馬那般粗暴。

當然，也常有反之亦然的情形。

這時候，不管是任何一種情形，如何區別真正的好馬，真正慓悍的雙眼是絕對必要的。

15. 虛心以待

一邊受挫、卻還是不捨棄五線譜的你啊！讓我們僅是默默地愛著五線譜吧！

是的！我們以現在的能力，做我們能做的事。而單靠努力卻無法窮究的事物，我們也只能虛心靜候它的出現不是嗎？

報紙是僅屬於某一天的東西，雜誌則是僅屬於某一個月的東西。然而，我們縱使要花十年、二十年的時間，或者甚至可能需要再加上五

倍、七倍的時間，我們也只能默默地、益加地愛著五線譜不是嗎？

16. 線香花火 [10]

曾經　　很認真地　　計算過　　這東西　　劈里啪啦地　　持續了　　幾分幾秒

17. 不樂觀　悲觀也還太早

樂評家們啊！有一定數量的作曲家沒有才能這件事，必然不是只限於這個時代、這個地方的。

作曲家們啊！有一定數量的樂評家缺少智慧這件事，也必定不是只限於此時此地。

但是，在任何時代裡，既會存在著引領兩、三位天才或賢者的星宿，春天來臨時，再巨大的岩石下亦會萌發新芽。

18. 談誠實

對我而言，不管是以何種派別的立場寫下評論，甚至持有任何偏見，都不至於成為問題。為什麼呢？因為誰都必然擁有他的立場，多少都會因其立場而偏向特定的一方。如果一一介意，最終會失去自己的立場，什麼事都成不了。

但是，這個人是否以誠實的態度在評論，馬上就可以明顯看出。然後在思考以前，就會把一切忘得一乾二淨。

19. 梅雨期

漫不經心地聽著不下得更甚，也不爽快放晴的霪雨，心情也完全地鬆散。這時便會完全地融入過去的偉大哲學家與詩人們創作的詩與歌的世界。彷彿把自己生存的空間遺忘在某處似的，全然掉入一個自我滿足的心境裡。

但，四處皆潮濕。口復　日，從早到晚。若我們長期浸泡在連空氣

10　類似臺灣的仙女棒。

也腐敗的濕氣中，最後會感到一種難忍的壓迫感及不愉快的失望感。

看吧！這種感覺到了最後，自己也會和這空氣一樣腐壞。不然的話，就會體認到自己非得和這空氣搏鬥不可。但在這樣的情況下，我們連搏鬥的方法都一無所知，又該如何是好？

「神啊！就算只是精神上的也好，為了不被擊垮，請教導我們堅強地忍耐！」

20. 輓歌——給亡弟

「就像黑影一般」

有人如是說

但我想

那或許是天空中泛濫成一片蔚藍的一部分吧

究竟孰是孰非呢

疑惑許久　　仍不得其解

自此　　每天出門便思索此事

一思索便漫無目的地閒晃

直到有一天　　從近旁的稻田

竄起向高空飛舞的雲雀

啾——！牠使勁地鳴叫

宛如在哭泣一般

不　　又好像在嬉笑似的

但　　鳥的身軀

僅化作影子

僅化作光芒

既沒變黑　　也不沒變藍

21. 白色積雨雲

看著在烈焰燃燒的大地上疲於奔命的我，積雨雲這傢伙，嘎嘎地漫天大笑，笑聲響徹雲霄。

〈黑白放談（三）〉[11]

22. 碎杯

盂蘭盆節收到一個茶杯作為禮物。杯底透著貝多芬的半身像，著實是讓貝多芬迷歡喜的新發明。

一天要喝好幾杯熱糖水成癖的我，立刻將茶杯拿來使用。剛開始喝的兩三次雖不明顯，卻逐漸有種奇怪的感覺。砂糖的味道一如往常，但不知為何，身體的某個部分，卻感覺到混合著苦澀與濃鹹般奇特的味道。

我也是一個崇拜貝多芬的人。

終於，我還是無法忍受，將茶杯砸破在門口的石頭上。就如同砸紙火藥彈[12]般。

不知為何，那聲音真是好聽極了。

23. 於海邊

女士們，若非希臘雕像，切勿以裸體示人。

24. 於劇場

白甲：「看看那狂熱，然後看看那群觀眾，不！我完全沒有想寫歌劇的念頭。」

白乙：「什麼！老子看不起那種蠢貨！」

11 出處：《音樂新潮》第 14 卷 9 月號（1937）25-28 頁。

12 日文原文為「かんしゃく玉（癇癪玉）」（Kanshakudama），將豆粒般大小的火藥揉成球狀，用紙包成的小孩的玩具，用力砸在硬物上會爆裂，並發出很大的聲響，類似臺灣的「甩炮」。

白丙：「完全同意！大家看起來真像音痴！」

黑：「我不這麼認為！看觀眾那樣鼓掌喝彩，就知道這些人也能聽懂音樂⋯⋯。重要的是，為了劇場，諸位打算寫出什麼樣的音樂呢？什麼樣的音樂才是真正為劇場而寫的音樂？是劇場使音樂墮落？還是作曲家本身缺乏音樂？」

25. 詭辯者的詭辯

聽德布西的〈塔〉[13]、拉威爾的〈陶偶女皇〉[14]、瓦瑞斯的《電離》[15]時，他說：「什麼嘛！這種音樂日本或中國也有，如今哪有再聽的必要！」遂憤然離席。

聽奧內格的《太平洋231》[16]、興德密特的《畫家馬蒂斯》[17]⋯⋯等音樂時，他說：「這種音樂在日本、中國或印度是絕對沒有的。這麼一來，更沒有聽的必要！」遂摀住耳朵，表現出完全沒興趣聽的樣子。

26. 一根以上的線

「某個作品的各個部分，非得由一根以上的線交互串連構成不可。」

梵樂希[18]針對文學作品如是說。

13　德布西（Claude Debussy，1862-1918），法國作曲家。〈塔〉（*Pagodes*）為德布西 1903 完成的鋼琴組曲《版畫》（*Estampes*）中的第一首。

14　拉威爾（Maurice Ravel，1875-1937），法國作曲家和鋼琴家。〈陶偶女皇〉（*Laideronnette, Impératrice des Pagodes*）為拉威爾 1910 完成的四手聯彈鋼琴組曲《鵝媽媽組曲》（*Ma mère l'Oye*）中的第三首。

15　瓦瑞斯（Edgard Varèse，1883-1965），法裔美藉作曲家。《電離》（*Ionization*）為其於 1929 和 1931 年間創作的打擊樂合奏作品。

16　奧內格（Arthur Honegger，1892-1955），法國/瑞士作曲家。《太平洋 231》（*Pacific 231*）為其於 1923 年完成的管絃樂作品。

17　興德密特（Paul Hindemith，1895-1963），德國作曲家。《畫家馬蒂斯》（*Mathis der Maler*）為其 1935 年完成的歌劇。

18　梵樂希（Paul Valéry，1871-1945），法國詩人、哲學家。

然而這句話對我們作曲家而言，幾乎任何人從一開始就在實踐了。特別是在近代音樂中，使用這方式甚至已到了相當偏激的地步。因此，此刻我想如是說：

「由一根以上的線交互串連而成的作品，必須讓觀眾聽起來彷彿只有一條線才可以。」

27. 竟有如此藝術

不只是無趣而已，對於聽的人，彷彿有著被迫嚼沙般的痛苦。

28. 近代的名歌曲

所謂歌曲，其本質上更應屬於一般廣大群眾的。如同誰都可言語一般，唱歌也是如此。於是歌曲就這樣產生了。現在，讓我們翻開世界歌曲集看看。不要說一般大眾，就連職業水準的歌手，要將這些曲子唱好，也需要非常多的時間及努力。

儘管如此，像《比利提斯之歌》[19]，《行腳徒工之歌》[20]、《自然的故事》[21] 及《悲歌》[22]……等許多境界高而極其深奧的歌曲，是否就只在極為少數的音樂家及詩人的世界裡被欣賞就好了？是否這些歌曲只要關閉在一種醞釀著特殊氣氛的稀有沙龍裡被欣賞——只要一進到那裡面，就

19 《比利提斯之歌》（*Les Chansons de Bilitis*），為法國作曲家德布西 1897 年的三首連篇藝術歌曲。

20 《行腳徒工之歌》（*Lieder eines fahrenden Gesellen*）為奧地利作曲家馬勒（Gustav Mahler，1860-1911）於 1884 至 1885 年間創作的四首連篇藝術歌曲。在中古後期的歐洲，「徒工」（德：Gesclle，英：Journeyman）是工匠行會中的一個階級，高於「學徒」（apprentice）低於「師傅」（德：Meister，英：Master），並獲後者認可具在其手下進行獨立工作的資格的階段。「行腳」的意思是，徒工在通過行會的認可之後，通常會到同行中其他師傅的手下去學習不同的經驗，豐富自己的技能，之後才磨練成為一位能獨立開業的「師傅」。

21 江文也在此舉的《自然的故事》原文作《自然の物語》，無法確認是哪位作曲家的作品。

22 《悲歌》或許是法國作曲家亨利·迪帕克（Eugène Marie Henri Fouques Duparc，1848-1933）於 1868 年創作的的作品《Chanson triste》。

不需言語、不必對話──那便足夠了呢？

不！這是斷然不可的。

那麼，該如何是好呢？我是有個夢想的。

總有一天，現在那些將自行車停在街頭、聽著擴音喇叭而如痴如醉的獵鳥人們，或是為了少女歌劇 [23] 興奮地發出怪聲、淚流滿面的淑女們，對於這些意境深遠的歌曲，沒有先入為主的觀念、不會擺出一副裝懂的樣子、也不會只有漠然的態度，而是真正以生命去接觸、從心底去感受它們──這樣的理想世界總有一天會出現吧！

我是如此夢想的。

當然，我相信到地球冷卻為止，一定會有一次這樣的時代來臨，但……

29. 關於反省

寫完的作品若不成音樂，就算這作品經歷了如何苦思的過程，且是反省而得的結果，但終究只能說這作品不是音樂，別無二話。在此情況下，我們雖對作曲者表以同情，但絕對不能以同情來取決作品。

寫完的作品若成為音樂，即使作曲者本身是在毫無自覺且毫無反省的狀態下創作而成，但也沒有任何可批評的地方不是嗎！（而且不可思議的現象是，事實上這樣的作品，它的音樂往往具有極高的價值。）

既不反省，又不成音樂的情況，則完全不在討論範圍內。

而現在，對我們而言，什麼才是最期許的事呢？

只要反省與作品能並進而行就好嗎？不，對我而言，也不認為只有

23 舞臺演出者限定為女性的音樂劇，出現於日本大正期到昭和初期。一開始為兒童劇的一種，之後以演出輕歌劇風格或法國滑稽劇（revue）風格的音樂劇為主。現今不使用「少女」一詞，直接以團體名稱呼，著名的寶塚歌劇團是當時最早誕生的團體。見〈少女歌劇〉，《音樂大事典 第 3 卷》（東京：平凡社，1982），頁 1217。

如此。

30. 比喻

「白」極其冷酷地嘲笑「黑」的失敗。

然而，「白」的失敗，卻大大喚起「黑」的注意。從失敗的原因到方法，都十分認真地思考。從某種意義而言，「黑」甚至對「白」的失敗表示了莫大敬意。

〈黑白放談（四）〉[24]

31. 不可能的事

他知道的。

他所謂的理念，結果不過是件不可能的事。

他也知道，

若否定「不可能的事」，又能創造什麼？

32. 作曲

是的！作曲學也是一種說謊的學問。當然作品本身也是一種非常可愛的謊言……

雖然如此，在各式各樣的謊言裡，作曲好像是謊說得比較少的謊言。

33. 高貴的靈魂與醜陋的靈魂

把音樂完全當作是高貴靈魂的反映，這種看法是錯誤的。

事實上，來自醜陋靈魂的音樂，才能製造出最強烈、令人印象深刻的壓倒性效果，使聽眾為之瘋狂。

一般而言，比起莫札特，貝多分的音樂較受人喜愛，我想原因可能

24 出處：《音樂新潮》第 14 卷 10 月號（1937）40-43 頁。原文標題的序號誤植為「（三）」。

在此。（雖然根據尼采[25]的說法，貝多芬擁有高貴的靈魂）

　　當然，僧侶會說，高貴的靈魂美善、醜陋的靈魂邪惡。但對我們而言，兩者都很難得。

34. 發光體

　　有人面對陽光，終究無法讓陽光成為自己所擁有的發光體，最後只好點起幾根蠟燭，相信這就是陽光。除此之外就沒有別的辦法了嗎？

35. 苦惱

　　苦惱與創作音樂是全然不同的事。當苦惱流露的程度波及了音樂，並帶給聽眾痛苦，那音樂就是虛偽的。

　　天才能將不管任何種類的苦惱都蒸發、精煉。被日光蒸發的淚水，或許在大氣中成為雲的一部分，但已經不會再是淚水之類的東西了！

36. 關於「新東西」

　　當我們聚在一起互相議論，並開始爭辯這才是「新東西」時，所謂的「新東西」便不存在了。那只能說是舊的「新東西」。就算有什麼，也不過是留下空殼的形象。

　　但是，這「新東西」走過後所留下的痕跡中，確實孕育著「後續的某種東西」。不，又或者它和「新東西」並無任何關聯，原本早已存在於某個地方。

　　倘若如此，什麼是「後續的某種東西」？我試著問自己，但任何答案都捕捉不到它該有的形貌。

　　它沒有名字、無法以言語解釋、既非主義亦非主張、只是模糊的「某種東西」。它是相當不可靠的存在、非理論性，但卻又是真實的。

25　尼采（Friedrich Nietzsche，1844-1900），德國哲學家。

就好像深受《酩酊之船》感動，而將藍波 [26] 從沙勒維爾鎮（Charleville）召喚到自己身邊的**魏爾倫** [27]，或是受到無名時期的穆索斯基所刺激的德布西，都是感覺得到「後續的某種東西」的人物。他們並非倚賴某種方法論，也不靠批判的結果，而是這些有著相當天份的詩人及音樂家同志，超越了教條式的理論，只憑藉彼此的感覺摸索而尋得的世界。

37. 容積 [28]

無論何時，當作曲家感到某種表現慾時，他有必要以能夠靠近上帝，或能夠靠近惡魔的程度，擴張他的容積。

因為，就如同上帝是以人的形體出現一般，同樣的，惡魔也與人類最為相似。

38. 迷信

對於與生俱來便擁有某種天份的人而言，通常的情形是，他彷彿擁有一種專屬於他的迷信之類的東西。

雖然那只不過是一種迷信，但對他而言，卻好像可以化作詩、化作音樂流瀉似的。

不，有些時候，也可說他的詩或音樂就是他的迷信。

39. 作曲家

作曲學——如果假設存在著某種羈絆，我們必須扯開它，非讓它能自由地到處遊走不可。

然而，任憑我們如何拉扯，它卻連動都不動的話，又該怎麼辦呢？

因為無可奈何，我們只好接受它的操控。但在這種情形下的我們，頂多也只能成為機械的某一部分。

26 中文一般譯作《醉舟》（*Le Bateau ivre*），是法國作家藍波（Arthur Rimbaud，1854-1891）創作於 1871 年的百行詩。

27 魏爾倫（Paul Verlaine，1844-1896），法國詩人。

28 原文標題的編號誤植為 38。

40. 前輩的話

我有一位從年齡上看來和我父親差不多的畫家朋友。他總是像口頭禪般的反覆對我說：

「剛開始發表作品的那一陣子，其實我也是很神經質的。想到不知會出現何種批評，總是神經緊繃，戰戰兢兢地遍讀相關的報紙和雜誌。甚至對每一個評語都誠懇地回應。但是現在呢，若不是朋友告訴我，我連在哪裡出現了什麼評論都完全不知道。因為就算被讚美，作品也不會因此綻放光芒；就算被貶得一文不值，我也不認為作品很糟。實際上，對作品了解最多的還是畫家本身嘛！……」

有一次，他又開始他的口頭禪，於是我趁機問他：

「那，將來呢？」

「嗯，是好是壞，都沒什麼大不了的！」

41. 對於自然發生方法論者之技巧的看法

所謂出生的力量，是極駭人的。有的動物到了出生期，必須咬穿母親的肉才能降臨到這個世界。

當然，在這種情形下，母親便會死亡。你不認為出生的力量非常恐怖嗎？

〈黑白放談（五）〉[29]

42. 仲秋的感觸

之一

雁來紅變色後，黃色的中心伏有蜻蜓一隻。

它停佇如錨，定定地側耳傾聽，彷彿從乾淨透明的空氣中能聽取些什麼似的，也好似領悟到即將到訪的大自然的真理似的……

29　出處：《音樂新潮》第 14 卷 11 月號（1937）13-16 頁。

之二

面向書桌

從窗外飄來枯葉一片

咕嘟地

落在書旁

抬頭一望

看到無際的天空彼方

有個遠比它

更遼闊無際的天空

之三

⋯⋯某日，無所事事地到淺草漫無目的閒晃。在公園一角 [30]，有位占卜的先生，便隨興地給他看了手相。

據說，操弄黑珠玉、白珠玉及音符的男子之手，和任何事物都是無緣的。

43. 不成音樂的音樂

無視傳統、不將理論放在眼裡、完全憑藉本能趨向的作曲者，和以習得的技巧為基礎、如套用方程式般洋洋灑灑發展延伸的作曲者，不管是哪一種類型，都是相當幸福的作曲家。

不幸地，我已在想像另外兩種類型的作曲家。或者說，我感覺那樣的作曲家實際上正存在於某地。

首先，是連續二十四小時和自己的音樂血戰般決鬥，恰如迷失在狂人的世界裡，好似已準確地掌握了自己的音樂，卻又無法果決下筆，處於無盡動搖狀態的作曲家。另一種，則是早就太過了解我們作曲的可能性，或完全看透自己的才能，現今成了最藐視作曲、且對不斷出現的新

30 原文的「ひと隅」（一角）誤植為「ひと偶」。

作品只會冷眼旁觀的作曲家。

當然，在嚴格的定義裡，後兩者是否還能稱為作曲家尚且是個疑問。但我偶爾也不免會想，依情況不同，這後兩種作曲家，不正是前兩種作曲家進化後（或著說退化也可以）的類型嗎？

也就是說，必須是前一類幸福的作曲家，經過再一次認真地思考並審視自己後才可能達到的進化。

話雖如此，想到後兩種類型的作曲家時，再怎麼惋惜都覺得不夠。

44. 危險之路

作曲家每寫成一曲，是否就會感覺到自己又冒險犯難了一回？

而且，這冒險不只是跨過危險而已，在其中所受的創傷依然鮮血淋漓。

45. 讀久志卓真所著《現代音樂論》[31]

對於這本書中所寫的眾多簡潔的結論，不得不有意見的地方還不算太多。順帶一提，在斥塞著令人非常厭煩的大眾道德觀或所謂清高的人文素養的潮流中，一種追求崇高理想的精神──即使是粗野且帶著循環不息的妄想，也絕對不該讓它滅絕。

46. 愚爭

某些作曲家，從大量的旋律中分類、整理，或丟棄一些東西之後，便如建築師一般，將需要的旋律組裝成一首樂曲。

別的作曲家，僅利用一、兩個旋律（或者只是主題），透過習得的作曲技巧將旋律如方程式般展開。如此也構築了一首樂曲。

31 久志卓真（Takushin Kuji，1898-1974），根據《音樂年鑑 昭和十年版》（東京：音樂世界社，1935；復刻，東京：大空社，1997），頁 33 所載，久志的專長為小提琴及作曲，任教於智山中學，也是曉風社室內研究所代表，其評論文章散見在當時的音樂雜誌。

作曲家根據自己的才能或傾向，從兩種作曲方法中取其一。但，不知出了什麼差錯，前者貶損後者才氣不足，後者大罵前者缺乏智慧。

這是怎麼一回事？

47. 寫譜的技術

沒有特別的寫譜技術卻又成了作曲家的人，更有研究作曲理論的必要。

主張寫譜的技術就等同於作曲全部，並誇示理論性技術的作曲家，他們不管寫什麼結果都是一樣的。

然而，事實卻正好相反。 可以成為作曲家的人，到了這個地步，似乎就不再對作曲用的理論感到絲毫興趣或熱情了。

48. 某狂傲者的宣言

畢卡索 [32]

紀德 [33]

拉威爾

如果說這些人在現在的世界文化中是最具有代表性的存在的話，事到如今跟在這些人的屁股後面追趕、擔心趕不上流行而拼命奔跑時，到底又能做什麼呢？什麼都別想做出來！就算不否定他們，你也要仔細盯著他們，然後從他們的反方向出發才是。如果他們到達了「白」的境界，你就非登上「黑」的境界不可。

在那之後

——過了一陣子，他這麼說：

「但到頭來，這樣的想法只不過是批判的結果。或是單純的反抗、

32　畢卡索（Pablo Picasso，1881-1973），西班牙畫家、雕塑家、版畫家、舞臺設計師、作家，成名於法國。

33　紀德（André Gide，1869-1951），法國作家。

或是某種野心家的手段。至於我們，無論如何都要成為那種自然就到達黑的境界的藝術家。我們所尊崇的，是憑著一己之力摸索到達那個境界的人。」

更在那之後

──又經過了一段很長的時間，他斬釘截鐵地如是說：

「非得把這麼多狗屁理論抬出來不可的意思就是，你已經把無法到達其中任何一個目標作為前提了。」

追求「黑」者，手中卻沒有「黑」！

49. 我們有責任

我們所擔憂的，不是刻意的誹謗，也不是激烈的爭論或背後造謠。而是作曲家的怠惰，也就是沒有理由的沉默。

50. 爆發

今早得知戰場上的新聞，片肉不留地飛散、壯烈無比。

×××××

身為作曲家也是如此。任何作曲家都必須爆炸一次。當那個季節到來時必須要充分地意識到，必須粉身碎骨、散亂四處。至於所有人性微不足道的固執、偏見或冷笑，在這爆炸面前都非得全被爆破至塵粉不可。

這是因為爆破的對象並不是作曲家，而是「人」。

〈黑白放談（六）〉[34]

51. 黑白之辯

34 出處：《音樂新潮》第 14 卷 12 月號（1937），14-18 頁。

最近在某本書內發現了「黑白」這個詞。根據書中的說法，這個詞幾乎被當成傻瓜、音痴之類的意思般使用。看到此，我不禁拍案叫絕，大有深獲我心之感。

雖然如此，我覺得也很不可思議的是：「白」即二分音符、「黑」即四分音符的說法，到底是誰發明的呢？這說法也深獲我心。

52. 關於狹隘

作曲家終於開始凝視所謂的自我，然後奮起之時，他的行動雖然會表現出某種刻意的狹隘，但這現象一點也不可悲。

這個時候，不管我們如何地敲警鐘，也只是製造噪音而已，世界也不會因此變得更為寬廣。

然而，作曲家自身對於那些狹小而幼稚的音樂，不認為需要敲警鐘，因為那已經是沒有價值的東西了。再者，那些音樂若說是單純化的、或是由五聲音階所寫出的作品，那麼試圖偽裝反而更為可笑。

畢竟，所謂幼稚的單純化是什麼？

所謂的五聲音階又是什麼？

再說，不管是否意識到凝視自己這件事，當同時發現到「在那裡什麼都沒有」的時候，所謂作曲家的「家」，到底是為了什麼而創作呢？

53. 真正的聽眾

真正的聽眾，對於音樂是以何種形式完成、想描述什麼內容之類的問題是完全不感興趣的。聽著聽著，便毫無理由地被吸引，甚至能觸及某個世界、開闊心胸的音樂　　這才是他們想追求的。

正如創造大自然的造物者，雖不以任何容貌示人，卻又時時讓人感覺到它的存在，道理是相同的。

54. 回答問題

《臺灣舞曲》的總譜出版後沒多久，有位小學老師和別人一樣，為了如何才能寫出交響曲或合唱曲一事，到我這裡拜訪了好幾次。於是我回答道：

「盡可能地聽大量的作品

反覆好幾次地聽

然後在五線譜上，將自己耳朵裡感受到的、想寫下的音符實際寫出，並試著演奏看看。」

然而，他又因為自己想寫的音符實際要寫出時不知如何是好，於是再度來訪。

而我仍是回答道：

「盡可能地聽大量的作品

反覆好幾次地聽

然後在五線譜上，將自己耳朵裡感受到的、想寫下的音符實際寫出，並試著演奏看看。」

對於想學習如何製造殺人光線或機器人的人而言，我知道這樣的回答是既沒價值也不夠親切的，但……

55. 作曲的某個面向

他如果想要向諸位證明自己既是學者又是努力用功的人，應會翻遍康熙大辭典、撿出一些稀有的語彙，再根據文法的原則配合音符連結出一首曲子讓諸位聽聽才是。

但，如果諸位不問：

「那是什麼？」

的話，也就罷了。萬一不幸的，諸位非常感興趣且想追究一些原

理，這樣一來便更加麻煩了。

可想而知，他一定會賣弄更困難且更高深的方法去辯證他所做的那一首曲子。而諸位也就會更覺得了不起了。

但，音樂也只是這樣的東西而已！

56. 關於「首要是技巧、次要也是技巧」的考察

若要在樂曲中完全表現出某個樂思，必要而且足夠的技巧絕對是不可或缺的。這也是所有的作曲家，即使遇到再大的困難也非追求不可的問題。

但是，有某一派作曲家們好像認為，羅列超出必要之外的要素也是一種技巧，似乎這麼做便會成為更高等而稀奇的音樂。換句話說，彷彿是技巧創造出了音樂。

×××××

但是，更進一步試著仔細思索，總覺得這麼說的自己，已經很有問題。

所謂在樂曲裡完全表現某一個樂思時必要而且足夠的技巧，是在那個樂思湧現的一瞬間，就早已同時附加於樂思當中，而並非是在作曲家的人格形成之前，單靠追求便能夠得到的。就算有，我認為那也只不過是唬人的技巧、虛偽的裝飾品。

×××××

因此，只要是作曲家都很清楚的初級數學之一──

「只有五、六分才能的作曲家，如果能誠懇地以既有的才能創作，這個作品便是一個正數（plus）的作品。但是，同樣只有五、六分才能的作曲家，卻想寫出看來有五、六十分才能的曲子，灌水過度的結果，以

代數的說法，這首曲子便成了負數（minus）的作品。」

57. 聯想某場爭論

腐壞蘋果的味道對席勒而言竟是創作上的芳香劑？[35] 但是，僅僅是嗅到臭味而已，歌德便難以忍受到近乎昏倒。[36]

雖然如此，席勒依舊是席勒，歌德仍然是歌德。

但是思考模式因人而異，這種理論或許僅適用於歌德及席勒身上。

58. 所謂知性

愈是聽巴赫的音樂、研究他的樂譜，愈會發覺他的作品價值，幾乎全部都是依據樂曲形式的**完美程度**來決定，這一點從未引起任何爭議。然而，若論及巴赫音樂的美感是從何而來時，我就真的不了解了。如果解釋他的音樂之美是來自壯觀的形式，這好像也很合理，但因為知道有部分近代音樂只是在形式上過度壯觀，所以我無法如此輕率地得到結論。

「此刻，讓自己感動的巴赫的音樂，會不會是連創作此首作品的巴赫本身都不曾意識到的、另一個巴赫的音樂呢？」

我如此一再地反問自己。

××××

在古早的城鎮裡，還未掛起所謂的知性啊、理性之類的招牌。在那時，人們好像製造了一些更為優秀的音樂。

35 席勒（Friedrich Schiller，1759-1805）為德國詩人及劇作家。這個傳聞來自於歌德一次去席勒家拜訪的時候，發現席勒習慣將壞掉的蘋果塞在自己書房的抽屜中，以其散發出的異味當作生活和工作的動力。

36 歌德（Johann Wolfgang von Goethe，1749-1832），德國戲劇家、詩人、自然科學家、文藝理論家和政治人物。

59. 批評的場合

作曲家：「我實在是太感動了，所以忘我地完成了這個作品。」

批評家：「這個作品太過陷溺於情感當中，毫無形式可言。」

他們任何一方說的都是實話，也的確如此。

然而，偶爾也會有不能以此種方式思考的時候。為什麼呢？這就有如某人要記錄自己的夢話，首先，他也非得要是在醒著的時候不可。

60. 歲暮的某一刻

很微妙地滲透了些什麼進來

是什麼呢

我全神貫注於耳朵上傾聽

靜謐地　著實靜謐地

朝聖的歌聲　靜謐地

傳頌著東方悠遠傳統的歲暮

「作曲」的美學的觀察 [1]

一、作曲的神秘性

「某種藝術的美學，同時也可以說是別種藝術的美學，只是它們表現的材料不同而已」。[2] 這是浪漫派代表作曲家 Robert Schumann（1810-1856），在他音樂評論中的一句名言。雖然在現代的美學上看來，這名言會生些的變化，可是各種藝術在一點互相接觸，共通的事實，還不能否定的。

實在給藝術家起一種「要創造些東西出來」的動機，而那種欲把內部的熱情搬出外部來的熱烈需求，任何種的藝術家，恐怕都是一樣的。畫家用的是木炭、色彩；雕刻家是大理石、金屬；詩人的文字，也就是畫家的內面充滿了他的線條、色彩；詩人含蓋著文字的型態、感覺及思想，音樂家的精神，就像一個樂器，給它一點刺激，那裡邊就有旋律，和聲反響起來。

再以表現材料來說，如果我們觀察一個畫家，由他起畫的第一線，

1　出處：《中國文藝》2 卷 5 期（1940）。

2　來自舒曼 1833 年的文章〈出自拉羅師傅、弗洛瑞斯坦和歐伊賽別伊烏斯的思想和詩之小書〉（*Aus Meister Raros, Florestans und Eusebius' Denk- und Dichtbüchlein*）。

一直看到作品完成最後的一筆。不管對象物時刻給他內部如何的變化，至少在表現的技巧上，也可以得到不少的參考與了解，雖然我們不懂得繪畫的技術是什麼。雕刻也是如此，就是詩人的思想、感覺，我們就在他們日常的言語、行動之中，也可以窺見其斷片。

可是作曲家，那就太不相同了。

假如我們的觀察一個作曲家，在他創造樂曲的時候，我們所能見到的，只是他向五線紙上拼命的塗寫（註一），時而狂笑、時而悲愴的表情，好像瘋子似的在五線紙上點擊了許多黑白的音符；等到完成之後，如果不拿它到演奏者那裡給它表演之外，它們所象徵的內容是什麼，恐怕普通的人是不能了解的。

這是創造音樂（註二）的特徵。它不在樂器上，而在白紙上；要它的旋律流動、和聲美麗。換一句說：就是在黑點白點的五線紙上，可以響出美感的音樂。

「註一」：除鋼琴曲以外，差不多的作曲家都不用鋼琴，如要做交響管絃樂曲、協奏曲、絃樂四重奏曲及其他大型的樂曲的時候，用鋼琴及其他的樂器是來不及的。

「註二」：這篇小論文，所說的樂曲，不是以那簡單的兒歌或用以宣傳的十六小節的小歌曲來做標準，這種曲，是一種實用音樂，同藝術作品是有霄壤之差的。

二、無意識—靈感

給各種藝術家起一種「要創作些東西出來」的興奮情緒，與他創造的能力，除了少數的例外，差不多是成正比例的。

當然，這種創造底能力，是天賦的；雖然近代科學在生理學上、解剖學上要證明這個現象的根源；可是，在我們所能看或所聽的範圍之

內，至今，還不能說科學是成功的。

在近代心理學的論著中，大概多是用「無意識」三個字說明這個現象─就是我們以前慣用的「靈感」。

靈感是由天來的（注意第四節），東方人差不多把人生一切的事件都委託予天，舊時代的西歐也是如此。

希臘人都呼藝術家是 Muse[3] 或是 Apollo[4] 的愛人；著名哲學家 Plato[5] 在他的 Phaedrus[6] 之中曾說：

「……那是一種的瘋狂，在似孩提般的純粹感情中 Muse 點著了火，為他們燃燒起來，以極美的詩歌，謳歌人生與英雄底行為……」

同時，[I]on[7] 之中，又說：「真的詩人，絕對不以修辭外之技巧的事：他是用真摯精神，有如身臨仙境，全被神力的驅使，歌而唱之……」

我們看到 Plato 所說的這種「藝術作品的精神性」而再看古今名藝術家的自傳，也可以發現許多的共感。

就是近代哲學家 Nietzsche（1844-1900）[8] 在他自傳 Ecce homo[9] 中也有這樣的一段：

「……詩人有時會起一種急烈的壓迫感，即所謂之「靈感」。由腦部忽然發起一種不可說明的情緒，它只能詳細的而又確實的給人們看、聽的感應；但是我們只能聽，卻找不到它的來由；只能受，又不知是誰

3　繆思，古希臘神話中掌管文學、科學、藝術的九位靈感女神。

4　阿波羅，古希臘羅馬神話中的光明之神、太陽神，又為詩人和藝術家的保護神，九位繆思女神的領導者。

5　柏拉圖（Plato，西元前 428/427-348/347），古希臘哲學家。

6　柏拉圖對話錄之一，俗譯《斐多篇》。

7　原文作【J】，應該是[I]的誤植。柏拉圖對話錄之一《伊翁篇》。

8　尼采，德國哲學家。

9　尼采 1888 年的著作《瞧，這個人》。

的給與，像電擊似的思想，突然輝煌出來……完全的忘卻自己……」

我想，就在這樣的狀態之下，完成了他那部哲學史中而又有藝術價值的最高作品 Also sprach Zarathustra[10]。

以上我所借用的引例，雖然都是說詩人的事，可是在本質上，把「詩人」兩字換做「作曲家」的時候，是更合理的。

三、諸名家的作曲情況

這樣說來，恐怕 Ludwig van Beethoven（1770-1827）就是最好的標本，在 Schindler[11] 的 Beethoven 傳中，他說：

「……不管是同友人談笑之中，或在大街躑的時候，當著靈感忽然襲來，他就對某些事物起了緊張的注目；他心中發生的事，就在他的顏面上，便能看得出來……」

當他在作 Missa Solemnis（莊嚴彌撒曲）的時候，因為過於興奮，兩三天沒有進食；出門散步；把帽子掉在了什麼地方，他自己都不知道。

Franz Peter Schubert（1797-1828）作 Erlkönig（魔王）的時候，也是帶著極端興奮的情緒，一氣呵成的。他的友人 Spaun[12] 說：

「……要是你曾看輝煌的眼睛，好像夢遊病者似的在作曲時的 Schubert，那是，叫你一生中，絕對不能忘掉的印象……」

我們一聽 Schubert 的音樂，很容易想到這樣的特徵。

10　尼采 1885 年的著作《查拉圖斯特拉如是說》。

11　辛德勒（Anton Schindler，1795-1864），貝多芬身前的秘書，1840 年著有《貝多芬傳》（*Biographie von Ludwig van Beethoven*）。由於跟貝多芬的關係，辛德勒還「有名」於虛構了許多貝多芬的事蹟。

12　史包恩（Joseph von Spaun，1788-1865），奧地利貴族。1808 年認識舒伯特後，將這位作曲家介紹進維也納的社交圈，並不時在經濟上支援舒伯特，且舉辦過「舒伯特黨」（Schubertiade）的私人音樂聚會。

　　Wilhelm Richard Wagner（1813-1883）[13] 也是如此。在他的自傳中，也有這樣的一段；當他開始作歌劇 Rheingold（萊茵河的黃金）的時候，又像在夢遊病者的狀態中，感到了歌劇的主題；那是他突然的一種感覺。他說：

　　「一個大波浪，侵向我的全身，使我瘋然大驚，就由半睡中醒來；使我久思而終未找到的歌劇管絃交響樂前奏曲，現在竟流露出來。」

　　在此我要介紹他一句很重要的一句話。他說：「藝術家是一種能徹悟「無意識」的人群！」

　　真的！要不然，地球上的藝術家不是太多了嗎？

四、靈感的由來

　　現在，我想把這「無意識」再來觀察一下：

　　至第二節中，曾說「靈感」是由天來的。這當然是極非科學的，又非近代的說法：真是有時達到某種現象，不能以人間的常識及知識說明，人們多半很喜歡把我們視為神仙，魔鬼化的。

　　論到雕刻、繪畫、詩歌級別種藝術的時候，我不敢斷言；可是在創作音藝術上，問及「靈感」究竟是什麼？它是否是一種超了時間、超越過空間，憑空跳出來無數的黑猿白猿的嗎？我想「無」中是不能生「有」的。

　　假如把作曲家的精神，當作一個巨大的容器來說，它裡面的東西，一定會像天文學底數學那麼精密、繁雜。

　　幼小時母親唱給他聽的搖籃歌……

　　童年時春日郊遊的鳥啼、朋友們的歌聲……

　　天橋的雜音……、飛機的爆炸聲……、機關槍聲……、百順胡同的

13　華格納，請參考本書〈貝拉‧巴爾托克〉註腳 11。

歌聲……、乞食的呻吟……、小販在胡同裡來往的笛聲……、她的唇、
她的視線……、柳絮……白塔……、水邊……、月影……。

　　無數的印象、無數的表象，便與這個作曲家的感情、思想合在一個
氾濫欲溢容器中，一瞬間，來了一個刺激時，看起什麼反應？！在這藝
術底觀念之前，眼光當然會閃耀的，就是帽子也可以丟掉的。所以外觀
上，音樂好像是由天來的，實在將以前曾經體驗過的刺激，不過在無意
識之中，被這個作曲的感情及思想的驅使，受了某種變化，就是這樣的
現象，恐不限於作曲家，就是普通人，也會常有這樣的經驗；不過藝術
家與非藝術家所不同的是在這一樣：

　　藝術家發生這樣的現象，是非常的多！並且他會產出真實的價值
（作品）。

五、原動力

　　當藝術家洩露他創作慾的時候，在他內部或外部受了特別刺激，就
燒起他們的靈火。李白是酒；Berlioz[14] 是為了還債，音樂作品，在音樂本
質上，多半是為了吐露他們真摯的感情而成的。（小調及流行曲，這方
面的歌謠，是一種的商品，不在此論文的範圍內）

　　若是以浪漫派的口吻來說，「愛」就是他們創作的原動力。

　　如果 Beethoven 沒有他「久遠的愛人」，恐怕我們現在不能聽到那
有名的「月光奏鳴曲」；他不失戀，便不能聽到他的「運命交響曲」；他
不耳聾，他的「第九交響樂」—「莊嚴彌撒曲」—恐怕不會像現存的這
樣形式。

14　白遼士（1803-1869），法國作曲家。

至於 Schumann[15] 的浪漫，在音樂史上，是過於有名了。這裡只舉出他寫個片言，便可知道他的樂風。

「……哦！我想非看過你這樣的眼睛，觸過妳這樣的唇，是不能做出像這樣的小品樂曲的……」

「像這樣真摯、灼熱的愛情，是藏在妳的生命裡、在我的生命裡，並且都在妳的視線裡……」

在我們今日的時代想來，當然會起一種奇異的意念；但在音樂的本質上看來，卻不可怪他的。

Johann Sebastian Bach（1685-1750）[16] 的全部作品，可以說是為了讚頌上帝。

Frederic Francois Chopin（1810-1849）[17] 的作品，是充滿了愛他的祖國波蘭的精神，雖然現在已經沒有了這小國，但他的精神，每天還是在世界各國的音樂會場裡鳴響著。

Claude Debussy（1862-1918）是愛自然的精神。

至於由外部刺激創作慾的例，那是多得不能枚舉的。

Salieri（1750-1825）[18] 是要帶一張小[桌][19]，及紙、筆，在維也納最熱鬧的大街上，繞來繞去才能作曲的。

Franz Joseph Haydn（1732-1809）是要很安靜的坐在椅子上，並且一定要帶著那 Friedrich 大帝[20] 贈與他的指環。

15　舒曼（1810-1856），德國作曲家，在管絃樂、鋼琴、藝術歌曲皆留下重要的作品。

16　巴赫（1685-1750），德國鍵盤演奏家、作曲家。

17　蕭邦（1810-1849），在巴黎發展的波蘭鋼琴家及作曲家。

18　薩里耶利，在維也納發展的義大利作曲家。曾為舒伯特和貝多芬的老師。他在著名的 1984 年電影《阿瑪迪斯》（*Amadeus*）中，被描述為嫉妒莫札特天賦的人。

19　原印作【卓】，也許是[桌]的誤植。

20　菲德烈二世（Frederick II，1712-1786），普魯士國王，因為軍事上的成功，又被稱為「菲德烈大帝」（Frederick the Great）。喜歡文學、藝術和音樂，自己也能作曲和演奏。菲德烈二

六、技術上的困難

可是作曲是一種很困難的事業；音樂藝術所要求作曲家的是苦心努力的勞作。當靈感襲來的時候，那僅為一種音樂的發芽，在樂曲底的完成上看來，它只能刺激作品發展的細胞底存在而已。至於給樂曲發展，推敲及反省的技巧底修練，恐怕在各種藝術中的最深刻、最麻煩的吧！

現在我們按一個極簡單的樂曲來說；構成這樂曲的音符，至少有幾百幾千；這千百音符，在音樂理論上，要有合理、一絲不亂的系統，而且各音符要能表現這個作曲家的感覺及思想。若是大形式的 Orchestra（管絃樂），Chamber Music（室內樂）的時候，那更不用說了。

在我還是學生的時代，我在音樂會場裡，聽到了交響管絃樂的時候，看見那幾十種不同的樂器，演奏著那澎大的樂曲；並且結合得如膠如漆，如急流奔騰、如烈火燃燒……真的！時常讓我興奮得終夜不寐。

即現在，雖然自己也能參加這種光榮的工作；可是，還常常起一種錯覺。

好像自己變成了一個遊星，在那無邊的宇宙中、無數的星座裡；又在自己的軌道上，也如狂濤般的洶湧，烈火似的燃燒。

作曲的技術，同建築學是一樣的，在力學上的考察，數學上的緻密，是很相類似的。不過建築是存在空間的有形物；而音樂卻為流動於時間裡的無形體而已。

從前的人，常把他們身體衰弱，資質低下的弟子，送到音樂學校去；因為他們錯認音樂乃為一種多「感情」而少「理智」的藝術！

這是何等的謬誤啊！

好像，故意送他們的寶貝去自殺一樣。

世 1747 年曾邀請巴赫來皇宮，後者以前者給的一段主題，創作了著名的鍵盤曲《音樂的奉獻》（*Musikalisches Opfer*）。

除了專攻演奏的獨奏家還可以！但是，作曲家至少還要具備這樣的
條件：

如乳兒皮膚一般的感覺，

如烈火一般的熱情，

並且，要如寒松一般的理智！

「作曲學同微積分學是太有關係的」這句話，可以當作常識一般通
行的時代，不知要再過幾百年才能達到呢！

所以在音樂史上有些名的作曲家，他們無時不在苦心的努力，就像
同作曲決鬥一樣。如果，作一點簡單的鋼琴曲，唱歌曲就自認為作曲家
時，那真是滑天下之大稽了！

在此處，我又要藉 Nietzsche 在 Menschliches, Allzumenschliches[21] 書
中的一句話：

「偉大的人物，都是偉大的勞作家：對於發現、觀察、配列、計畫，
它都不感覺疲倦的」

實在，筆不僅未寫東西而用：同時很可以為抹擦用的！

再看 Beethoven 就可以知道，那偉才，因為他的藝術觀念極高；其
精神上的成長又無片刻的停止，所以他的表現力及形式底建築方面，常
不能追上，我們一看它的草稿冊，便可知曉。真的給看者發生一種悲愴
的感情。

七、結論

按以上的事實觀察之，一個音樂作品產生的過程，我想，可以列這

21　尼采出版於 1878 到 1880 之間的書《人性的，太人性的》。

樣簡單的順序：

　　A. 在「無意識」之中，受到了許多經驗及準備。

　　B. 受到「靈感」的襲擊，在觀察上發露了急劇的變化。

　　C. 意識這「無意識」而給它發展形成。

至於心理的過程，以這樣的觀察，我想當然是不足的。

有機會，很希望心理學者來給它觀察一下。

一九四〇，五，十四，在北海樹下

作曲餘燼 [1]

〈作曲餘燼・一〉

某月某日——剛給師大的同學們上完了整整齊齊有兩個鐘頭的課，證明「音樂是以音符而思惟的藝術」這條原理。覺得講得很痛快而抱著一種輕爽的滿足感，我在洋車上搖著。

可是車剛出了北新華街，那邊來了一隊穿著紅色制服的樂隊。把二個像印度的毒蛇頭部似的大喇叭當先鋒——[笛] [2] 唎嗹啦，笛唎嗹啦——連音樂字典上都找不出來的，不知道是什麼名曲，好方便，結婚也是這一套，出殯也是這一套，笛唎嗹啦地吹奏著，好像是要給我說明那句俗話「結婚是戀愛的墳墓」似的迫近過來。

一瞬，我的爽快感，滿足感也不知去向了，我的腦筋也轉彎兒轉不

1　原載於《中華周報》第 18-33 號（1945），後收於江文也編輯委員會編《江文也全集 第六卷 文字・圖片》（北京：中央音樂學院出版社，2016）。但缺了第 3、4、14 篇，由國立臺灣大學音樂學研究所楊建章教授尋獲，使〈作曲餘燼〉得以呈現全貌。完整版刊載於劉麟玉主編《日本樂壇十三年—江文也文字作品集（線上試閱版）》（臺南：國立臺灣歷史博物館，2023）。感謝楊建章教授同意讓本音樂論集轉載全文。

2　原印為「口」字邊加「笛」。以下同。

過來。碰著這種現實，什麼是音樂，什麼是思維，什麼是藝術……可是樂隊越迫越近。三十六計！沒辦法，我叫洋車夫快走開一點兒。像一隻咬輸的小狗似的搭拉著尾巴，走！

然而後邊也好像有一種聲音追問著我：

「既然是樂器吹奏出來的樂音，也有節奏，也有旋律，並且還有和聲。那不能夠叫做音樂嗎？大學教授！」

我還是搭拉著尾巴，走——

走！

不過我的腦筋轉了，悠然我也學那偉大的敗北者，長嘯一聲：

「樂云樂云，鐘鼓云乎哉」[3]

×　　　　　　×

某月某日——又是一個南風之薰兮的季節，獨舞的塵，光得發白的石頭。存在著，只是存在著——

塵乎，石乎，我羨慕你們的存在——

×　　　　　　×

某年某日——一半喝著紅茶，我打開了剛送來的報紙時，忽然來了一個刺激，也可以說是一種的衝動，也就是俗話所謂的靈感。來了！

從前在過去浪漫派時代，人們都說靈感是由天上的明星、白雲……或者是愛人、旅行……等等的動機而來的。可是今天，在爆音、汽油、放電……連報紙的臭味裡邊，都不客氣的靈感要迫壞這些敏感而神經過銳的作者們了。

平常是已經不耐煩而像呆子似的天才們，現在是要他們變做一種完

———————

3　出自《論語·陽貨第十七》。

全無感覺的東西了，所以今天我也想著，有機會想問一問心靈論者：

「假如能把這種人們，好像訓練家畜似的，加以適當的訓練，是否可以鍊成一種消滅靈感的動物出來！」

　　　　　　×　　　　　　　　　　×

某月某日——今天早晨，好像微風也發了光出來似的。洋車的雙輪，秋光隨著轉——轉。

　　　　　　×　　　　　　　　　　×

某月某日——為一唱片公司作了三個小歌。詞是由徐志摩詩中找出來的。「我有一個戀愛」、「雪花的快樂」、「我來揚子江邊買一把蓮蓬」這三闋。在這個機會，我又把這生命底信徒的作品大概看了一遍。雖然他深信著他是一位中國的查拉圖斯脫拉⁴嗎？可是我覺得他是像著拜輪似的點了我的火起來，燃了！

素不啞嚨的池某某小姐由天津來了，廣播了，而將「雪花的快樂」唱了，很可惜！燃不起來。此夜風雨帶著雷公來表敬意，她喊，總喊不過了他。

　　　　　　×　　　　　　　　　　×

某月某日——無聊，放心站在金鰲玉蝀橋上。

瓊華的鳥影浸地——深沉在水中柳絲依依——一陣微風由天上下來，愛撫著水面。這天，我切實地想著了湖水的幸福感——

　　　　　　×　　　　　　　　　　×

4　今常譯做「查拉圖斯特拉」。

某月某日——北京的書籍，好像它自己已經是一個北京似的，詩中之詩，書中書——我腦筋裡頭幻想著這種幻想，上琉璃廠去了。

好難得！我找到了一本法國翰林院的梵樂禮 [5] 著水仙辭。這篇詩，本來在日本留學時，我已經看過三種的翻譯——鈴木信太郎 [6]，菱山修三 [7]，還有一種忘記了名字的——可是奇怪得很，前三者都沒有比這部中國譯給我的印象深刻。

我總想不出其理由來。也許是東京的納耳斯梭 [8] 與北京的納耳斯梭不相同，或者是多不如一……

×　　　　　　×

某月某日——在透澈底空間中，是如一種高次地磨成出來的水晶，是很高，再高的狀態——在那裡的物體喲！

啊！你有意識不？

×　　　　　　×

某月某日在萬壽山後園路上
——寂然
塵影
花落
瞳深——

×　　　　　　×

<hr>

5　Paul Valéry（1871-9145），今日常譯為「梵勒希」。
6　鈴木信太郎（1895-1970），日本東京出身，法國文學家。
7　菱山修三（1909-1967），日本東京出身，詩人。
8　納西瑟斯（Narcissus），水仙或是希臘神話裡的美少年。

某月某日──

五線紙：「嘻！上邊的先生，你們鬧什麼呀？」

音符：「哼！你聽見啊！？」

<div align="center">×　　　　　　　×</div>

某月某日──一宿命論者如是云云：

「只有『三』的力量的藝術家想要作出『五』的作品出來的時候，在結果這個作品是會發生了『二』的不足，當然這是一種的負數。這種現象是好像有『五』的力量的藝術家作出了『三』的作品出來似的也是一種的負數。

在藝術中求道的人們，不管是音樂，繪畫，詩歌都是一樣，缺乏與過剩，貧血與充血都是同樣能奪我們的身命。唯有那以『三』的力量而表現出『三』的作品，有『五』的力量而表現出『五』的作品出來的這種現象，才能成『一』的作品。或且能近於一品。

至於那努力派的人們所相信的，只有『三』的力量的作者而以『五』的力氣來求作品，是為要開拓發展內容的那種說法，那恐怕在藝術道中是不能通用的吧！這種精神在辦公做買賣似的一般社會中是絕不可欠少的東西。在藝術道呢？所謂開拓發展，正是像那走馬燈似的，齊天大聖是永遠追著牛魔王，牛魔王又是永遠追著豬八戒……轉來轉去，永遠是疲勞著，永遠是努力著。

以別種的觀點來說，也可以說是永遠地獨樂著吧！

但是薔薇開了薔薇的花，李白作了李白的詩都是很自然，並不覺得有什麼新奇！為何……」

<div align="center">×　　　　　　　×</div>

某月某日在北海大西天

——這那裡？

有[蟻頻]合掌，

廟堂半崩石橋上

遼遼漠漠白芒光

是我鄉愁鄉——

<div align="center">× ×</div>

某月某日午刻在太廟

——什麼牧歌都無用似的靜寂

嚴肅加以嚴肅的怠惰瞬間

地球也不想要再迴轉了吧

是世界長臥著太廟食樹蔭——

〈作曲餘燼‧二〉

某月某日——玫瑰餅是用玫瑰花做的，玫瑰花是玫瑰樹上開的花，玫瑰樹是木類的一種，所以玫瑰餅是木頭做的……

這一天，就這樣的翻來覆去，像一個低能兒似的，把我的腦筋都轉得快要壞了，明知道是錯的，又想是可怪，可是好像又是真的，半天鬧不清。

算了！閉了眼睛，就看見戴著尖帽的惡魔剝出兩張牙，對我哄哄地大笑，太麻煩了，我也哇的大喊一聲……

「你幹麼啦！請你吃餅還嚇嚇人家哪……」

家裡人又這樣的生了一個小氣。無用的思索，的確是逢魔的「瞬間」。

9　[蟻頻]二字原印不清，根據《江文也全集》作[蟻頻]。

×　　　　　　　　　×

　　某月某日──未完成交響樂結果是一種未完成的完成，假如以今天的音樂觀來看，這只有二個樂章的交響樂是充分地能給我們一種滿足感。

　　可是以當時的音樂觀來說，修伯特 [10] 再作了第三樂章，或第四樂章而完成了[這]交響樂時，也許那時就真的變成了一[個不完] [11] 全交響樂了。理由是很簡單的，因為這兩個樂章是太美了。而且交響樂是在美以外，還要有一種三個樂章或者四個樂章的堅固的構造力，以修伯特的力量來說，再要配性格各不相同而美的第三，第四樂章，那是不容易的事。所以他也就不作了，是故意的，是偶然的，我們倒不能說。不過這才可以說是未完成的完成作品。

　　至於那

　　「我的戀愛永遠未完成似的，我這交響樂也永遠未完成……」

　　云云的電影裡邊的一段。那是蛇足了吧！

×　　　　　　　　　×

　　某月某日十六字令（郊外所見）

　　一時

　　虛空洞然又冬至

　　大日輪

　　墜向奈落底──

×　　　　　　　　　×

10　今譯做「舒伯特」。

11　原印不清，根據《江文也全集》作[個不完]。

　　某月某日──差不多現代的天才們，都自己否定他們自己的天才。天才是天給的才能，不是他們自己惡戰苦鬥而得到的才能，是一種空手而傳得的財產。因而他們都不喜歡這種不勞所得的榮譽。

　　所以梵樂禮說，一篇的詩是知性的祭典。他主張精密的知性，周到的自己意識。

　　羅登，當我們問他如何作出如此驚人的作品時，他答的是：只有用功；探求方法；不斷地計畫。

　　不過我們知道，有好多的知性，自己意識，方法，計畫而作不出什麼東西來的實例。實在現代是一個作品過多的時期，所謂的藝術家太多了。

　　藝術饒舌，饒舌藝術的時代。

<p style="text-align:center">×　　　　　　　×</p>

　　記得日本有一句俗話：船夫過多，船開上山去了。

<p style="text-align:center">×　　　　　　　×</p>

　　某月某日──「感著心臟的鼓動而節奏的觀念發生」理論家們都是這樣說著，還有獨斷者說「最初有節奏」我想這些問題都是無可無不可的。

　　我還是佩服那希臘人們；傾聽著心臟的鼓動而感著靈魂的存在與生命力的活動，這種想法比較是近於我們東方的創造底作家的想法。

　　音樂──結局是作曲家的靈魂流動時的聲音。在某一瞬間的靈魂對話，也是它一聯的告訴。所以雖然是在數小節的音樂之中，也要能感得到這作曲家的淋漓鮮血是迸奔著，就是　條的旋律中，也是要一個人生澎湃著其間。要不然音樂結果就是一種耳朵的娛樂品，聽覺的慰安物而已，這種東西，在這樣的年頭我想可以「沒有也可」的。

　　在最近代的先衛音樂藝術中，它們只單聽著心臟鼓動的節奏，而只生產了節奏的音樂，所謂「爵士樂」能風靡一世，也就是好像近代人似的，頭腦是頭腦，知性是知性，各自遊離著，而作用著似的現象。

<div align="center">×　　　　　　　　×</div>

某月某日寄紫禁城的屋頂
——就是有了事
也不露出甚麼情景
今天又是瓦照著瓦
琉璃反射著琉璃影——
……巳刻……

<div align="center">×　　　　　　　　×</div>

——光！
不是由天上降下來
是由那瓦上放射著
想要找它們的影呢
睜不開了我的眼睛
……午刻……

<div align="center">×　　　　　　　　×</div>

　　某月某日——只單以一個休止符來說，是沒有甚麼價值的。可是在一羣豐麗的音符流動中，為了加強次續音樂的效果，單只一個休止符，是有重大的意義！

　　總是沉默著而不鳴不飛的藝術家，差不多是這二種中之一罷。

　　至於那饒饒不斷的人們呢？自然淘汰！任何時代都是差不多的。倒

也很熱鬧。

<div align="center">╳ ╳</div>

某月某日——緊連著天安門與前門的一直線，是一條很清靜的散步路。這清靜的意思，是因為這條路離開電車，汽車，並且連自行車也很罕見而言的。可是來往的人們倒不少。尤其是天氣清朗，不風不雨的午下，由鄉下出來的男女老少三三五五，而配以這附近一帶的小叢林，就是缺少水景而已，甚有桃源之盛。

路東有不少排攤的，有賣吃的，有賣各種小貨的。在這裡邊有各樣式算命的點綴著其間，有的圍滿著遊人，可是大概是空閒著。既然沒有人也就算了，可是其中有一個，每次碰見他時，都是同樣的沒有人，然而他總是排著他的卦陣，滔滔地雄辯著。也不知道他說的是什麼，無所謂地我也就過去。

可是今天不吉——好像是同情，又好像是好奇。

我回頭看了他一下，他那可憐憫的雄姿，給我聯想了好多不快的同類項。

——總沒有人要聽要唱的曲，作了好多這種東西的作曲家。

印是印出來了，可是沒有人要去注意的所謂文藝作品類的閒文字——

在這清爽的時間中，是不值得起這種閒思想的。可是不好，一直下來。

——只能在單一方面而通行的言論。

只有作者一個人[聽][12] 得清而過癮的作品——

我想這種東西，正同那算卦的　樣。是否我們要怎麼樣，就能怎麼

12　原印不清，根據《江文也全集》作[聽]。

樣的算出來！？

<div style="text-align:center">× × </div>

後來我進了天安門，有一種聲音問了我：

「……在那可寶貴的時間中，你起了這種的聯想與批評，那就能過你所謂的思索癮嗎！？」

<div style="text-align:center">× × </div>

某月某日十六字令

——焰

微風煽情花粉添

大傾斜！

北等七星眩——

〈作曲餘燼・三〉

某月某日——腐敗的蘋果所發散出來的臭味，對席勒是一種創作時的刺激劑。可是單只聞了這種臭味，歌德是差不多都要昏倒似的受不了。[13]

然而席勒依然是席勒，歌德仍舊是歌德……恐怕這種的說法是只能限於如歌德，席勒似的人物而言的吧！要不……

<div style="text-align:center">× × </div>

某月某日在太和殿前——舉頭我看太陽都快要到酉刻了，怕他們關門，我急著出來。忽然由後邊有一種聲音問著我：

13　參考本書〈黑白放談〉一文中註腳 35。

「喂！那位先生！歷……歷……歷史是怎麼講？到底歷史是個什麼東西？」

我回問那聲音憑空地問這些東西幹嗎。

「每天好多人的人們都從我這邊過去，他們都不是在心裡頭想著，就是在口中咕嚕咕嚕地說著；我現在正在歷史中走著，我現在正在歷史中走著……來的去的總是這一套。到底歷史是個什麼東西？喂！先生！」

銅製的狴犬，剁著牙，睨視著青天的一角，這樣的問我，怕他們關門，我又急著出來。

「嘻！人類總是一種莫名其妙的東西……」

我回頭看，犬還是剁著牙，睨視著青天的一角，在那裡嘲笑著我。

<div align="center">×　　　　　　　×</div>

某月某日
——月　　眉
　　菊　　殘
　　風　　起
　　脣　　寒——

<div align="center">×　　　　　　　×</div>

某月某日——我想莊周的蝴蝶夢，還是迷人的說法。

最純粹的夢還是「無」。既然是「無」，那麼就沒有為誰不為誰的了吧！

<div align="center">×　　　　　　　×</div>

某月某日——在半夜三點。

忽然「自我」對我開口：

「別再管你的思想了吧！思想它才不擔心你哪，在什麼時候它要飛，要逃……還有什麼必要，它還得管著你呢？……」

時間是太晚了。是該睡的時候，所以我也沒有同它吵嘴的氣力。

我閉了道德經，入床。

<div align="center">×　　　　　　　×</div>

某月某日——今天又在報紙上邊，看見了一篇關於貝多芬的文章，並且把他讚頌得如同聖人似的文章。我想中國的音樂界，也該認清，再認識貝多芬了。在於作曲方面，當然他是的確超過一切古今的偉大作品。也是我最尊敬、佩服的一位作曲家，可是至於他的性格，私生活呢？那就不然了。自私、傲慢、頑固……所有一切所謂「藝術家」們的弱點，人間底欠點，他差不多全具有：當那有名的維也納會議時，他出沒於王侯貴族顯官的人們中，他的行為，動作是比那受過相當有教育、有涵養的王侯高貴的人們還王侯然，顯官然。這種旁若無人的暴力，不管他本身是如何有價值，也是會給別人起一種惡感的，不過真的王侯顯官們，倒能了解他、原諒他。

至於他的窮苦、貧困問題，也有些莫名其妙處。維也納會議時，是他一生中最得意、最華麗的一時。這時他所存於銀行的不少金券，一直到死，他寧可受困苦而不願動它，這種現象，是怎麼樣說明才對？是他吝嗇守錢奴嗎？還是好心為了他的甥[卡][14] 爾保存著呢？

實在貝多芬的日常生活可以說是充滿著矛盾。沒有女人要愛他，沒有好朋友要同他結交，以我們東方人的講法來說，恐怕就是一種的天罰吧。

14　原印誤植為【卞】。

就是信仰的問題，也是如此。能又大膽的放言說：

「基督是不過受了磔刑的猶太人而已！」並且他說這句話時，正是他在作著那最偉大的宗教音樂「莊嚴彌撒曲」的一八一九年。

在他晚年時，伊太利[15] 的歌劇一時風靡了維也納。他就罵維也納的人們忘恩，對他們的健忘症發了脾氣，而那總本家羅西尼來訪維也納時，他就決了心，說要撲滅伊太利的歌劇音樂。這是如何小氣！也可以證明貝多芬對他自己如何不自重自愛。這些輕薄如浮萍似的歌劇音樂是不值得貝多芬開口的。在藝術價值上來說，是更不能同他的作品排隊的。貝多芬只要莞爾笑著，也無所謂決心或什麼撲滅。

貝多芬的人性是這樣不痛快，可是單聽他的作品時，就是故意要找這種彆扭的分子，是一些都不能找得到的。誰敢想那「莊嚴彌撒曲」中有如此放言。誰會聯想得到，那偉大如宇宙似的「第九交響樂」的作曲家是如此小氣……。

雖然有如此種種不少的欠點，可是貝多芬還是我最佩服的作曲家。所以看他的手記、會話本，或者聽他的音樂時，忽然想起這些事來，我時常起了一種不可思議的神秘感。

×　　　　　　×

某月某日——人們往城壁壅溢，河水是想要越過那堤防。一望渺茫，渺渺茫茫地無際邊的這黃土，到底是要怎麼啦？

×　　　　　　×

某月某日——聽差的盜糖盜麵，沒辦法，我買鎖去。可是賣鎖的說：鎖是為好人用，壞人可是鎖不著。他笑嘻嘻的拿一把最好的給我。

15　即，義大利。

× ×

某月某日——真是在一個人的周圍是環繞著無數的男性與女性，我們一出門，就要碰著這性情各異，形容都不相同的無數的「個」。在這好像天文學的數字似的「個」中，要找出一個知己來，實在是像往銀河中找一支針似的難中難。

所以時常有人嘆著：知己是在死後找，愛人已經在我未生前出現了！

× ×

某月某日——鳴囀的小鳥在空中所能創造的，只是牠本身的一點而已。音樂家有無數，並且還可以創出不屬於他本身的諸點。所以梵樂禮羨慕著作曲家，因為一切的手段都定義好了，在他的面前，所有的構成材料也都準備完成。只等著動機開始，而一聯的樂音就隨之流出，好像是音樂先在而等著他來似的。

作曲家更是如此，以精密度來說，可以比之於微分積分學的作曲學，是否與梵樂禮所主張的精密知性有一脈的共同點。

是初冬的時節，蹓著太廟樹下，聽著不知名的鳥叫，我這樣的想著。

× ×

某月某日——對於自己將要完成的作品，以拚命底努力去做，這還是比較簡單的現象。因為這是當然。

可是對於自己將要完成的作品，不以拚命底努力去努力，這才是難中之難也。差不多一切的大作品，都有這種悠悠不急的分子。因為這是不當然的當然。

　　　　　　　×　　　　　　　　　×

　　某月某日坐在昆明湖傍石頭上
　　——好像不是塵馨
　　又像不是雲影
　　漂漂又渺渺
　　彷彿是我憧憬
　　凝視
　　凝視
　　總是一海碧青——

〈作曲餘燼・四〉

　　某月某日十六字令
　　——靜！
　　有蟋蟀一聲兩聲
　　梧桐葉
　　人像石頭聽——

　　　　　　　×　　　　　　　　　×

　　某月某日
　　——我站著　　蟋蟀也站著
　　我仰天　　蟋蟀也仰天
　　天　　　地
　　萬　　　有——

　　　　　　　×　　　　　　　　　×

　　某月某日——是朔風正在颳著的初冬，這天早晨，同廣播協會的會長周大文先生上天津找埋伏著的天才去。

　　「假若能為這社會找出一個人才出來的話，那麼所費的物質上，精神上的負擔是不算什麼的。」

　　這是風流會長的意見，在這樣的年頭，這種意見是可以說很難找了。於是在車中，看著窗外的風景，忽然我聯想起那「三顧茅廬」的故事來了。這是很平凡的聯想，可是在現實呢？不說三顧，就是有真的人才在身旁邊，是否我們有時候都置之不聞，而偏偏地去找那些像西遊記裡邊的妖精似的人物……

　　也許這不只限於我，這個時代的事實。尼采在他的「悲劇的誕生」中，也是嘆息著：

　　「流產了優秀的典型，是為人類最可嘆的損失。」

<div align="center">×　　　　　　×</div>

　　某月某日在天壇園丘上
　　——人性！
　　這塊醜惡的石頭
　　天也鄭重地彫著——

<div align="center">×　　　　　　×</div>

　　某月某日——尼采終是成不了查拉圖斯脫拉；所以，也許他成了信仰了吧！

<div align="center">×　　　　　　×</div>

　　某月某日——最近因為新刊書籍總來不了，沒辦法，就翻舊書一看再看。

今天抽出來的是斯脫拉敏斯基（Strawinsky）[16] 氏的自傳。看到他的代表作「春的祭典」（La Sacre du Printemps）在巴黎初演的時候（一九一三年五月二十八日）所受的防害與反對，我覺得很有趣味的，他是這樣說著：

「非常的反對及猛烈的防害……。」

現在是已經過去三十多年了。音樂思想，音樂美學也發展進步到了如此的階段了。所以以今天的常識來說，恐怕是沒有一個音樂家，就是像古玩似的古典派的人們，也不會對此作品表示什麼反對的吧！

那麼這種現像，以我們東方的音樂觀來評判時，又要對我們東方音樂家起了什麼反應與感覺呢？

我又把這「春的祭典」的管絃樂總譜拿出來。

一方面聽著唱片，我仔細地又觀察了一下。假若我們不是偶像崇拜的話，真的！這種音樂是不堪給東方的音樂家們起某種的藝術上底興奮的。

斯脫拉敏斯基氏在此作品中，他最得意而強調主張的是「節奏」。可是什麼現象都是一樣，過猶不及了。

本來，「節奏」在本質上，是音樂表現力中最重要的一元素。但是他因為要復原其最高位置，反而發生了相反底現象了。就是

節奏的否定

節奏的墜落

然而關於「節奏」的問題，中國是最豐富而微妙的國民。請隨便在中國的大街上蹓一下就可以。出殯的行列……結婚……京劇院裡……小販兒的多種多類的樂器所打出來的節奏……它們都可以使我們的聽覺，在無形中很容易地能發見比這「春的祭典」更複雜的節奏。可是我們是

16　今常譯為「史特拉文斯基」或「斯特拉溫斯基」。

永遠用不著，要寫出像這個作品的總譜上所記載的那麼麻煩的拍子。

　　在音樂上想時，是否視覺上的拍子，是比聽覺上的拍子還為重要呢？這是我看西洋的新作品時，很常很常發生的大疑問。但是論及音樂的事，問題當然是在「可聽」的範圍內了。

　　假若以我們東方的想法來說；「音」是屬於肉體方面，是動物性底聽覺的。「樂」是屬於精神方面，而指示「音」的內容而言的多。在我們的古典上有這麼一句：

　　「樂者，通論理者也。」[17]

　　所以我時常同友人們開玩笑；一聽那所謂近代派底作品的時候，就說那種音樂都是有「音」而無「樂」的東西。若以此標準來判斷時，恐怕全近代的音樂名曲中，十有七，八是在中國只不過是一種的「雜音」而已。

　　（不過今天，雜音也成了音樂美的一部分了。）

　　「是故知聲而不生音者，禽獸是也。

　　知音而不知樂者，眾庶是也。

　　唯君子為能知樂……」

　　我們的樂記是這樣的說著。

　　那麼以我們的老儒教先生的眼光來看，「雜音」還是沒有什麼，不知道他又要大加什麼批評了！

〈作曲餘燼・五〉

　　某月某日──在實在渴得到底的時候，真是汽水也不成，咖啡，茶水都不能解渴的。只有那天然的水，就是一些的沙粒混在裡邊，還是能給我們的喉嚨響得咕嚕咕嚕地。

17　《樂記》，原文一般作「樂者，通倫理者也」。

這天我同 W 君談到抒情詩歌的時候，我舉了這個譬例。當然這好像是自然發生論者的說法。

可是，W 君！我現在覺得應該訂正一下，就是：

……為要消毒殺菌，不管牠是虎亂或赤痢，而投入了什麼時髦的消毒劑的，這種水，我可退避三舍呀！……

因為不只詩歌是如此，根本音樂，繪畫都是同樣的。

<div align="center">×　　　　　　×</div>

某月某日
——頭上的空間
擴大得像一隻睜眼
所以不用再昏迷了
風有神
人是任——

<div align="center">×　　　　　　×</div>

某月某日——生命是像火焰的一點，那彷彿是一塊寶玉，無時不噴出真紅的火焰，而由一瞬間燃到次續瞬間……。不知道是那一本書，我記得有這樣的一段。

是的！能燃燒的東西，多少是可以見得光亮，並且有時候還伴著輝煌然而要它燃燒起來，是必須要它能達到發火點底熱量的必要。

所以保持著高度底熱情的人們，有必要時，他們都不惜身命地，能把他們的灼熱都可以燬盡。

不管理論是怎麼樣，心情是有如何的變化，我想藝術家們還是把他們的火，準備得旺旺底才對！

<div align="center">×　　　　　　×</div>

某月某日夜半過景山（如夢令[18]）
—流星往寂寞沉
寂寞滿蒼穹滲
深深又湛湛
掛蒼穹這顆心
一滴——
一滴——
心血迸成流星——

×　　　　　　×

某月某日——關於鋼琴曲[作曲家][19] 蕭邦，從前有一個時期，我把他當作三流以下的作曲家看。理由是很單純的，因為這個作曲家除非鋼琴曲以外，什麼曲他都不作，也可以說是不得意，不會作。他沒有留下什麼三重奏，四重奏似的室內樂，絃樂器曲，或者管絃樂曲，就是他的兩個鋼琴協奏曲的管絃樂部分，根本是不像管絃樂，並且現在演奏的，聞說還是管絃樂法的大家白利奧茲[20] 所加筆的。

這樣說來，以現時的水準，蕭邦是值不得說是一位作曲家。可是他的鋼琴曲，自從巴哈的四十八平均率鋼琴曲與貝多芬的三十二鋼琴奏鳴曲以來，又是占了一個大陸似的非常重要的存在，的確他的鋼琴曲，在過去百年之間，差不多任何家庭中[，][21] 都占有它的地置。因為是鋼琴

18 詞牌名，特點是「以卅三字為一令，七句、五仄韻」。資料來源：https://zh-classical.
　　wikipedia.org/wiki/%E5%A6%82%E5%A4%A2%E4%BB%A4。網路擷取 2023 年 7 月 27
　　日。江文也這首「如夢令」也由 33 個字組成。
19 原印作【作家曲家】。
20 今常譯為「白遼士」。
21 原印作【。】。

譜，銷路也好。普[遍][22] 得又很快。（在外國，鋼琴是像我們家裡的椅棹似的很普通的一種家具）所以蕭邦的天才[，][23] 也就比其他的天才們被認識得很快。

這好運兒，一躍就獲得了他的名聲，可也不是偶然的，他那美麗的旋律，豐豔的和聲，典雅洗鍊的形式，深造的熱情……是的！是夠佩服驚歎的。在蕭邦以前的作曲家，連莫札特，貝多芬都想像不到的鋼琴上的「音色」，蕭邦是好像沒有什麼似的給找出來，作了曲出來。

並且他受一般（是一般的）歡迎的理由，很重要的還有一個，除了幾個波羅妮曲 [24] 以外，他的音樂性，根本是沙龍音樂，就是客廳中的情景，那裡有綺綺羅羅的貴夫人，有美麗可愛的小姐們……在這種空氣之下，演奏蕭邦的曲，是最好沒有的。什麼夜曲，圓舞曲中，我們都很簡單就可以聞出這種香味出來。所以從前碰著蕭邦專門的鋼琴家時，或者愛好蕭邦的音樂的人們時，我就同他們開玩笑，說是好色者，喜歡女性的人們。

當然現在對此蕭邦，並不這麼想（實際他的作品，在鋼琴文獻中是絕對不能缺少的，並且能同地球並存的），可是還是不敢把他當做大作曲家看，可是矛盾得很，有時候偏偏地要聽他的曲，要彈彈他的作品。

蕭邦有這種奇妙的魅力，我想恐怕是像那總是吃大餐的闊老闆忽然有一天，站在大街旁邊，喝了一口杏仁茶而嗽著油果吃的時候，而感覺得很香似的現象吧！

　　　　　　×　　　　　　　　　×

22　原印作【偏】。

23　原印作【。】。

24　即，波蘭舞曲（Polonaise）。

某月某日十六字令
——面
幾何線條是新鮮
銀幕上
妳總是嬋娟——

　　　　　　　　╳　　　　　　　　　╳

　　某月某日——螞蟻是一天，從早晨到晚上在屋外原野跑著，他是搜集了就囤積起來，貯存了就又尋覓一點兒什麼去。

　　蟋蟀只知道唱歌，由早晨到晚上，不問場所地整天的唱著，並且唱得很好，不拘到何時地唱歌著，不拘到何時地給與著，這就是蟋蟀的一天。

　　太陽每天在頭上高高地晒照之間，是什麼事都沒有的。可是，不知道什麼時候，朔風由曠野的那邊大颳起來。把整個的大地都吹荒了。冬就不客氣地球的外殼上，插了他那龐大的圓柱了。不知何時，可憐的蟋蟀是已經變成了一個要飯兒的身分了。他甘忍一切的輕蔑而接受一口的食物，他是以為眼淚而濡濕的雙手，拏著一塊乾窩頭吃著……

　　可是，可是比從前還拚命地唱著，並且還比從前唱得好多。他羨慕著燈光，而不拘時間地給與，充豐地給與！不惜身命地給與！

　　然而好像是悟入了大自然的攝理似的。於是蟋蟀就消滅於枯草敗葉之中去了。這是蟋蟀的一生！

　　聽說在這個時候，螞蟻先生是撫著他那亮得都發黑光的滑滑溜溜的大肚子，同他的一家大小，圍著火爐正在賞窗外的雪景。

　　　　　　　　╳　　　　　　　　　╳

　　某月某日——寫出來的作品假若是不成事的話，那麼就是為了這個

作品，作家費了多少心血苦惱而成的，結果我們還是說「不成事」以外是沒有辦法的。不過我們也許對這作家能表示一些的同情就是。至於作品呢？我們只能以冷靜的批評眼去接收而已。

寫出來的作品假若是成功了的話，那麼就是為了這個作品，作家是一點兒心血苦惱都不費，又是在無自覺，無反省的狀態而作出來的時候，我想不一定這個作品就會受非難，而無價值的吧！

一個作品的發生，本來是含有一種神秘性的，好像是偶然，又是一種必然。有時候可以從順你的意志而動的，可是偏偏地有時候，它不聽你的話。

尤其是音樂作品，雖然其精密感是像微分積分學似的，可是奇妙得很，常常在這種興奮，或忘我之境下而作出來的作品，帶著純粹至高的分子。

也不費心血，又無反省，而作品不成事的記，那是完全在問題外了。

那麼對一個作家，應該是怎麼樣才對？是否心血與作品並行的時候是最良的。要給這個疑問下一個解決。恐怕又會發生其餘的例外吧！

〈作曲餘爐・六〉

某月某日──白的看了黑的失敗，他是極淒淒冷冷地嘲笑一下。

可是，在白的失敗時，喚起了黑的不少注意。他把白的所會失敗的原因與方法，都加以真摯的考慮。

好像是黑的對於白的失敗，正在表示著多大的敬意似的。

× ×

某月某日──意志主義者 S 君今天來找我玩，在談話之中，我們談到了新文化建設的問題時，他就這樣的對我說：

「當然我們知道，

我們的信念，或者是不過一種的不可能的事。

可是我們也知道，

尔是不可能的事，什麼叫做創造啊！」

他把創造這句話，反覆了好幾次。外邊正是賣青蘿蔔的要過去，我們都要了一個吃。

是一個蘿蔔要五塊錢的年頭。

<div align="center">×　　　　　　　　　×</div>

某月某日——學校的助教送來了三個小歌，說是新制定的「北京市歌」，他拿來要我選，恰好我上電臺商量赴滿洲指揮「孔廟大成樂章」的事去，不在家。

於是將要出現的新北京市歌，不知道是怎麼樣的一個曲，就無可知之了。就是「詞」是什麼時候決定，而為何託我們的同學們作曲，事件的起伏全不知道。而時又是在放寒假之中，作曲課目負責任者的我，沒有親手指導的機會，也不知道是那三位同學作的曲。所以關於此歌，擔心得很。好像又對「北京」很對不住似的。假如說愛「北京」的心情，恐怕我是對誰都不會落後的吧！可是這樣新北京市歌就出來了！實在對「北京」很對不住。

我想「北京」是知道事實，而能了解我，原諒我的吧！

〈作曲餘燼・七〉

某月某日─修伯特作了一個小調，是名叫作「赤眼魚」的曲。原名是 Die Forelle，[25] 由日本翻版的譜子上，有的是寫作「鮎」，是一個很好

25　即舒伯特 1817 年的藝術歌曲《鱒魚》。

聽的歌曲，因為這個旋律作得特別美麗，修伯特在兩年後的一八一九年作了他那有名的 A 長調鋼琴五重奏時，（作品百十四號）他把這個旋律用為第四樂章變奏曲的主題，於是彼此就更有名起來了。

既然是用人聲唱的歌曲，當然是一定要有歌詞的了。可是這個歌的詞，偏偏地非常的平凡，也可以說是太不夠水準的詩。是一個三流以下的詩人，——假若修伯特不作了這歌曲的話，是絕對不能留名的，—平平凡凡的一個小詩人作的。對這樣平凡的歌詞，而現在世界中的名流歌手，都很喜歡地唱這個歌的原由，足可以證明；一個歌曲的好壞，並不是在於「詞」，而在於「旋律」的優劣而決定的[。][26]

反觀中國的現狀是怎麼樣，某機關或某報社將要制定某種歌曲時，在於徵求歌詞，則動員了專家與報導界的人員，大為宣傳而不惜任何種的努力，於是適於目的而理想的詩詞找到了。

可是要把這盡善盡美的詩詞，賦之以旋律，而作出歌來的時候，是否也費了同樣的神經與努力？是否作出來的旋律也是盡善盡美？是否有時候託之於無經驗者的手中，而隨便附了幾個音符所畫出來的就是歌？那麼某機關或某報社所要制定的歌曲，是否目的是在於「可看」的詞，並不在於「可唱」的歌？

一個歌曲的生命是在於「旋律」，「詩詞」是其次。

以修伯特的這個「赤眼魚」，就充分地可以說明出來的，尤其是用之於一般大眾合唱的小歌，或宣傳用的小歌曲時，更是如是。這種歌的作法，是與藝術歌曲的作法大不相同。它的音樂性，不只是要符合這目的與理想，而為要給全社會的各階級的人們都簡單容易而能和之唱之，還要費了不少的神經去考慮「節奏」的問題「音域」的問題，「音程」的跳躍與進展的問題，……等等。

26　原文無【。】。

　　又要合目的與理想，又要好聽而容易唱出來的這種歌曲，是很不容易作出來的。好像簡簡單單而成的一個小歌小調裡邊，都要求作曲家以精密的考慮與數十年來的過去經驗。

　　是的！一個歌曲的生命是在於「旋律」，「詩詞」是其次！

<div align="center">×</div>

<div align="center">×</div>

某月某日漫步著天壇旁邊的草原中

所見

───化億千

這天

站在莽莽荒草中

有蝴蝶一隻

縹縹然翩翩著那純白底羽翅

於是

光叫醒了光

光呼應了光

附近一帶

喚起了強烈的反照

燦爛灼爍！

我陷入了

如鱗如苔似的幻覺

啊！

這是那裡

何為悠悠

何為幽幽

為盲為聾
何為悲愁
是的！
這天
億千歸一──

×　　　　　　　　　×

某月某日──單只一個「天」字，是不過一種天文學的現象，而空空洞洞在我們的頭上所展張著的空間而已。可是對這個「天」我們賦以神性。

有的是求天，有的信天。是否在這裡，人性是值得感激的。

創造的神秘，創作的心理都是在這像薄紙般的落差而已。不過在解釋上有各種不相同的方法。不高興用「天」這種舊文字的時髦人們，可以改換為「真理」啦，「正義」啦，或者是什麼什麼。

所以我相信著，既然是值得稱為藝術家的人們，一定在他們的心中，深奧地有一種神聖的什麼潛遊在其中。

×　　　　　　　　　×

某月某日──剛練完了「中國歌曲定期放送」的曲目，我蹈著中南海的岸邊。由瀛臺正下來的是翻譯者 C 君。因為好久不見他，我問他最近怎麼樣。他睜開他那常半閉的眼睛，深深地嘆了一聲：

「嘻！你們讀者是有隨便翻來翻去的快樂。

著者是有思索，創造。

可是我呢？有的是空息，無節操，而再加一個奴才而已！」

今天我直視又直視了他那刷白的臉上，好像所見的是另一個別的 C 君似的。因為素以翻譯家而為名的他，我以為他是很得意，揚揚自大。

而看錯了他有這種的自覺。

於是我訂正了我的錯認，我覺得雙肩撤銷了好多的重力，輕爽地我也深吸了一口新鮮的空氣。

可是介紹了他國的文學與思想給本國人，這種事業，也是很重要而有意義的，我說了這些陳腐的幾句話安慰了他，他下了瀛臺去了。

<div align="center">×　　　　　　　　　×</div>

某月某日
——不聞不識
不見不知
上下左[右][27]
冲貫宇宙
斯為真理？
斯是真理！——

<div align="center">×　　　　　　　　　×</div>

某月某日於社稷壇
——天也　是我魂的歸處
地也是我魄的宿所
一切的元素既然是要還元的
那麼人生是否一個酸化作用？——

<div align="center">×　　　　　　　　　×</div>

某月某日——孤獨也是一種的自然，因找不到知音的，所以我們的

27　原印此行作「上下左【左】」。

前輩們是「歸臥南山陲」去。

是的！極有個性而熱情的作家，於他個人的經驗上，忽然感覺了某種的動機或刺激，而深陷地沉滲於大孤獨之中。在這一瞬間，他是好像被拋入了真空裡邊似的，所有一切的同志或記者都消滅於他的眼界，對於他的作品的鑑賞者是連一個也找不到，一切都停止，在他的上下左右，是沒有什麼深淺或遠近的感覺。

他是深浸在這超過空間與時間的切實底寂寞之中，然而他一定有一天，起了一身的哆嗦而感謝他在一生之中，能有感覺了這種瞬間的實在。

近代人的生活是沒有終南山可去的，可是在廠甸或隆福寺附近，好像有能碰著這樣孤獨者似的，或者在天壇，太廟附近。

<div align="center">×　　　　　　　　×</div>

某月某日——莫札特 [28]！真是你為什麼這樣饒舌！一開口就是什麼花開了，什麼空氣是芬香得很啦！什麼……無不是快快樂樂地談著，唱著。

雖然這樣，你的饒舌，是的！天才的饒舌是真的給我們開心。

〈作曲餘燼·八〉

某月某日在天壇
——藏華於其中
漫步著天宮
滿喫了
這豪奢的饗宴也

28　今常譯為「莫札特」。

是白晝夢的夢——

<div align="center">×　　　　　　　　　　×</div>

某月某口　一路過中南海流水韻，我順便看看鋼琴家 L 君是在幹什麼。

今天他對幾個老音樂家們的自私、無知、鐵面皮表示著非常的不滿，也可以說是憤慨著。於是我勸他對這方面不要太積極。我勸他還是把這種神經積極於音樂方面，鋼琴方面。本來音樂之對於音樂家，是藉以此工具來「表現」他對人類的愛。是愛的「表現」。根本沒有什麼表現能力的人們，也只得藉以一張嘴，東說西諜，把音樂當做一種買賣似的這邊談？那邊騙。

可是音樂是音與樂，不是說話或碎嘴的。一個音樂家的程度如何，是只要他唱一聲，彈一曲，或作一條旋律，天下的人們就多少也可以看出他的實在能力來的。就是在音樂還沒有多大發達的中國，我總相信有真的知音者在後邊注視著。

所以我勸他不要憤慨，還是以我們東方的美風「敬老」的觀念去應付他們。就是他們有惡意陰險故意要罵人的話，那恐怕天下的好樂者，知音者是不信他們的嫉妒吧。

嫉妒是多忙的，它浪費消耗我們寶貴的感情。為了這種不生產底情念，而空費了我們的精神與時間，那是多麼可惜啊！

有這種閒時間的話，我們還不如多練一個曲子，多作幾個歌。

素以「禮樂之邦」為口號的中國，其實關於樂的實在音樂性，是太慘太可憐了。在這方面的真的人才，於四萬萬的同胞中，是能找出幾位來呢，在此復興中國之期，我們是應該彼此互相尊重，各自自重自愛。至於區區的地盤，那是值得爭搶的麼？假如那麼欲要的話，就請都拿走吧！

　　　　　　　×　　　　　　　　　×

　　某月某日──嫉妒也是一種感情的火，不過這種熱情，是燃不出什
麼東西或作品來的。最多也不過燒壞了本人的心身而已。

　　所以有把握，有自信的人們，根本起不了什麼嫉妒。他們有自己的
東西，有自己的個性。創造救濟了他。那還有什麼嫉妒的必要！

　　　　　　　×　　　　　　　　　×

　　某月某日
　　──在天的藍碧
　　我看我自己
　　我聽我自己

　　在天的明洗
　　我照我自己
　　我識我自己

　　表現的展開與終止
　　現實的回歸與生起
　　一切都沒入它自己
　　於是我也歸我自己──

　　　　　　　×　　　　　　　　　×

　　某月某日──因為看見前段我所寫的「在一個歌曲之中，旋律第
一，歌曲是其次」這種意思的一文，我們的同學，是全班中最用功的 Y
君來訪，而提出一個反問：是否在作歌曲時，樂想是不能超過詩想⋯⋯

他問得很好。

是的！在作一個藝術歌曲中是要如此的。試看作曲家修曼 [29] 所作的海涅的詩歌就可以，或者近代法國名作曲家杜褒西 [30] 所作的彼爾·[路]意斯 [31] 的詩歌也可。它們都是聲樂曲中最高級的藝術品。作曲家對此類詩詞，是忠實得很，絲毫都不侵犯，他們是努力著如何能作出有必然性的結合而已。所以生產出來的這種歌曲，也可以說是一種詩底朗吟，與普通一般的歌曲，性格大不相同，再看修伯特的歌曲就可以了，他不像修曼那樣神經質，他對詩詞是好像誘導他的旋律出來的一種手段看。所以他的歌曲，就是取消了詩詞而單留旋律時，還有存在的可能性，並且可佩服的就是單這條旋律，同時能暗示表現著此取消了的詩詞內容，可是海涅 [32] 或杜褒西的歌曲，假如取消了詩詞的話，那根本就不成歌了，事理是各自有損得的。

不過在作歌曲的本來最高的目的是在：

「以言語而暗示著的感情內容，作曲家把此內容如何用音與樂而表現出來，於是告訴我們的聽覺或感覺。也可以說是完美了詩人的高次底見界。」

至於作為宣傳用的歌曲，或者為要社會中的各級人們都能合唱的小歌，那就全不在此理論之內了，於是我把全世界的有名流行歌，小調，民歌都拿出來作樣子說明給他聽，又把各國的黨歌，會歌，愛國歌之類的曲子也說明了一下。它們的「調」是怎麼樣，「音域」「音程」的飛躍發展，構成一個歌曲的中心「節奏」是怎麼樣，與詩詞的關係是如何⋯⋯。

29　今常譯為「舒曼」。

30　今常譯為「德布西」或「德彪西」。

31　即法國象徵主義詩人 Pierre Louÿs（1870-1925），今常譯為「皮耶·路易斯」。

32　此處依文意，【海涅】有可能是[修曼／舒曼]的誤植。

Y君好像解開了一個幾何學的問題似的，欣然回去。

　　　　　　　　×　　　　　　　　　×

某月某日——日曆指示著春節，雪也下完了一陣，陽光是一天輝亮著一天。耳邊聽著兒童的歡聲，我上天壇去：

　　——善哉大地

　　白石有香

　　飄飄渺渺

　　乾坤瑞氣

　　如葦之笛

　　善哉大地——

〈作曲餘燼・九〉

某月某日——出了午門，我想往右方走，出中央公園的後邊也可。往左邊走，出太廟的後邊也可以，可是我的腳所能向的，只是它們的一方面而已。

是否「無所謂」也包含著一種的選擇性？

　　　　　　　　×　　　　　　　　　×

某月某日——由王府井的南口蹓到北口之間，飛過我腦皮的零碎影像：

一

不知道為什麼，是美！不知道為什麼，是可愛！那麼是為什麼？美是在於「為什麼」以外乎，或者在於以上乎？

二

在藝術，大寫著個人與環境。

在技術，大寫著社會與目的。

三

要克服這種矛盾，非同你自己鬥爭不可，假若你是臺下的觀眾的話，恐怕你能見到一種悲劇與美。

四

由生命所創造出來的思想，反而有一種的力量能支配這個生命。

五

汽車的流線型，本來是為減少空氣的抵抗而發明的，在北京呢？它發現了意外的功績。可以避免，或減少車後所颳起的土砂大風。

六

美的是有用的，醜的是有害的。

有用的是美的，有害的是醜的。

逆的不一定是真的！

七

當初，誰都不把電影當做藝術想。因為它的生產大部分是靠著機械底操作。而今，就是為了這機械底操作，反而比之於別種的藝術還有光輝的將來。機械也有它自己的理論！

八

浮漂著動蕩的影像，是否你要[繫]³³ 住以持續底思惟？已乎！已乎！

×　　　　　　　　×

某月某日——聲樂家 W 君叫苦連天！鋼琴家 L 君叫苦連天！提琴

33　原印不清，《江文也全集》作[繫]。

家 C 君叫苦連天！我也……，可是我緊咬著齒根，仰天裝傻，因為不想要給自己叫苦連天，我也上門頭溝當了煤礦的經理去。可是不成，根本白臉兒的不懂黑臉兒的風俗。於是我想，「窮」也是一種的德，而又學那偉大的敗北者的口調：

「君子固窮，小人窮斯濫矣。」[34]

恐怕孔子的時代，也與我們的差不多，在那種亂世之下，一定也有大囤積家，大暴發戶。李白，杜甫的時代也一定同樣有不少的大富翁。

那麼這些有錢人們，是消滅於何處去也？現在是已經飛過去了千百年的光陰，而現在還時時刻刻給我們精神底食糧者，又還是這幾個「窮」的人們，金錢上的敗北者。

所以，我抱著一種的安慰與樂觀，就是在任何種的大暴風雨之下，也總有一種的人們，能緊緊地保守著不滅的孤燈。經過那可怕的黑暗時代的西歐文化也是如此，興興而亡亡的中國歷史也如是。

問題就是如何去找這種保守著孤燈的人們。也許無法可找。

孤燈怕風！

「窮」也是一種的德！

又好像自己在鬧著好強的脾氣似的，不好看。於是緊咬著齒根，今朝我翻起禮記來看。

<div align="center">×　　　　　　　　×</div>

某月某日——馬路上扁平了老鼠一隻！

反正，是沒有看過星光的耗子。

也許，儘量把貓內眼睛當作星看？

時間，壓捲過去的是像紙。

34　出自《論語・里仁》。

馬路上扁平了的是老鼠一隻

<div align="center">×　　　　　　　　　×</div>

某月某日——一生出來就帶些特殊的東西——俗說所謂有天份的——到這社會來的人們，常時，大概總帶著他那自己特殊的一種迷信。

當然，這是不過一種的迷信而已。可是，這種迷信之對於他本身，寫出來的變做詩，流出來的就是音樂。

也許，也可以說是，他的詩或音樂，也就是他的迷信。

當然，迷信是不過是迷信，可是這是很廣義的解釋。

〈作曲餘燼・十〉

某月某日——假若一個藝術家，碰著了表現慾的時候，他一定忽而化身天神，或忽而變做魔王。起[碼][35] 在他的表現能力——他本身的容積是需要擴大到了這個程度。

因為，在佛畫上我們所看的玉皇上帝，是與我們人間的善良老闆同樣，並且魔王，時常棲隱於妙齡可愛的小姐之中。

<div align="center">×　　　　　　　　　×</div>

某月某日——「這才是新藝術」，當我們發見了而喧喧嘩嘩地議論著，而開始論爭時，其實在那裡是已經什麼新藝術都沒有了，在那裡所見的是舊的新，就是有也不過是像蟬脫了皮似的一個空殼而已。

可是這「新藝術」所經了過去的腳跡上，是已經開始懷姙著「次續新底東西」了。或者，同這「新藝術」無關係地存在著。

那麼這「次續新的東西」是什麼？我也想試問一下，可是什麼回答

35　原印作【馬】。

也找不到，什麼影像都抓不到。

　　恐怕那是一種無可名，或無可說的什麼。也不是主義，也不是主張。遼遼漠漠然而存在著的。

　　以今天的科學時代來看，是很靠不住，而太非理論底。可是，這是一種實在，事實。

　　感激著「酩酊的船」而由鄉下迎接了何爾秋。蘭珀 36 出來的委爾麗奴。還在無名時代的穆索庫斯基，而為他的音樂所感動的杜褒西。差不多能靈感著這種「次續新底東西」者，並不是以什麼什麼方法論，或什麼批判的結論而得的。

　　那是不過在有天份的詩人或音樂家同志之中，在彼此起過理論的氛圍氣內，才能摸觸到，直覺得到的世界，也可是說是「天才識天才」的境地吧！

　　　　　　　　　×　　　　　　　　　　×

　　某月某日在天壇偶感
　　一
　　在這透徹到底的光線中
　　像這積微分學的重力感
　　也如火焰似的
　　輕！
　　二
　　天！本來是沒有形容詞的
　　三
　　微睡了紺碧的幻想

36　即法國作家「藍波」（Arthur Rimbaud）。

光　　舞

雲　　歌

醞釀著人間的微酣

四

億萬的耳朵

繩繩然

沉游於光波

〈作曲餘燼・十一〉

作曲在藝術學上所站的位置

某月某日——我們的陳編輯長歡迎關於作曲方面的苦心談，或這一類的文章；所以我今日不寫影片的日記文了，我想寫一篇究明作曲在藝術學上所站的位置的文章。

我們的大先輩們——就是過去的儒者，把音樂看做非常的神聖，而鬧來鬧去，鬧出了一個金科玉律來，什麼

「非天子，不議禮，不作樂」[37]

音樂本來是一種的氣體——我們近代人說是音波的——它縹縹然浮遊於空間，所以以陰陽學理來說明時，當然它是屬於陽氣，於是它屬於天。

當天的子——天子祀天時，音樂還帶有一種重要的使命，就是傳播這天子的祈願上天，去告訴玉皇上帝。所以過去的作曲家是[苦][38] 心著，如何能作這近天的曲。他忘了他自己，虛心[抱慎][39] 地等著天籟來　示

37　看似模仿《禮記》〈中庸〉篇的「非天子不議禮，不制度，不考文」。

38　原印誤植為【若】。

39　原印不清，可能為【抱慎】。

他。這種態度是夠神秘的，以音樂成立的過程來說，就是現在，音樂還是比任何種的藝術都神秘得多，所以「非天子……」似的迷信之所能存在，也不能簡單就[難]⁴⁰怪我們的儒者了。

在藝術家的內部起了某種的動機，而「要創造一些東西出來」的時候，假如是畫家的話，他一定使用木炭或色彩向著一張畫布。現在我們觀察著他；由他起畫的第一線，一直看到作品完成了的最後一筆時——不管對象時時刻刻給這畫家的內部起了何種的變化，或者雖然我們不懂繪畫的技術是[什]⁴¹麼——至少在表現的技巧上，是可以得到不少的參考與了解的。

雕刻也是如此。

就是詩人的思想，感覺，我們就在他們日常的言語，行動之中，大概可以窺見其斷片的。

可是作曲家就不然了，假如我們觀察一個作曲，在他創造樂曲的時候，我們所能見到的，只是他向五線紙上面拚命的塗寫著……時而獨笑，時而悲愴的表情，又好像瘋子似的在五線紙上，點出了許多黑點與白點的音符。等到完成了曲子之後，如果不拿它到演奏者那裡去給表演之外，它們所表現的是什麼音，內容是怎麼樣，恐怕一般普通的人們是不能了解的。

這是創造音樂時的外形，也是與別種藝術所不相同的特徵。它不在樂器上——每作一個曲時，一定要靠著鋼琴的話，那是還沒有到程度的作曲家——而在白紙上；要它的旋律流動，和聲豐滿。就是在畫有黑點與白點的五線紙上，可以響出美與醜的音與樂出來！

40　原印不清，可能為[難]。
41　原印誤植為【計】。

　　創造藝術作品出來的能力，與別種的職業是很不相同；差不多大半以上是靠著天賦，尤其是在音樂作品，努力派所作出來的都是有音而無樂的多。

　　那麼這種創造能力，所謂天賦是什麼？雖然近代科學在生理學上，解剖學上要證明這種現象的根源；可是，在我們所能看，或所能聽的範圍之內，至今，還不能說科學是成功了的。

　　據近代心理學的論著中，大概是用「無意識」三個字來說明這個現象──就是我們從前慣用的所謂「靈感」。

　　靈感是由天來的，我們東方人的習慣，差不多把人間社會的一切現象，都委託於天。就是舊時代的西歐人也是如此，這由天來的靈感，與作曲時的神秘底外形是有相當符合點。

　　古代的希臘人都呼藝術家是 Muse[42] 或是[Apollo][43] 的愛人，那哲學家柏拉圖曾在他的著作[Phaedrus][44] 中說：

　　「……那是一種的瘋狂，在似孩提般的純粹感情之中，Muse 點著了火，於是燃燒起來，而以極美的詩歌，謳歌人生與英雄底行為……」

　　同時，在別一著作（Ion[45]）之中，又這樣說著：

　　「真的詩人，絕對不單以修辭上的技巧為事；他是用真摯的精神，有如身臨仙境，全被神力驅使，歌而唱之……」

　　我們試看這柏拉圖所要說的藝術作品的精神性，而聯想著古今名藝術家們的作品時，雖然近代的科學文明把一切都機械化，理智化了啦麼，可是還能給我們起了不少的反省。

42　俗譯「繆思」。以下這個部分，江文也在〈「作曲」的美學觀察〉一文中也提過。請參考該文中的註腳 3 到 7。

43　原印誤植為【Apeloo】。

44　柏拉圖對話錄之一，《斐多篇》。

45　柏拉圖對話錄之一，《伊翁篇》。

就是近代的哲學家尼采也於他的自傳 Ecce homo[46] 中說著：

「……詩人有時候會起一種急烈的壓迫感，就是所謂『靈感』者。由深部內邊忽然起一種不可說明的情緒，它只能詳細底，而又確實底給人們看，聽的感應；但是我們只能看與聽，卻找不到它的來由；只能接受，又不知是誰的給予，像電光似的思想，突然輝煌出來……完全地忘卻自己……」

我想，就是在這樣的狀態之下，他完成了那部偉大的哲學作品，又是偉大的歌詞似的「查拉圖斯特拉如斯說」的吧！

音樂家是更如此了。我們的貝多芬是這樣：

「不管是同友人談笑時，或在大街蹓的時候，當著靈感忽然襲來，他就對某些事物起了緊張的注視，他心中發生的事，就在他的顏面上，便能看得出來……」（斯特拉[47]的貝多芬傳）

當他作那有名的莊嚴彌撒曲時，因為過於興奮，兩三天沒有進食，而出門散步，把帽子掉在了什麼地方，他自己都不知道。

修伯特是一氣呵成而作出那「魔王」曲來的，據他的友人斯班說：

「……要是你曾看輝亮著眼睛，而好像夢遊病者似的作曲中的修伯特，那是叫你一生中，絕對忘掉不了的印象……」

近代音樂中所出現的最偉大的傑[出人][48] 物瓦格納，在這[裡][49] 我想介紹他一句很重要的話：

「藝術家是一種能澈悟『無意識』的人群！」

46　即，《瞧，這個人》。

47　「斯特拉」个確定指的是誰，按文意和發音也許是「辛德勒」。請參考本書〈「作曲」的美學觀察〉一文中註腳 11。

48　原印可能少了這兩個字。

49　原印不清，可能為[裡]。

　　那麼這「無意識」是什麼？就是「靈感」是由那裡來的。差不多在人間社會之中，真是，有時逢到某種現象，而不能以人間的常識或知識說明時，人們多半是很喜歡把它們神仙視之，魔鬼化之。

　　那麼在創作音樂作品時的靈感，它是否是一種超越了時間，超越過空間，而憑空地跳出來的無數的黑點白點音符？在這裡我想，「無」中是不能生「有」的。

　　假如把作曲家的精神，當作一個巨大的容器來說；它裡面所含蓄的東西物件，一定是像天文學底數字似的那麼精密，繁雜。

　　幼小時的搖[籃]⁵⁰歌聲，童年時的春日郊遊的鳥啼，朋友們的歌聲，天橋的雜音，飛機的爆音，機關槍聲……百順胡同的歌聲，乞食的呻吟，小販的在胡同裡繞來繞去的笛哨聲……她的視線，她的唇……柳絮，白塔，水邊，月影……

　　無數的印象，無數的表現；便與這作曲家的感情，思想都混合在一個泛濫欲溢的容器中，無所不是靈感的原料。

　　一瞬間，來了一個刺激！看吧！在這藝術底觀念之前，眼光當然是會閃耀的，就是帽子也可以丟掉的。

　　所以外觀上，音樂的靈感是好像由天下來似的，其實不然，也不過是以前曾經體驗過的印象，刺激，不過在無意識之中，被這個作曲家的感情及思想的驅使，而受了某種的變化，而又再現出來的。不是「無」而生「有」的，是「有」再加精鍊，而變化結晶而成的。

　　這種現像，恐怕不只限於藝術家們，就是普通的人們，也會時常有這種的經驗；不過藝術家與非藝術家所不相同的是在這一線：

　　「藝術家發生這種現象，是非常的多，並且他會產出真實的價值，就是作品。」

50　原印作【藍】。

　　沒有作品的藝術家（根本在言語上就已經矛盾了）是不能想像得到的，不知道是何種或什麼家了。

　　（此論題未完）

〈作曲餘燼‧十二〉

　　那麼這樣真實的價值是根據什麼生產出來的？生產出來的是在何處有它的真實底價值？恐怕隨便寫了幾行長短句是不成詩似的，隨便畫了幾點黑白音符也是不成樂的。

　　在這裡我們第一要想的就是作品的個性。「要創造些東西出來」的衝動裡邊是已經個性在那裡騷動著，並且這種衝動包含著個性的發展性的。因為李白是一個才有價值的，擬造的李白？那是太多，又是笑話的了。

　　對於這「個性」現在我想觀察一下。

　　在一個藝術家的周圍，外界是有無數有形無形的勢力作用著，對這種作用——也可以說是支配，普通的人們是不覺得有什麼束縛或痛苦的。可是這對之於某種的人們，在他們的內部為要主張自己的決定，對這個外界勢力的作用，在精神上起了一種的抗爭，於是這種精神活動就有了他的存在理由了。以一個人的力量，而來確定他自己的世界，在這種工作發動了的時候，在那裡我們可以看出這個人的鮮明底個性。「個性」就是在這個時候出現的。假如在中國的慣用語「馬馬虎虎」之下，在這種情景之下，是永遠沒有什麼可觀的「個性」可觀了！

　　所以個性是需要鬥爭的精神，要與自己抵抗到底的決意，於是過於個性強的人們，是常與周圍環境調和不了的。追求個性的也有他的代價，犧牲與危險都是個性的附[屬][51] 物！

51　原印不清，可能為[屬]。

可是，就是賭著這種代價，也要對這外界主張他的存在，那已經是生命之對於生命的要求了，安全也不要，保證也不要，這種犧牲是已經超過了人類生存的第一條件的。所以個性是俗物之所追求不到的。它本來是極[寞寥]⁵²的存在的。

藝術活動，偏偏地它要這種東西。離開了個性是不能有創作的，藝術家也可以說是：擁著這個性與俗眾鬥爭著的人羣了。

所以個性是最「非功利」「非主我」的存在。犧牲了安全，放棄了保證而獲得的這區區一個「個性」恐怕是所謂聰明的一般人羣所不想要的吧。誰不想要聲明安全，誰不要生命有保證！可是這種主我思想，私人的功利思想才是「無個性」的特質，這種思想是與藝術活動衝突的，藝術家就是如何克服這種俗人根性為第一課的，藝術活動也就是與這主我功利思想鬥爭的活動。

盡「自然」的所有與所存而能映照於藝術家的心中者，也就是他由這主我功利思想裡邊脫離了開放了出來才可能的。好像在明鏡裡觀察著自然似的，能靜觀自然的心境，也是藝術者的特權，他所矜持的。

靈感之所能來襲的瞬間，也就是在這心境之下吧！

<div align="center">×　　　　　　　　　　×</div>

現在，有了靈感了，各種的藝術家都揮起他們的工具，開始創造他們的藝術去。

作曲家所持的工具就是和聲學啦，對位法啦，旋律學等各種的音樂理論來作曲。可是音樂理論是像微分積分學似的又精密又煩雜的一種學問。好像是流動自由似的，又是像什麼都預先規定好了似的死板得很。

是的！作曲是一種相當困難的事業；音樂藝術之所要求作曲家的，

52　原印不清，可能為[寞寥]。

是不斷地苦心，永續地努力。

　　當靈感來襲的時候，那是不過數小節的僅少音符而已，在完成樂曲上看，那僅為一種音樂底發芽，它只能刺激作品發展的細胞底存在而已，而給這細胞發展，推敲及反省的技術上的修練，那恐怕是在各種藝術中為最深刻，最麻煩的！

　　現在我們以一個極簡單的樂曲來說：構成這樂曲的音符，至少有幾百幾千個；這幾百千個音符在音樂理論上，要有合理而一絲不亂的系統，而且各音符要能表現這位作曲家的感覺及思想。假若是大形式的管絃樂曲，或室內樂曲的時候，那是如何費這個作曲家的心血，我們是可以想像而知的了。

　　平常，我們在音樂會場裡，聽了交響管絃樂在演奏時，看見那幾十種不同的樂器，演奏著那澎大的樂曲；並且結合得如膠似漆，如急流奔騰，又如烈火燃燒似的這種音樂，好像是一時流自作曲家的頭腦裡出來的；可是，這數分或數十分的音樂，都是需要作曲家費數月或數年的心血的了[。][53]

　　有人[舉][54] 例著作曲是蓋在時間中的建築物，是的！它與建築學差不多；在力學上的考察，數學上的緻密，是彼此很相似類似的，不過建築是存在於空間的有形物，而音樂卻為流動在時間裡的無形體而已。

　　從前的人們，常常把他們身體衰弱而資質低能的子弟，送到音樂學校去；因為他們認錯了音樂是一種簡簡單單的學問。這是何等的謬誤啊！好像是故意送他們的寶貝去自殺似的。

　　在這裡我敢說，一個作曲家必須具有的條件：

　　1. 像乳兒的皮膚似的感覺

53　原印無【。】。

54　原印不清，可能為[舉]。

2. 如烈火般的熱情

3. 而要有寒松似的理智

4. 加以不斷地勞作

差不多在音樂史上稍微有些名的作曲家，他們都無時不在苦心著，努力著。好像是每天與作曲在決鬥著似的。如果，單只作了一點兒簡單鋼琴曲，或小唱歌曲就自認為作曲家的話，那是太幼稚可笑的現象了。

「偉大的人物，都是偉大的勞作家；對於發見、觀察、配列、計畫，他都不覺得疲倦的」（尼采）

實在；筆是不僅為寫東西而用，同時也很可以為為抹擦用的。

我們看貝多芬的草稿冊就可以了，這偉才，因為他的藝術觀念太高；而其精神上的成長又無片刻的停止，所以他的表現力及形式底建築方面，常常追不上；於是就有了他那抹擦不休的草稿冊可看了，這種冊子，是足給我們起一悲愴的感情，然而這種感情，也就在暗默中象徵著作曲家的生涯的吧！

〈作曲餘燼‧十三〉

某月某日——

「本來是快活的靈魂啊！由今天以後，除非對於要污濁你那清純底歌聲以外，什麼都不用害怕的！」

在紀德的「新的食糧」[55] 中有這麼一小節。

關於紀德的作品，大約在十年前日本的文壇也大鬧過一場「紀德病」，兩家有名的出版社，同時各出版了豪華的紀德全集，在那時我也追隨了人們的流行，讀過了他的作品的大半。可是，這兩部全集裡邊都沒有這本「新的食糧」，也許是因為在當時看，是紀德最新的作品，所

55　指的是紀德 1935 年的小說，今日又譯為《新糧》（*Les Nouvelles Nourritures*）。

以要編入這全集是來不及的吧。

然而偏偏地這本書，給我印象最大，感動也最深，剛讀完了第一書房的崛口大學氏譯本，我就馬上跑到日本橋的三越百貨店洋書部，找到了他的原書。於是埋頭於字典，而終於讀破了的也不過是這本書而已。

聽說（據中華周報文化消息）這本書，在內地已經有卞之琳給譯出來了，是很希望在華北這邊也給翻譯出來。是一本很有價值，而再讀三讀不厭的書。

也可說是一種新型的散文詩吧。

這本書上下共分四卷。第一卷是[讚頌][56]歡喜，第二是信念的批判，第三是對於自己過去的檢討，第四是對於人類的可能性的樂觀。

出版是一九三五年由 NRF 社[57] 刊行。

▲是何種的進化論者，能想像得到毛毛蟲與蝴蝶是有關係的。……在這種變態之下，所變的是不只在形態上，而連習性與食慾都完全變的。

「知你自己」這句金言，是與有害同樣地醜態的，觀察著自己者，停止其進步。「因為要知道自己」而苦惱著的毛毛蟲，恐怕是到了什麼時候都變不成蝴蝶的吧！

▲果實成熟了，可是你如何可以見知呢？那是由樹上墜落下來！所有一切是為贈與而成熟，為喜捨而完美的。

充滿著美味，而包藏著快樂的果實啊！我知道，為要發芽你是非放棄了你自己不成的……

一切的美德，是由放棄自己而完成；果實是為要發芽，而有了極端

56 原印作【讚訟】。

57 指的是 1911 年成立的雜誌社《新法國評論》（*La Nouvelle Revue Française*，NRF），紀德為發起人之一。

的甘美！

　　真的雄辯，放棄了雄辯。個人是忘卻了自己才有真的自己肯定與主張。拘泥著自己的是阻害著自己。不知道自己是美麗的美人，給我最大的感動！……

　　▲該改造的，不只是世界，是人性，這新底人性是由那裡出現的？那絕不是由外部，你要知道那是在你自己之中可發現的。並且，像由鑽石頭中抽出無滓的金屬似的，這種待望著新底人性，還是由自己當去吧。由你自己獲得，敢當去，切勿馬馬虎虎地就安心了。在各人之中是有驚人的可能性的。信賴著你自己的年輕與力量，而勿忘了時常給你自己這樣地說著；

　　「我要我怎麼樣，就能成怎麼樣的。」

　　以上的這幾小節都是由「新的食糧」這邊拾譯出來的。思想並不怎樣新，可是穿了一件新詩想的外衣，讀之的確能給我們起一種美感與感動。

<div align="center">×　　　　　　　　　×</div>

　　某月某日──太廟的後邊，又排了棹椅出來。從前我曾寫了這樣的一句形容它：

　　「地球也不想要再迴轉了吧

　　是世界長臥著太廟食樹蔭」

　　它也是供給我暝想材料的一個好地方。今天我又來了，是今年頭一次的；我無所思地坐了半天，無所謂地喝著香片：

　　──日長

　　城壁

　　算卦的

　　車腳遲遲──

×　　　　　　　　　×

某月某日──他是我的好敵手。他才是像太陽似的，無時不在哄笑著；就是在積雪冰凍的季節，他也颯爽然像五月的微風似的笑談著。他的確是我的好敵手！

×　　　　　　　　　×

某月某日──畫家郭君把一位知人 K 氏的肖像畫好了。他要我看一下，一眼，我就知道郭君是要畫這 K 氏的內部。我說：

「你把 K 先生畫得像狐狸精了吧。」

他有意識底對我笑了一下，於是我們轉了話題，就開始了雜談。

可是在歸途，我忽然想起這句話來。沒有什麼妙處的這平平凡凡的一句話，今天給我鬧了不少的[詩間][58]。

K 氏是人類的一個，與狐狸是沒有關係的。可是郭君所畫的嘴部與鼻部的凸出，又那狡猾的眼睛，全體的印象，給我聯想了 K 氏日常的行動與他的性格，而發出來的這個比喻，在理論上應該怎麼樣說明？也許這是藝術之始，所謂觀念底論理之所不能通行的。

明知道是人類的「理知」與比喻以狐狸為最準表現的「感情」，在無形中一致了的吧。

×　　　　　　　　　×

某月某日──北海的早春

▲我坐在湖畔的石頭上，由湖面那邊，微風要給我細語似的吹過來；湖上有白雲數片……卻說，到底是真的有了什麼事了嗎？

58　原印不清，可能為[詩間]。

今天，微風是這樣地表情著。

▲在體上的裂紋中，也有早春的青草。他們的面相呢？雖然是沒有神佛的崇高味，可是滿而足，快樂著風景。

小西天的泥佛們，是這樣地表情著。

▲口大裂，而拚命地睜開著眼睛；由那古銅似的蒼臉，是都要快發出雷公底咆哮來的天王，在他的面前，小狗尿著，而聞又聞之，搖著尾巴過去。

鹿囿裡的四大天王是這樣地表情著。

▲細心看。那邊亦，這邊亦，欲滴底綠翠！那麼，這些石頭們也活過來的吧。

萌出春來的草芽是這樣地表情著。

▲是畫在穹蒼的一張巧妙極底素描。色與線澎湃！嬉嬉然旋迴於春空中的——

今天，我的靈魂是這樣地表情著。

▲細胞也融化了變成空氣；旋舞於瓦上，飛上柳梢頭。大氣像蕩兒！

我閉了眼睛，啊！視線引起螺旋，消入九九！是！大地也像蕩兒！

今天我的肉體是這樣地表情著。

〈作曲餘燼・十四〉

某月某日——坐在昆明湖畔，

這個自然抱擁著風景，

這個風景抱擁著我體；

所有一切的接觸

是能產生實體來的，

那麼我是不該當不變成那塊石頭了。

×　　　　　　　×

　　某月某日——是四月五號。電臺要筆者對於「孔廟大成樂章」加以簡單明快的解說。因為這天是春丁祀孔，要演奏筆者編為交響管絃樂的「孔廟大成樂章」。時間是只限二十分，所以全曲六章也不能完全演奏，話也只能提示其簡單的結論而已。

　　廣播完了二三天之中，由各方來信說要看這廣播原稿，因一時顧不到各地方，所以借這「某月某日」將這天所說的內容發表一下。

　　在開始時，是先演奏「孔廟大成樂章」的第一章：

　　仰神　樂奏「昭和之章」

　　已經聽完了這個樂章的聽眾諸位，是一定會起一種崇高，莊嚴的感情，並且在音樂的質方面，在過去所聽的音樂之中，一定不能找出與這「孔廟大成樂章」同類的音樂。

　　是的，今天我們所說的音樂，就由巴哈的宗教音樂，貝多芬的交響樂，奏鳴曲；修伯特，舒曼 [59] 的藝術歌曲一直到現代西洋音樂，或者在中國音樂方面，什麼京戲，崑曲各種大鼓，一直到現在正在流行著的各種電影的流行歌，或者作為宣傳用的小歌，這全是普通我們所謂音樂的。無論那一種，在根本思想上都與這「孔廟大成樂章」不相同。就以前半的西樂來說，所有一切西洋音樂的根本思想，是根據人性的感情，喜怒哀樂，這種種的人性感情為基點，而創造作曲出來的。就是要讚頌上帝的宗教樂，或者祈禱聖母的 Ave Maria 曲，也總是帶有人間色彩的上帝，或聖母。巴哈的宗教音樂就是如此，貝多芬，修伯特，舒曼們的各種大小作品，那是用不著再談的，至於尊重個性的近代現代的西洋作曲家 Debussy、Ravel、Strawinsky、Sibelius、Prokofief 等的作品，那是更

59　同一個人名在文中它處又印為「修曼」。

充滿著各作曲家的體臭的了。

「孔廟大成樂章」是完全沒有這種人性的感情在內，它是中國古代雅樂之中最重要的代表作品。「雅樂」在中國本來，是在「祀天」的時候用的，「祀天」在中國的歷史中我們知道，是一年的各種儀式中最重要的，並且是代表中國文化的最偉大的儀式之中最重要的，又是代表中國文化的最偉大之一，是天的子「天子」親身祀天的，所以在這個時候所要演奏的音樂也要一種像「天」似的悠遠，像「天」似的崇高，莊嚴，超過空間超過時間，沒有過去沒有未來似的一種盡善盡美的音樂，簡單說就是要一種「天人合一」的音樂。所以作這種「雅樂」的作曲家是努力著如何來沒卻了他自己而順從天，否定了自己的個性，忘卻了自己的感情，而合一於天的。

反觀西洋的藝術思想的時候，我們能發見一個很大的不相同點，就是「天」之對於外國人，是不過一種物理上的自然現象而已。他們能利用天，就盡力利用。能征服天就盡力去征服。可是「天」之於對於我們中國人是一種的宗教，信仰，並且一切的文化，藝術的中心思想，也是它們的出發點，就是日常我們一個人的事業上的成敗來說也常歸之於天。「盡人事而待天命」這是我們中國人在無意識中都抱持著的思想。

天子親身要祭祀天的時候用的音樂那是更不用說了。自從明朝憲宗成化十二年制定了「祭先師孔子，始用樂，增樂舞為八佾」這樣的一條以後，「祀孔」的儀式也就採用了古代天子「祀天」的時候的形式了，因為八佾的樂舞，在中國是只有天子才許使用的。

所以雖然「祀天」的音樂與「祀孔」的音樂是當然不相同的。可是在這一切的儀式都失傳的今天，我們可以由這「孔廟大成樂章」能想像得到古代祀天的音樂出來的。

所以「孔廟大成樂章」是忘卻人性的音樂，是「天人合一」的音樂，

是像天存在著似的存在著的音樂，它超過時間與空間的觀念，沒有過去，沒有未來，也不是「新」也不是「舊」的音樂。是以現在的西洋的美學所說明不出來的一種新的美學。所以將來，假如「東方音樂美學」這種新研究題目能成立的話，那一定要以這「孔廟大成樂章」為研究對象的。

以現在世界音樂界的作曲傾向來說，像「孔廟大成樂章」裡邊所用的鼓、鐘、磬……種種的大樂器的演奏法，與音色，就是最大膽，最新銳的作曲家也不能想像得到的。而且那種極細妙複雜的和聲，龐大而寬廣的旋律線，都是值得給他們驚異的材料。

可惜今天的孔廟，在「祀孔」的時候，雖然是排了不少的琴瑟在臺階上，可是有琴瑟沒有絃，就是有了絃也不調音，就是調了音恐怕也沒有人會演奏的吧。在一個文化國家來看，這種現象是很可惜，很大的損失的。

這次的編曲，是由樂律全書乾隆六年制定的祀孔樂為中心，而參考著現在的祀孔樂，而用現代的交響管絃樂給編作出來的。在這裡邊所用的樂器，全是現在世界各國都採用著的最普通的樂器。雖然是世界共通的樂器，可是只要究明了它們的性能，也能拿來表現，我們固有的琴瑟，鐘磬的精神與音色出來……」

末了介紹歷朝制定的祀孔樂的名稱與樂章數，時間也就到了。

〈作曲餘燼・十五〉

某月某日——不像胡同裡頭也有凸凸又凹凹的風聞似的，誰都好像什麼事都沒有似的，蹓躂著公園。

我佩服著；真是在外觀上誰都快快樂樂地，欲這桃花柳絲曾話著。

春陽才不想要管閒事的呢！

×　　　　　　　　×

　　某月某日──在作曲時，關於構成一個曲子的物理上原理與其他各種科學底考察，就是為要打破作曲法的傳統而故意要給否定了去，在現在的情景還可以說是不可能的。只[要]⁶⁰ 作曲家的樂想是要靠管絃樂或鋼琴⋯⋯等樂器來表現的話，這各種樂器所具有的音響性，物理上的作用，或者一音對一音的關係──就是所謂西洋的技術，是不能簡單就無視了的。假若輕視了它而不積極去追求的話，這作曲家是會受一種的罰。中國音樂為何與外國的現代作曲界比較起來，還幼稚在這個程度？其原因大半在此。

　　可是單以西洋的作曲技術為偶像，而想它是作曲的一切，又拜跪於其前的這種作曲家呢？他們是中毒了！單以能畫幾個音符而是作曲家的話，試想世界有多少的作曲家吧！

　　世界各國都有那麼多的名作曲家的話，那地球上是很早就絕對不會有戰爭的了！

<div align="center">×　　　　　　　　×</div>

　　某月某日──玄同
　　黃了又黃矣
　　於是變了白
　　生物無一匹
　　萬年無人怪

<div align="center">×　　　　　　　　×</div>

　　某月某日──原色堆積
　　在這乾燥底茫漠黃土中，只於這裡，原色堆積！

60　原印作【少】，《江文也全集》作[要]。

所以那邊也來，這邊也來，遠遠近近，一切的生物不顧左右地來。
我感嘆著這原色的魅力！

可是，該有的色彩，是自太古就有的
紫，紺，紅，綠……
勾臉著世紀的藝術
強烈的思索線
是由這裡

<div style="text-align:center">×　　　　　　　　×</div>

某月某日——跋
輝亮著的塵，也是痛苦的塵，可是這個塵，又像是火焰似的塵。

可是塵重
視界又眩
渺渺茫茫
道程遼遠！
（作曲餘燼因筆者將開始春季音樂活動，其第一篇在此完結）

寫於「聖詠作曲集」（第一卷）完成後[1]

　　自從我見了雷永明神父 P. Allgra[2]，同時，「聖詠」也重新提醒了我的意識，在我進中學時，有一位牧師贈我一部「新約」，「新約」的卷未特別附印「舊約」中的「聖詠」一百五十首，從此它就成了我愛讀的一本書，可是我之對於它，是像看但丁的「神曲」，或者讀梵樂希 P. Valery 的詩品似的。二十多年來，總沒有一次想要把它作出音樂來。

　　有了某一種才能，而要此才能發揮於某一種工作上時，真需要一種非偶然的偶然，非故事式的故事！我相信人力之不可預測的天意！

　　這「聖詠作曲集」裡邊的一切，都是我祖先的祖先所賦與的，是四、五千年來中國音樂所含積的各種要素，加以最近數世紀來正在進化發展中的音響學上底研究而成的。

　　「樂者天地之和也」

　　「大樂與天地同」

1　原載於江文也 1947 年的聖樂作品《聖詠作曲集》中的序言，於 1948 年由北平方濟堂聖經學會出版。

2　雷永明（P. Gabriel Maria Allegra，1907-1976），義大利傳教士，1931 年到達中國傳教，《聖經思高本》的主要譯者。

　　數千年前我們的先賢已經道破了這個真理，在科學萬能的今天，我還是深信而服膺這句話。

　　我知道中國音樂有不少缺點，同時也是為了這些缺點，使我更愛惜中國音樂；我寧可否定我過去半生所追究那精密的西歐音樂理論，來保持這寶貴的缺點，來再創造這寶貴的缺點。

　　我深愛中國音樂的「傳統」，每當人們把它當做一種「遺物」看待時，我覺得很傷心。「傳統」與「遺物」根本是兩樣東西。

　　「遺物」不過是一種古玩似的東西而已，雖然是新奇好玩，可是其中並沒有血液，沒有生命。

　　「傳統」可不然！就是在氣息奄奄之下的今天，可是還保持著它的精神──生命力。本來它是有創造性的，像過去賢人根據「傳統」而在無意識中創造了新的文化加上「傳統」似的，今天我們也應該創造一些新要素再加上「傳統」。

　　「金聲也者始條理也，玉振也者終條理也」

　　「始如翕如，縱之純如，皦如，繹如也以成」

　　在孔孟時代，我發現中國已經有了它固有的對位法和大管絃樂法的原理時，我覺得心中有所依據，認為這是值得一個音樂家去埋頭苦幹的大事業。

　　中國音樂好像是一片失去了的大陸，正在等著我們去探險。

　　在我過去的半生，為了追求新世界，我遍歷了印象派、新古典派、無調派、機械派……等一切近代最新底作曲技術，然而過猶不及，在連自己都快給抬上解剖臺上去的危機時，我恍然大悟！

　　追求總不如捨棄，

　　我該徹底我自己！

　　在科學萬能的社會，真是能使人們忘了他自己，人們一直探求著「未知」，把「未知」同化了「自己」以後，於是又把「自己」再「未知」

化了，再來探求著「未知」，這種循環我相信是永遠完不了的。其實藝術的大道，是像這舉頭所見的「天」一樣，是無「知」，無「未知」，只有那悠悠底顯現而已！

　　普通教會的音樂，大半是以詞來說明旋律，今天我所設計的，是以旋律來說明詩詞。要音樂來純化言語的內容，在高一層的階段上，使這旋律超過一切言語上障礙，超過國界，而直接滲入到人類的心中去；我相信中國正樂（正統雅樂）本來是有這種向心力的。

　　一個藝術作品將要產生出來的時候，難免有偶然的動機——主題，和像故事似的——有興趣底故事連帶著發生。可是在藝術家本身，終是不能欺騙他自己的，就是在達文西的完璧作品中，我時常還覺得有藝術作品固有的虛構底真實在其中，那麼在一切的音樂作品中，那是更不用談了。

　　在這一點，只有盡我所能，等待著天命而已！對著藍碧的蒼穹，我聽到我自己，對著清澈的長空，我照我自己；表現底展開與終止，現實的回歸與興起，一切都沒有它自己。

　　是的，我該徹底捨棄我自己！

一九四七年九月　江文也

寫於「第一彌撒曲」完成後[1]

這是我的祈禱

是一個徬徨於藝術中求道者最大的祈禱

在古代祀天的時候　我祖先的祖先　把「禮樂」中的「樂」　根據當時的陰陽思想當作一種「陽」氣解釋似的　在原子時代的今天　我也希望它還是一種的氣體　一種的光線在其「中」有一道的光明　展開了它的翼膀　而化為我的祈願　縹縹然飛翔上天

願蒼天睜開他的眼睛

願蒼天擴張他的耳聽

而看顧這卑微的祈願

而愛惜這一道光線的飛翔

一九四八年暮春

1　原載於江文也 1947 年的聖樂作品《第一彌撒曲》之序言。出處：江文也，《第一彌撒曲—為獨唱或齊唱用—》（北平：方濟堂思高聖經學會，1948），頁 5、8。

新管絃樂法原理提要 [1]

前言

　　現代的 Orchestra 的科學上的發展，自從出現了 Rimsky-Korsakow [2]，
Igor Strawinsky [3]，Maurice Ravel 的路線與 Hector Berlioz，Richard
Wagner，Richard Strauss 的另一方面的開拓、探究以來，是已經達到
了其極高度的發達了。（嚴密地說，後者這一方面在方法上、技術上
的處理是比較分歧、複雜些，不像前者始終在同一方法，同一型態下
發展的）這講義在「管絃樂原理」前加一「新」字的意義，也就是說在
Berlioz，R. Korsakow 所著作的二本管絃樂法書中，所未提到的一些新
發明的方法、新作品的實例，我們盡量多採用、多引用的意思。

　　同時在 1950 年代的今天，一切過去的名曲與近代新作品都有唱片

1　本提要原為江文也在一九五〇年代於北京中央音樂學院任教時所使用的講義，他在標題下
　　寫道「講義編者—江文也」。本書編者赴北京拜訪江文也北京家族的長女江小韻女士，取
　　得保留下來的手寫講義副本，以此為基礎，參考《江文也全集》中的版本，製作出本書的
　　版本。

2　Korsakow 是俄國作曲家林姆斯基‧高沙可夫姓氏的德文拼法。

3　Strawinsky 是俄國作曲家史特拉文斯基（或斯特拉溫斯基）姓氏的德文拼法。

可作為研究的材料，電唱機的發達，小型總譜的多量出版與入手的比較容易，我們可以省略了如 Berlioz、Korsakow 時代（當時的客觀條件是遠比不上我們今天的環境）的冗長的講述方法。

同時廿世紀後半世紀的新社會是要求精簡的、科學的時代。在過去散漫的學院派作風所須要的三年或二年的過程，利用這些科學設備條件，編者是努力著如何給精簡化於一年之中，而來搞通它。可能的話，再縮短在半年之內，或再進一步三個月……。

在這種決意與方針之下，這部講義是採用如數學的方程式似的方法，極精簡、極科學的表示方法，希望同學不要忽略其方程式的短，或記載字數的少。方程式的詳細說明，與實例音樂，每堂課都要集中精神給筆記下來，給刻印於聽覺裡邊去。

至於構成 Orchestra 的各種樂器的性能，或演奏上的技術問題（Instrumentation）是不在此講義的範圍內。同學要個別地去找各樂器的演奏者，去掌握其性能以外，並沒有理想的近路。「糖是甜的」，雖然是這樣說，除非人們實際地去嘗了，以他的味覺去體驗了以外是沒有辦法了解「甜」是什麼味道的，R.Korsakow 在著作他的「管絃樂法原理」時，起初他計畫也把這 Instrumentation 加在此書中。結果他發現這是一種多空費時間，給學生們多增加迷惑而已，並沒有什麼好處。所以他放棄了這一部分的記載（R. Korsakow 的自傳詳記著這一段故事）。實際地過去或現在的作曲家，關於這方面的知識都是直接向該樂器的奏者學習後而掌握了的。Strawinsky 的管絃樂的嶄新、奇拔，都是這樣向樂隊員學習、拜老師而得的收穫（Srawinsky 是 Korsakow 的學生，向他學構成 Orchestra 的原理）。

所以諸位同學，在將來希望要寫作好的管絃樂曲的話，還要到處多拜老師：單靠講者一人是無力的、無能的。

所引例的實際音樂，都是現實地存在著的典型，我們拿來證明我們

的方程式而已。可是諸位同學要注意的是：單這些典型是不一定能作出諸位所需要的音樂美來的。

典型是作不出美來的。那已經舊了。已經過去了。今天，我們只能把它當作參考看而已，問題是在諸位目前所呼吸著的活生生的生活中，如何創造一種新的音樂美出來，建設一種新的典型。

「管絃樂法」本身時時刻刻也在演變著。

創造的關鍵是在諸位手中。多拿起筆來，在五線本上多雕、多刻！創造新的世界，是要求諸位這樣地多勞動、多探求的！

天才不是憑空由天下掉下來的，在現代他是血汗的同義語！

第一講　管絃樂的性能與特徵

1. Orchestra 不是全能，不是萬能的表現音樂工具。構成 Orchestra 的各種各樣的樂器中，八成或九成以上是已經發達到相當程度的可獨奏的樂器。今天在音樂藝術的表現組織中，它賦有最大能力的事實是不可否定的。但是例似於

　　　　Bach 的「平均律鋼琴曲集」中的第一前奏曲

　　　　Paganini 作 op.1，No.20 的 Caprice [4]

　　　　Scarlatti 或 Couperin 的 Clavecin 曲 [5]

　　　　之類的曲子面前，Orchestra 是無可奈何的。

2. 壯大的集團美，構成美的力量增加。纖細的表現美、微妙感減少。

所以 Symphony 是 Orchestra 的最高表現。一般地說馬戲團的樂

[4] 義大利作曲家帕格尼尼（Niccolò Paganini，1782-1840）在 1802 到 1817 年間創作的《二十四首小提琴獨奏隨想曲》（24 Caprices for Solo Violin）。

[5] Clavecin 是法文的「大鍵琴」，文意所指的是，義大利作曲家史卡拉蒂（Domenico Scarlatti，1685-1757）和法國作曲家庫普蘭（François Couperin，1668-1733），兩位鍵盤作曲家留下來的大量鍵盤音樂作品。

隊、軍樂隊、秧歌的鑼鼓隊在本質上是 Orchestra 的直系親戚。
Quartetto、Trio 之類的室內樂也不過是它的朋友而已。

也就是說構想力、組織手段是豐富、增加了，但是表情的純真、細膩
的再現力低下了。

3. 所以作 Orchestra 曲的第一條件是要求

　　　　單純的樂案

　　　　清楚的樂想

在數十名或百多名的樂員所構成的一大樂器中，要求微細的情緒表
現，在集團的行動中，本質上是不可能的。關於這一點同學自己可以
把 Mozart 作曲的室內樂與他的交響樂作品的構造上不相同點，在作
品上自己研究一下。

　參考：Haydn、Berlioz、Rimsky、Bizet 的 Orchestra 作品為何與
　　　　Schumann、Brahms、Fauré 等的 Orchestra 作品給聽者全不相
　　　　同的感覺？都可以仔細研究一下。

4. Orchestra 的樂案要單純，樂想要清楚的必然要求同時也是因為它有
廣大的音勢、音量、音色、音感等音性上的變化而來的。

在實際作曲時，雖然是簡單的一條旋律，或單一個和聲可以自由選
擇各種各樣不同樂器的音色的變化，多人數而構成的音量、音勢變
化等而容易強調其表現目標，鮮明其表現內容。

單調的構想　也可以延長其情緒

簡單的旋律　也可以由寬廣的角度來增加其表現力

　參考：Ravel 作 Bolero [6]

　　　　Rimsky 作 Scheherazade [7] 第一、第二樂章

6　法國作曲家拉威爾（Maurice Ravel，1875-1937）1928 年的管絃樂曲《波麗露》（*Boléro*）。

7　俄國作曲家林姆斯基・高沙可夫 1888 年的管絃樂《雪赫拉沙德》，今常譯為《天方夜
譚》。

　　　　　Wagner 作 Siegfried 中 Forest-murmur [8]

5. 因為 Orchestra 有廣度的音色、音感變化，在構想上可以自由選擇各
 音符的位置（Position）。

 普通在寫譜上一見不可能的音位，利用音色，音感所構成出來的
 聽覺上的錯覺，在 Orchestra 中是可能，並且另有一種效果。尤其
 是有鍵樂器，或同性質的絃樂群中不可能有音樂效果的音型，在
 Orchestra 中是可能的。

6. 一個大規模的管絃樂曲，結果還是受各樂器的分譜（Part）中的
 Solfège [9] 力量所支配，而決定其命運的。

 　　數十名或百名的樂員八成、九成以上是可以 Cantabile [10] 的樂
 　　器，所以他們多多少少要受這分譜的旋律、音符的感情、趣味所
 　　支配，因為演奏這分譜是一個有情感的活人，不是機械。

 　　所以忽略了各聲部的樂案的 Orchestra 曲，是不可能成為成功的
 　　Orchestra 曲。

 　　各樂器、各樂器群的 Solfège 失掉了魅力，而無適應性的樂案，
 　　是會減殺管絃樂的表現力量的。

7. 一個廣大的管絃樂團，其所能運用的音域，結果還不如一架普通的
 鋼琴。

 　　這是要注意的一件事情。

8　華格納 1876 年首演的歌劇《齊格飛》中，第二幕第二景裡「森林的竊竊私語」（Forest
　　Murmurs）段落。

9　Solfège 一般中譯為「唱名法」。指的是，用 Do、Re、Mi、Fa、Sol、La 等「唱名」，代替表
　　示實際音高 C、D、E、F、G、A 的「音名」，來記住一個調性音階中，音與音之間的距離，
　　以便熟悉一段旋律，並且可以把同樣的旋律轉移到其他的調性上。本文中，江文也所說各
　　樂器的「Solfège 力量」，指的應該是每種樂器根據自己構造演奏起來最順暢和便利的調性
　　音階。例如 F 調法國號、降 B 調單簧管、C 調雙簧管，等等。

10　義大利文，指「如歌的」。

在大管絃樂團中，負最高音部的責任是 Piccolo。但是它只有一個或兩個而已。並且在最高音部的運功力、吹奏力是相當困難而受技術上的限制。

最低音的 Contra-Bass 也是同樣，並且普通鋼琴還比它低下六七個音。

小提琴的最高音部也同樣受運動力、運指法的限制，所以在兩端音域所能得到的音量是很薄弱的。

結果組織這個大合奏的集團中的各樂器，只有在它固有的比較短狹的音域中，以它固有的音性彼此互相幫忙，合作來克服這種矛盾。

第二講　在一個管絃樂曲成立過程中，管絃樂法所起的作用，是那一部分？

一個以管絃樂來表現的藝術作品，將要成立時，是須要經過好幾個過程的。

1. 靈感　4. 構成

2. 著想　5. 效果

3. 計畫　6. 演奏後聽眾的感銘

大概要經過這些過程。

在某一瞬間靈感來襲，作曲者受胎了。他要判斷這種著想是否通於用 Orchestra 來表現。（有時候這種著想是只有 Orchestra 才能表現的。Beethoven 是常常受這種 Orchestra 中固有的樂器，或某種固有音色的來襲）那麼他就要開始計畫了。目前有多少種類樂器，有多少樂員，其各人員的演奏能力如何？

一切都要跟著實際情況進行計畫的！

音樂作品，本質上是即物主義的！

　　為空想的樂器，架空的樂隊而作的作品是不實際、無用的浪費（不過在今天，全世界的 Orchestra 都有一定的編成標準，這種限制是比過去的時代好多了），決定了這種計畫後，作曲者是要開始構成的。也就是說，如何把他的樂案用 Orchestra 來表現他，更有效果地來表現它，所以

　　　　構成→效果

　　在 Orchestra 法中是一種同時並進行的過程，機械地執行，因就是果、果就是因的實驗，因為 Orchestra 中的多種多樣而性能各異的樂器大集團，是須要克服各種矛盾，而整理得彼此不相克的有系統的組織。

　　也就是說如何使各種不相同樂器能

　　　　「各盡其能，各表其需」

　　在理想的社會所須要的理論，在 Orchestra 的大集團中，也離不開這種原則的。假如無能者大吹大擂，而各占一方的話，這個 Orchestra 是無疑地會搞得一團糟的，所以管絃樂法也就是樂器集團的社會學。為要使活人的演員（不是機械）不致於疲勞，在長時間的練習與演出中，保持充分的精力上，我們還要採用經濟學的一原則

　　　　「以最少的材料，來創造最多的生產

　　　　以最少的精力，來作出最多的事情。」

　　Orchestra 的各聲部，是要這種用心去寫的。假如一個 Orchestra 曲中，從頭到完，不合理地酷使了樂員的話，這個曲是不會有良好的演出的。所以管絃樂法也就是樂器集團的經濟學。

　　管絃樂法是綜合極客觀的存在著的各樂器的事實來組織一個極科學的樂器集團。

　　管絃樂法所能做的事情是如上所說的，是研究這種事情的一學問。假如諸位隨便把 Ravel 作的管絃樂曲總譜一翻就能發見，一個作曲家寫作管絃樂曲時，是好像工程師在設計一件精密機械似的，其精、其密是

寫到一個音符不能再增加，一個音符都不能再減少的程度。

　　管絃樂法是這樣地極科學的。

第三講　在整個管絃樂中時時刻刻作用著的音響學上常識

音波一般地說：是一種彈性物體的振動而發生的，在人類的聽覺中起作用的是由 20 cycle [11]→到 18,000 cycle（或 20,000），18,000 cycle 以上的高振動數，是一種所謂超音波，這是人類的感官中所感覺不出來的。

　　20 cycle 以下的低振動數，已經不能構成音感了。那是一種普通的搖動或震動，是以我們的身體或手指可以觸感到而已。人類的聽覺雖然是能聽到如此寬廣的音波數，但是實際在音樂界中所用的樂音中，超過 6000 cycle 的波長音，我們就判斷不出其音程了，在實驗上 6000 cycle 的音與 7000 cycle 的音，到底是那個音高？是很困難區別的。同樣地 20 cycle 與 25 cycle 的音也是，所以「人類的耳朵是對於中音域，其感度是最完全的」。

也就是說：以三四百 cycle 為中心，上到六千，下到二三十 cycle，是我們所搞的音樂所用的樂音。

　　　　C°−128,　C′=256,　C″=512

在上下兩極端附近的樂音中，其初是我們認識不出其音色上的區別，其次就認不清其音程了。最後只留下音量與音勢的感覺，而溢出我們的聽覺限度外去的，不過低音域還有它的陪音 [12] 關係，尚在我們的聽覺中留一些作用，至於高音域的陪音則早就超出人類聽覺的限度外去了。

　　由於上述的音響學的常識，我們在管絃樂法中，能歸納出一個原則來。第一原則：「音的混黑感、冷淡感與明朗感、熱情感是同此音所帶

11　江文也使用的「cycle」一詞，等同於「赫茲」（Hertz，縮寫 Hz），都是指每秒內週期性震動的次數。

12　江文也的「陪音」一詞，指的應該是「泛音」（overtone）。

有的陪音含有量起正比例作用的。」也就是說：雖然是各種各樣不相同的樂器是各有它固有的音感，但是一般地說高音域（或負高音部責任的樂器）總是明快、熱性的。低音域（或負低音部責任的樂器）總是混黑而冷性的。同時在各種各樣不相同的樂器所組織的管絃樂中，我們還須要歸納出另一條原則來。

第二原則：「音的整齊感、透明感與不整齊、不透明是同此音所帶有的陪音含有比起正比例作用的。」這兩條原則，我們是很容易能實驗它的。

在前原則時，諸位可以在鋼琴上彈出如下的二個和絃就可以知道的

同種類的和絃，位置在低音域的時候，是會使人們起一種渾濁、冷感。高音域是明朗、熱感的。這種原則在管絃樂中的同種類樂器所構成的和絃，也是同樣的，是因為陪音含有量所起的作用。

同時在作鋼琴曲、合唱曲此原則還是能利用的。

實驗後原則時，諸位可以用三個小提琴來演奏如下的和絃

再用小提琴、Tr[b]. [13]、[Fagotto][14] 各一個（或其他各不相同的三種樂器）

13　原字跡為 Tr.，按《江文也全集》為 Tr[b].，即義大利文的「小號」縮寫。

14　原字跡為【Faogotto】，應為[Fagotto]，即義大利文的「低音管」。

來構成同一和絃的時候，諸位能發見前者是整齊、透明的。後者是不整
齊、不透明，好像不是同一和絃似的感覺，是因為陪音含有比不統一而
起的作用。也就是說：各樂器的陪音含有比不相同，而各別地響出各樂
器的固有音色而不能混合在一和絃裡去。

　　那麼在過去與現在的管絃樂曲作品中，活用了如上的兩個原則，而
創造了怎樣的表現力，或美的範疇出來呢？我們可以分析出如下的實例
來：

1. 陪音含有量大，而陪音含有比統一的：
 是富於表情力量的。
 參考：Liszt 作 Les Preludes [15] 開始部
 　　　Smetana 作 The Bartered Bride [16] 前奏曲

2. 陪音含有量大，而陪音含有比不統一的：
 是帶有一種刺激性的重量感。
 參考：A. Mossolow 作 Fonderie D'Acier　Factory Iron [17]（1930）
 　　　Honégger 作 Pacific 231 [18]（1929）

3. 陪音含有量小，而陪音含有比統一的：
 雖然這種的表情力是單調的，但是它能表現高貴的、純潔的美來。
 參考：Wagner 作[L]ohengrin [19] 第一幕前奏曲
 　　　Smetana 作 Má Vlast（我的祖國第二曲）中月光部分

4. 陪音含有量小，而陪音含有比不統一的：

15　匈牙利作曲家李斯特在 1845 到 1854 年間創作的交響詩《前奏曲》。

16　捷克作曲家史麥塔納（Bed ich Smetana，1824-1884）1870 年的歌劇《被出賣的新娘》。

17　俄國作曲家穆索洛夫（Alexander Mossolow，1900-1973），1926 到 1927 年的管絃樂作品
　　《鐵工廠》。

18　法國／瑞士作曲家奧內格（Arthur Honegger，1892-1955），於 1923 年完成的管絃樂作品
　　《太平洋 231》。

19　原字跡為【R】ohengrin，應為[L]ohengrin。指的是華格納 1850 年的歌劇《羅恩格林》。

是能使人起一種奇異的超現實感，或是是一種很現實的刺激末梢神經感。

參考：前例的 Respighi 作 Pini di Roma[20] 第一章

　　　　Strawinsky 作「兵士故事」[21] 中小音樂會部分

　　　　後例的，就是一般現代 Jazz Band 的編成所演奏的曲子，這種曲子因為太刺激我們的聽覺神經，長時間人類的肉體上是受不了的。

根據音響學上的作用，在管絃樂隊的樂器中，我們實際地經驗著的是：

　　　　負上下兩極端音域的樂器，如 Contrabasso、Tuba、Contra-fagotto、Piccolo 等的音是沒有，或很難要求他們的表情力的。它們的能力是在音色、音量、音勢的增加或變化時，最適宜執行它們的使命的，對這些樂器所分配的工作，是要注意音響學上的作用，來構想它們的樂案的。

第四講　賦與管絃樂廣寬表現力的基本因素中的關於音量與音勢問題

在第三講中的音響學常識裡邊，我們可以得到如下的進一層的考察。就是我們的聽覺，在低音部中音量感作用得最多。而在高音域中，對於音勢感是靈敏的。同時，明朗的、透明的音質常常是與音勢性調協的；混黑的、不透明的音質是很容易與音量性結合的。但是在這裡我們要注意的管絃樂合奏中一個重要的特徵是：

　　　　「音量與音勢是單獨起作用的」

20　義大利作曲家雷畢斯基（Ottorino Respighi，1879-1936）1924 年的管絃樂作品《羅馬之松》。

21　史特拉文斯基 1918 年的《士兵的故事》（*L'Histoire du soldat*），由兩名演員、一名舞者和七隻樂器組成。

就是說，數十名或百多名的大集團合奏時，每個聲部的 *pp* 而演出的全體的音總量，還是給聽眾起一種 *pp* 的感覺。不是 20 個 *pp* 可以成立一個 *f* 的。同時一個提琴的 *ff*，在大集團合奏中，還是給聽眾一種 *ff* 的感覺。一個 Clarinetto 的 *ff* 也是同樣。就使是一單獨樂器，也能單獨地起作用的。不是因為單一樂器的 *ff*，在大集團的合奏中就變為 *p* 的。

前者的實例，在古典作品一直到現代諸位可以到處發見它。後者的實例，是 R. Korsakow 作的「西班牙狂想曲」中的第一 Alborada 由第十四小節吹起的 Clarinetto Solo，第二 Alborada 由第十四小節奏起的小提琴 Solo，這是一個最明顯的實例。

既然音量與音勢是賦與管絃樂有廣寬表現力的重要因素的話，那麼在過去與現在的作品中，根據這兩因素而創造了怎樣的作品，或美的範疇出來呢？在這裡我們也可以分析出如下的實例來。

1. 音量大，而音勢也大的；

 是表現感情最高調或決意的壯大，凱歌效果。

 參考：Beethoven 作 Symphony No.5 終樂章 [22]

 　　　Wagner 作 Lohengrin 第三幕前奏曲

2. 音量大，而音勢小的；

 適宜於表現和平、靜大的寬廣而溫和情緒。

 參考：R. Strauss 作 Tod und Verklärung [23] 終曲

3. 音量小，而音勢大的；

 是在感情激烈化、尖銳化或感覺銳角化時常用的手段。

 參考：R. Strauss 作 Zarathustra 如斯說中「超人的病癒與其哄笑」

22　德國作曲家貝多芬在 1808 年完成的第五號交響曲，有「命運」的俗稱。文後指的終樂章為第四樂章。

23　德國作曲家理查‧史特勞斯 1899 年完成的交響詩《死與變容》。

<div style="text-align:right">Tschaikowsky 作 Casse-Noisette ²⁴ 組曲中的「中國舞曲」</div>

4. 音量小，而音勢也小的；

是在心情極平靜，或要描寫寂減、纖細的世界時用之最適宜的。

參考：Sibelius 作 The Swan of Tuonela ²⁵

G. Mahler 作「大地之歌」²⁶ 中第六章王維與孟浩然的詩

根據上述的實例，在這裡我們又可以發見兩條的原則來。

第一原則「音量的增加是與情緒、感覺的廣度正比例的」；

第二原則「音勢的增加是與感情、感覺的高度正比例的」。

假如我們再利用其反面真理的話，我們又可以找出如下的原則來。

1. 增加了音量，是會混濁了情感的純真性。

2. 增加了音勢，是會減少了情操的深遠性。

管絃樂曲就是應用如上或下面第五講中的這些原則，在表現諸位的生活、思想時，由正面或故意地利用其反面等等手段來使其更有效果地發揮力量的。

第五講　關於音色與音感

在管絃樂隊的各種各樣不相同樂器中，它本身的音色與現實的音很相近的樂器也有不少。例如 Timpani 使我們聯想出大炮或打雷的聲音。Tromba 是會喚起戰場的情況。Flauto、Oboe 正是和平的鄉村風光，等等……。但是在整個構成音樂全體上，我們還有一種別的聯想。

1. 溫度感覺的

在上二講中我們已經談到的熱情感、冷淡感。這是根據人類的溫度

24　俄國作曲家柴可夫斯基 1892 年的舞劇《胡桃鉗》。

25　芬蘭作曲家西貝流士（Jean Sibelius，1865-1957）1896 年的管絃樂曲《黃泉的天鵝》。

26　奧地利作曲家馬勒（Gustav Mahler，1860-1911）1911 年的帶聲樂的交響曲《大地之歌》（Das Lied von der Erde）。

感覺而來的。我們有時候還這樣說：Sibelius 的 The Swan of Tuonela 聽完了後，使我們覺得淒涼得很。這是該曲中的 Corno inglese 與整個配器方法構成出來的效果。

2. 視覺感覺的

覺得明朗的、混暗的樂器或樂音，都是根據人們的視覺感覺而來的，我們還這樣說：Clarinetto 的低音是藍色感，Oboe 的中音以上是黃的，等等說法都是。在作品方面我們說 Mendelssohn 作的「仲夜夢」[27]、「英國交響曲」[28]、「Fingal 的水洞」[29] 是水彩畫。Rimsky 的「西班牙狂想曲」[30]、Debussy 的「西班牙交響曲」[31] 是一幅極彩色的油畫。

3. 味覺感覺的

有的樂器所奏出的音色，我們覺得甜美得很（Flauto），有的覺得酸（Tromba con sordino [32]）等等。在作品中 Tschaikowsky 作 Casse-Noisette 組曲中有一章以 Celesta [33] 為中心的「水菓糖舞曲」[34] 表現方法。

27 德國作曲家孟德爾頌（Felix Mendelssohn，1809-1847）1842 年的戲劇配樂《仲夏夜之夢》（*Ein Sommernachtstraum*），江文也指的應該是這部劇樂的序曲。

28 孟德爾頌 1842 年完成的第三號交響曲《蘇格蘭》。

29 孟德爾頌 1833 年出版的音樂會序曲《芬加爾洞窟》（*Fingal's Cave*）。

30 俄國作曲家林姆斯基・高沙可夫 1887 年的管絃樂曲《西班牙隨想曲》（*Capriccio Espagnol*）。

31 德布西並沒有寫過「西班牙交響曲」。也許，江文也指的是另一位法國作曲家拉羅（Édouard-Victoire-Antoine Lalo，1823-1892）1874 年的《西班牙交響曲》（*Symphonie espagnole*）。

32 「裝弱音器的小號」。

33 「鋼片琴」，1886 年發明。

34 柴可夫斯基舞劇《胡桃鉗》中的一位角色段落，今常譯為「糖梅仙子」（Sugar Plum Fairy）。

4. 觸覺感覺的

圓滑的音、粗暴的音等等的感覺，是屬於這種範疇的。一般地說小夜曲之類是圓滑的。上講中的 Honégger 的「太平洋 231」是粗暴的。

5. 重量感覺的

Contrabasso，Tuba 使我們覺得笨重，Piccolo，Flauto，Clarinetto 的高音部，使我們覺得輕快等等。諸位可以參考 Saint-Saëns 作「動物狂歡節」[35] 中的象、龜、袋鼠、鳥籠、魚類館等等是用什麼方法表現出來的。

6. 有機感覺的

懶怠怠的、憂鬱的（Saxophone）、無表情的滑稽感的（Fagotto）、悲愴的、等等。

　　　　參考：Ravel 作「天鵝媽故事」[36] 的第一章、第五章。

　　　　　　　A. Glazunov 作「中世紀組曲」[37] 中流浪詩人的小夜曲。

　　　　　　　R. Strauss 作「Don Quixote」[38] 的主題部。Tschaikowsky 作「第六交響曲[39]」終曲。

這樣地，我們能分析出各種感覺上不相同的音色與音感來。所以雖然樂音是在物理學上的基礎，或音響學上的常識中可以找出其本質來的，但是在構成音樂全體上，其最重要的出發點，還是要站在我們的活生生的生活上，來決定的！

35　法國作曲家聖桑（Camille Saint-Saëns，1835-1921）1886 年創作的室內樂組曲《動物狂歡節》（*Le carnaval des animaux*），整個組曲由十四首樂曲組成。

36　法國作曲家拉威爾於 1911 年從四手聯彈鋼琴組曲改編為管絃樂舞劇的《鵝媽媽》（*Ma mère l'Oye*）。

37　俄國作曲家葛拉祖諾夫（Alexander Glazunov，1865-1936）1902 年的管絃樂組曲《中世紀》（*Moyen-âge*）。文後提及的〈吟遊詩人之小夜曲〉（Sérénade du troubadour）是第三樂章。

38　德國作曲家理查・史特勞斯 1897 年完成的交響詩《唐吉軻德》。

39　柴可夫斯基於 1893 年創作的第六號交響曲，又稱《悲愴》（*Pathétique*）。

諸位都知道，音樂是活人所創造出來的。Beethoven、Rimsky、Ravel
等都是同諸位一樣，一對耳朵，兩肢手的一個人而已。（尤其是
Beethoven，他是遠不如諸位的了，當他正要寫出真正的創造物時，他的
一對耳朵已經什麼都聽不著了的！）

這樣地分析出來，我們知道在管絃樂中音色與音感的變化與活用的確是
賦與它有廣泛表現力的又是二個重要的因素。

在這裡，聯繫著上講我們再展開一些其作用。

1. 樂器本身的音色是帶著熱情感的、新鮮的、活氣勃勃的；同時其本
 身也帶著音勢感。
 樂器本身的音色是帶著冷淡感的、不鮮明的、懶怠怠的；同時其本身
 也帶著音量感。

2. 音色明快的、清楚的，其所構成的和聲也是明快的、清楚的。
 音色混濁的、不清楚的，其所構成的和聲也是混濁的、不清楚的。

3. 音色明快的、尖銳的，使我們的耳朵覺得高音感。
 音色混濁的、笨重的，使我們的耳朵覺得低音感。

4. 性質相近、相似的音色很容易結合在一齊，或協和起來；性質相異、
 不相同的音色很困難結合或協和的，它們各自單獨響出構成別種的
 效果出來。

5. 但是在整個音樂本身正在高調時，或表情力緊張的時候，我們的耳
 朵就顧不到其音色了，它超過我們的音色作用。

第六講　關於音量、音勢、音色、音感的幾種重要實際用例

在上面幾講中，我們雖然把音量、音勢、音色、音感等的作用分開而討
論了，但是實際地，在寫作管絃樂曲時，這幾種因素常常是連帶著起作
用的。這在上幾講中的原則裡邊，諸位是已經發見了的。下面我們就應
用這些原則，舉出一些在管絃樂法中固有的慣用實例。

1. 根據自然音的次序，我們是知道了陪音的作用了。

在管絃樂裡邊和聲的配置法，也不過是由此原理而來的，就是說：陪音作用大的低音部，音程是要大的，而常常是一個主音就夠用的。而在陪音作用小的高音部分，採用密集位置，在此位置時整個和聲是要出現的，而不好缺少其中的一音，如下例是不太好的用法。

常常有一些現代作品是不在乎這點（因為現代派的作品們根據就不那麼整齊地、規規矩矩地單用一個主和絃就能滿足的，他們可能還要在高音部中添上其他的和聲外音），但是在原則上我們還是能避就避免這種作風。

參考：第三講中的第一原則

　　　第四講總複習一下

2. 所以在鋼琴曲上我們所要求的 ff 的作法，如

在管絃樂裡邊，我們是要如下面這樣寫的。這三種所響出的效果，是都一樣的。是差不多的。

第一種

第二種

第三種

　　如果不像上邊的樣子作，而同鋼琴的樂案一樣地模寫在管絃樂中的各樂器上邊的話，那麼這個音樂就笨重、混濁得幾乎不能聽的了。理由是很簡單的，在陪音大的低音部，作出密集和聲，是不懂管絃樂的性能的作風。是一種無聊的浪費。就使作者故意地要表現笨重、混濁的效果時，在管絃樂中也不是這樣作的。由於鋼琴的機能改良，性能增加了的現代鋼琴的現階段，有一些作曲家連作鋼琴曲都不用這樣的手法的了。

　　注意：這是忠實地把鋼琴樂案編成為管絃樂隊上的。嚴密地說，在古典管絃樂法中轉回和絃的轉回音，很少在上聲部重複的。

3. 因為是廣大的樂器集團，人數不多，各種各樣不相同的音色的集合。

　　也就是說：陪音含有量大，含有比不統一的大集團，所以管絃樂的表現方法中有一條很特別的手法，就是在樂譜上所表出的寫法，在其背後可以意圖出其他的音感出來。如

等等的作法都是利用管絃樂的廣大樂器與陪音原理可以意圖出來的。掌握了上幾講的原理後，這是自然地很容易利用得到的一條。

4. 可是要注意的是：千萬不可在內聲中（中音域）作出有寬廣的空虛音程。這是使在豐滿欲溢的大合奏時，不能演出充實的合成音感來的。高音依然是高，低音依然是低，就使各部都填滿了其和聲音，依然是不能得到充滿音感。上下各分離地響出，不能混合在一齊。

參考：故意利用此特性（也可以說矛盾）而作的有 Honégger 作曲的「暴風雨前奏曲」[40]。

他表現暴風雨的方法是同 Beethoven 作「田園交響樂」[41]

Rossini 作「Wilhelm Tell」[42] 中的方法一樣，但是他加上絃樂群的極高音齊奏來同低音部的快速不安運動起一種很明顯的對比。這是要表現激烈的閃電與恐怖感而收到相當成功的作例。

可是在一般的用法中，是不能這樣用的。

5. 所以假如上聲部與 Bass 是順次地離開的時候一定要順次地填滿其內聲（中音部）

假如上聲部與 Bass 是順次地接近的時候，一定要順次地減少其內聲

40 《暴風雨前奏曲》（*Prélude pour La Tempête*）是法國作曲家奧內格以莎士比亞戲劇《暴風雨》（*The Tempest*）為設想，於 1923 年完成的管絃樂作品。

41 貝多芬 1808 年完成的第六號交響曲，又稱《田園》（*Pastorale*）。

42 《威廉泰爾》是義大利作曲家羅西尼（Gioachino Rossini，1792-1868）在 1829 年創作的法語大歌劇。

（中間音）

6. 作曲家假如不是特別地意圖要某一聲部浮出來的話，在管絃樂中一般地，音量、音勢小的聲部是會被音量、音勢大的聲部吸收去而聽不太清楚的。

因為是這樣，我們還可以找出如下的作法來，就是說：同一的樂案也可以作出各種不相同的音感出來。譬如

是一種標準的完全終止法。

我們特別把位置於音量、音勢大的聲部時，或特別作量勢大的聲部時可以把此完全終止構成而變為不完全終止的音感出來。

不完全終止感

此部分用於音量，音勢大的聲部

而此部分放於音量，音勢小的聲部

這樣一來，同一材料的完全終止，在此就變成為一種不完全終止的
音感了。

同樣地不完全終止的樂案，也可以構成為正相反的完全終止音感
的。

　　　不完全終止感　　　　　　完全終止感

音量，音勢
大的聲部

音量，音勢小的聲部

在這裡我們又要回想第四講中的一重要原則來：

「音量的音勢是單獨起作用的。」

這一條。就使是音量豐滿的合奏中，有一聲（某 Solo 的樂器）是音
勢大而 f 的時候，依然此一聲是很明皙地響出的。它會影響到全合
奏的樂案構造。

完全終止感、不完全終止感單這一聲就可以起決定作用的（其他的音感所起的作用也是同樣的）。

　　參考：各種有 Solo 樂器的協奏曲（Concerto）是如何演出與可能。

單在譜面上是無意義的樂案，常常因為利用管絃樂隊的音量、音勢的音性差的大，反而變為一種它固有的特殊表現法，這種實例諸位可以在各種總譜中容易找出來的。

7. 為了這種特性如下的作法又是可能的。如
第一種

這種平行五度感，假如我們利用其音性差而用別種編成的話，這種平行五度感也就感覺不出來了。

這是利用音色的不相同，或音量、音勢的音性差，怎樣都可以作出來的。所以假如在第一種中的上段最下聲是弱奏，而最上聲是強奏的時候，這個平行感也不會發生的。假如在第二種中的上段下二聲與下段上二聲是同強奏的時候，同樣地平行感還是存在著。

8. 我們在第一講中第五條、第七條已經談到了的問題，實際上是怎樣作呢？

因為管絃樂是有廣度的音色變化，在構想上我們可以自由地選擇各音符的位置，也就是因為這樣，我們能在管絃樂中，可以作出比鋼琴還豐富的表現力出來（其實一個廣大的管絃樂隊，在音域上是不如一架鋼琴）。

管絃樂隊是怎樣在它固有的比較短狹的音域中，彼此互相幫忙合作，來克服這種矛盾呢？

這是不可能有效果的音型。只有混亂，模糊而已，同樣在有鍵盤樂器上也不可能演出的樂案。

但是在管絃樂器中，我們稍微利用其音色的變化，不但是可能，並且另有一種管絃樂固有的效果。

這就可能了。不但是可能，同時又是近代派，尤其是法國印象派們最喜歡用的常用手段，的確是有一種很特殊的效果！

參考：在這裡希望諸位再把第三講複習一下。

9. 因為是這樣，假如我們選擇了各自獨立的音色群（或音質群）來組織我們的樂案的話，我們可以大膽地作出如下的構想出來。

這是在同一和聲內的比較自由的裝飾音型在管絃樂曲中很常用的手法。

前半是輔助音，後半是經過音的用法，有必要時無妨地可以給擴大、延長下去。半音音階的經過音也是同樣。

這是先出音的用例在比較速度快的樂案時這種效果是相當大的。

上三種是引用 Rimsky 的「管絃樂法原理」[43] 中的作例。在這裡使我們注意的是兩種音色的音符位置，都是同高，或高度差不多的。也就是說：只要音色相異的時候，音位是不必太費神經的。

這裡只以音色為考慮目標，假如我們再採用音感、音量、音勢等的音性差的話，可能我們還可以發明更多的方法。

　　參考：Rimsky 作曲「Scheherazade」組曲中的一斷片的樂案是這樣的。

43　俄國作曲家林姆斯基‧高沙可夫 1873 年開始寫的書《管絃樂法原理》（*Principles of Orchestration*）。生前未完，而是由俄國作曲家 Maximilian Steinberg 於 1912 年完成，1922 年以俄語和法語出版。1939 年，日本法國文學家小松青（1900-1962）翻譯了一個日文版《管絃樂法原理》。

他將此樂案在此組曲的第一樂章與終曲中是如何利用上面的原則加工變化到什麼程度，希望同學每位都在唱片與總譜上實際地體驗一下！（圖書館有這些材料）

10. 同時和聲學上的保續音（Orgelpunkt）在管絃樂中，因為有廣大的音色上的變化，比之於鋼琴，或室內樂中的用法是更平常而且更大膽地被採用過來的，同時效果也是比之於其他的音樂還大。

在高音部、中間音部，或低音部都到處能收到相當的效果。尤其要表現印象、氣氛是最常用手段。

　　參考：Borodin 作「On The Steppes of Central Asia」[44] 中他如何用極高音的保續音來表現寂靜的沙漠風光？是值得一研究的。

　　Saint-Saëns 作「Henry VIII」中的[Scotch Idyll][45]，在 Ob.獨奏牧歌時只用一最低的保續音而已。

44 《在中亞細亞》（*In the Steppes of Central Asia*）為俄國作曲家鮑羅定（Alexander Borodin，1833-1887）在 1880 年創作的交響詩。

45 原手寫為【Scatch Idye】，應為[Scotch Idyll]，即「蘇格蘭田園詩」。指的是聖桑（Camille Saint-Saëns，1835-1921）1883 年的歌劇《亨利八世》（*Henry VIII*）第二幕中的「幕間舞劇」（Divertisserment）第二號〈蘇格蘭田園詩〉（Idylle écossaise）。

　　　　　　E. Lalo 作「西班牙交響曲」[46] 中的 Rondo 的開始部是同
　　　　　　時用兩種保續音構成的。

　　　　　　Strawinsky 作「Chant du Rossignol」[47] 中的每段，每段都
　　　　　　選定一種保續音而構成出此大曲來的。

11. 在音色各異的木管與金管中，以此材料要構成和聲時，該注意的事
　　情是夠多的，假如各種樂器有三枝以上（三管編成以上）的時候，這
　　種困難還比較容易解決些。可是在只有二枝或以下時，這就要費相
　　當腦筋了。

　　Rimsky 的「管絃樂法原理」一書中幾乎費了全書的五分之一的頁數
　　（甚至以上的分量）專討論這一個問題。在 1950 年代的今天，我們
　　的看法是這樣的：

　　假如作曲者本人對於木管與金管的各種樂器的音性、音域的變化
　　（高音部、中音部、低音部的音色、音量、音感都隨著變化）都精通
　　了的話，就使沒有看過這一段的人，他也自然會寫出很合理，並且
　　「活」的用法出來的。假如作曲者本人不是以他的聽覺去體驗了這
　　些管樂器的性能的話，就使他看過了這一段的記載，並且都給暗記
　　了，也不過是書呆子的「死」學問一樣。在變化角度寬廣而無窮的絃
　　樂中，是很難臨機應變地活用它們的。

　　所以關於這個問題，一切學習管絃樂法，並且在將來決心要搞好管
　　絃樂曲作品的人，重要的關鍵是在於這一點：

　　　　「多拜老師！」

46　《西班牙交響曲》（*Symphonie espagnole*）為西班牙作曲家拉羅（Édouard Lalo，1823-
　　1892）在 1875 年創作的管絃樂曲。作品名為交響曲，但是實際為小提琴協奏曲。〈輪旋
　　曲〉（Rondo）是這部作品的第五樂章。

47　《夜鶯之歌》（*Chant du Rossignol*）是史特拉文斯基在 1917 年時從自己 1914 年的同名歌
　　劇改編出來的交響詩。

到處找各種管樂器的演奏者同他研究該樂器固有的性能，一種接著一種地掌握了它。要不然一動筆就要碰著好多的困難的。並且那一位教配器法的老師，都沒有方法能教諸位來解決這個問題的。關於這個問題，我們在「前言」中已經預先談到了，希望同學在這個時候，實際地開始行動：

譬如在各木管樂器只有二枝的二管編成的時候，如

的分配法是不合理的理由，只要知道這兩種樂器的性能的人是很容易理解的。

Fl. 的下音是屬於該樂器的低音域（無表情的啞聲感）

Fl. 的上音是屬於該樂器的中音域（柔軟的透明感）

Ob. 的下音是屬於該樂器的中音域（柔軟的油膩感）

Ob. 的上音是屬於該樂器的高音域（發硬的尖銳感）

所以這是不可能構成　種混和的平衡和聲感是理之當然的。

注意：但是作曲家本身有其作曲上相當理由的特別意圖時，這種想法已經是不能成立的了。

同樣地 也是不可能構成一個平衡的和聲感的。

Fl. 的一聲是在該樂器的高音域，一聲在中音域。Ob. 的二聲都在該樂器的低音域。和聲中的三音太弱，主音與五音響得太厲害。結果構成一種很很怪的和聲出來（Ob. 的低音域音質粗，而 p 的吹奏困難），金管樂器也是同樣的。關於此問題的進一層考察我們在「樂器群」的一講中再談一些。

第七講　音感的進一層展開

1. 音波振動數的多少決定音高度的高低感。

 音波振幅度的大小決定音強弱的音量、音勢感。

2. 所以必然地，旋律的上升運動是與 crescendo 相結合的。

 旋律的下行運動同時是連帶著一種 decrescendo 作用的。

 除非作曲者本身有他特定的意圖外，這是一種物理學上的自然現象，由音波速度的增加與減少而來的。

3. 在日常生活中我們很經常經驗的如：

 在遙遠的地方所過去的軍樂隊或秧歌隊，我們所能聽得比較清楚的是大鼓聲、管樂器或笛子，歌聲是進行到比較近距離的時候，才聽出來的。同樣地，低音的鐘聲是越能傳達到遠方去的。

 所以低音本身是帶有一種空間上的滲透性，它有一種深度感。在人類的聽覺中，它們是一種共通性的感覺。

 　　　　低音＝深度

 是自然地，可以誘導出來的一條。

 但是假如低音不帶著深度感，而只單是停止於低音感的時候，是這樣呢？在這個時候，我們就感覺到一種「非人間性」的、「不安」、無人情性的怪物感。

 參考：Ravel 作「天鵝媽故事」第四章中的美人與野獸的對話，是如何用 Contrafagotto 來表現它？

 　　　　Strawinsky 作「Le Sacre du Printemps」（春季的祭典）第一部的開始部是如何用 Fagotto 來描寫原始人類社會的荒涼情況？

 注意：在管絃樂隊中 Contrabasso 是低又深的樂器，Fagotto，Contrafagotto，Trombone 等的低音部是只有低而沒有深感的。所以這些樂器，只能負責低音部的旋律上的工作而已。假如要它們與上聲部結合而構成一和聲的總低音的話，是不太適材適用的。我們常

常加上 Contrabasso 來幫忙它們。

4. 向低方向沉下去的物體都帶著一種重量感。這種由我們日常生活上所經驗的現象，使我們在音樂方面也要聯想出來，就是低音總是覺得沉重的，沉重的東西又是運動不靈活的。所以在寫譜上，古今以來常用的習慣是：

 一、時值比較長的

 二、運動速度比較緩徐的

 三、音程比較寬廣的

 這是低音聲部寫譜上的一般特徵。在構造上演奏此聲部的樂器也都是笨重大型的。（Contrafagotto，Tuba，Violinocello，Contrabasso 等）所以

 低深＝沉重（或沉靜）

 又是人類的聽覺中的一種共通感覺。

 正相反，假如，低音或有深度的音演奏一種時值較短而快速運動的 *f* 音型的時候，是怎樣呢？我們會起一種「不安」、「混亂」、「多多少少帶著恐怖」的情緒。

參考：Beethoven 作「田園交響樂」第四章中的暴風雨。

 Rossini 作「Wilhelm Tell」中第二部的暴風雨。

5. 在暴風雨中工作的水夫們的叫喊聲，不知道在叫喊些什麼似的消入於風雨聲中去，但是水夫長所吹的尖銳的呼笛聲，不管波浪是怎樣的騷動、風雨打的噪音是如何雜亂，我們都能聽得很清楚的。這種日常的經驗，我們可以聯想到

 「音量與音勢是單獨起作用的」

的　條來說明它。但是在這裡，我們又發見其中的另一種作用：

緊張與高音是連帶著的一種共通感覺。情緒漲滿、感情高調的時候，我們無形中說話的聲音都會高起來的。在緊張的場面下工作的

各工人（連水夫長本身）這尖銳的笛聲是很自然地浸徹到人們的神經裡邊去的。

在樂器上，各樂器的高音部本身都帶著一種胸腔充滿的感覺。並且它的音高度，不管實際的絕對高度是如何，總使我們覺得很高似的。這種現象我們在作曲時常經驗過的。譬如

用 Viola 同 Cello 來演出時

第一種

第二種

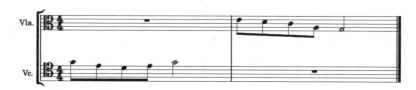

上下都是同一樂案又是同一音位，但是實際地演奏出來的效果，我們是覺得第二種的音感高而兩種樂器的「音程差」大得多。因為第一種的兩個樂器都位置在普通的音域，而第二種 Vlc.是在高音域了。並且 Vla.還是在普普通通的位置。假如把 Vla.改為 Violino 的話，這個音程差是會更大的了。（因為 Vio.的音域整個都在低部）普通小提琴的第四絃是比大提琴的第一絃，在音感上覺得底的，同時高音常常是與尖銳、透徹共通感出的。

我們用音叉試驗如下的兩個音就可以的

前音是普普通通，後音是尖銳到如縫衣針的尖頭似的。在以人手演奏的各樂器高音部，那是更不用談的了。

參考：Shostakovitch 作「第五交響樂」[48] 的第一、第三樂章中的發展部在最緊張、最高調時，是如何利用各樂器群的高音域來表現他的效果的？

Wagner 作「Lohengrin」第一幕前奏曲是如何利用極高音和聲體來表現天上人間？

6. 中間域是給我們起一種「中庸」感。豐滿、溢滿或者安靜都是中音域的本領。在上講中我們注意過，除非有特別的意圖外，在大合奏中，不可在中音域中作出有空虛音程。因為大合奏與豐滿、橫溢的音感效果是共通的。

7. 管絃樂是要求對比始終須要清清楚楚的一個大樂器。考慮了上幾講的音性後，我們要注意的是：

一、各樂器的表現能力，總是跟著這音域的高度變化而變化的。

二、各樂器都要受這樂器固有的機械底操作而支配。所以一切的樂案都要根據而順應這種情況，才能發揮它的最大能力的。（在第二講中所提到的使各樂器能「各盡其能，各表其需」的一

48 俄國作曲家蕭士塔高維契（Dmitri Shostakovich，1906-1975）於 1937 年創作的第五號交響曲。

　　　　　項，在這裡諸位是能進一層地掌握這一條的了。）

以上是我們的日常生活出發，而進一層把音感上的各現象給展開一些。諸位是能了解這些原則或方程式，是絲毫不是紙上空談的，不是抽象的，是由生活方面也可以找出來的，不過我們覺得單只靠經驗是有時候理論根據不夠用，所以我們由物理學方向、音響學上去找其客觀理論，來追求它是否合乎科學而已。

諸位追想 Haydn，Mozart 的時代就好了，在當時，誰也不像我們今天對於科學、音響學所喊的聲音那麼大，但是他們也一樣能爬上極科學的高峰上去的！為什麼？並且他們的音樂上環境有好多方面還不如諸位今天的方便與周到。這是值得給今天的我們一個很好的參考材料的。

附講　在中國文化遺產上，對音性是怎樣的看法

在講到這一階段，我們也應該把中國固有的、對於音性的看法拿出來大家考察一下。可能在好些地方講者的考慮還不夠成熟的，可是為要建設中國文化的大基礎上，在建設高潮的今天，還要靠諸位，切實地來思索而糾正它。

　　由開講一直到現在，我們知道構成音樂的音性問題；雖然是有科學根底的，但是在構成全體音樂上，我們還須要由感覺、感情、生活、思想等等為出發點，那麼中國的祖先的祖先們是怎樣看法呢？在史記的樂書中有這麼一條：

　　　　「蓋凡音之起由人心生也。」[49]

　　為了這一項，自從隋唐一直到清朝的一切樂書中，一定都要把它引申一下子。這個「心」字不一定就是「唯心論」者的心，在沒有這麼些新名詞的舊時代，可能就是今天我們所慣用的感覺、感情、生活、思想

49　出自《禮記》〈樂記〉篇，原文作「凡音之起，由人心生也」。

等等的總括代名詞而已。

第八講　關於管絃樂的分群問題

在聽完了上幾講後，諸位現在是知道了管絃樂隊中的各種樂器是夠複雜而其音色的變化、性能是多種多樣的了，那麼如何來統一而整理得成為一絲不亂的一個大集團樂器呢？分群問題就是為解決這個目標而發生的，同時也就要發展到下講的編成問題去的。

在原則上，為要增加表現力量與工作能率，管絃樂的色彩上構成手段是以：「構造相近的，性能比較相似的同屬綜合為一群」而在實際作曲時，各群都有它們固有的獨立性，而彼此補充各群所缺少的部分，而在全體的表現目標下融合，而統一成為一個大樂器的。

如以動物性的弓與絃（雖然也有金線）為主要材料而作的提琴屬，我們分類為「絃樂群」以植物性材料而配上金屬瓣的是「木管群」，全以金屬而作的為「金管群」。

這與畫家的彩色板上所配置的顏色次序是相同的，在研究管絃樂法上，這是容易理解而方便的方法。

甲、絃樂群

這群是以 Violino（分第一部與第二部）Viola，Violoncello，Contrabasso 各種大小不相同的提琴所構成。

1. 在一個廣大組織的管絃樂團中最重要的主要體裁是絃樂器。

　　也就是說：管絃樂曲是以絃樂群為中心，而配以木管、金管、打樂器等的色彩，使其全曲更輝亮起來。正如學繪畫時，必須先掌握素描的基礎，然後談色彩的理論　樣的。

這是自從 Haydn 奠定了今天的管絃樂法基礎以來，一直到目前那一個作曲家（即便是最前進的作曲家）都是這樣地襲踏過來的一原則。當然也

有一些現代派的作曲家們，在特殊的意圖與特異的效果上，故意打破這個原則而作的管絃樂曲，這是很可能的是。

參考：Schönberg 作 Chamber Symphony [50]

Strawinsky 作 Suite No.2 [51]

都是管絃樂比絃樂器多的曲子。這是根據現代的經濟意識「以最少的材料來搞出最多的生產來」的意圖下而作出來的。但是全面地看來，總是表現力量狹窄些，而比之於絃樂器占有數十名的樂團所要碰著的困難與障礙是多得多的。講者曾經嘗試的作品十九號「室內交響樂」是以六個管、三個絃樂器而作的。主題是以唐朝的笙管曲一斷片而發展的四樂章曲，但是總不如正規編成的古典時代的豐富、浪漫時代（註）的寬廣表現力量。

註：在管絃樂法上所說的古典時代或浪漫時代是與音樂史上的古典音樂或浪漫派音樂不相同，譬如 Strawinsky 的「Pétronchka」[52]

Debussy 的「Iberia」[53]

Ravel 的「Daphnis et Chloé」[54]

等的作品作風，都是屬於管絃樂的浪漫時代。

這是因為量的變化而引起的質的必然地變化，諸位都知道：宇宙中的一切質與量，是時時刻刻在演變著每一存在著的事物，沒有一件是停滯在一點而始終不動的。一定限度的量自然地規定了一定限度的質，而在新的情況，新的質中也必然地包含著新的矛盾。而這新的矛盾，在它的發

50 奧地利作曲家荀貝格於 1906 年創作的《室內交響曲》。

51 特拉汶斯基 1921 年的《給室內樂團的第二號組曲》。

52 原字跡為 Pétro【n】chka，指的是史特拉汶斯基 1910 年的舞劇《彼得羅西卡》。

53 法國作曲家德布西 1908 年完成三樂章的管絃樂曲《伊比利亞》（Ibéria）。

54 法國作曲家拉威爾 1912 年的舞劇《達夫尼與克羅伊》（Daphnis et Chloé），另有改編給組曲的版本。

展中，又要碰著新的量變。這樣地一直追下去，多嘗試之中，現代的管絃樂法，正在努力著找一條「矛盾的統一」路線去的。

2. 管絃樂曲要以絃樂器為主要體裁來構成的理論根據是很多的。下面我們就把其理由總結一下。

一、在人類的聽覺中，只有「人聲」能在最長時間中，使我們在生理上耐久地繼續聽下去，這不但在西樂中是如此，在中國音樂傳統上也有這種看法：八者（絲、金、石、竹、匏、土、木、革）之外人聲為貴，其次就是絃樂器，中國是琴。（絲）

因為構成絃樂器的材料也是動物性的弓與絃這種動物性的音質，是富於表情力的。表現角度是寬廣的，手段與範圍是豐富的。

如：legato、staccato、portamento、vibrato、martellato、détaché、spiccando 等等表現法都是提琴所得意而自由自在的奏法。加之上弓與下弓、弓頭與弓尖的音質上變化。用 1/3 弓與 1/2 弓時的音量上變化等等。

二、在寬廣的音域中，能得到平均的音質，相等的表現力也只有絃樂群中才能得到，所以在大合奏中是最適宜的樂器。比之於他種的樂器是能得到很圓滿而豐富的效果，提琴雖然不像其他的管絃樂器似的特獨的天才性（在音色上），但是它是最圓滿的人格所有者。

三、因為在那一個管絃樂隊中，絃樂群是占有 1/2 以上 2/3 的人數，所以最壯大的音量也要靠它來表現，雖然金管群的 ff 是勇壯的，但是它們是帶著刺激性的，在長時間中人類的聽覺是生理上接受不了的，結果壯大、嚴肅的 ff 效果，還是要求之於絃樂群。

並且在音勢上的激烈變化時，由於運弓法的特有性能隨時隨

刻，絃樂器能應付這種要求的，同時它有四條絃存在著，有必要時它能即刻地演奏出四倍大的音量出來。

正相反，真正的 *pp* 也只有絃樂群才能得到，其他的任何樂器都不如它的。

所以 crescendo，diminuendo，sforzando，morendo 等等的表現法是最適宜於絃樂群的。

四、提琴可以分開演奏各自的分譜，就是說：divisi 的可能，所以能演出（而相當方便）極複雜的和聲，如中國雅樂

和聲或法國印象派的表現印象、氣氛時所用的極微妙的和聲也要靠絃樂群的。普通，在要求五部以上的聲部時，以別種樂器是不能代替的高音位和聲、音性上要特殊的樂案時，都以此方法來表現。

五、同時又有 Double Stop 的奏法，在構成和聲、增加音量、音勢是必須要的。加 D 絃空絃的時候

是很容易演奏出來的。再加上半音變化、彼此鄰接空絃的音，那麼就要更豐富起來了。

再利用所有的絃時，如下的用例是可能又有效的

在這裡諸位要向提琴奏者拜老師，同他研究 Position 的問題。

六、Tremolo 的自由使用。有兩種奏法

等都是提琴得意的，這是靠弓的快速運動而成的。不受半音、全音、較大的音程支配，而能 Trill 的用法，並且還能延長得很長的時間。

這是靠左手指頭而奏出的。在不相同的絃 Double Tremolo 的可能如：

legato tremolo 的效果：

這是比 Vio. I 單 Tremolo 一音，Vio. II 單一音還有效的。

七、Harmonics 的使用

這是提琴特有的手法。奏出來的音是像玻璃的透明感，或鋼鐵的冷態感，在追求新音色變化的現代音樂中是相當被重視而常用的手段。

有三種方法可以作出此效果：

甲、Sul ponticello

這是以弓漸次地接近馬子（bridge）而在馬子上拉弓的，能得到 Harmonics 的全部音階。

Beethoven 作品 131 號絃樂四重奏第五樂章中已經用過這種手法。

乙、自然 Harmonics

這是根據自然音原理而能得到的用法，諸位知道，在絃的 1/2 位置上可得到八度上的音，1/3 位置時可得到再五度上邊的音……等。這種是只用一個指頭輕觸地按絃而可以作出來的，普通在音符上加上〇的記號是表示結果的音。實際的運指位置是以◇的記號來表示，用何絃來作出此音，其絃要用黑音符表示，如下表：

在 G 絃　　　　在 D 絃　　　在 A 絃　　　在 E 絃

這是四條絃上所作出的音，最上段黑音符是所得的結果音。

因為自然 Harmonics 的運指法不規則，而 A 絃與 E 絃的高音是相當困難作出，所以大概最常用的是四絃的空絃所作出的八音而已。

丙、人工 Harmonics

為要補充自然 Harmonics 的不方便，而人工地發明的一種。這是要用二指來作的，一指是普通地按絃於指盤上使其絃短些，而用他指輕觸地按所須要的音上，這樣地可以得到須要音的兩個 Octave 上的音。譬如在 G 絃上，以一指按 A 音處，而用第二指按完全四度上的 D 音時，可得到 A 的 2 Octave 上的音

這是利用四度而作出的 G 調長音階，其他的音也同樣地可以用這種方法作出的。

關於 Harmonics 問題，諸位要實際地同提琴奏者研究，而以諸位的聽覺去掌握它！

八、絃樂器雖然是拉而唱的樂器，同時又是可以當作打樂器的效果用的

Pizzicato

Spiccato

Saltando

都是，還有一種以弓的背面木頭部來打絃的用法 Col legno

這在過去 Spohr 作 Concerto「Espagnal」[55]

55　德國作曲家史博（Louis Spohr，1784-1859）1829 年完成的第四號單簧管協奏曲。其第三樂章有個標題〈西班牙迴旋曲〉（Rondo al espagnol）。

Wagner 作 Meistersinger [56]，Siegfried 中已經用過的，在現代是很常用的，像木琴或小腰鼓的音感。

九、在整個的音色變化上，絃樂器還有兩種用法

Con sordino

這是在馬子上套上弱音器，而使整個的音質變為柔軟而更纖細起來，描寫寂靜、內在性音樂時常用的手法。不要時，在譜上要寫 Senza sordino

其他一種是 Sul tasto

這是把弓靠近指盤方面拉時可得的效果，音質發笨而模糊，像無表情的 Flauto 低音似的音感。

十、總而言之，絃樂群是得意於 Cantabile 的樂句，而於寬廣的音域中能得到平均的音質，全音音階、半音音階都自由地可奏出，戲劇性的、快速的樂句都同樣自由自在地能演出。不像吹奏樂器似的要受呼吸量所支配，它隨時可延長或保持長音符，強弱的隨意而無限的變化……等等。

以上是絃樂器在古典時代一直到目前還要以絃樂群來構成管絃樂曲的主要體裁理由。

所以要搞好管絃樂曲，是如何必要掌握絃樂器的性能的原因，現在諸位是知道了！

在 Rimsky 的「管絃樂法原理」中有一段很有興趣的記載，我們引用它來作為一參考：

「……普通、學習管絃樂人們，是要經過如下的各階段的：

A. 專心於用打樂器，他們認為音的美是要依靠這一群，而把希望都擱於它們上邊的時代。

56　華格納於 1867 年完成的歌劇《紐倫堡的工匠歌手》（*Die Meistersinger von Nürnberg*）。

 B. 熱心於用 Arpa 的時代。

 一切的和聲，都要以此樂器來重複它。

 C. 只注重木管與金管，偏愛於用套上弱音器，或 Pizzicato 來與之相結合時代。

 D. 確實地證明「趣味」已經更進一步地發展了，已經知道了他種的材料是不如選擇絃樂群，而認知此群是最豐富而最有表情力量的時代。

 獨立學習的人們，是必須要對前三期的錯誤，認真地、充分地與之斗爭……」

3. 以上所談的都是絃樂群的長處。

 在這裡我們也要把它的短處提出來大家注意一下。

 一、絃樂器雖然是能得到均正的音質，而表情力豐富，但是它的音性本身是比較單彩的，有時是比較缺少鮮明性的。所以在富於彩色感的樂案時，單靠它來表現是不夠用的。

 由反面看，也可以說：單彩的同時又是富於表現力變化的比較長的樂案，一定要求之於絃樂群。

 假如此長的旋律（或樂案）是故意地意圖在絃以外的音色上時，在此旋律的背面也要以絃樂器來作出其伴奏部來，如：

 Dvorák 作「新世界交響樂」第二樂章中的 cor-ingl.獨奏部分

 Sibelius 作「the Swan of Tuonela」中 cor-ingl.獨奏部分

 二、因為絃樂器本身的音性是比較單彩的，所以絃樂器所演出的半音音階的快速運動是會使人們起一種不安的情緒。

 輕快而鮮明的半音音階樂句是要求之於木管群的。

 三、為了單彩而比較音性不鮮明，絃樂器是以音性來掩護其構想的力量比較少，所以很容易暴露其弱點出來。在寫絃樂部分時是始終要注意這一點。

如：Mozart 作 Symphony 40 的終曲中，第 85 到 94 小節的 Cl.與 Fag.部分的寬音程，以絃樂器來構成時，就要覺得中間空虛起來。Haydn 作 Clock Symphony [57] 的第二樂章中的幾段的 Fl. Ob. Fag.的開離位置，單以絃樂群是不可能有效果的（只有奇異感而已）。但是用上面的木管，因為音色、音感等的不相同，絲毫不露出毛病來。

四、總結了上面一切的絃樂器特徵，諸位是知道了如下的一件重要事情。

「有不適應於上面所提到的樂想或樂案，不要作於絃樂器分譜上去。」

一個管絃樂隊中，占最多定席的是絃樂群。假如作曲者不小心作出不適宜以絃樂來演出的一樂句的時候，在這時在絃樂群中所要惹起的雜音，或混亂的情況是可想而知的！

乙、木管群

木管群是以如下的樂器來構成的：

極普通的 Flauto，Oboe，Clarinetto，Fagotto，

次普通的 Piccolo，Corno Inglaise，Basso Clarinetto，Contrafagotto，

很少用的 Oboe d'amare，Piccolo Clarinetto，

1. 木管群是各種各樣都各自相異的音色、音感來構成的一集團，其音性一般地說：是屬於植物性的純潔感，而多多少少帶一些牧歌性的哀調或旋律性，所以全木管的齊奏也不能得到壯大、嚴肅的音感或痛快的明朗感。

2. 在全管絃樂隊中，關於音勢的變化上，此群是力量最薄弱的，比之於

57 奧地利作曲家海頓 1794 年的第 101 號交響曲，又稱《時鐘》。

絃樂群缺少流動性與強弱的變化性。

所以寬廣的 crescendo，diminuendo，或強烈的 accent 等等的表情力，要求之於此群是不適宜的，譬如由某一樂句要移轉到他樂句時在表情上、在強弱的統一性上是缺少柔軟性的。

但是假如作曲者所要求的是音色上的變化時，這是木管群最得意的本領了！

3. 木管群雖然是有它本身的音色上特質或掩護性，但是在比較長的樂句或旋律中我們的聽覺是馬上就習慣了它，而不覺得如何新鮮感的。

　　所以在作木管的旋律中我們要注意的是：

　　　　一、音程上的變化。

　　　　二、根據音性上的考慮而作的對位旋律，這是很要緊的一項。

4. 木管群的特色是在色彩上的表現、快速的運動、輕快的音感。

　　如 legato 的旋律或牧歌，或 staccato 等。

5. 在整個管絃樂隊中，普通的編成定席上，木管群是在低音域的音量最少的，所以在低音域中要求此群作出有深度而充實的聲音是不可能的。一般的習慣，木管的樂案要構想在比絃樂還要高的音位上。

6. 這是我們在第六講十一項中已經談了一些的問題，在這裡我們再給進一層具體化些，如

這樣的一個和聲，在絃樂群中，因為它的音質都均等，如下面作出來時，那一種都相近於此和聲的。

但是在木管群中要來構成此和聲時，就要如下面作的。

因為音色的各不相同，音感跟著音域的變化而變化，是要費這麼多的注意去構成的，並且結果還不能得到如絃樂群似的圓滿融合感。所以木管群所得意的還是在對位法上的加工。

丙、金管群 [58]

在今天的管絃樂隊中，Corno，Tromba，（或 Cornetta）Trombone，Tuba，是構成此群的四種金管樂器。

58　今日在中文裡稱「銅管」。

1. 在整個管絃樂中，能吹出最大音量的就是此群。

 俗語有一句挖苦吹牛的說是「大吹喇叭」就是由這裡來的。此群一活動起來，差不多可以說此管絃樂曲是爬上高調點了，它們所奏出來的音感是相當騷吵的。高調感、迫力感、搧動力、勢力感、生硬的音性、有刺激性的、官能感的，等等這些形容詞都是金管群性能上的特色。

 參考：在西洋的文化史上，詩詞也罷，聖經也罷，他們要讚頌上帝或崇高人物時是要大吹起喇叭來讚美他的，這些書籍都是這樣地記載著。

 比之於中國祀天時所用的音樂，或讚頌某偉大人物時所用的音樂，真是一種有興趣的對比，這都是由生活、思想、感覺、感情的不相同而決定的表現法。

 這種各民族固有的表現法，搞作曲的人們是時時刻刻要注意的，對過去要「研究」，對現實要「深入」，理由也是在於這一點，這樣下去，我們才能對未來看出一種「遠景」來的。

2. 但是正相反，此群的 pp 效果，又是能構成一種很特別的表現力的，這是值得我們注意的一方法。

 由 pp 一直到 ff 的 crescendo 效果（威脅感）

 $$pp \diagup\!\!\!\!\longrightarrow ff$$

 由 pp 到 ff 而再回到 pp 的 crescendo decrescendo 效果（時間性或空間性的遠近感）

 這都是金管群中最特有的性格。

3. 除非有特別的作曲上意圖外，金管群的所用音域，大概與人聲四部合唱的音域是相同的（Tuba 是例外的）。這樣用是恰當、不會出錯的。一切金管的高音域是尖銳而切迫感很大，同時低音域，在運動

力、表情力方面是相當不自由，而相當受限制的。

所以有寬廣表情力的音型或音律、多面性或再度複雜的樂章、自由柔軟的運動力、纖細的情緒等等都是不適宜於金管群的。

4. 因為各金管在其音域中，音質是相當平均而音色不像木管似的多變化性，所以在音域全部中是不用再細分開音色上的變化界線，音域越高，音色是發亮而增加音強，越到低音部音色是越帶混暗感，而音強漸減，所以構成和聲是很方便的，能得相當平衡的混合和聲。

大致上在 forte 時，1 Trb.或 1 Trbn.是相等於 2 Cor.的音量，在 piano 的時候，Tb. 或 Trbn.是 *pp* 時 Cor.要以 *p* 來演奏，但是在這裡我們要注意的是：

四個 Corno 所構成的和聲上能力我們要特別地優待它，Corno 是不單有柔軟的、有魅力的音色、有豐富的表情力；同時此四個樂器所構成的和聲，能同其他的任何種和聲體都能自由地相結合的。

5. 在音色的變化上這群都可以套上弱音器，就是 con sord.的用法。但是在實際上 Tuba 是沒有人用過，因為沒有效果，用 sordino 與不用都結果差不多。

Trombone 因為喇叭口太長，操作上不太方便（也可以用）所以常用的是 Cor.與 Trb.

至於 con sordino 後的音色上變化，這也要以諸位的聽覺實際地去體驗它。

在 Cor.的音符上加上＋記號的是一種弱音，把右手深插入喇叭口內吹奏的方法（Bouché 奏法）

> 參考：Rimsky 作「西班牙狂想曲」的第二章中有這很有名的用法。單寫 con sordino 是用弱音器或單用右手蓋上喇叭口吹奏的。Cor.還有一種很特別的用法是：
>
> pavillon en air

這是把喇叭口轉向上面吹奏的，是要求壯大、明朗的效果時用的方法。

一般地說：用了弱音器後的金管樂器，壯大的變為卑小的，英雄變為小丑的，樂觀的變為厭世的似的音色。在空間上使人起一種離開得很遠的感覺，所以在描寫回音（echo）效果時常用的。

丁、打樂器

根據作曲者的個性與偏愛各種地方性的打樂器是隨時可以加入現代的管絃樂隊的。如目前在中國的樂隊中我們需要雲鑼，小鐺鐺，大鼓，小鼓，腰鼓，小鑔，大鑔，鐃，大鑼，小鑼，梆子……等參加是很可能的。所以打樂器的使用是以創作上所須要的內容，由音樂的全面性而決定、而很自由的，西洋的作曲家在過去一直到現在，為了音樂本身的地方色彩或音樂內容，打樂器的選擇也就沒有什麼一定的標準的。

在現在的管絃樂隊中普通常備的打樂器是：

Celesta 有音律，金屬音色（以下略為金字）

Xylophon 有音律，植物性音色（以下略寫木字）

Campanelli 有音律，金——

Campane 有音律，金——

Tam-Tam 金——

Piatti 金——

Triangolo 金——

Castagnetta 植物性音色

Tamburo Basso 動物質與金屬，可奏出此兩種音色

Tamburo 大小各種是動物質音色

Gran Cassa 動——

Timpani 有一定的音律，動物質音色。

同時撥絃樂器之中如：

提琴樂器中的 Pizzicato 奏法，是動物質音色

提琴樂器中的 col legno 奏法，是植物性音色

Arpa 是動物——

Piano 是金屬——

也構成打樂器效果的一部分樂器。

打樂器的任務是在於「節奏」與「音色」[。]這是它的最大特性，不必受旋律上、Solfége 上的束縛而在整個音樂中以其特異的各種音色來加強、點綴其音樂的生命感。打樂器是沒有以上三群的樂器似的可以 Cantabile（可歌唱）的性能，所以它的表現力是不如其他樂器。這是它們的欠點。可是在一個健康的作品中，節奏是占相當重要的因素。在這個時候，打樂器是要發揮其特性了。譬如在人體來說，血液循環、新陳代謝、內分泌等的 tempo（節奏）一亂，人體是馬上要陷入病態的。宇宙中的星宿、迴轉的速度與軌道稍微一亂，一瞬間中是要惹出不可想像的現象出來的。

一個曲子也是如此。在管絃樂隊中，打 Timpani 者的地位是在該隊中最重要人物之一的理由也在於此。由反面來說，在表現節奏力量強的作品

中，其他可 Cantabile 樂器是遠不如此打樂器群。

也就是說：打樂器所能表現的優勢力量是在於「音勢」或在音勢中某拍上加上剎那的音量感。

因為它的音色上變化多，有動物性、植物性、金屬性等再加上各地方固有的各種各樣的鄉土打樂器，所以初學者要時時刻刻注意在絃樂群中第十項所引用的 Rimsky 的注意：

> 「專心於用打樂器，他們認為音的美是靠這一群，而把希望都擱於它們上邊的時代。」

這不是正確的時代，是諸位已經知道的了。

要適材適用，不要過猶不及！

第九講　關於管絃樂隊的編成法

在今天由於各地方的客觀條件：要得適當樂器的困難，就是有了樂器，培養該樂器奏者的時間上限制等等。要談，或要求正規的管絃樂隊是不實際的。所以目前作曲家的任務是以目前所擁有的樂器為材料，而根據上面所講的音量、音勢、音色、音感等原理來創作，如何使這不完整的材料，互相幫忙，補其不足等等，同樣也可以作出更有個性而科學的音量平衡的作品出來的。當然這是會覺得不方便，而要相當費腦筋，但是同樣可用，並且是夠用的、可能的。所以

> 「管絃樂隊的編成是事先能預定其構想的能力與其界線，但是樂曲的內容與色調是靠作曲家的生活與技術、手法來表現的。樂隊的編成，不過是作曲者所使用的素材而已。」

所以整齊或壯大的樂器編成不一定就是意味著整齊或壯大的曲子。少幾個樂器一樣可以作出整齊或壯大的曲調來。

拖拉機的發動機是有強大馬力，同樣地飛機的發動機（是最輕量的內燃機閥）也是有強大馬力的。

構成一個曲子的重要因素不是以樂器的多少，外觀的輕重來決定。那麼在不用考慮客觀條件的環境下，我們怎樣編成一個有寬廣表現力量，而最理想的管絃樂隊呢？

事前我們要注意的是：

1. 絃樂器群要充足夠用。

 因為對合奏它是有最大的適應性，而有相當的表現力。（參考「絃樂群」）

2. 對音量、音勢、音色、音質、音域等等因素，能多面地表現這些因素的各種樂器盡可能網羅了，而在整齊有系統的統制與組織下配置著。

但是雖然這樣說，管絃樂隊的力量增大是有一定程度的。下面的理由是在抑壓它無限度的增大：

1. 合奏的人員一增加，整個樂隊的表情力自然地在微妙、纖細方面是會減低的（參考第一講）。

2. 經濟條件。

 樂隊的常備人員一多，經費是一定會增加，而負擔就要大，並且須要找比較大的演奏會場。同時在練習時，方法、動員上都會增加困難。

3. 在演出時，龐大的音波與受容此音波的會場；聽眾對此龐大的音波所能接收的感官等，在處理與手段上都是有一定的限度的。

 考慮了以上的條件後，我們能得到一個原則：

 「管絃樂的樂器編成，是在表現能力的多角面上的增大性，與使它們平衡整齊的抑壓力的二面下，經過創作的意圖中，調整出來的。」

 所以自從 Berlioz 以來，經過各時代，各專家的改革與經驗的結果，今天人們認為正規的、標準的管絃樂隊編成是：

兩管編成：

Flauto	2（一個可換 piccolo）
Oboe	2（一個可換 Corno inglese）
Clarinetto	2（一個可換 Bass Clarinetto）
Fagotto	2（一個可換 Contrafagotto）
Corno	3—4
Tromba	2—3
Trombone	2—3
Tuba	1
Violino I	8—10（或 6—8）
Violino II	8—10（或 6—8）
Viola	6—8（或 4—6）
Violoncello	6—8（或 4—6）
Contrabasso	4—6（或 3—5）

說明：

合奏樂隊的主要體裁是在於絃樂群，關於這種問題我們在分群中已經談到相當詳細了，所以編成法是比較簡單、可解決的。

打樂器雖然是有各種各樣，但是在構想的本體上，它的工作是限定於特殊的著想下而起作用的。

金管群的音質是比較相近，而不像木管群似的那麼複雜。此群的樂器性能經過改良再改良後的今天，是不須要如過去（19 世紀後半世紀以前）似的使用較多的人數來支持此群。在發達到如今天程度的金管器來說少數人員也可能演出相當的效果。

麻煩的就是木管群。性能各不相同，同一樂器的上中下音域，音質又各不相同。是一種異種樂器的集團。所以今天普通都以木管的編成為標準，而其他各群都以它為比例來增加或減少人員。兩管編成

就是說木管群中的各屬（Fl.屬，Ob.屬等）都包含兩支的意思。

但是在實際作品中也有像 Tschaikowsky 的第五、第六交響樂似的用三支 Flauto 的。

或如 Ravel 的「天鵝媽故事」的

Pic. Fl.　　Ob. Cor.ing　　2Cl.　　Fag.　C.Fag.

等的例子似的，根據作曲家的目的增減，樂器的交換是極自由的。

問題是作曲家本身要表現什麼，就用什麼編成。

如 Strawinsky 的「火鳥」是

Pic. Fl.　　Ob. Cor.ing　　Cl. B.Cl.　　2Fag.

三管編成：

Flauto	3（Picc.；2 Fl.）
Oboe	3（2 Ob.；Cor.ing.）
Clarinetto	3（2 Cl.；B.Cl.）
Fagotto	3（2 Fag.；C.Fag.）
Corno	4
Tromba	2—3
Trombone	3
Tuba	1
Violino I	10—14
Violino II	12—10
Viola	8—10
Violoncello	8—10
Contrabasso	6—8

說明：因為木管群中的各屬部包含三支，而決定其他的人員增加，值得注意的是金管群，須於多增加人員。因為樂器的性能，這就夠用的了。

絃樂群，假如可能的話再增加二三名也可以的（各屬）。

至於四管編成，過去（資產階級的浪漫時代）是有一時曾盛行過。在精簡節約的新時代，我們認為是浪費，也只是浪費。在今天很少有人用這樣的編成來作管絃樂曲了。

只有編成本身擴大了，但是音樂的表現力本身並無增加多少的表現力，增加的只是經濟上的困難而已。

在總譜上所寫的音符，還不能算是音樂。

以必要的最低限度的材料，來寫出最大能率的音樂！這是在精簡節約時代。不！就是在那一個時代，都是作曲家應該考慮的問題。

諸位可以參考 Mozart，Haydn 時代的總譜，其精簡的樂器編成，而能表現出那麼豐富的音樂出來，其秘訣是在何處，現在諸位是已經知道了。

Fl. 低音沉悶　*p f* 變化少
中音清朗　表現自如
高音尖銳　*p* 困難一些

Cl. 低音有景、寬
中音有氣志、似幻感
高音明朗而有刺激性
上中下表情自如。

Ob. 低音，*p* 困難，粗野感
中音，帶著牧歌表情感
高音，尖而迫切感
8 度上升容易下降難

Fag. 比 Ob.低 2 個 8 度的樂器

低音 f 時物淺感，p 與 Vlc.同而欠圓滑感

中音，清朗一些

高音與 Cor.相近帶著半透明感，8 度上容易，下困難。

一、Mozart　　　Die Zauberflöte 前奏曲 [59] ⎫
　　　　　　　　　　　　　　　　　　　⎬ 選一種
　　　　　　　　Figaro 前奏曲 [60] 　　　⎭

　　　　　　　　Serenade in G major [61]

　　　　　　　　Symphony No. 40 [62] ⎫
　　　　　　　　　　　　　　　　　⎬ 選一種
　　　　　　　　Symphony No. 41 [63] ⎭

二、Haydn　　　Military Symphony [64]

　　　　　　　　Symphony No. 86，No. 96，No. 99

　　　　　　　　在此三曲中選一種

三、Beethoven　Egmont 前奏曲 [65] ⎫
　　　　　　　　　　　　　　　　　⎬ 選一種
　　　　　　　　Coriolan 前奏曲 [66] ⎭

　　　　　　　　Symphony No. 3 [67]

　　　　　　　　Symphony No. 5

59　奧地利作曲家莫札特 1791 年歌劇《魔笛》（*Die Zauberflöte*）的序曲。

60　莫札特 1786 年歌劇《費加洛婚禮》（*Le nozze di Figaro*）的序曲。

61　莫札特於 1787 的絃樂《一首小夜曲》（德語：*Eine kleine Nachtmusik*）。

62　莫札特 1788 年的第四十號交響曲。

63　莫札特 1788 年的第四十一號交響曲。

64　奧地利作曲家海頓 1794 年的第一百號交響曲，又稱《軍隊》。

65　《艾格蒙特》是貝多芬在 1810 年完成的戲劇音樂。其〈序曲〉常被單獨演奏，也就是江文也說的「前奏曲」。

66　《科里奧蘭》是貝多芬在 1807 年以 Heinrich Jodeph von Collin 的 1804 年同名戲劇內容所創作的序曲。也就是江文也說的「前奏曲」。

67　貝多芬 1804 年完成的第三號交響曲，又稱《英雄》（*Eroica*）。

四、Weber　　　　　Invitation to a Dance

（Berlioz 編成為 Orchestra 的）[68]

Freischütz 前奏曲 [69]

五、Rossini　　　　Wilhelm Tell 前奏曲

六、Berlioz　　　　Fausts Verdammung 組曲 [70]

Roman Carnaval 前奏曲 [71]

Fantastic Symphony [72]

七、Mendelssohn　Fingals H[ö]hle[73] 前奏曲 [74]

八、Liszt　　　　　Les Preludes [75]

九、Wagner　　　　The Flying Dutchman 前奏曲 [76]

Tannhäuse[r][77] 前奏曲 [78]

Lohengrin 第一幕前奏曲

Lohengrin 第三幕前奏曲

Siegfried Waldweben [79]

68　本來是德國作曲家韋伯（Carl Maria von Weber）於 1819 年寫的鋼琴曲《邀舞》（德語：*Aufforderung zum Tanz*），在 1841 年被白遼士改成管絃樂版。

69　德國作曲家韋伯 1821 年歌劇《魔彈射手》（*Der Freischütz*）的序曲。

70　法國作曲家白遼士 1846 年的合唱與管絃樂團「傳奇劇」（légende dramatique）《浮士德的天譴》（法語：*La damnation de Faust*）。

71　白遼士 1843 年的《羅馬狂歡節序曲》（法語：*Le carnaval romain*）。

72　白遼士 1830 年的《幻想交響曲》（法語：*Symphonie fantastique*）。

73　原手稿中為 H【ä】hle。

74　前面提過的孟德爾頌音樂會序曲《芬加爾洞窟》（德語：*Fingalshöhle*）。

75　李斯特於 1854 年完成的交響詩《前奏曲》（*Les préludes*）。

76　華格納 1843 年歌劇《漂泊的荷蘭人》（德語：*Fliegender Holländer*）的序曲。

77　原手稿中少了[r]。

78　華格納 1845 年歌劇《唐懷瑟》（德語：*Tannhäuser*）的序曲。

79　指的就是前面提過的華格納歌劇《齊格飛》第二幕中「森林的竊竊私語」（Forest Murmurs）段落。

十、Tschaikowsky　Slavonian March [80]

Casse-noisette 組曲

Symphony No. 4 [81]

十一、Bizet　　　　Carmen 組曲 [82]

L'Arlêsienne 組曲 [83]

十二、Smetana　　The Bartered Bride 前奏曲

十三、Dvorák　　　Slavonian Dance（op. 46）[84]

New World Symphony [85]

十四、Borodin　　　Polovetzer Tänze [86]

On the steppes of Central Asia

十五、R.Korsakow Capriccio Espagnol [87]

Scheherazade 組曲

以上都是以管絃樂初步技術為目標而選的。範圍是放寬些。在初期是相當夠用的。內容不是以所謂「名曲」觀點來選的。有好多名曲，而在管絃樂法上是普普通通的，我們沒有動它。

80　柴可夫斯基 1876 年的「音詩」（Tone Poem）《斯拉夫進行曲》。

81　柴可夫斯基 1878 完成的第四交響曲。

82　在法國作曲家比才 1875 年的歌劇《卡門》（Carmen）配器基礎上，由法國作曲家 Ernest Guiraud 在比才生後改編出來並於 1882 和 1887 年出版的《卡門組曲》（法語：Suite di Carmen）。

83　在法國作曲家比才 1872 年的歌劇《阿萊城姑娘》（L'Arlésienne）配器基礎上，由比才自己（1872）和友人 Ernest Guiraud（1879）改編的兩套《卡門組曲》（L'Arlésienne Suite）。

84　捷克作曲家德佛札克（Antonín Dvořák，1841-1904）分別於 1878 和 1886 年完成的兩套四手聯彈鋼琴曲《斯拉夫舞曲》（Slavonic Dances）。這兩套作品出版後皆受到歡迎，然後作曲家自己改編了管絃樂版。

85　捷克作曲家德佛札克 1893 年完成的第九號交響曲，又稱《新世界》。

86　俄國作曲家鮑羅定 1887 年的歌劇《伊果王子》（Prince Igor）第二幕中改編出來的管絃樂曲《波洛維茨人之舞》（Polowetzer Tänze），有多個版本。

87　前面江文也提過的「西班牙狂想曲」，比較合適的名稱應該是《西班牙隨想曲》。

有一些並不是什麼了不起的曲子，但是在管絃樂法上是值得一參考的，我們就要選來用它。

我們由 Haydn，Mozart 開始研究，因為近代管絃樂法的科學，在 Haydn 的中期巴黎時代與後期的倫敦時代，已經決定地建設了今天的基礎了。譬如 Mozart 作 Symphony No. 10 [88] 的 Minuet 一章，就使在極科學的今天也不能超過他的手法似的，他已經到達了管絃樂法的極高峰了。在暗中摸索的以前的作品，目前我們暫時可以放下這個包袱。

這些材料可能學校的圖書館都有的（不過目前聽配器法的同學數目是相當多，恐怕上面所錄出的總譜每種是須要十數本以上才夠用的，這些材料在將來要學習的指揮法中也能用得到的），至於近代的、現代的作品都沒有錄出。這是要先把初步技術建定了以後的問題。我們留為第二步工作。因為極自由的現代建築也要蓋在堅固的地基上邊。

　　諸位同學！開始工作吧！

　　要進一層實際地掌握配器法的時機是來到了。

　　加緊學習！！祝諸位在短期間中精通了它！

附講　目前諸位要開始的工作

關於管絃樂原理我們已經完了一半以上了，尤其是基本原理大概我們都全給提示出來了。以下也不過是補充一些管絃樂的分群問題，編成方法，或再進一層把這原理展開一些、深入一些的工作而已。平常常與管絃樂接近，或參加於其中的人們是可以開始動筆寫作的了，因為這些原理所能活用的範圍是相當寬廣的。

但是對於一般不太熟習於此廣大樂器集團的同學們我們在這裡提出一些預備工作來作為參考，這都是在動筆以前大家都要掌握的準備知識或

88　莫札特 1770 年創作的第十號交響曲。

修養，對於認識管絃樂法是最低限度須要的預備工作。

1. 掌握各種樂器的性能

 一、音域的範圍

 二、低、中、高音區的音色、音量、音感上變化

 三、該樂器的最得意的奏法

 吹奏不出來的音

 難吹奏的音型是什麼樣的？

 關於這一項，由目前本校所擁有的樂器開始研究。是夠用的。同時要參考樂器法的書籍。

2. 多看總譜，多聽管絃樂曲的代表作

 最理想的是拿著總譜細聽，今天因為有唱片諸位可以反覆地聽而細研究。在樂譜出版困難的時代，前代的大家們都是到圖書館去手抄的。在唱盤尚未普及到今天程度的二十多年前，我們是借著總譜到管絃樂練習的地方去學習的。

 所以目前諸位的環境是夠好的，只要肯多下功夫，是很容易追上所謂音樂先進國家的。因為總譜種類很多，同樣地唱片是更多，我們就先定出一有系統的，「必要而夠用」的初期學習材料（當然這是只限於掌握配器法技術的材料）。

第二部分

江文也論中國音樂

中國的音樂思想與近代音樂[1]

一：唯君子為能知樂

現在雖然在太平洋的那邊 N.B.C. Symphony Orchestra 廣播了一某新奇的作品，或者為某唱片公司灌片，同時或者差不了幾個星期，東方的音樂家也能聽得到的。可以我想，音樂思想發達到如此階段的時期，恐怕沒有一個音樂家（無論是「前衛派」與否），對於 Strawinsky 的「La Sacre du Printemps」（春的祭典）聲明反對的。

據 Strawinsky 的自傳說，當此名曲在巴黎（一九一三年五月廿八日）初奏的時候，是受了「非常的反對及猛烈的妨害的」云云。如此的現象，假若又對現在的東方音樂家是怎樣的感覺與反應呢？

我們拿冷靜的眼光看來，真的，這樣的音樂，不堪給東方的音樂家起某種的藝術興奮的。

Strawinsky 在此作品之中，他所得意而強調主張的是節奏（Rhythm）；可是「過猶不及」了。

本來，節奏在本質上，為音樂表現力中最重要的一元素，但是，為

1　出處：《華文大阪每日》，1940 年第 5 卷第 12 期 40 頁。

要復原其最高位置，反而發生了相反的現象，就是！

節奏的否定！節奏的墜落！

關於節奏的問題，中國為最豐富最微妙的國民，請隨便在中國的大街上蹓一下吧！就可以知道：京劇院……結婚……出殯的行列……小販兒的鑼鼓中，都可以使我們的聽覺很容易的發現比「La Sacre du Printemps」更複雜的節奏；可是，永遠用不到要寫出像「La Sacre du Printemps」的總譜那麼麻煩的拍子。在音樂上看，視覺上的拍子，是否比聽覺上的拍子更為重要呢？（這是我們看西洋的新作品時，很常發生的大疑問。）但論音樂的事件，問題當然是在「可聽」的範圍內了。

以我們東方的想法來說：「音」是比較肉體方面動物性底聽覺的：「樂」是屬於精神的。在我們古典上有這麼一句：「樂者，通論理者也」。所以我常同友人們開玩笑，一聽那所謂近代派作品的時候，就說，那種的音樂都是有「音」而沒有「樂」的。若以此標準來評判時，恐怕全近代的音樂名曲中，有七八成在中國只不過是一種的『雜音』而已。

「……是故知聲而不知音者，禽獸是也。知音而不知樂者，眾庶是也。唯君子為能知樂……」

這是《樂記》第十九章中的一句。故以老儒學者的眼光看來，對[他]² 們不只認為是雜音，恐怕又要大加批評了。

二：擊壤而歌

前段所述，單獨有節奏，是中國所謂的有「音」而無「樂」的。可是承認有「樂」的時候，奏節是絕對不能與旋律分離而想的。

普通在西洋的音樂理論書上所說的音樂三大要素：是節奏

2　原文作【牠】。

（Rhythm），旋律（Melody），及和聲（Harmony）。這三者好像有各自獨立而存在的可能。我們知道，若用此諸要素去分析解剖某種樂曲時，是相當方便，而又很容易得效果的。但是，當一個民歌或小調產生的時候，這幾種要素是各取別路而來的麼？敢說沒有一個音樂家承認「是」的。

旋律與節奏是不可分開而想的。沒有旋律而有節奏時，在中國，就是有「音」而無「樂」。如果我們到鐵工廠逗留一會也好，或看火車頭開走時也好，那些地方不是有很好的節奏存在麼？

但是，我卻不敢說這是「音樂」。雖然 Mossolow[3] 氏的交響管絃樂有「鐵工廠」（Fonderie d'acier）的作品及 Honegger 氏有「火車二三一號」（pacific 231）的作品；我想凡聽過的人，一定會知道，這些音樂表示的是，「似是而非」的鐵工廠，火車頭。然而其成功，不只是在節奏方面，同時也在那又奇又怪的，表現著鐵味與車味的旋律及和聲底融合的。在這裡，一定會有人想出：

「音樂的開初是節奏。」

這是一句很有名的話。我想這是西洋音樂理論家所能想到的最原始的方法。無論怎麼野蠻的人群，隨便腳一踏，手一打，就有節奏的觀念發生。但在此，我要多加一個意見，就是：「任何野蠻人都有口腔，有口就能發聲，有聲就會唱的。故無論他們的唱的是怎樣的幼稚，然而，旋律是同時存在著。」

比較近於原始時代的中國，我們很容易找出一個例證來。就是擊壤歌。（註）

3　穆索洛夫（Alexander Mossolow，1900-1973），俄國作曲家。其 1926 到 1927 年的管絃樂作品《鐵工廠》（Iron Foudary，法文：*Les Fonderies d'acier*），描繪了工廠內巨型機械運作的聲響。

　　傳說堯舜時代宮殿內的音樂，雖已發展至有琴，瑟，磬蕭來合奏「大韶」曲；可是，民間仍是原始的。但是，是時的老人，是擊壤而歌的。

　　註：堯舜之世，天下太平，百姓無事，有老人擊壤而歌曰：「日出而作，日入而息，鑿井而飲，耕田而食，帝力於我何有哉。」

孔子的音樂底斷面與其時代的展望 [1]

一：「樂」與「音樂」

要完成人格的最終階段，須賴以樂。

這是孔子在論語的著述中的一段。我們看當時所謂的樂，與現在我們所謂的音樂，在意義上實在有相當的差異。但論及現在普通所通用的音樂的時候，雖然筆者是個學音樂的，可是，其中有不少的音樂，真敢說是所謂淫聲不可聞的。

試觀現在世界的音樂界，即可知道不僅是東方的近代音樂是無目標而又騷亂的；[2] 就是西洋的近代音樂，很早就是如此。以此事實來說，如果人們都把音樂當作不過是一種的娛樂而已底觀念來看時，那麼，音樂就是到了什麼時候，都是無法挽救的。不必說能有完成個人的人格的效果，就恐怕因為過於邪淫、騷亂，而有被否定其存在的一天的可能了。

就是現在，藝術已發達到相當程度的海外國家，逢著現今如此困難的時代，他們已經發生一種問題，就是在討論著：

1　出處：《華文大阪每日》，1941 年第 6 卷第 1 期 4-7 頁。

2　本文中的底線原本在報紙上是以圓圈（○○○）標示，應為江文也原有意強調之處。

「藝術是奢華品麼？」

像現在這樣的時代，這種問題，是必然會發生的；可是，「音樂是否為奢華品？」這種問題，只少在孔子的時代，是不能聽得到的。恐怕孔子也絕對想不到後代的我們對於音樂抱著這一種思想；更又想不到音樂能墮落到這樣的程度，而致使人們起了這樣的思想。

二：非天子，不議禮，不作樂

當孔子的時代以前，或以後，在中國，音樂是與國家同時存在的。一個新國家成立的時候，同時便有新的音樂復興起來，創造出來；某朝必有其制定的樂章，以代表其國體。所以沒有了音樂，就如同是泯滅了那國家一樣底意義。

實在，在中國歷朝的政治，是相當重視音樂，好像它們有著極密切底關聯似的。

在上古史中，我們已知道政治是以「禮治」為本。「禮治」，只是不過在字面上省去了一個「樂」字而已。「禮」與「樂」在制度上，心理上，是不可分開而想的。故孔子所提倡的「禮樂」，不能說是孔子創始的，在歷朝已經各有其禮制或樂制。

樂緯云：「黃帝樂曰咸池，帝嚳曰六英，顓頊曰五莖，堯曰大章，舜曰簫韶，禹曰大夏，殷曰濩，周曰勺，又曰大武」。

真是，歷朝皆有其所制定樂章之舉！

就是孔子以後，到了後漢武帝的時代，雖然採用與古代雅樂相差很遠的胡樂，音樂仍然是受重視的。至於中世史，在隋唐時代，不只用古代的雅樂，即連俗樂也都一齊提倡起來，以致樂風起了不少的變化，可是音樂還是政治的一個重要因素。就是最近連袁世凱也把孔廟的大成樂章從新改作。

若是以音樂史的眼光看時，就是因為有了「非天子，不議禮，不作

樂」的思想，妨害了已經發達到相當高度的中國音樂的發展，並且因為有了這種習慣，也妨礙了世界的音樂學者去探討中國音樂的理論。

三：他的時代與禮樂

可是在孔子以前已經存在的「禮樂」，到了孔子的時代，就是司馬遷所說的「孔子之時，周室微，而禮樂廢，詩書缺」。真是，孔子的時候，周朝是已經崩潰了。它的王權已成了衰落的春秋戰國；所以社會全體就是沒有秩序的亂世，諸侯常會合而結成「大夫盟」，可是他們的協定，不多時就會破棄；他們也結成攻守同盟，可是一剎時就變成一張的廢紙。廢公田制，定新稅法，以及什麼丘甲……等等……一個極小的都市，能獨立得挺挺稱霸；可是小國便有剎那滅亡的可能。比較起來，真像今日的歐洲一樣。

至於孔子的誕生國家「魯」，也是非常的混亂；三桓恣權，魯昭公不得不客死於異國。如此上下混亂，人心荒廢的時代，在孔子的思想中，當然很容易激起一種「禮」的觀念，並且在他的腦根裡，定會映出了那周文武王時代整然有秩序的理想鄉。所以他說：

「郁郁乎文哉！吾從周」。

努力復興周朝的文化，回復禮制，樂制，而圖周朝政治的復活，自是理之當然的事了。

四：禮樂刑政，其極一也

所以孔子把「禮」、「樂」的思想與目的提倡得非常高。在樂記中他說：

「故先王慎所以感之者，故禮以道其志，樂以和其聲，政以一其行，刑以防其姦，禮樂刑政，其極一也」。

為要人民能中節，故以禮而導其志之所行，使無乖戾之癖；以樂和

其聲之所言⋯⋯但是，其結果，禮、樂、刑、政，四者的方法雖殊，然而其目的終歸於一點。真的，把禮樂的位置放於刑法，政治的同列相比，這種的主張，是非常大膽的。恐怕現今的政治家，也不過付之以一笑而已。可是在孔子，是真的把音樂也視為他的政治底秩序原理上的一大要素。

五：靈敏的感性

現在，這種的政治論對於筆者是無所謂的；刺戟筆者的興趣而促成這篇文章的動機，是音樂家孔子。

實在孔子尊重禮樂的原因，不只是為了它們同政治有密切的關係而發動的。當然精通於歷代的禮制與樂制，在執政上是一種的要務；可是超過這些觀念，在孔子自己，是一個本能底音樂家。如果我們肯細心的觀察司馬遷的孔子傳時，是很容易發見孔子是一位具有非常靈敏的感性底音樂藝術家，以下就是筆者根據古典書籍中所觀察出來的音樂家孔子。

六：凡音之起，由人心生也

孔子把禮節，音樂，與祭典時的文武舞，三者結合得如不可分解似的緊密；絕對不是現今我們常想的那樣乾燥無味的東西；因孔子對其賦以含有潤澤意味，而有美學底藝術底意義，就是：

「凡音之起。由人心生也。人心之動。物使之然也。感於物而動。故形於聲。聲相應。故生變。變成方。謂之音。比音而樂之。及干戚羽旄。謂之樂」。

這是樂記開頭的一段。是筆者最喜歡而最佩服孔子的一段，在這一段中，好像把西洋近世藝術中的所謂綜合藝術，全部說明出來似的。至於音樂美學上的意義，在最近二三世紀的西歐哲學者，美學者所要說明

的理論，而我們已經在二千餘年前的書上，早已發見出來了。

一個音樂家受了外界的刺戟，而發起了「音」的觀念；或者因內部靈感的襲擊，而興奮，感動時，就在音之中求他的表現，於是有音與音的重合，交響，便開始複雜的變化。在此時，如果以一定的形式給它們統一起來，就有所謂的旋律發生；假若再以此旋律與文舞武舞結合起來的時候，它的節奏便會端整了。孔子就是把這樣的現象叫做音樂。

嚴密地說，在學理上，對於旋律與節奏的定義，西洋的說法當然是與孔子所說的差得很多了；可是，筆者所佩服的是他們的理論底根底，是歸於同一點的。

以近代的說法來講：節奏是結合音樂與舞蹈的唯一的要素；我們是不會想到有「沒有節奏」底舞蹈的。

所以筆者想到，在二千多年前，已經有創出如此理論的人。在他自己，一定是有相當程度的作曲能力；或者本身已受過相當的音樂研究與訓練的。這種的想像，是很容易發生的；果然，我們可以在論語中，找到這樣的一句：

七：三月不知肉味

「子在齊聞韶，三月不知肉味。」

「韶」是舜帝所制定的朝廷樂。傳說含有九樂章。普通對於這句的解白是說因為要研究這個音樂，而在三個月之中，忘卻了食肉的味道；可是，以筆者的經驗來說，恐怕他在三個月的時光中，除去聞韶之外，會把肉體上所有一切的感覺，完全忘去了吧！真的，就以近代的音樂家來說，他們因為要學或要作一闋奏鳴曲，交響樂曲的時候，只少在「學」或「創作」之中，誰也免不掉有這種的經驗；何況孔子在不休的稱贊著「盡美矣，又盡善也」底此大樂章時，當然是會把所有的一切都要忘卻了。

據司馬遷的孔子世家傳中的考證，曾經記載有「孔子二十九歲適衛學琴」的一段；如以近代比較起來，二十九歲才開始學音樂，那可以說是太晚了；恐怕近代的音樂教育者，對於這種學生，也一定要說出「你沒有希望」的話來！

可是孔子不只學「韶」時，有「三月不知肉味」的感覺；按筆者的推量來看，就是已到了七十多歲的孔子，也還是抱著如此的態度去研究所有的名曲及所有的樂器。

孔子他能贊「韶」樂為盡善盡美，而評「武」樂謂「盡美矣，未盡善也」。在這一點去看，我們很可以知道他也同樣的研究了周朝的名曲「武」樂了。

八：當時的名曲

尤其是在樂記中，不太引起一般人們注意的一句，對於音樂家，是能惹起全身的神經顫動的。就是：

「大章，章之也，咸池，備矣，韶，繼也，夏，大也，殷周之樂盡矣。」

這一句，實際上是報告給我們當時所存在的名曲；而且，唯有這紀錄能把這幾種古代朝廷樂的性格，傳給後世的我們。

「大章」是堯的朝廷樂；這音樂，好像把堯帝的德行章明於天下那樣底交響著。「咸池」是黃帝的朝廷樂；這音樂，好像交響著黃帝的德行周備於天下一樣。而舜帝的「韶」樂，好像繼續堯帝的德行。禹帝的「夏」樂，好似光大了堯帝的德行。至於湯的大濩，武王的大武，實在是極於人事的美了！

如此孔子把古代的名曲研究後，復而又以簡單的形容詞給它們批評出來；我想；當時具有這種能力的人物，恐怕只有孔子一位吧！

九：不是天才，是學不倦

這樣觀察起來，我們可以看出孔子愛好音樂的精神。是可以用現今的慣用語所謂「本能底」的一句話來表現。

實在孔子自己也常說，他自己不是所謂天才；不過他對於探求與研究，是絕對不感覺疲倦就是。

我們看他要調查夏朝的遺風，就跑到杞去；要研究商朝的宗教習慣，就跑到宋去；又為學周朝的朝廷禮儀，又奔到周國。真是，永不知倦！

所以筆者想，他自從離開魯國，遍游於諸國異邦之間，一定已在各國與各樂師學了各種樂器的演奏方法，研究了各種名曲的機構；雖然傳記中未曾有過詳細的紀錄，可是以孔子的性格及愛好音樂的種種方面觀察起來，也是容易想得到的事。

十：他學音樂的方法與態度

孔子在研究音樂的時候，到底是以怎樣的態度去學習？這問題，對於我們音樂家，是有相當興趣的，同時又可給與音樂家不少的參考。

對於此問題，司馬遷留給我們一段極寶貴的紀錄：

「孔子學鼓琴師襄子，十日不進，師襄子曰，可以益矣，孔子曰，丘已習其典矣，未得其數也，有間曰，已習其數，可以益矣，孔子曰，未得其志也，有間曰，已習其志可以益矣，孔子曰，丘未得其為人也，有間曰，有所穆然，深思焉，有所怡然，高望而遠志焉，曰，丘得其為人，黯然而黑，幾然而長，眼如望羊，心如王四國，非文王，其誰能為此也。」

真是，孔子研究音樂的時候，就是這樣；集中了精神，研究得太縝密了。若是現在的音樂學生中，十之八九，是在不可進前的地方，他們也不管好壞，就隨隨便便的過去；孔子和這種性格的學生是太相反了。他已被樂師准許前進的時候，而自己還是研究著，說出節奏尚未正確，

表情還不入微，作曲者的心境，還不能徹底的了解……等等的話！真是太縝密啦！直到最後，就發現了作曲者是個面黑體高的……非文王其誰能為此也，這種的音樂力，也太是非孔子其誰能為此也了！

××××××

以近代的西洋音樂來說：樂譜的出版，是非常容易的；唱片，無線電已普遍了各地。所以音樂思想也發達到相當高了。假若我們現在隨便聽一樂曲時，只在開初的幾小節中，就能區別了 Be[e]thoven 與 Schubert 的作風；Debussy 與 Ravel 的作品；就是 Strawinsky 與 Prokofiew 的作品，也是很容易地能辨別出來。可是，以十七，八世紀的 Frescobaldi 與 Zipoli 等作品來看，就不行了，即便對於音樂專家，也不是容易的事。更何況孔子以先的古代，連樂譜都還未出現的時期，偏偏要司馬遷能寫出這麼一段的孔子。

孔子絕不是後代的人們所想像的，如石頭一般硬的人物；所以筆者想孔子也有如乳兒皮膚似的感性，在藝術上，這是一種非常靈敏而寶貴的感覺，他也是與我們同樣的由一個人間而出發的，因此，更加倍的感到他的偉人性了！

十一：詩經

譬如以詩經來說：詩經是古代傳襲的三千有餘的民間歌謠，由孔子自己選擇，分類，加以整頓而成的三百零五篇。可是真奇怪，這詩經的大半，以現今的流行語來說就是 Love song，不是求愛的歌，就是關係戀愛方面的。其中有不少，以今日的社會觀來看，便成了所謂風紀上不良的作品：

子惠思我

褰裳涉溱

　　子不思我

　　豈無他人

　　狂童之狂也且

　　這是從鄭風中隨便找出來的一節。如果我們現在把這首詞，配以如流行曲的音樂，灌成唱片時，社會局一定要頒布「禁止發售」的命令了；可是，在史記「三百零五篇，孔子皆絃歌之」，孔子已把這三百零五篇，每首都自己彈琴而歌詠之，以分辨詩詞與音樂，是否是合適的結合。若是再依從來的儒教思想判斷時，人們一定要說這是莫名其妙，非修正不可的一段！但是，以音樂家的立場來說，越加倍的感到孔子思想的包含力，及其寬廣的偉大性格了！（實際有人曾提起修正說，因為淫詩太多，而編纂時，關於歌詞的取捨，並沒有一定的方針及標準；其他還有兩三個理由，否認了孔子的刪詩經之說）

十二：「樂」與「仁」的理論

　　音樂，普通對於儒教，只不過為修養方面底一個手段而已。並不是談什麼藝術，更不是為娛樂的音樂了。

　　在近代的心理學上，我們知道，意志的構成或發動的時候，我們是不能否定感情底存在的。

　　可是，在孔子時代，關於國民教育最高課目的「六藝」中，感情的成分，包含得最多；也就是這個「樂」；故儒教對於意志生活而重視「樂」的原理，是我們可以理解的。並且，由「樂」的實踐底修養，與「禮」的道德規律連結起來，而實現了儒教特有的「仁」底生活，也是我們所能理解的。

　　「仁」的實現！對於孔子，真是一個最高的目標了！

　　在字義上看來：本來「仁」是相親相和的意思。假若構成社會的每個人能互相親和起來，而創出有調和的秩序，那時，這個社會全體就是

調和有秩序的社會；一社會與一社會調和起來，那時這世界就變成一個完美和平的世界了。所以孔子把一國的政治問題，完全放在個人的倫理上，就是所謂修身，齊家，而後治國，平天下。

孔子處在那樣的亂世，欲求社會秩序的再建設，是非由個人的教育問題開始不可！這種理論，我們也能了解！

然而，「樂」也能使我們相親相和。孔子在樂記中也說：

「樂者為同，同則相親」

又說：

「樂者天地之和也」

「大樂與天地同」

真是偉大的音樂，能與天地調和底原理共鳴，而表現了天地調和的現象。

××××××

筆者回憶中學的時候，在論語的時間，先生曾講過：

「要完成人格的最終階段，須賴以樂」的時候，當時就抱了「音樂那裡有這麼大力量？」的一個疑問；可是自開始研究樂記以後，才發見了孔子對於音樂，是賦予了更大的力量。

孔子他自己是這樣實踐了！

「身通六藝者，七十有二人」

他的弟子也是這樣的實踐！

可是後代的儒者，是否也這樣的實踐？至此，筆者便不敢判定。至少孔子當時復興創造出來的樂曲，全失傳得不知去向。恐怕統合人格的儒教，也在後代無形中會變形的，這是不能否定的事實。

十三：困苦中的孔子與音樂

我們已經知道，孔子對於音樂的態度，不只求完成人格的效果，此外，能在許多地方，發見他是超越了這個範圍的。

「孔子於野，不得行，絕糧，從者病莫能興，孔子講誦，絃歌不衰。」

陳，蔡為防止孔子被楚之聘用，故用武力將他們圍攻於荒野之中。處在食糧斷絕，從者患病的情況中，孔子仍是絃歌不衰的。這種事實，不管後人是怎樣的批評，然而筆者已是佩服得無言可說！

現在我們如試翻音樂藝術史來看一下（不管洋之東西），就可以知道；一個在本質上偉大的音樂家，無論逢到任何種痛苦與困難，總能突破難關，完成其欲創造的藝術。至於凡庸通俗的所謂的藝術家；一逢著困難，失望，即茫然自失而不知藝術的去向了；這種現象，不只限於逆境時；就是在得意的絕頂上，這種凡庸的藝術者，也是同樣的高興得會把藝術忘卻的。

偉大的音樂家，不論在任何種的環境中，總不能失去了心底平衡而能感到音樂的光輝的。就是孔子，在那樣不幸的境遇之下，還未曾失去了心底平衡。所以音樂對於他，已越過了慰安的效能，而他自己在本質上是太音樂家化了！

十四：音樂上的業蹟

這樣的孔子，我們很能想像到他不只會彈琴或演奏其他的樂器，也許能作曲；司馬遷又寫出這樣的一節：

「……乃還息乎陬鄉，作為陬操以哀之」

這是孔子不得用於衛，想去見趙簡子的時候，忽然聽到晉國賢大夫竇鳴犢，舜華死亡的消息，嘆息之，因而退息於陬鄉，親作琴曲「陬操」以捧獻其靈。

可是孔子在音樂上的重要業蹟，還是完成了是時業已消散而瀕於滅亡的古代音樂與民間音樂之集大成。

「吾自衞反魯，然後樂正，雅頌各得其所」

頌，雅是周朝的雅樂，孔子把它們復興起來；又把將要斷絕的傳統，復原了它們本來的位置；就是在前項（第八節）他所批評的朝廷樂各樂章，筆者想也一定是把它們復興起來保存著的。至於像詩經的民間音樂

「三百五篇，孔子皆絃歌之，以求合韶武雅頌之音」

給它們統一起來，再照詞的形式加以分類。

像這類的事業，在當時，也可以說：非孔子其誰能為此也。

十五：編作曲的態度

音樂家同時又能作曲的孔子，對於復興此種古樂與民間樂的時候，到底是持如何的態度去編作，這又是我們音樂家所喜歡聽的一段：

「觀殷夏所損益，日後雖百世可知也」

具有創造精神的藝術家，對於孔子所說的這一句，是否會生多大的刺戟？他觀察殷，夏制度上的特徵，變化，而可以預言至百代以後的朝廷的發展變化；同時他又推定說周朝就把這二代的文化，統一之後所生出來的標準底朝廷。

「郁郁乎文哉，吾從周」，

是他最後發出的一句感嘆詞！

在第三節中，筆者已經說過了，孔子是把周朝的文物制度，看做最高的理想，而努力實現其理想鄉。這種精神，是全據孔子的批判底精神與方法，而自然流動出來的結果。研究歷朝的歷史紀錄—— 自堯帝，舜帝，直到秦穆公的時代——調查其文物所具有的一切，然後再給它們統一合體起來，加以批判底精神而發展之，像這樣的態度生出來的結果，

所復興的事件，當然就不只限於「復興」二字的範圍，並且已經添加了「建設」的發展意義。

一椿事件，在發展進化的期間，我們知道它是不會由一方的極端，一跳就變到他方的極端的。據何晏的評說：

「物類相召，勢數相生，其變有常，故可預知者也。」

所以孔子所取的態度與方法，當然是很穩妥的；當然，他所復興的古樂與民間音樂，無疑也是在同樣的方法與精神發動之下而發生出來的了！

十六：偽造「周禮」說

結果，孔子創出了他的理想制度，尤以周朝的制度為最高；其在當時混亂的世態中，計圖回復社會的秩序，而又為要象徵周朝的文化精神，復興了禮樂的權威。

可是，對於孔子所創作的制度，在古文派與今文派之間，發起了猛烈的論爭。

據古文派的主張：是說孔子的新制度，是以周公所制定的「周禮」為標準而成的；可是，今文派就不承認了！他們並不相信有「周禮」一書的存在，並且說，那是孔子一派以周公為招牌，而偽造出來的東西。

這一種的論爭，對於筆者也是無所謂的。關於「周禮」的真偽，是不在本問題之內的。對於筆者起重大的意義，就是他把歷代的文物全統一合體，而又附以批判底發展精神。

回想我們的現實，這個批判底發展精神，是不是正是我們現在最需要的東西？！

十七：結尾

「然魯終不能用孔，孔子亦不求仕」

　　持以如此高邁的禮樂底思想，創出新制度，而遊說其重要性於諸侯之間。然而，在結果，孔子是失敗的。不只是在魯，到處都不用他的。

　　若是單以「樂」一方面來說，恐怕到了什麼時代，人們都想它就是，「沒有也可以」的東西！

　　恰好有識者，對於世人，大聲主張其重要性，然而他的聲音越大，人們更越想是，「沒有也可以」的東西了！

　　可是，這是「樂」的真的運命麼？

<div style="text-align: right">一九四〇，十二，五，於北京西城</div>

專書：上代支那正樂考─孔子的音樂論─[1]

序言

在此將針對支那古代的「樂」及孔子的音樂面相試著做一些論述的我，既不是孔子的信徒，而且也不打算在這本書裡復興或宣揚儒教的音樂思想。我只不過是個音樂家，在音符中生活的一名作曲家而已。

這樣的我，偶然在北京，聽到了幾乎快要消失的孔廟音樂「大成樂」六章，痛感於必須用近代的交響樂團來復興這些樂曲，於是著手研究那音樂。那時才開始發現孔子的人性，並透過各種典籍首次接觸到他的音樂思想，也令我震驚。

我因發現這個孔子溫潤的人性而驚嘆，也因了解到他留下了豐富的音樂思想及許多音樂的種種成就而驚嘆，這些改變了我從前對孔子的所有看法。在一個音樂家的眼裡所看到的，那是太過於像音樂家的孔子身影。而且，由於為了參考需要，尋找了與這個孔子的音樂面向或儒家的

1 本書於 1942 年由東京的三省堂出版。前篇為討論古代中國的「樂」，後篇則探討孔子的音樂論。誠如作者在凡例所說明的，由於地理上的感覺，因此不用「中國」而改用「支那」。雖然在二戰期間，「支那」有歧視中國人的意味。但為了尊重原著作者的用詞，譯本仍維持原文標題，文中出現的「支那」也不予以修改。

「樂」的相關著作。也驚訝的發現，不論是在日本或是在支那，都找不到這方面的書籍。真是意外的讓人吃驚。連在禮樂的本國裡，除了一、兩篇零散的片段之外，什麼都沒有！這也是我非寫這本書不可的動機。換言之，與其說本書的目的是為了寫給讀者，不如說是嘗試寫下作為自己編曲作曲時必須參考的備忘錄或論說。

在支那，所謂的「樂」與「禮」，正如陽與陰一般有密切的關係。「禮」同時也是支那古代政治的中心點。因此，從某個角度來看，也可說這本書是透過「樂」而對支那古代文化作的一個觀察。

而對於孔子自身，我想描繪的是，和我們相同，也是有著生命現象、喜愛音樂的孔子這個人物，也就是說，有聽覺、熱心、而且是如何地像個音樂家般瀟灑風流的孔子。並且更進一步地把他的音樂事蹟與近代的相關情境結合，來論述那些事物間的相關性。當然，這些全部都是依據古書典籍而來（而且可信度很低古籍也不少），我批判那些古籍的同時，對於古籍裡所沒有記載的部分，則都是根據我的推論或空想。

但描述推論或空想剪影的我，自己本身就是音樂家，也是作曲家。因此，很有可能會將那些事蹟用過度的音樂觀點去誇大。而且我對單純以字句解釋為中心的古文學沒有太大的興趣，因此或許與儒教過去的教義解釋會有一些不同。

總而言之，我是以音樂家的立場觀察孔子、推論並判斷「樂」。這一點，懇請研究孔子的權威，各位學者專家予以諒解。

二六〇二年三月八日[2]

於北京西域

著者

2　2602 年是日本皇紀年曆的年份。依照日本第一代天皇神武天皇即位那一年開始算起為皇紀元年，1940 年正好是皇紀 2600 年，皇紀 2602 年則是 1942 年。皇紀的記載方式沿用至 1945 年大戰結束為止。

凡例

一、本書是以無需用到任何音符的態度來執筆。

二、對於五音七音、以及六律六呂等等調或律的問題，本書刻意不去碰觸。因為，為了專業的音樂家，單是這些問題就需要另一冊龐大的書籍。

三、漢文也只是呈現原文的程度，不加上「返點」[3] 或「送假名」[4] 等記號，而直接引用原文。

四、本書為了方便解說，分成總論、本論的前編、後編三個部分，但實際上是不需要受到區分的單一篇章的形式。就像許多條線在同一主題下消失、隱藏並連結起來一般。

五、最初是使用「中國」來代替「支那」兩字，但之後為了有地理上的感覺，而全部修改為「支那」。

3　由於日文的文法是動詞放在句尾，因此日文發音閱讀漢文時（所謂的訓讀），在漢字左下角加上從下往上回讀的標號。

4　日本人訓讀漢文時，為了標示發音，在漢字的右下角加的假名。

總論

「樂」的文化特殊性 [5]

「音樂，總是與國家並存！」

如果開頭這麼寫，乍看之下，多少會讓人覺得這篇文章含有相當繁複的教條。但在支那，自古以來，音樂的確總是與一國的政治並行存在。

在今天，已經完全習慣了西式音樂史的人們，若讀了這句話，首先會覺得古怪，然後多少會懷疑一下，而這些反應或許才是正常的。但是，今天讓我們再次翻閱支那的歷史看看。從像樣的史實被開始記錄以來，史學家們絕對不曾忘記音樂。

也就是說，這是支那音樂文化史非常不同於他國音樂史的特質。若以西洋式的觀點來看，這是令人難以相信、或者說是不易理解的支那音樂特徵之一。

特別是在一般社會制度尚未發展完備的古代支那，其重視音樂的傾向，與社會的發展程度呈現極大的反差。也就是說，與其他種類的文化設施相較，音樂自早期就有著高度的發展。從當時支那文化面向來看，音樂絕對不是次要的存在，它本身就是一個權威，被賦予了足夠的力量。而且從功能性的角度來看，音樂也充分達到了它的目的。若試著將這些特質與西洋音樂文化史來比較，會發現相當大的差異。在西洋文化史上，音樂的發展與其他藝術相比之下是遠遠落後的。正如布梭尼 [6] 所

5　原文〈總說〉的這個部分，原刊載於 1941 年刊行的《中日文化》第 2 號，頁 82-92。

6　布梭尼（Ferruccio Dante Michelangiolo Benvenuto Busoni，1866-1924）。義大利作曲家、鋼

評論的：

「與這些藝術比較起來，音樂藝術可說是個好不容易才剛學會走路的孩童。」[7]

事實也是如此。

即使是在燦爛的義大利文藝復興的時代，雕刻、繪畫、建築、文學等等有如百花齊放，但音樂卻尚未萌芽。事實上，在蒙臺威爾第[8] 或巴赫之前所創作的音樂，在樂譜的進化上，從音樂史的角度來看或許有些價值與存在的理由，但也僅止於此。我們都知道它們並不是非聽不可的有深度的作品。

但是在支那，孔子的時代之前是如此，之後更是如此。通過整個支那歷史可知，還是重複那句話：「音樂總是與國家並存」。一個國家成立的同時，便會動員音樂家制定代表其國家的樂章[9]。也就是說，某個國家未制定音樂，或是制定的音樂消失了，便等同於那個國家不存在，或是已經滅亡了的意思。

因此支那人說他國的壞話時，常用

「無樂之邦」

這句話來批評。在一個音樂具有如此特殊意義的國家，不難想像這句話

琴家、指揮家、教育家。作品以德奧風格為主，晚年提倡新古典主義、微分音音樂、電子音樂等。

7　這段話出自於布索尼 1907 年的德文書《一份聲音藝術美學的草稿》（*Entwurf einer neuen Aesthetik der Tonkunst*）頁 5。

8　蒙臺威爾第（Claudio Monteverdi，1567-1643），義大利作曲家。在西方音樂史中，蒙特威爾第被視為 1600 年起稱為巴洛克時期的開創性代表性人物。他在 1607 年創作的歌劇《奧菲歐》（*L'Orfeo*），亦為今日歌劇舞臺持續上演的劇碼中，年代最早的一部作品。這些事蹟使得他常常被拿出來舉例。

9　這裡的樂章應是指樂書的篇章，即入樂的詩詞。而非古典音樂中構成交響曲或奏鳴曲的「樂章」。

包含著何等嚴苛的涵義。這句話不僅指野蠻的國家，甚至含有比野蠻更惡意的成分。

在支那，音樂就是如此地與政治同在。今天的我們看來會覺得不可思議，只不過是音樂罷了，為什麼會有如此的重要性？事實上從三代（夏、殷、周）以前開始，中國古代的政治就是：

「以禮治為本」

政治非常重視以「禮」來治國。當然，這裡所謂的「禮」，只是省略了「樂」字。「樂」與「禮」自古代以來對中國人而言，無論在精神或實踐上都有著密切的關係，是無法分開思考的。就有如陽對應陰的現象、地對應天的關係一般。

　　到了今天，一般認為「樂」只不過是輔佐「禮」的一個手段，但絕非如此！事實上，在數學上是將「二」個項目結合成「一」體來表示。不！毋寧說不過是將原本為「一」體的東西，在外觀上用「二」個形式來呈現罷了。對於這一點，以孔子為始，其後的儒家們加以理論化並實踐，且產生許多詮釋。以《禮記》這本巨冊開先鋒，陸續留下了許多典籍。在此舉出兩三個例子，來看看書籍裡是如何說明禮樂的關係。

　　曰：「樂者，天地之和也。禮者，天地之序也。和，故百物皆化。序，故羣物皆別」[10]

這裡將太極陰陽五行的思想與「樂」結合，可以解釋為：音樂是展現天地陰陽的調和，禮是整頓天地陰陽的秩序。若以現今的言語來表現，將「天地陰陽」替換為「宇宙」，對我們來說或許更容易理解也不一定。根據陰陽五行說，宇宙之初，是曖昧難解、混沌而絕對的實際存在（大

10　出自《禮記》《樂記十九》〈樂論〉篇。

概就是今天所說的像星雲般的東西），這就是所謂的太極，是有如一種氣體般的東西。這氣體不知何時一分為二，一個輕而澄澈，另一個則既重又濁。輕的往上升，成為天空，兀自漂浮，重的就這樣凝固成為大地。天之氣炎熱而造成陽性，地之氣寒冷是為陰性。因此若說到「陽」便是指「天」。它總是帶有不斷往下降落，試圖與「陰」接近的性質。另一方面，若講到「陰」，就是「地」的意思。它雖然很沉重，卻總是有著不斷往上升高，想與「陽」接近的傾向。陽氣的結晶成為火，陰氣的聚積形成水。水與火一出現，就開始交錯。形成雲，打雷，開始下雨。……透過火與水的各種組合，產生了木、土、金。這些再加上之前的火與水，簡單地說就是所謂的五行。

　　而基於上述中國古代的宇宙觀，由於音與聲都是一種輕盈的「氣」，所以音樂是屬於天之氣，是動態的、帶有陽性的東西。由於禮是由地上的物質或器具制定的，所以是靜態的、屬於陰性的東西。因此音樂具有謀求天地陰陽調和的性能，禮則具有整頓其秩序的性能，這樣的道理已逐漸地清楚了。因天地萬物被調和之故，可以相互融合，因秩序井然有序之故，可以各自取得正確的立場。

　　「禮以道其志，樂以和其聲」

　　這一段話不僅止於古代支那，也是歷代治國方針的其中一條。也就是說，想教導人民節操，就要善用禮節；要調和人民的聲音、言論，音樂最為有效。劉氏 [11] 的註解認為，若從治國的功用這個觀點來看，如此被教導的人不管做任何事都能適中而有節度[12]，被調和的聲音也不會流於乖戾。這一點只要前往大陸一次，實際目睹那廣闊無邊的黃土及大

11　這裡的劉氏指的或許是漢朝的劉向（西元前 77-西元前 6）。

12　原文裡直接使用中文的「中節」一詞。

地，和在那上面生息而擁有不同語言風俗的各種各樣的民族，我想為政者的腦海裡便會極為自然而且必然地冒出這樣的一句話。畢竟武力通常是有其限度的。像近代這般戰車和飛機的時代尚且如此，連鐵的使用都尚未充分發展的時代就更不用說了。

「知樂則幾於禮矣。禮樂皆得、謂之有德」
這是帶有修身意義的一段話。真正知曉音樂之人，同時也會知曉禮節。只有實際習得了禮和樂，方可說是「有德」。「知樂則幾於禮」的「幾」字，若根據應氏 [13] 的註釋，不單只是「知道」或「通曉」而已，對於事物的精細至極之處也要能辨析。

以上是我試著從《禮記》的〈樂記〉裡，在含有哲學意義的、治國的、倫理的段落中各引用一個例子。但是若從儒家龐大的禮樂思想來看，這些不過是九牛一毛罷了。

從三代以前開始，中國的國家存亡就已經一再被禮治的狀況所決定，因此禮樂的思想並非到了孔子才首創。但是孔子出現的時代，即所謂的春秋戰國的亂世，完全看不到任何秩序，「樂」已逐漸消失，亦不是個有餘裕可以討論「禮」的時代。同時那也是比起秩序更重視事實的時代。

在這樣的時代裡孔子出現了。正如本書後篇將詳述的，孔子為了讓先王播下的不滅的種子，能夠在因戰亂而荒廢的大地上再度開花，拚命地努力。這種不屈不撓的精神，著實難以用筆墨形容。他為了調查夏朝的遺俗而到了杞國，為了研究商代的儀禮還到了宋國。如此這般，孔子

13　目前無法確認應氏的身分。

調查研究了所有上代的紀錄與傳統並集其大成。孔子還將這些調查的結果理論化，發展出「孔子流」的批判性，而到達所謂：

　　「郁郁乎文哉！我從周。」

的結論，此過程眾所皆知。

　　但是不論是孔子的努力，或是他所留下的業績等等，後世所有的儒者們不能說已將它們活用或發展了。畢竟，所謂的傳統，從它原本的意義而言，是不起眼並在無意識中不知不覺地存在，而形成某種持續的行為、風俗習慣。這些行為或是風俗習慣一直流傳到了現在。換句話說，就是將過去的事物「現在化」。所謂的「現在化」，便是在傳統之上繼續建構傳統。那過程是含有的創造性的。我想就像過去的人們在無意識當中創造了的傳統一般，今天的我們也持續在創造著傳統。

　　孔子調查研究了從古代到周朝的制度與文物等等，他企圖復興那些傳統，或努力地想延續那些已經中斷的事物，是在那亂世中，為了重現如周公時代萬民安居樂業的理想鄉，而必須有的一種創造。然而，後世的儒者裡未必所有人都如是想。傳統最終似乎變成一種虛有其表的行為、被當成表現虛榮的道具來使用。換句話說，那已經不是傳統，而已經變質成一種只不過像是遺物般的形式。**變成一種遺物！**

　　我們在儒者們的生活裡有時就會發現這樣的矛盾。不！這個矛盾，或許普遍地在藝術界以及人類的生活之中頻繁地發生也不一定。

非天子 不議禮 不作樂

　　那麼，既然古代的歷朝歷代如此重視音樂，那麼究竟是制定了何種音樂呢？

　　根據《周禮》的〈春官〉篇的描述：

　　「以樂舞教國子。舞雲門大卷、大咸、大磬、大夏、大護、大武」。

《樂緯》中則記載如下：

「黃帝樂曰咸池。帝嚳曰六英。顓頊曰五莖。堯曰大章。舜曰簫韶。
禹曰大夏。殷曰護。周曰勺、又曰大武」。

此外，鄭康成 [14] 的註解或是《禮記》等等書籍中也分別記載了古代
的樂章，不過光是上述二例就可知道多少有些不同之處。但是綜合來
看，一般而言，黃帝制定的樂章是《雲門大卷》，或稱為《咸池》，帝嚳
制定《六英樂》，顓頊制定《五莖樂》，堯帝制定《大章樂》，舜帝制定
《大韶樂》，禹帝制定《大夏樂》，殷代制定《大護樂》，周代制定《勺
樂》，或稱為《大武樂》。至於黃帝、帝嚳、顓頊等三帝是否是真實人
物，在此暫不討論，總之姑且先按照記錄依序表示。

如同本書在後篇的說明，這些樂章名稱的由來，均為表現該音樂的
性格。同時也形容該音樂帶給當時民眾的影響，並以之命名。而且，若
依照鄭康成的註解，說明咸池、大章、大韶、大夏、大護、大武的每個樂
章，都是：

「此周所存六代之樂」。

可以想像在周朝時，這些六代的樂章仍然留存著。當然，這些全都是古
代的雅樂。

如此這般，歷朝各自有一些禮制，也制定了代表其朝廷的一些樂
章。當然這並非是孔子以前才有的做法，孔子以後的歷朝諸代也是如
此。在漢武帝的時代，雖然導入了與古代雅樂完全不同的新樂，甚至到
了中世史 [15]，隋唐不僅使用古樂，也提倡俗樂，樂風也多少有些變化，
但是音樂與政治仍有著密切的關係。當然，在之後的朝代裡，「樂」逐

14 即鄭玄（127-200），後漢時期具代表性的學者之一。著有《三禮注》等書籍。

15 這裡的中世，應是根據日本東洋史學家內藤湖南（1866-1934）所區分的時期，指魏晉南北
朝時代到唐朝中期。見內藤湖南〈支那近世史〉《內藤湖南全集第 10 卷》（東京：筑摩書
房，1969），頁 335-520。

漸失去了原本的權威，但是從漢唐直到清朝，歷朝仍各自修正並復興雅樂。然後就在極為最近才聽說，袁世凱達成了自己的野心時，也重新制定孔子廟的大成樂章這件事。

這個從古代到歷朝各自制定若干樂章的事實，曾幾何時形成了支那文化史上一個奇妙的習慣。也就是：

　　「非天子，不議禮，不作樂。」

這樣一條原則。非天子者，是不被允許談論禮制，或創作音樂之類的事情。

　　以我們現代的想法來說，這的確是個奇怪的習慣，但在古代卻是極為自然的演變過程。在所謂的俗樂尚未抬頭的時代，事實上，在民間不可能存在能夠創作那種雅樂的才子。因為所謂作曲與演奏，是完全不同的領域。即使古代的作曲家什麼都會，本身不論琴、瑟、磬等所有樂器皆會演奏，而且自己也會唱歌，（事實上，中國的作曲家自身通常都是優秀的演奏者。也就是說，自己不會演奏的樂器，也就不會知道該如何作曲。即使是現在，仍有不少音樂家不能理解「作曲理論」這個詞彙所代表的意思。）但這樣的合奏經常需要眾多樂器及人員。而在古代，要能夠齊備那種規模的人員物品，必須擁有某種目的，還得具備相應的財力和勢力才可能實現。因此，在民間只要有點音樂才能的人，很早就會被找去朝廷任職。這一點也沒什麼不自然，在音樂的原始時代反而是為了發展音樂而值得欣喜的現象。但是這個習慣最終形成了極大的弊害。在孔子的時代，正如《史記》所記載的：

　　「孔子之時，周室微。而禮樂廢。」

此時周朝的王權已經衰退，周公時代那華麗而繁盛的制度已不見蹤影，正如這段話所言，禮和樂也荒廢了。對此，孔子自身也如是說：

　　「吾自衛反魯，然後樂正。雅頌各得其所。」

雖然孔子到哪裡都未受重用，但無論如何，他拯救了樂免於消滅離散。
各種樂式也都被復原到正確的位置。然後，如同這段話一般：

「孔子教以詩書禮樂，弟子蓋三千。身通六藝者七十有二人。」

禮樂正逐漸開始隆盛。也就是說，問題從這裡開始的。儒家非得同時修
習樂不可。而且，樂作為人格完成的最後階段，被賦予了重大的使命。
甚至有

「立於禮，成於樂。」

這樣的說法。也就是說，這個事實，無形中使得後代的儒者們同時也得
掌管樂制的職權。而且，原本一般的儒者與音樂家，在本質上各自具備
相當不同種類的功能。那是因為碰巧有像孔子這樣，同時具備藝術家的
資質和音樂家的才能的人物，所以在一開始便毫無矛盾地確立了「樂」
的思想，並且也輕易就能實踐。但到了後代的儒者們身上，缺陷便逐漸
地顯露出來。儒者們為了維持他們的權威，最後陷入為了裝腔作勢而非
得虛有其表地表演不可的窘境。尤其漢代，是最深陷如此窘境的時代。

無謂地拘泥於古籍，或只是賣弄玄奧的空論來解釋「樂」，或是引
用易的思想牽強附會，大張旗鼓地主張

「非天子，不議禮，不作樂。」

淨是用盡心思詔媚當時的天子。將原本就不容易讀懂的古代樂書解釋得
更為晦澀。宛如使人迷失在五里霧中這句話一般，將樂律與樂理等變成
更難理解的東西。

然而所謂的音樂，不應該是拿來閱讀，而應該是用來聆聽的。可想
而知，當時的儒者們都深陷困境。在這裡我們也可以看到儒者的矛盾。
追根究柢，裝模作樣地表演這件事，若試著思考其本質，原本應該是屬
於女性的特質。正如同裝腔作勢的人，不知為何會給人滑稽的感覺。那
就像是為了掩飾某種弱點而穿上偽裝，或者只是在擺架子。當然我們也
知道，偽裝得高明與否，關係到人能否在社會上生存得更好。但是為了

向別人炫耀而進行的某些粉飾，不能說是真正地活出自我。更何況就儒者的身分來說，如此擅於矯飾，就更不能原諒了不是嗎。

　　然而對於當時的儒者而言，非走到這個地步不可的原因，或許不見得只是因為維生的問題。也因為社會的制度已與古代大不相同。也就是說，民間的天才們不願執著於那些不合時代潮流的音樂，他們只用民間的力量便能合奏並歌唱自己的作品──社會已變為如此的狀態了。

　　到目前為止，有關中國音樂的書籍絕不下三百冊。但對於今天我們的疑問，就算說沒有一本書可以提供滿意的解答也不為過。將古琴擺在眼前，拿出量尺（而且這個琴是否與古時候的琴同樣的長度，也令人相當懷疑），從岳山 16 開始量，從龍齦 17 開始量，花了幾個小時查閱許多參考書，最後才知道一件沒什麼大不了的事──原來那不過是指「F」調主音的意思。但很多時候是連書中大部分在說什麼都完全無法理解，就這樣無疾而終。

　　如此這般，這「非天子，不議禮，不作樂」的思想，在那樣古老的時代就將支那音樂帶到非常高的境界，卻未讓我們看到任何發展就結束了，甚至就此消滅無蹤。而就音樂本身而言，因為有著這些思想，使得現在的音樂學者在研究支那音樂時，若不研讀非常困難而多餘的書籍，就會落得完全無從著手的境地。

16　岳山是距離琴頭頂部用以架絃的橫木。
17　龍齦是古琴尾端鑲的硬木，用以架絃。

本論

前篇　試論有關孔子以前的「樂」

古代歷史傳說的批判

但是，空有汗牛充棟般的書籍文書，卻少有能傳達真實情形的，好像不是只有音樂而已。我覺得中國整體的文化面相都有這個弊病。甚至連被稱為亞聖的孟子，對於儒教教祖孔子親手指定的所謂各種經書，也似乎並非全然置信。

「盡信書，則不如無書。」

這是〈武成〉篇裡所提出的異論，是告誡我們的一節極為有名的句子。

如果對於留下來的文字，不加以任何批判，而是囫圇吞棗的一昧相信，那麼如果是今天的我們，或許希望最好什麼都不知道。

支那的古代史也是如此。

對今天的我們而言，神話或傳說等等終究是神話或傳說，就算它的內容很有條理般的被記載下來，但也不能認真地當成史實來解釋。也就是說，會對它產生疑慮或想批判，是因為那是神話、是傳說的緣故。

不管是埃及，或是巴比倫尼亞、[18] 希臘、羅馬，我們都知道他們是被冠冕堂皇地潤飾過的神話與傳說。而且那些神話傳說都被定位成那個國家民族最早的歷史性書籍。支那史也不例外。支那人在起初盡其所能的

18　Babylonia，現在的伊拉克。

想像了色彩豔麗的三皇，並延續到五帝。

　　到目前為止，成為支那史脊椎般地位的司馬遷的《史記》等等，是從五帝中最早的帝王——黃帝開始起筆的。在司馬遷的時代，據說是從戰國時代魏國安釐王墓中所發現的《竹書紀年》這本古代史便已經出現了，但據稱《史記》並非依據這本書而寫，反而是以儒家的經典為中心，並參考了《左氏春秋》等等書籍。因此可以想像，所謂的《史記》是以先秦 [19] 的古書《書經》為主要的基礎典籍，承襲使用再添加文句所寫成。但是在這本《書經》裡原來是完全沒有提及黃帝、顓頊、帝嚳等三位帝王的。

　　另一方面，所謂的傳說就有如人的頭腦中成熟了的果實。也就是說，司馬遷在編纂《史記》時，看來似乎已經到了必須將當時逐漸成熟的，有關這三位帝王的傳說，加寫在堯帝、舜帝以前的情況。

　　有關三皇的問題，或許大致上也可以這麼說。這件事到了比司馬遷更晚的後唐時代，司馬貞這人物寫作了《三皇本紀》一書，並將它添加在《史記》首頁的開頭。這樣的情況就是——從司馬遷的前漢時代到唐朝為止的這段期間，人們對這神話果實的形成，在程度上有著更為強烈的想像，到了司馬貞的時代，可說終於成熟到被人們認為它就等同於史實。

　　從先秦到前漢為止，人們創造了五帝的傳說；從前漢到唐代為止，完成了三皇的神話。若照著這樣的方式來創造歷史，想來從唐朝到中華民國為止，也不能不創作一些什麼出來。從支那人厭惡偶數的習慣來看，五之前放三，若三之前也必須放些什麼的話，很肯定的應該就是非「一」不可了吧！也就是說，那或許就歸結到天地創造的神，不然就是

19　指秦始皇以前的時代。

星雲進化論上。

　　這一點，在現代支那的代表性學者們之間，認為神話或傳說等等，畢竟是神話、是傳說，而不去碰觸。在他們的著作裡，每一部都從確實具有科學實證性的部分開始執筆。比如胡適的《中國古代哲學史》，是從老子、孔子的時代開始論起。郭沫若的《中國古代社會研究》[20] 等等，則是根據殷墟 [21] 出土的龜甲及獸骨的文字為準，而開始檢討將殷代作為中國歷史的開端。

　　再者，根據最新的學說，甚至已經出現了依據古代天文學的敘述而推定了堯帝、舜帝為止都是假想帝王的研究。

音樂的開端

　　那音樂方面又是如何呢？

　　根據某研究的說法，記載著：

　　「神農、伏羲等英才出現，大為提高了支那文化……伏羲氏製作了
　　五絃琴及三十六絃的瑟」。

基本上，像這樣的論述，不是那麼容易就可寫得出來，同樣的，也不是很輕率地就可以否定的內容。筆者也很想知道它的根據在哪裡，甚至如何考察而達到那樣的結論。這不是僅是針對一本單一的著作，只要談到一般的支那音樂史或是東洋音樂論，大概都以這樣的內容開始描述的情況來看，我也是那始終覺得不可思議的其中一人。

　　例如《琴操》這本樂書裡也記載了
　　「伏羲作琴」。

20　1930 年由上海新新書店出版。

21　商代後期武丁至帝辛都邑的廢墟。

《史記補三皇本紀》裡寫道：

「太皞庖犧氏……作二十五絃之瑟」。

而且那張琴還是：

「斲桐為七尺二寸之琴，繩絲以為絃，絃二十有七，命之曰離」。

然後，在現今還留下一段故事般的有趣傳說：「庖犧五十絃，黃帝使素女鼓之，哀不自勝，乃破為二十五絃……（取自《世本》）」。也就是說黃帝讓一位類似巫女的女宮（也有音樂家一說）彈奏伏羲氏的五十絃瑟後，席上所有人都悲傷的不能自己，因此黃帝將瑟斷成兩半，成為二十五絃。這個故事在今日仍轉換成各種不同的內容而流傳著。

那麼，今天讓我們試著考察一下伏羲究竟是什麼樣的人物吧！他被記載為：「蛇身人首，有聖德」。根據晉朝《拾遺記》所述，他在母親子宮裡待了十二年才終於出生。也就是說，若以我們現在的眼光思考，所謂三皇之一的伏羲是接近童話般的怪物。若觀看後漢武梁祠[22]的石刻壁畫，果然，伏羲自腰以下，正如誘惑旅人入水的西洋人魚的模樣，沒有兩足。這樣的怪物是否真的可能製作出如琴瑟般的樂器呢？

而且從樂器的進化學上來考察，也有相當大的疑問。琴和瑟都是具有絲或絃的樂器。從它們的構造及材料方面思考，也可了解到，琴瑟比打擊樂器或吹奏樂器更要複雜許多。至少它們擁有的性質，應該是其他各種樂器都發達之後，最終才會輪到它們出現。

22 原著誤植為「武梁詞」。武梁祠是位於今日山東省濟寧市嘉祥縣的東漢武氏家族墓地的三座地面石結構祠堂及雙闕的總稱。根據中央研究院歷史語言研究所歷史文物陳列館的典藏內容解說，可知伏羲和女媧圖在武氏祠的三座石祠堂中都曾出現，「女媧持規，伏羲拿矩，人首蛇身，蛇身交尾」。https://museum.sinica.edu.tw/ja/collection/5/item/653/（2022 年 11 月 9 日）

一般而言，支那的古籍裡只要觸及文化的部分，一定會把起源歸於黃帝的時代，這幾乎成為慣例。

就像「黃帝發明文字、自創曆法、創造音樂、……」等等的表現。但是如前所述，黃帝這個帝王存在時期真的是年湮代遠，悠遠地到了令人不安的程度。當然，透過這個說法，讓我們感受到支那民族文化起源的悠久。但是黃帝造樂等等的說法，仍然有許多無法斷言的缺陷及疑點。然而作為考察的順序，在此也姑且列舉文獻或紀錄裡的內容。

《史記》裡記載

「黃帝使伶倫伐竹於崑谿，斬而作笛」。

這是非常著名的一句話。而且為了這句話，似乎還引起了東西樂制的爭論。因為皇帝讓音樂家們去崑崙山採伐竹子，並用那些竹子製作笛子。就只是這樣的一件事。但如果這是個事實，在像樣的文化尚未產生的荒涼的太古時代裡，只為了製作笛子而讓那些臣子專程去到那樣的遠處，不得不說他確實是個明君，以文化角度來思考也是件重大的事蹟。

關於這個問題在《呂氏春秋》的〈古樂篇〉裡有更詳細的記載。奉了黃帝的命令，樂官伶倫便從大夏山出發向西前行，在阮隃 [23] 山陰的山谷間採得竹子。截斷厚度及空間均等的兩個竹節的中間部分，長度據說有三寸九分。吹奏出的笛音定為「黃鐘」之音。他又製作了 12 管，將這些竹筒帶下阮隃山，配合鳳凰的鳥鳴聲而分成 12 個音律。據稱雄鳥鳴叫六聲，雌鳥也鳴叫了六聲。

從我們的角度來思考，對於黃帝，或者是像鳳凰這樣只有在想像中才會出現的靈鳥等等，多少已經感覺到滑稽。但是西洋的學者們看待這一段文字，彷彿是發現新大陸 一般，很是重視，就好像傳說變成了實際

23 原文在此作「沅渝」，應該是「阮隃」的誤植。

的科學一般。

　　簡單的說，就是伶倫離開大夏山往西行這件事與中國古代的樂制，亦即他制定「律」與「調」的方法，不可思議的，竟然與古代希臘畢達哥拉斯以應用數學理論所制定的樂制得到相同的結果，因此備受矚目。更明確的說，就是中國音樂也背負了希臘音樂的起源的責任。畢達哥拉斯大約是紀元前六世紀的人物，因此與孔子大約是同時代。畢達哥拉斯本身並沒有留下著作，如果那些理論皆是由他的學生所發表的，那就是與《呂氏春秋》同一時代，或是稍微早一些吧！

　　原來如此，這讓人想起來中國的隔八相生法和畢達哥拉斯的五度定理，也是以同樣的方法得到同樣的結果。至於哪一種方法先出現，在此不做定論。但是如果要專業性的追究，可想而知，要發現兩者的差異並不困難。對於這一點，有篇王光祈氏的論文，根據論文內容可得知，希臘的樂制是在獨絃琴（Monochord）這種樂器上制定的。而在中國，漢元帝的郎中京房出現以前，樂制的制定全都是以竹管作為基準。管和絃，即使以物理學的方式來考察，它們本身原本就會有一些差異。而且周朝這個能夠建立出那般具創造性的廟堂文化的民族，卻無法分辨那樣的音高，這點令人難以置信。

　　雖然從伶倫去了西方這件事突然跳到爭論東西樂制出現的先後順序的問題上，但是從別的觀點來看，朝著西方出發，去了崑崙山谷的這個傳說，讓人從支那文化史開始聯想到許多事情，仍然有許多引人關注的魅力。

黃河

　　若說到崑崙山，那就是大黃河的發源地，若說到大黃河，也就是支那文化的發祥地。

　　這黃河在支那地理上不僅是一條流動的河川，從那裡可以感覺到它

彷彿就是一種生物。黃河通常讓人們馬上聯想到龍。這聯想不是因為它的形狀相似而已，而且從它的一切都可這麼說。

龍就是帝王的象徵。

帝王是從黃帝開始。在眾帝王中，既有堯舜這類型的君王，也同時存在著像桀紂那般的暴君。

黃河也是如此。

治水—洪水

即使到了二十世紀的今天，黃河仍然那樣的活動著。

黃河——龍——黃帝。

像這樣有如神話般的故事不就有創造出來的可能嗎？

黃河（續）

黃河在過去或現在都不曾改變，下游就如它的名稱一般，是無止盡的黃土大平原，它的傾斜度也極為減緩。如果沒有它川流本身的習性及大致的河道，就無法想像它會從哪裡滿溢出來般，到處可見到河底的深度似乎與平地相同高度的河段。當然，像那樣的地方，在今日一定會築有堤防。但是人們或在睡眠與清醒時、或在閒聊間，這黃河仍然每分每秒的，持續地夾帶著超過想像的大量黃土而奔流。

漢朝的張戎說：

「一石水，六斗泥」。

雖然依地點及季節而有相當大的差異，若根據橋本增吉氏的紀錄記載，他所統計的黃河在八月氾濫的水量，每 100 公克的水裡就有 5 公克左右沉澱的黃土。而若依照泰勒氏的計算，用天文學的數字來書寫黃

河一年的黃土搬運量，則是一百七十五億立方英尺。[24] 其中的五成以上到六成為止的黃土，因著洪水泛濫而覆蓋了大地，有三成黃土墊高了河床，只有一成是往大海流出。雖然朝大海傾吐的這些黃土只有一成，但在今日，只要人們搭乘過從塘沽出發的汽船，便會驚訝那些黃土是如何毫無止境的將海水染色。

如此這般，黃河時時刻刻的既墊高河床，也掩埋了海底，毫無秩序地改變了海岸線，促使洪水頻繁發生，將整面大地染成黃色等都算是好的。有時候還造成大氾濫，甚至狂暴地將河道的方向任意改變。黃河簡直就像是個生物，既像隻蠶食地圖的蟲，也像一匹在大陸上恣意伸展的巨大爬蟲類動物。

聽說黃河就因此讓人聯想到龍，在形態上也有著奇妙的身段。

從崑崙山地發源的黃河並非筆直的向東流。感覺中國神秘的命運似乎在那裡已經被承諾了。中途偏離至北方，再從那裡開始東流，然後又再度開始南下。黃河到了潼關附近時，匯集了汾水、渭水、洛水等等的支流，又再度改變方向朝東流。如此既向北走，又朝南流的情形，雖是一條黃河，卻好像是有著兩條河流般的性質。換言之，就是一條黃河中，有兩個上游、兩個中游和兩個下游。

現在如果攤開地圖就會一目了然了——到了東經一百二十度的黃河，在包頭附近已經結束了中游的形式，變成浩瀚無際的下游形式，灌溉了四周的平原。但是黃河在這東經一百二十度的位置上，是非得沖擊山西省臺地的西部不可的。若思量黃河這個無可避免的自然形態，總會感覺到一種宿命般的不可思議。因為只要沖撞這個臺地，沿著臺地的南

24 這段話是江文也引述橋本參考本篇末的參考文獻一覽。增吉在〈中國文化的起源〉（支那文化の起原）裡的內容。見橋本逐熙的（支那文化の起源），《世界文化史大系第三卷古代支那及びにト》（東京：誠文堂新光社，1937），頁 24-25。

北斷層線，黃河就必須南下不可啊！為此就必須通過作為在山西省與陝西省邊界的溪谷。因此黃河在此地又再度改為為上游的形態。而且在這之後，又再一次的反覆的完成中游、下游的狀態，然後流入渤海。

而就如同尼羅河與埃及文化，印度河與印度文化有深厚的關係一般，像黃河這樣有著雙重性格的河流，也必須與中國文化的博大精深的特性相關聯。當然可以令人很容易的想像到，古代黃河水道的水流特質與今日的有相當大的差異。（根據《尚書禹貢》、《漢書溝洫志》的記載，似乎在當時，後半段的黃河下游等等與今日的下游有顯著的差異，渤海等也比現在的還要來得深，海岸線也相當深入陸地）。但是問題所在黃河的上半段與下半段的雙重性格等等卻始終沒有變化。

也就是說，我們可以想像出，一條河裡有兩個中游和下游這種情形，就應該會有產生兩種文化的可能性。

果然，在上半段黃河的中游流域附近就是所謂的彩陶的發源地。根據發現這些陶器的安特生氏 [25] 的說法，與世界其他地方發現的彩陶相較之下可知，這附近自遠古以來就與西方諸國有往來，可推論是西方文化的中心地。他並且說明這個文化為黃河下半段發生的另一個中國文化帶來了極大的影響。（透過彩陶的比較而立刻斷定與西方的關係，這種推論正好與前述東西樂制的爭論相同。有一部分學者說，西方學者經常會在無意識間產生這樣的一種優越感的病症）另一方面，1929 年由斐文仲氏在現在的北京西山山麓的石灰洞裡所發現的北京猿人成人頭蓋骨，被

25　約翰·古納·安特生（Johan Gunnar Andersson，1874-1960）為瑞典的考古學家、地質學家。安特生團隊於 1920 年在河南省澠池縣仰韶村發現的石器的文化遺址稱為仰韶文化。（參考ユハン・グンナール・アンデョーン網頁，https://web.archive.org/web/20111218045034/http://db1x.sinica.edu.tw/caat/caat_rptcaatc.php?_op=%3FSUBJECT_ID%3A300173481，2023 年 8 月閱覽）

認定為世界最古老的人類骸骨。這樣一來，在現在的北京附近已經是遠古時代以前的人類居住地，可以想像或許這裡是支那民族的發祥地。那就令人聯想黃河下半段這一帶也應該產生了某些固有的文化。在目前，這個問題還只是個課題，隨著考古學的進步及出土文物的發現，或許在哪一天，能夠證明這個事實的時代會到來也不一定。

但是到目前為止唯一可確定的是，出現在古蹟裡的古代首都，如堯的平陽、舜的蒲坂、禹的安邑、殷商的亳、周的鎬京 [26]、洛邑……等，確實都是在黃河流域裡的城市。

筆者追蹤了伶倫謀求笛子而去了西方之後的情形，到此卻有點困惑。看來或許並沒有任何連結黃帝或伶倫、甚至彩陶或北京猿人的骸骨等等的理由。

只是，從那裡更感覺得到極為古老而遙遠的一些事物。對於那些事物，以現在的科學所可能探究的程度，還不足以發掘到那尚在深層的地底裡熟睡的解答關鍵。

黃土與文化

對於一位曾經一度來到這個大陸、放眼望去看到的盡是被黃土覆蓋大地，會如何思考百姓到底是什麼？不用說，在眼前無際的風景就只有：

黃土──地平線──天空

然後，站在這還不曾有人踩踏的黃色平原，人究竟會不會在腦海裡

26 原文誤植為「殷的商、亳，周的鎬來」。西周初年的首都。故址約在今大陸地區陝西西安市西南。見《教育部重編國語辭典修訂版》網路版。https://dict.revised.moe.edu.tw/dictView.jsp?ID=4014&q=1&word=%E9%8E%AC#order2

浮現出「道」這個詞彙？那時，從「道」這個文字所獲得的感受或觀念，又究竟是什麼樣的呢？

道——道

但事實上那裡什麼都沒有！在這黃土的大自然裡，人只要步行，就會在那裡留下人們的足跡，那就是所謂的「道」啊！只要是步行，就會留下，就會留住！在這個連荒島都沒有、有如大海般的黃土上，只要人有意志力，不管怎麼樣似乎都有可以步行的方法。

在無盡的土地上無止境地步行。那也許是直線，也許是曲線，也許是更複雜的幾何學的圖樣……

從古代樂器到考古學的一些聯想

好了，我還是繼續考察古籍裡有關「樂」的主要紀錄。

成為問題中心的伶倫並非只製作了笛子，如同《呂氏春秋》裡所記載的：

「黃帝命伶倫鑄十二鐘，和五音」。

皇帝甚至還讓伶倫製作了鐘。陳暘的《樂書》提到：

「鼓之制，始於伊耆氏，少昊氏」。

所謂伊耆氏就是三皇中的神農氏，與伏羲的人首蛇身相反，神農是牛首人身。《三皇本紀》記載著他的母親受到神龍的感應而懷孕。少昊氏是黃帝之後繼承天位的帝王。也就是說，在這個時代就已經有鼓了。

此外，同樣是鼓，在《帝王世紀》裡寫道：

「黃帝殺夔，以其皮為鼓，聲聞五百里」。

這裡的「夔」，並非接下來出現在古代傳說中的著名音樂家，而是一種動物的名稱。拿它的皮來製鼓，那鼓的聲音便可傳到五百里的地方般，似乎是極優良的樂器。

《禮記》〈明堂位〉篇就寫得比較仔細。

「土鼓蕢[27]桴葦龠，伊耆氏之樂也。

拊搏玉磬揩擊，大琴大瑟，中琴小瑟，四代之樂器也。」及「夏后氏之鼓，足。殷，楹鼓。周，縣鼓。垂之和鐘，叔之離磬，女媧之笙簧。」

若看這段話，大概可以想像得到古代裡有什麼樣的樂器。

土鼓，是在記述古代中國的書籍中，最為頻繁出現的樂器之一。根據杜子春的註解是如此記錄的：

「土鼓，以瓦為匡，以革為兩面」

在當時，只有兩個鼓面使用皮革，其餘的部分似乎是使用瓦石材質，然後以「蕢桴」敲打。蕢是土塊的意思，因此也就是使用土槌。這麼一來，就不會有如木製的大鼓或鼓槌那般明快的聲響吧。所謂籥，就是帶有三孔或六孔的笛，**也就是說在堯舜以前的時代，樂器依然只能以土或蘆葦之類的材料來製作。**而這與《周禮》〈冬官〉篇中

「有虞氏上陶，夏后氏上匠」

的敘述大體上是一致的。

再往下看，到了四代（有虞氏的舜、夏、殷、周），樂器的製造也越來越進步，可以作出相當複雜的樂器。所謂的拊搏是在腹中塞滿了米糠的小鼓形狀般的打擊樂器。玉磬的玉，並非字面上所表示的真正的玉，大多是極為堅硬的石頭。磬是吊著敲打的打擊樂器。

27　原文誤植為【簀】。

敔

柷

　　揩擊就是指柷和敔，這是中國樂器中最為獨特的存在，也是古代雅樂演奏裡不可或缺的重要的打擊樂器，現今也仍然使用。柷是木製而類似四方形火盆或是盆栽器皿的形狀，據說周圍有二尺四寸，深一尺八寸（當然裡面沒有放土灰之類的東西）。在演奏某種樂曲時，一定會敲擊它作為演奏的開端。敔，是反向摩擦木製老虎背脊上排列的 27 枚有如髮梳的梳齒而發出聲響的樂器。藉著演奏這個樂器，就表示曲子結束的意思。像敔這等樂器，從外觀上看來還不如說近似玩具，它的聲音就好像讓今日的小軍鼓發出極弱的震音般，與其說是音樂，不如說是雜音。對今天的聽眾來說，難得沉醉在優雅的古樂裡，卻突然跳出彷彿開始清掃庭院般的聲音，感覺非常地奇異。

　　之後，琴或瑟之類比較高等的樂器也即將出現。

　　談到鼓，夏后氏（即禹帝）的時候有以四隻腳來支撐的大鼓。殷朝的時候，出現了好似拿著木棒貫穿鼓身的鼓。[28] 到了周朝，則製造了可以吊起來敲打的大鼓。

28　即楹鼓。此處的原文應該也是出自《禮記》〈明堂位〉篇所記載的「夏后氏之足鼓，殷楹鼓，周縣鼓」。

　　和鐘與離磬是分別是將數個鐘或磬按五聲的順序而排列懸掛的樂器。

　　據傳垂是舜時代的共工，[29] 是百工之首。

　　叔又稱為「一名」或「無句」，據說是製作磬的人物，但時代不詳。

　　女媧是神話三皇中最後的一位，此人製作了笙中的簧片。關於女媧的神話有以下的傳說。根據《淮南子》〈天文訓〉的記載，古時候，顓頊與共工爭天下，為此，不周山的天柱折斷，大地的繩索也斷裂了，因此女媧皇精煉了五色之石，拿來補蒼天。

　　就〈明堂位〉中的這段話，我們就大略知道了古代樂器的名稱。筆者閱讀這一節時，突然聯想到，這和今天考古學的常識是否沒有任何關係，而覺得不可思議？《尚書》〈舜典〉篇裡有：

　　「夔曰：於！予擊石拊石，百獸率舞」

這一節。這個夔就是支那古代史中出現的那位著名的音樂家。《史記》裡記載著「以夔為典樂教稺子」，是否他掌管了舜帝所有禮樂制度的人物？他似乎是個名演奏家，據說只要他一演奏石磬，甚至連野獸都跟著一同起舞。如前所述，舜帝制定的宮廷音樂裡有韶樂，後世，孔子稱讚這音樂

　　「盡美矣，又盡善也」。

是可以讓人「三月不知肉味」的名曲。我想這首曲子或許也就是這個夔創作的。

　　若試著將這個夔「擊石」云云這一節與之前〈明堂位〉的敘述結合起來思考，不知為何會讓人想提出「**舜帝以前不就屬於石器時代或是新石器時代嗎？**」之類的疑問。

29　共工是職官命，負責治水及掌百工事宜的官吏。

正好這裡有個與音樂相關的聞名軼事，那要稍微往前追溯到堯帝的時代。那時代對儒家或史家等等而言，是最為理想且實施天下太平仁政的時代。長久以來成為後世的典範，幾乎成了儒家等人們的口頭禪一般，只要有什麼問題，一定會引那個時代為例。當時的明君堯帝非常在乎人民的生活狀況，他自身經常微服出入民間，巡視市街或鄉間等地。有一次就有位老人一邊敲擊大地一邊唱著：

「日出而作。日入而息，鑿井而飲，耕田而食，帝力於我何有哉。」

也就是在今天已經有名到近乎陳腐的《擊壤歌》。在今天，還留有所謂當時的旋律，是以五音所構成的非常樸素而單純的旋律。那對我們而言，由於旋律過於單純，讓人真的相信那絕對是古代的音樂。唱那首歌時大概是用手或足敲打著泥土打拍子（雖然通常的說法是一邊敲打肚皮為鼓）。無論如何，唱的內容與天下太平有所距離。照理來說，在堯帝的面前，毫不在乎的唱著：

「帝力於我何有哉」，

其實是非常無禮的行為，但奇妙的是據傳堯帝自己能聽到這首歌，覺得非常的滿足。這傳說的目的，或許原本是拿人民感受不到主政者的壓力、要吃飯也有足夠的糧食這樣的情形作為理想政治的象徵，是儒家高明的教導手法也不一定。

但對於音樂家而言感興趣的是，即使沒有樂器，只要有人聲和拍擊大地便可產生音樂這一點。也就是說，透過這件事我們得以了解當時一般農民們的音樂能力。

根據古書的敘述，從古代起朝廷裡就已經有大樂章那樣進步的音樂。而且有知，

「戛擊鳴球，搏拊琴瑟以詠，祖考來格，虞賓在位，羣后德讓，下管鼗鼓，合止柷敔，笙鏞以間，鳥獸蹌蹌……」《尚書》〈益稷〉篇

這般，將音樂描述的彷彿是非常絢爛的存在。但是若以今天考古學的常

識，或民族黎明期當時人類的能力來思考，不對！或許擊壤歌才是完全真實的傳達了當時的音樂狀況。

若說今天不靠古籍，從土裡實際挖掘出來又能證明原始支那文化真實情況的事件，就是西元 1900 年左右從河南省安陽附近某個小村莊的黃土層下，挖掘到無數的龜甲與獸骨的破片。傳說中這裡是殷朝的首都，這些破片上都必定刻有文字。若看那是字型，與其說是文字，或許還不如說是象形圖畫較為恰當。那些破片與文字就是如此的原始。而且從文字的內容看來，事實上是殷代朝廷裡舉行過的占卜之類的紀錄。

根據這些出土文物可知，當時文字的排列構成，有的是直書，有的是橫書，也有的是正反兩面都有，真的是千差萬別。其中有的數字包含在一個文字裡面，有的文字被分離出來，與數字分開書寫，而且有各式各樣的寫法。從一個文字竟有四十五種寫法的程度，可知文字的形態尚未定型。也就是說，文字好不容易才剛要開始成形並進化。根據報導，與這些龜甲、獸骨一起出土的古物裡，到目前為止挖掘到的只有石器、骨器和一片銅器，但並未看到鐵器等等。一般都推測，或許從這個事實看來可以證明殷朝當時，仍是銅石併用的時代，距離新石器時代結束後的時間並不很遙遠。

如果殷朝是這樣的情況，那往前追溯到禹（夏）舜（虞）堯（唐）等等時代，就更是原始而未開化的狀態。若是如此，難以理解《帝典》或是《禹貢》之類的偉大的典籍是在這個時代完成的。因此也能想像樂器中，較高等的樂器尚未在此時出現，這或許也是很自然的。

另一方面，傳說中的夏朝首都在山西安邑一帶，是彩陶主要出土的地方，而且這些出土的彩陶通常並未伴隨金屬類的物質，從這一點來思考，可推想夏以前的時代也還屬於新石器時代，或是勉強算是剛進入到銅石併用時代。根據發現彩陶的安特生的推論，據說彩陶年代大約在西

元前 3500 年到 1700 年中間。

　　若是如此，在支那現今可以知曉的最古老的文化狀態，應該是禹的夏朝以後的新石器時代。在這個新石器時代時，已經開始有簡單的農業，也食用穀物，從出土的土器，可推測為了盛穀物而有必要發明各種容器，如鬲型、豆型、壺型，特別還出現了只在中國發現的三角鼎或是甗等容器。與其他彩陶民族相同，可以想像應該也使用骨器或角器。而且，從那些出土土器的紋樣可推想出已經開始使用植物材質的器具。關於這一點，也容易想像從植物纖維而來的編織物或是絲線等等已經出現。然後也極為自然的可以聯想到豬牛馬等家畜之類的肉供人食用，家畜的骨頭或皮革等則拿來做為其他用途。

　　那麼樂器也應該按照這個標準來思考吧！如果是這樣的時代、這種程度的文化狀態下，有可能出現何種水準的樂器呢？

　　因此〈明堂位〉篇裡出現的這一節，雖然有些混淆，但大體上在敘述的順序這一點來看，應該是比較可以置信的。

　　中國樂器通常依照製作的材料而分成金、石、土、革、絲、木、匏、竹等八個種類。──俗稱八音──但是並不是自古代以來就出現各式各樣的樂器，而是經過長久歲月到了後世，人們為了方便起見，用這樣的方式將發達進化的許多樂器分類。而事實上這樣的分類絕對不是非常有道理的。比如將笛子分為竹笛、銀笛、玉笛三種類的場合，雖然實際上作為吹奏樂器的笛子本身性能完全沒變。但是一旦被細分了，就好像有著三種樂器似的。若照這樣下去，毫無疑問的會形成非常龐大的數量。

　　如果相信古籍上記載的所有樂器名稱都是實際存在的，那麼一一拿出來討論，單是這些樂器便可成為一本篇幅極長的討論中國樂器的書籍。雖然有了彩陶或其他古代出土文物，但至今尚未挖掘出古代的樂器，所以要相信這些古籍到什麼程度？以何種方式進行推論？我必須說

這真的是非常困難的嘗試。

　　以上，筆者以《禮記》的〈明堂位〉篇為中心，如此的推論了下來。但如果《禮記》是漢代初期出現在河間獻王時代的書籍，那麼將《禮記》此書作為古代到周朝樂器的真實紀錄，並且立刻相信，那這樣的想法，或許不得不說多少過於單純。**或許該解釋為，這些樂器在漢代以前就已經存在於世間，當時的學者推論這些樂器在周朝以前便已存在。**

龜甲・獸骨與祭祀

　　但是，透過殷墟出土的龜甲・獸骨，讓筆者聯想到另外一件事。

　　將好不容易完成的文字費盡苦心的雕刻在龜甲獸骨上，不畏勞苦，而能達到這樣的數量（現在挖掘出來的既有不下四萬片，聽說羅振玉氏個人就蒐集了三萬片），究竟是為了什麼？這與畫家的素描，作曲家練習對位法幾乎是完全不同意義的。

　　透過這些龜甲或獸骨上雕刻的文字，可知在那個時代，生活上所有的事物吉凶，完全用這些來問天占卜福禍。也就是說，想要問天或占卜的內容，好像預先都刻在龜甲與獸骨上，然後舉行占卜儀式。

　　然後若從當時天子的名字經常出現在這龜甲獸骨上這一點來思考，可瞭解到這些儀式是天子的任務。所謂天子就是天之子，最體會天意、最侍奉天帝、揣摩天意後，將天意傳達給人民，並以天意治理人民，這樣的情形是從古代支那以來到最近的中心思想。

　　而所謂的天，依照《周易》裡寫的就是

　　「萬物資始」。

這在今天，與我們講的宇宙不僅是同義詞，也是萬物的創始。萬物生成的基礎為天。

　　「萬物資生」

所說的地也是天所產生的一部分。

「天始地成」

天之氣在上，地之氣在下。而人存在於兩者之間。構成人體的魂魄裡，魂是受自於天，魄是受自於地氣。

因此人是天地的表象。

「惟人，萬物之靈」

所以人的道也是天意。董仲舒氏的

「道之大原出於天」

這句名言，也是自古以來的思想。如果人道是出自於天意，那麼最能侍奉天帝，最遵從天意的，也必須是最有德行的人不可。所謂天子就是被揀選的一人。在古代，**天子同時也必須是聖人不可**，是被如此要求的人物。

「惟人，萬物之靈，亶聰明作之后」。

由於最能侍奉天帝，最遵從天意的緣故，因此這個卜卦就經常舉行（從這個觀點來看，或許文字發明的原因之一就在這裡也不一定。）我們在此馬上聯想到的事情，也就是當時所謂的政治，所謂的一般社會的風俗習慣，仍然在所謂的祭政一致的古風裡也不一定。

事實上，正如龜甲‧獸骨的文字所顯示的，在當時不僅是出兵或狩獵等事宜，決定祭祀的日子也都是透過占卜詢問天意。特別是從頻繁的遷都這一點來看，也正是殷朝的特徵之一。實際上從契到陽為止遷都八次，從[湯]到盤庚為止遷都五次，[30]而且不可思議的是，夏朝遷都的傳聞一次都沒聽過。當然這幾次的遷都，都是經過占卜而決定的。萬物以天作為基本的思想，從這個時代開始，已經是很絕對的想法。不遵從天命的人就和不遵從天是同等的意思，不僅會遭到天譴或災害，也是打破先王的慣例，違背祖靈的行為。

30　原文誤植為【陽】。湯、契、湯、盤庚皆是殷王朝帝王的私名。

但就算是在原始的古代，一國首都的遷移也不是件容易的事。從這一點來看，一般都推測殷朝對於土地的執著心較弱，有可能是當時尚未脫離遊牧時代。特別是根據龜甲、獸骨出土的位置，祭祀牲禮的數量通常用到有三、四百口以上的數字看來，不也間接的傳達了當時畜牧盛行的遊牧生活嗎？

那麼龜甲或獸骨與音樂有什麼關係呢？筆者對於殷墟出土的這些有著怪異花紋[31]的龜甲與獸骨，以如此長篇大論的書寫，其實只是為了要引導出這原始的遊牧生活的事實及祭政一致的「祭」字。

在今天，不論是世界的任何地方，是否有祭典之日不伴隨音樂的所在？即使是任何未開化土著的場合，不！越不開化的民族，他們的音樂好像越是興盛。

之前，筆者推論應該尚未有高等樂器的出現。但就算不透過《周禮》或《禮記》這樣的典籍，也可以很確定說原始的笛或鼓之類的樂器已經廣為被使用。

用笛或鼓！

其實這樣就足夠了！若再加進人聲，那就有了足以產生偉大音樂的可能性。

對我們而言，笛或大鼓完全是一種激發懷舊[32]情感的語言，從遠古到現在為止，是從來不曾改變，是讓人類回歸夢境的一個句子。一聽笛和鼓的聲音，筆者總是感覺彷彿同時看到人類幼童的身姿。透過笛與鼓，人們大概就會回到兒時，回到幼年時代祭典的日子吧？那樂器似乎具有超越時間或空間，它本能的吸引力讓人得以忘卻文明或野蠻。

31 原文作 grotesque（クロテスク）。

32 原文作 nostalgic（ノスタルヂーク）。

讓人想像那遊牧生活般的時代裡，祭典應該很簡單地就能舉行吧！今天，我們在腦海會浮現出像北京裡的天壇或是大廟般的建築物，但或許那原本就是錯誤的。不會有什麼建築物，恐怕連神位、偶像也沒有，甚至想像著直接對天祭拜的情形。但是不管在何時何處，惟有祭典而無音樂的情況是無法想像的。這個場合，音樂通常是所謂的：

「樂者天地之和也」

那般，音樂的聲音是種輕盈的氣體，柔軟蓬鬆的舞上天空，傳達地上的願望與祈禱。或是透過這音樂的聲音，讓祭祀者感受到某種靈感，在天上與地上之間，醞釀出渾然一體的某種氛圍。那種情形，或許原始時代的人們也曾如此思考過。

理由何在？因為這樣的場合，通常會思考用什麼方法聯絡天上與地上，燔柴就是其中一種。天子將祭壇上的木柴點燃，當時認為透過這柴所發出的煙裊裊上升至遙遠的高空，將地上敬畏的意念或誠心託付給這煙，就可以傳達給天帝。但是，所謂的將誠心託付給煙，完全是諷刺人類的說法。如果是今天的神，或許會生氣也不一定。

但是在音樂方面至少還是有幾分的真實性。

笛與大鼓

還是要再度強調，若以音樂的觀點思考，只要有笛和鼓，便意味著在那裡已經有樂曲形成的可能性。然後，如果再加上人聲就非常足夠了。

先前，筆者試著將古代歷朝制定的各個樂章依照古籍裡所記載的順序排列。但是，實際上符合史實的史實，如果最早是透過殷代而登場，追溯到禹、舜、堯的紀錄就已經很令人膽戰心驚，更何況是在那之前的紀錄更不用說了。

那麼是否只用一句「那些所謂的學制等等只是浮面不實的紀錄」就

簡單的否定它們呢？筆者更不這麼認為。為什麼呢？因為剛剛提到的土鼓與葦籥等等——是可以想像得到的最原始的樂器——，如果配上人類的聲音，就有了足以產生音樂的可能性。而且透過殷墟的發掘 [33]，也只是終於確認了當時的文字，也明顯得知部分的社會狀態，但並不意味著在那之前人類不曾存在過。不！相反地，反而就像是證明了在那之前，人類的智慧逐漸進化，終於抵達了發明文字的階段。而且黃河所具有的雙重性格，亦即具有上半段的下游與下半段的上游的兩個部分這一點，或是從北京西山的石灰洞穴裡所發現的北京猿人等等的事情來看，我們可推想出支那民族從很久以前就有了那樣的跡象。

實際上，文字的有無與音樂存在並沒有重大的關係。問題在於只要有人類就可以了。比如說，就算是如何地未開化的人類，只要敲打石頭就應該會感覺到節奏的律動，若產生了愉快的節奏，就想用聲音吶喊吧！即使只有一個人，也會意識得到起初只是從簡單的單音開始，之後透過聲音的上揚下降而唱出數個音符的過程。或者也可從相反的方向思考，未開化之人因為感覺到什麼而想吶喊，就開口歌唱，然後在不自覺的情況下敲打身邊的石頭或土壤，而意識到拍子，並因此感受到節奏。以上情況都是正確的。

總之，人類在肉體上、精神上有任何興奮或緊張的狀況時，一定會用某種形式將之向外發散或表現，或許是壓抑不住也不一定。因此在原始時代，無論是石頭、手腳或口等等都立刻成為表現的手段，這也是極為自然的。

然後就音階的問題而言，原始時代裡的音階，還未出現所謂的固定音階或一個完整的音型。某位學者主張，透過人類具有的模仿本能，或是樂於表現等等的能力，可以從自然界中引導出某種的音樂性動機。這

33　殷墟為殷商王朝後期都城遺址，於 20 世紀初被發現，於 1928 年開始挖掘。

學說最終或許透過民族性而歸結在支那的五音上面也不一定。雖然如此，三孔或是六孔的葦籥吹出的聲音，無法斷言是我們現在所聽到那般確實的五音。也許那是在樂譜上無法記載呈現的、有著微妙差異的音高，正如同我們今天常會聽到的土人 [34] 的音樂一般。

另有別的學者說，一開始有節奏，從心臟的鼓動到野獸的腳蹄聲之類的……。但，即使在太古，有男有女，到了某個時期之後，心臟的鼓動更為激烈，也有可能成為吶喊聲或歌聲，這也是極為自然的現象。

而且，所謂的音樂，筆者有時甚至會認為，是比語言還早發生的東西。

那麼，如果出現了土鼓或是葦籥等等的樂器，便意味著在那裡可能已經存在著像音樂的音樂。為此要再次的回到古籍，對這個說法進行考察。

〈咸池〉這個樂章向來被認為是黃帝時代所制定的，這個說法也幾乎在所有的古籍裡或多說少—定都會被記載。連《莊子》裡也有

「帝張咸池之樂於洞庭之野……奏之以陰陽之和，燭之以日月之名」[35]

的句子。也就是說在洞庭之野演奏咸池之樂，而且似乎是極為出色的演出。就像我之前已敘述過的，關於黃帝在何時何地的史實是完全無法用任何方法判斷的。但是在某個太古時期，在某個地方、某個部落裡，傳承著一種被稱為咸池的音樂的這個事實，也許是唯一可以相信的。

34 原文「土人」，是日本當時對原住民族的稱呼，在今日看來確實具有歧視意味。但為了保持本書出版的時代性，在此不刻意使用「原住民」替代。

35 《莊子・天運篇》，洞庭指「天地」，原文在開頭誤植為「黃帝張咸池之樂於洞庭之野」。

同樣的意思，堯舜的大章樂、舜章的大韶樂、禹帝的大夏樂、殷代
的大濩樂、周代大舞樂等等的各個樂章，是存在於六代期間的音樂。這
樣的紀錄，即使通常被認為是某些儒學家等人裝腔作勢的表現，但筆者
願意相信這紀錄是接近事實的。

在此試著舉出一個記載著當時民間音樂是處於何種狀態下的有趣
紀錄。《周禮》〈春官〉篇的一個章節記載：

「籥章掌土鼓豳籥。中春晝擊土鼓，豳詩，以逆暑

中秋夜迎寒，亦如之，凡國祈年于田租，豳雅，擊土鼓，以樂田
畯。國祭蜡，則豳頌，擊土鼓以息老物。」

這是描述當時農民生活與音樂關係的貴重章節。所謂的樂器，就只有土
鼓與豳籥便足夠了（豳國出身的人帶來的吹笛，稱為豳籥）。在仲春的
日間以敲擊土鼓、吹奏豳詩來迎接夏季。在仲秋的夜晚也以同樣的方式
迎接冬季。在這裡也是根據陰陽五行的說法，因為夏天的暑氣屬陽，因
此祭典在白天舉行。冬天的寒氣屬陰，因此儀式在夜間舉行。而且，向
田祖（指神農氏，是農事的神祇）祈求豐年的時候，吹奏豳雅，敲土鼓
來伴奏，讓農夫們開懷。在十二月的蜡祭時，吹奏豳頌，同樣的敲擊土
鼓，以安慰老年人云云。這些應該是一整年間的節慶。在此也是只有笛
和鼓就足夠了。因此，與周初在時代上沒有太大差異的殷代，若只從音
樂這一點來看，或許也不是那麼的幼稚。但是，雖然一般被稱之為樂章
之類的，對於習慣了今日的西方交響曲，管絃樂之類的人們而言，可能
會認為是相當複雜而龐大的曲子也不一定，而且還與當時帝王的名字結
合，因此會如此聯想也是很正常的。但事實上雖不算幼稚，但也還不到
加上「大」字的程度。

就算在今天，每年春秋兩回，在北京或其他各地仍然舉行孔廟祭
典，而其音樂的主體依舊是笛和鼓，然後再多加人聲而已。編鐘與編磬

等樂器只作為增添節奏上音色的程度。至於琴瑟等樂器，也只是並行排列而已，連琴絃的音調也是無法調和的狀態。但是，只要是《禮記》中提及的各式各樣的樂器，全都拿出來在那裡當擺飾。這些樂器，若要說是因為數千年的時間流逝而退化或失傳也沒有錯，然而若實際的參加這個祭典，奇妙的是，連那些原本只是裝飾性的樂器，雖然並非真的一起鳴響，卻會引人錯覺，誤以為和笛及鼓共同奏出豐富的聲響。

這不只是孔廟祭典的現象而已，事實上在北京的街頭（不，在支那的任何地方皆如此）試著放耳傾聽便是。就算是看著在那頭行進的葬禮或結婚典禮的鑼鼓隊也可以了解。一支有如日本嗩吶般的金屬口號角，加上鼓、鐃、星（有如鈴般的鈸）等樂器，雖然是極為幼稚的樂隊，然而在那裡面，可以讓人感受到支那數千年來的神秘思想或悠長的律動、憂鬱的歌詞等等，具有音樂性的被表現出來。

在任何地方都找不到關於殷代時使用何種樂器的紀錄。殷墟發掘之後，也還沒發現可以證明的材料。但是至少可以斷言已經有笛和鼓，有這些樂器配合人聲而成的音樂，這或許是將事實降到最低限度的考察也不一定。但是如果以音樂家的立場來看，那樣的狀況下就充分地具有樂曲成立的可能性。

筆者推論，所謂的大濩樂，應該不是只有這樣程度的音樂。

暴君與音樂

話說在殷代末期，留下了與音樂相關，而且充滿相當通俗興味的傳說，就是那有名的暴君紂王的故事。

通常中國歷史學家們的書寫方式是，某個王朝滅亡，別的王朝登場時，一定會在那裡放個暴君，這似乎也成了一種習慣。

就好像夏朝末期出了桀王，再往下的周朝末期出了幽王一般，現

在紂王出現了。而且在這些暴君身邊也一定不能缺少的，就是美人的登場。有如桀王迷戀末喜，幽王因為褒姒而失去了判斷力般，《史記》〈殷本紀〉特別記載紂王是：

「妲己之言是從」。

為了迎合美人妲己，只要她說的任何事情，紂王都完全聽從。然後更妙的是，名音樂家的涓也同時出現了。

「於是使師涓作新淫聲，北里之舞，靡靡之樂。」

也就是說為了妲己，創作了北里之舞，靡靡之樂這樣的舞蹈與音樂。而這樣的舞、樂同時可以透過如下的紀錄來理解。

「以酒為池，[懸]36 肉為林，使男女裸，相逐其間，為長夜之飲。」

酒池、肉林，然後是裸體的男女相互追逐……。

看來行事嚴謹的儒家學者們，似乎也能把這種肉體快樂的極致幾乎毫無畏懼的寫下來。

若從音樂的觀點來看也是如此。如果紂王的傳說是真的，那麼毫無疑問的，這個時代的音樂是非常進步的。音樂通常是作為代表國家、與民聲相和的最佳手段，但同時也是具有使國家滅亡、民心腐敗的巨大威力。

音樂著實包含了兩極的力量啊！

但是桀或紂的故事，或許只不過是傳說也不一定。因為可能是儒家學者們將教義編織在這樣的故事裡，來表現他們的理想。換言之，暴戾的君王失去人心，上天將其剷除；有仁德的君王，人民跟從，也能獲得天命。儒家們或許是透過這種將所謂的「易姓革命」37 的基本思想寫進

36　原文誤植為【懸】。

37　根據日籍文獻的解釋，中國自古以來的革命理論。王朝若違背天命，失去民心，上天就會剝奪王位，將不同姓氏而有德性的人立為天子。見《廣辭苑》，（2018）：頁319。

歷史書籍的方式，作為君主治國上的教訓吧！

　　但是音樂本身也是令人困惑的。

　　事實上，在這種時候，音樂也一定會擔任某種角色，非要出場亮相不可。

插話

　　托暴君紂王之福，整個天下正逐漸形成周朝必須崛起的情勢。這正好與湯的時後，搭配了夏朝末期的暴君桀王的筆法相同。不論是《史記》〈殷本紀〉或是〈周本紀〉，皆是以若周武王不出兵討紂，天下就不會平定的方式描述。

　　如果照道理來說，周只不過是紂王的臣下，是眾諸侯其中一人。不得不說這是臣子對君王的忤逆行為，是不忠、不義的作法。但是以當時儒家們一流的邏輯來說明，就是

　　「君不君，臣不臣。」

也就是說，如果君王不像君王，是該死的暴君，那麼就算弒殺這樣的君王，不僅不是罪孽，反而是天意，也是人民的希望。

　　「《書》曰：『湯一征，自葛始。』天下信之，東面而征，西夷怨，南面而征，北狄怨。曰：『奚為後我？』民望之，若大旱之望雲霓也。」[38]

　　這是孟子形容那殷王為了征討夏朝而發兵時，人民的熱切期待期待的描述，湯王自己的宣言則是：

　　「格爾眾庶，悉聽朕言，非臺小子，敢行稱亂！有夏多罪，天命殛之。今爾有眾，汝曰：『我后不恤我眾，舍我穡事而割正夏？』予惟聞

38　此段文字出於《孟子》〈梁惠王章句下〉，文中的《書》是指《尚書》。

　汝眾言，夏氏有罪，予畏上帝，不敢不正。」（湯誓）[39]

在秋季這個時期興兵，民間恐怕也會有怨言。這段話是對興師的辯解，說明就算如此還是必須敬畏天命，征討有罪的夏朝君王。如果不征討，反而是與夏王同罪。而在六百年之後，周武王要殲滅殷朝時，也是以同樣的手法宣誓。

　「……今予發，惟恭行天之罰……」（泰誓）

他如此長篇大論的舉發商（殷）王受（紂王的名字）的暴行，然後發表宣戰聲明：「現在我發（武王的名字）僅代天懲罰」。

　這個宣言對今天我們而言，包含了令我們興味盎然的內容。

　「無畏！寧爾也，非敵百姓也。」[40]

是其中之一。這也是武王對一般百姓發放的宣傳。他說：「不需要懼怕任何事情，為了讓你們能安居樂業，才要討伐你們的主政者，並非將你們視為敵人」。看來三千多年前就似乎已經有了如此有效的宣傳方法。簡直就像近代的戰爭一般。

　另一件事就是**音樂成為宣戰的理由之一**，也是這個宣戰條文中的一項。

　「……乃斷棄其先祖之樂，乃為淫聲，用變亂正聲。」[41]

這句話，恐怕是殷朝對歷代祖先所演奏的端正莊嚴的雅樂感到無趣，而改成了通俗風格的音樂吧！或著，是這個時代已經將半音之類的新的音符插進五音音階裡了吧！無論如何，正統的音樂已被打亂。匡正音樂這

39　此段文字出於《尚書》〈商書〉的〈湯誓〉。江文也此段原文中不設標點：「格　爾眾庶　悉聽朕言　非臺小子敢行稱亂　有夏多罪　天命殛之　今而有眾　汝　曰　我后不恤眾　舍我穡事　而割正夏　予惟聞汝眾言　夏氏有罪　予畏上帝　不敢不正」，在分段及文字有些許誤植。參考林奉輔著作（1918）頁 221-222。見本翻譯參考文獻。

40　出自《孟子》〈盡心下〉。

41　出自《史記》〈本紀〉的〈周本紀〉。

個理由，也成為戰爭的原因之一。

儒家們是如何重視音樂，像這樣的地方也可以很快地就窺視到。

不過，無論是看任何支那歷史的書籍，殷湯王或周武王等人物都被描述為明君。在他們之前，一定會列舉桀王和紂王之類的暴君。像這樣配上對比的色彩而醞釀出強烈的畫面效果的描寫方式，似乎不是只有近代的書法家才發現的。而且，實際上如果儒學家們不這麼描述，古代支那那樣的時代，既沒有什麼好寫的，也會失去他們作為儒學家的立場。

另一方面，紂王那方又是如何被描寫的呢？上述的〈殷本紀〉裡寫著：

「周武王於是逐率諸侯伐紂……甲子日紂兵敗，紂走入登鹿臺，衣其寶玉衣，赴火而死」。

因為紂王的軍隊戰敗，因此他登上過往曾經享盡歡樂的鹿臺，穿上珍珠、寶玉製成的衣服，堆積柴火自焚了。攻打過來的周兵們只能從遠處高聲呼喊，卻完全沒辦法靠近吧！連那樣的死法也完全像個暴君。對於紂王，《史記》還繼續寫著：

「周武王遂斬紂頭，縣之白旗」。

就是說斬下焦黑的頭，用白旗吊起來。武王也如其名非常像武王，但是對紂王的天懲也相當地殘酷。

而且若根據不同典籍的〈武成篇〉[42] 的記載，當時的戰況如下：

「甲子昧爽，受率其旅若林，會于牧野、罔有敵於我師，前後倒戈，攻于後以北，血流漂杵……」

可說是相當激烈的戰爭，也就是說流的血液足以浮起杵木的程度。但孟

42 〈武成〉篇為《尚書》的一章。

子對此提出反駁。孟子說：

「仁人無敵於天下，以至仁伐至不仁，而何其血之流杵也」。

孟子認為仁君與暴君的戰爭，是不打也能夠決勝負的戰爭。像武王那樣的仁君征討紂這樣不仁不義的人物，戰爭卻會激烈到讓杵漂流血中的程度，是非常不可能的事情。

無論如何，要相信哪一方才對，就由讀者自身的立場來判斷了。總之，

「於是周武王為天子」（史記）

之後定都在鎬京。

那麼這些故事到底符合史實到什麼程度，其實是完全無法保證的。只是作為四千年來的習慣，古文典籍既然如此記載，人們也就這樣的認為。所以這裡也就照這個習慣，姑且只把這些敘述當作插話。

插話（續）

當然，就算不是這麼的誇張，現今從別的面向來觀察當時的社會狀態或進化的程度，也會覺得這是讓我們可以想像得到的一個場面。

就像之前考察過的，如果殷國初期仍是遊牧時代，那紂王時代的末期應該已過了遊牧的全盛期，原始農業的時代也即將開始了。而且人類一旦開始了農業，從那個時刻起，便會開始感覺到，必須不停地轉換放牧區是件不方便的事。

這一點若以人類進化史的常識來思考，也就意味著從這個時期前後開始，男性成為了家庭生活或社會的中心角色。據說人類仍然過著漁獵生活的蒙昧時代裡，男性只是女性的附屬品，不過就像是石頭或弓箭般的工具。也可以說那個時代，完全以女性為中心，是所謂群居或氏族社會的時期。用這樣的眼光來觀察，似乎古代支那史裡，舜帝等人已充分

的散發著那樣的氣息。

科學家們認為，男性就在從事漁獵之間，發現了畜牧的方式，而擁有了自己的牲畜。而開始居住在固定的土地上之後，便察覺了農耕的重要性。耕種各種不同的穀類或發明了其他穀類。之後，男性的生活開始穩固，累積並擁有了財產。從此以後，女性的地位逐漸地翻轉，最終成為家庭生活中從屬的地位。

一旦變成如此，男性之中相當有勢力的人物也會出現吧！誰敢斷言不會有人反彈之前過於以女性為中心的時代，而模仿前述暴君紂王的行為。不！我認為一定會有類似的事情發生。

另一方面，討伐了這個紂的周武王這邊又是如何呢？

武王的前一代是他的父親，被稱為賢君的文王。而如果武王仍然是信服並朝貢紂王的地方群王之一，[43] 那麼在周朝的文武二君王的時代，從文化的觀點上來看，也應該尚未達到很高的水準。尤其是他們的祖先棄。根據《史記》的〈周本紀〉記載：

> 「周后稷名棄。其母有邰氏女，曰姜原。姜原為帝嚳元妃。姜原出
> 野，見巨人跡，心忻然說，欲踐之，踐之而身動如孕者。居期而生
> 子……」

據說他的母親看到巨人的足跡，踐踏了那足跡之後懷孕。在周書裡甚至接著寫道，這個母親認為不吉祥而將生下的孩子拋棄。之後

> 「馬牛過者皆辟不踐；徙置之林中，適會山林人多，遷之；而棄渠
> 中冰上，飛鳥以其翼覆薦之」

等等，棄有許多不可思議的神的守護，總是不會死去，因此母親也

43 此處的原文「なほ紂王に服庸朝貢して居た地方の一群后であるとすれば」中的「服庸」應該是「服膺」的錯字，「一群后」在意思上也不符合上下文，或許也是「一群君」的誤植。

改變心意，決定撫養他。后稷長大後擅於農耕及觀察土地優劣，在堯帝的時候被推舉為農師。到了舜帝時，則被記載為

「爾后稷播時百穀，封棄於邰。」

或許有個神話般的祖先，這個祖先后稷是農業之神。他母親的名字雖然很明確，但父親帝嚳是假想人物的五帝之一。從這些點來看，我們很容易想像得到周朝初期的文化狀態會是什麼樣子。

因此，關於周朝的音樂，如果說它比同時代的殷朝還進步，這是很難令人置信的。所以之前連續幾章敘述下來的音樂上的考察，也應該可以適用在周朝初期。姑且不提「靡靡之樂」的淫聲，或許在征討紂王當時，我們可以想像的是，對周國而言是第一次聽到京城的音樂，而且聽來和自己的音樂相當不同，也是第一次知道有自己國家裡所沒有的先進樂器。

特別是在盤庚時，殷朝遷徙到今天的殷墟之後，便一直將那裡作為首都，幾乎沒有遷都過。這種帝都的永久化，是意味了有穩固的主政者，同時也意味著開始有文化的進化發展。也就是說，**傳統的觀念已經發生了**。而且若說到這個殷朝的勢力範圍，王國維根據出土的龜甲與獸骨而推測是涵蓋了黃河下流的南北諸國。另一方面，周國在渭水流域附近，在文化上與殷朝沒有太大的交集，或者可視為是像鄉下武士般的國度。

因此，繼承了殷朝文化遺產的周朝，是能夠以不同的精神去吸取那些文化，並且用自己特定的方法去改善過去的文化。或許也可思考為，從這兩者文化性質上的差異，讓儒家們刻意地誇大了殷王這樣的傳說類型。

但周朝是很早便開始重視農業的種族，因此或許也有一些固有的文化也不一定。無論如何，因為有了這兩種文化的交流，因此才有可能實現了周朝的繁華時代吧！

鐵——秩序

事實上，周滅了殷的時候的勢力確實是非常驚人的。周平定了昆夷、虞及密、共、沅等各個種族，擁有了天下三分之二的土地，因此消滅殷朝並不那麼困難。

若談到周朝勢力興盛的原因，依學者的不同可舉出各種的理由。首先是農業的發達；再來是接連征服他國的過程裡，《詩經》中被稱之為黎民（若根據郭沫若氏的說法，就是所謂的奴隸）的人數增加；**然後便是發現了鐵**。

也就是說周朝已幾乎超越了青銅的全盛時代，而剛好在轉移到鐵器時代的重要時間點上。

在今天，一提到鐵人們就馬上聯想到戰爭或兵器。但若根據支那的鍊金歷史，鐵在製作兵器上發揮實質的功能要到春秋時代末期。起初是由揚子江沿岸的南方種族開始使用。在周朝，鐵只不過是用來製作農作器具。當時稱呼銅是「美金」，鐵則被稱為「　金」。根據管子的說法，「美金」製劍戟，「惡金」鑄造鉏夷、欘、斤。[44]

只因發現了鐵，就造成了周國的隆盛，若以我們今天的眼光來看，大概會覺得很怪異。但是在當時的原始狀態，卻似乎是件了不起的事。

鐵——黎民——農業

具有這些要素的國家如果不能興盛，那才令人覺得不可思議。

周朝果然就興隆了。

透過周朝的出現，支那史才開始有了成立的可能性。與最近為了更換為共和制的革命相比，那是適用於整個支那文化的大革命，也是一大

44　這段說明出自《管子》〈小匡〉第 7 段。原文為「美金以鑄戈劍矛戟，試諸狗馬。惡金以鑄斤斧鉏夷鋸欘，試諸木土」。見「諸子百家中國哲學書電子化計畫」網頁，https://ctext.org/guanzi/xiao-kuang/zh?searchu=惡金以鑄斤斧鉏夷鋸欘，試諸木土%E3%80%82。

事件。也就是說人類從蒙昧或野蠻的時代向前邁進了一步，開始進入有秩序的狀態。

如果獸性、蒙昧代表野蠻的時代，那麼秩序就表示有制度的時代吧！也就是說，到目前為止，除了事實之外，人們開始動腦筋，使那些原本並不存在於那裡的事物，讓它似乎已經存在那裡了一般。周朝制定的制度確實是非常了不起。先不管它實行的效果，總之制度本身是非常完整的。

「三公、三弧、五服、五爵、六官、六卿、宗法……禮、樂、刑、
政、……經禮三百、曲禮三千。……。」

等等，極為複雜的圖表被井然有序的描繪出來。

或許古代的仁君，或是與之相對的暴君之類的，也是這個時期被創造出來的吧？！正如學者的頭腦中接連產出的成果一般，大量的故事群一個接一個的形成，甚至連時間流程都加以區別或加上裝飾。也真的是使莫須有的事物讓人當真，而且還看得到。

改變了的對天的看法，其實也是從這個時代開始的。在過去，天就是絕對，各種人事都必須遵從天的命令。為此龜甲、獸骨的存在也是有必要的。但是殷代滅亡，周朝樹立之後，這樣的看法似乎有了修正的必要。

在周朝，開始認為君王本身若有德性，就可以取代天。換句話說，君王的位置變得非常高，而且有絕對性。與其仰賴天命，毋寧仰賴人類德行的這種有智慧的想法已經抬頭。——在考古學上，據說德這個字在殷朝時尚未出現，到了周朝才開始被雕刻在成王的器皿上。——也就是說，從本能的或迷信的狀況，來到了理論性思考的十字路口。因此，在那裡產生了必須偽裝現實的絕對必要性。

什麼是神聖的？或是該禮讚什麼事物？曾幾何時，放大地投射在人

們的視覺銀幕上。人們也開始逐漸地了解到，祭典、儀式、禮、樂等等，對於馴服或限制粗暴的獸性；或者更為誇大對於那些神聖的、該禮讚的事物，是最為有效的手段。

事實上，周朝的制度在整個支那史上是最絢爛的。讓人看來，有時甚至會覺得那是桌上的遊戲。也就是說，在這個有深度的制度裡，如果世界都能符合制度裡的條款或文字，那麼劍戟或馬之類的不知不覺中，就會成為不必要的物品。曾幾何時，周朝的勇士們或許也會說出，僅以過去的事實來解決所有問題的時代，是野蠻時代這樣的話。或者他們已經忘卻那個時代，在這些條文中間完全被馴服，而到了尊重那些條文的地步。甚至會認為這些條文跟大自然一樣，是極為自然的東西吧！

就像狼失去牠牙齒的威力一般，野豬也在無意之間變成了家畜。本能被削弱，具有個性的獸角也不見了。一生活在深度的秩序裡，連人的精神也不再思考，而沉醉在不用受到任何事情干擾的安心狀態中。（這個道理好像與作曲學有某種關係不是嗎？）

或是說是制度上的缺陷呢？周朝在開國後的數代，因為這個制度反而為王室招來了衰微。在統治者階級之間開始出現暗鬥，彼此不和睦，皇帝的諭旨也無法施行，反叛者一個一個地出現。這時候，在西周的存亡期出現的厲王、幽王兩位的皇帝的故事，可說是太過有名了。

再者，周國四邊還有勇猛的東夷、西戎、南蠻、北狄等國，隨時都看準機會，打算攻打周國。再加上象徵喪亂的天災持續發生。

就這樣，世間又再度回到無秩序與實際的狀態。

周朝不得不將帝都東遷至洛邑。

不久，春秋、戰國時代出現。

樂的確立

那麼，音樂方面又是如何呢？

　　實際上，支那的音樂史也透過這個周朝的出現，終於具備了值得特別矚目的性質。在那之前，完全離不開之前觀察過的各項目的範圍，連這觀察也可說多少混合了音樂家本身恣意地誇張。

　　但是天下變為周朝之後，可以肯定的是，禮樂這兩個字很明確地出現了。一般而言，從古代支那史裡，如果要簡明扼要地說明象徵各個時代的精神文化特色，那就是夏朝的勤儉，殷朝的維新，周朝的禮樂。所以似乎只有周朝的禮樂制度，不是儒學家們的誇張或是紙本上裝飾性的敘述。唯有這一點是值得相信的，而且不管翻看什麼樣的支那史書，都可以讓人感覺到在那朝代有成立禮樂制度的必要性。

　　自然發生的支那音樂，透過它的國民性與原始社會的性格，很早就與政治有了緊密的關係，此點筆者在本書的卷頭就寫過了。但是從另一個角度來看，比如

　　「從三代以前開始，以禮治為本。」

這般將傳統或習慣等等條文化的情形，若說是儒家們慣用的修飾性紀錄而想予以否定，那也不是不可能。換言之，「三代」這個時期本身就很怪異，更何況像「禮治」這樣高度的政治思想……之類的。如果是這樣，以前的推論等等是完全無意義的，就算再繼續追究或考察也沒有什麼意義。而且筆者也不需要一直對這些不明確的事物糾纏不清。

　　雖然如此，筆者在此還是想從別的面相來思考一下，就是對於周朝成立了這個壯觀的禮樂制度時，必要的細胞般的要素。

　　通常這樣的場合，究竟是否能夠突然地無中生有？也就是針對仍在原始狀態下的音樂發展的問題來思考。就像松茸菇是否可以在很短的時間內，突然從一片荒蕪的土地裡，一朵一朵的冒出來呢？即便是松茸菇，不也需要肉眼看不見的菌類的存在嗎？

筆者認為，周朝會想要設立盛大的禮樂制度的原因，說它細胞般的要素，還是受惠於周朝以前的夏朝或殷朝。也就是說，並非從自然發生的原始音樂中，迅速地將其進化發展後而成為了周朝的音樂，**而是以舊有的音樂裡包含的音樂性為基礎，將它們復興甚至創新而成的。**

但雖說是周朝，在初期的文王時代，仍然是「文王卑服，即康功田功」[45] 這般獎勵農事，從早到晚沒有閒暇顧及自己的生活，也是讓周公讚不絕口的時代。因此，有關「樂」也可用同樣的標準來衡量。之前舉過《周禮》〈籥章〉的一節，也和農事有密切的關係。可稱的上是樂器的就是籥或土鼓。在這個連君王本身也非常勤加獎勵農業的時代，宮廷音樂的程度也大概也不會超出我們的想像。但是只要有笛或大鼓，在那裡便已經有音樂的存在，即使是這種原始方法的程度，對所有的儀式也已經很足夠了。

若談到之後的武王的時代，正如名字所示，是勇猛地征服天下的時代。總之，到討伐紂王為止，他已經擁有天下的三分之二的土地，勢力是非常驚人的。

「諸侯不期而會盟津者八百」[46]
這句話，似乎讓我們親眼目睹到武王強盛的武力。

畢竟，本身有著強盛的威力，可以為所欲為的征服或平定任何地方的情形下，人究竟有何必要需借助音樂的力量來安撫民心呢？

在武王的時代尚未出現像音樂的音樂。就算有，發出誇張而大聲量的軍鼓，或者是聲音吵雜的打擊樂器、吹奏樂器大概是最受重視的吧！這或許只是表面上的觀察也不一定。但實際上讀到這段支那歷史時，甚

45 此句出自《尚書》的《周書》〈無逸〉篇。本書的原文則為「服を卑うし、康功に田功に即く」。
46 此句出自《史記》〈周本記〉。

至可以想像到武王在征討紂王時，或許禁止了在戰地裡兵士們思鄉的笛聲。若站在武王用音樂作為宣戰理由的一條，而不忘拿來作為宣傳的立場思考，他應該是有充分的理由這麼做的。

如此一來，音樂的登場，就不得不出現在武王以後的時代。筆者推測那個時代或許是一般俗稱的「成康之治」吧！也就是武王過世後，為了輔佐仍然幼弱的武王之子成王，周公旦成為家臣而攝政。或許是從那個時代開始的吧！

周公旦是武王的弟弟，討伐紂王有功，受封在魯地，據說是非常有才能的人物（雖然另有一說是他篡奪了王位）。歷史學家們記載他攝政的時代，是整個支那史上仁政的模範。簡單的說，就是確立了文物制度，鞏固周國的根基，為後世帶來典範之類的。史記裡特別強調的：

「興正禮樂，制度於是改，而民和睦，頌聲興」，[47]

也就是這個時代。「禮樂」這兩個字明確地在文化層面上放大特寫，並確實帶有實質性的，也是從這個時期才開始。

接下來在康王治國時，或許是明示了禮、樂、刑、政的正確的作用，正如：

「天下安寧，刑錯四十餘年不用。」[48]

所描述的，出現了牢房竟然空了四十年，以至於雜草叢生這樣的理想國度。

事實上，在此周公旦的時代裡就算有一兩次的叛亂，但也不至於需要用到武力，是個要求文治的時代。據說這一時期正是周朝極為隆盛的時代，長久地成為後世歷朝歷代模範的政治思想，或是一般社會的各種文物制度，彷彿如煙火齊放般，發出絢爛的光輝，而且據稱那些事物都

47 出自《史記》〈周本紀〉。
48 同上註。

是近乎完美無暇的。試想三千年前的文化現象，便已經達到那樣高度完成的境地，這對後世支那民族的發展，果真是件幸福的事嗎？孔子頻繁的讚美的：

「郁郁乎文哉！吾從周」[49]

也就是這個興盛的時代。從別的角度來看，我們可說孔子存在的理由，也是因為周代初期有這麼高度的文化遺產。生於亂世的他，傾其所有的思想與生命，便是為了重建這個理想國。

成康之治！這真是儒家學者們的夢想。連年輕時的孔子也常常夢到周公這個人物。據說孔子年老之後，已不再做周公之夢，而是頻頻發出嘆息聲說：

「甚矣吾衰也！久矣吾不復夢見周公。」[50]

壯大的樂制

果真如此，周朝這個時期裡究竟有麼樣的音樂呢？筆者在此也舉一些古籍經典裡的描述。

鄭康成提到雲門、大卷、大咸、大磬、大夏、大濩、大成[51] 等等是存在於周朝時的六代音樂。

關於詩樂，《周禮》〈春官篇〉的〈大師〉裡，記載著：

「教六詩，曰風，曰賦，曰比，曰興，曰雅，曰頌」。

這裡的六詩若根據儒家學者們慣常的解釋，所謂「風」是歌頌聖賢治理國家的遺風；所謂「賦」是率直的唱出當時政教的善惡；所謂「比」是不直接談論當時的惡政，用別的比喻來諷刺而詠的詩；所謂「興」是

49　出自《論語》〈八佾〉篇。

50　出自《論語》〈述而〉篇。

51　鄭康成即鄭玄，出自《周禮》《春官宗伯》〈大司樂〉。此處的雲門與大卷應是兩種不同的音樂。

當時的政治裡，若有將做善事當成諂媚的情形，就拿這種詩來規勸；所謂「雅」就是端正，是為了能夠長久地讚美正直的人直到後世而做的詩歌；所謂「頌」就是「誦」，就是「容」，是讚美當時的德政，並廣泛形容它的詩歌。當然這些詩歌不單只是詩而已，每一種都會與音樂結合來歌唱。但是這六詩到後來也紛紛地消失殆盡了。孔子自己就說過：

「吾自衛反魯，然後樂正，雅頌各得其所」。[52]

到孔子從新整理這些詩歌以前，一度傳唱的六詩，也許在春秋時代的暴風中被吹散了也說不定。

《禮記》的〈明位堂篇〉裡有一節經常被引用的話：

「升歌清廟，下管象，朱干玉戚，冕而舞大武，皮弁素積，裼而舞大夏」。

意思就是將樂工送上廟堂，讓他們歌唱周頌，廟堂下配置了管樂器，讓他們吹奏象武的詩。拿著塗上朱紅色的盾或裝飾有玉石的斧頭，著「袞冕」（天子之服），和著大武之樂而跳舞。穿皮弁素積（三王的禮服），現出裼衣，跳大夏之樂的舞蹈。不僅是聽覺，這一節文字也讓人在視覺上想像得到那相當盛大的情景。接下來的句子是：

52　出自《論語》〈子罕〉篇。

「味東夷之樂也，任南蠻之樂也」。

就是說連東夷或南蠻那般異國風情的音樂也一起在廟堂裡演奏，似乎是企圖表現那興盛的時代。

接著，在祭祀天地的神祇時究竟是用了何種音樂，《周禮》的〈大司樂〉裡留下了一節珍貴的敘述。

「司樂以禮奏黃鐘，歌大呂，舞雲門，以祀天神。乃奏太簇，歌應鐘，舞咸池以祭地祇」。

意思是，演奏黃種的律旋，歌唱大呂的呂旋，跳雲門之樂的舞蹈，這些是祭祀天神的音樂。演奏太簇的律旋，歌唱應鐘的呂旋，跳咸池之樂的舞蹈，這些是祭祀地祇的音樂。

然後接著是：

「乃奏姑洗，歌南呂，舞大韶，以祀四望。

　乃奏蕤賓，歌函鐘，舞大夏，以祭山川。

　乃奏夷則，歌小呂，舞大濩，以享先妣。

　乃奏無射，歌夾鐘，舞大武，以享先祖」。

在此我們便可了解到六代的音樂是如何的被演奏，又是在什麼樣的場合被使用。（這裡所謂的先妣就是指姜源，之前也提到過的，就是踩踏了巨人的腳跡而懷孕，生下后稷的周朝之母）

再往下幾個時代，《左傳》的〈襄公二十九年〉裡，留下不少關於當時音樂的重要紀錄。似乎將當時所有的音樂完整配列一般，是相當壯觀的一個段落。內容如下：

「吳公子札來聘……請觀於周樂。使工為之歌周南、召南。曰、美哉！始基之矣。

　猶未也，然動而不怨矣。

　為之歌邶、鄘衛、曰：美哉！淵乎！憂而不困者也。吾聞衛康叔、武

公之德如是，是其衛風乎。

為之歌王。曰：美哉！思而不懼。其周之東乎？

為之歌鄭。曰：美哉！其細已甚，民弗堪也。是其先亡乎？

為之歌齊。曰：美哉！泱泱乎大風也哉。表東海者，其大公乎？國未可量也。

為之歌豳。曰：美哉！蕩乎！樂而不淫。其周公之東乎！

為之歌秦。曰：此之謂夏聲。夫能夏則大，大之至也。其周之舊乎？

為之歌魏。曰：美哉。渢渢乎！大而婉，險而易行，以德輔此。則明主也！

為之歌唐。曰：思深哉！其有陶唐氏之遺民乎！不然，何憂之遠也？非令德之後，誰能若是。

為之歌陳。曰：國無主，其能久乎。自鄶以下無譏焉。

為之歌小雅。曰：美哉！思而不貳，怨而不言，其周德之衰乎？猶有先王之遺民焉。

為之歌大雅。曰：廣哉！熙熙乎！曲而有直體，其文王之德乎！

之歌頌。曰：至矣哉！直而不倨，曲而不屈。邇而不偪，遠而不攜。遷而不淫，復而不厭。哀而不愁、樂而不荒。用而不匱，廣而不宣。施而不費，取而不貪。處而不底、行而不流。五聲和，八風平。節有度，守有序。盛德之所同也！

見舞象箾南籥者。曰：美哉！猶有憾！

見舞大武者。曰：美哉！周之盛也，其若此乎！

見舞韶濩者。曰：聖人之弘也。而猶有慙德！聖人之難也。

見舞大夏者。曰：美哉！勤而不德，非禹其誰能修之！

見舞韶箾者。曰：德至矣哉！大矣，如天之無不幬也、才地之無不

載也！雖甚盛，其蔑以加於此矣。」[53]

關於舞的部分，象箭南籥是文王之舞，韶濩是指大濩，是殷代之舞，韶箾是指簫韶，是虞舜之舞。

如果有如此多樣的詩歌與舞樂存在，當時音樂興盛的程度，就不需要更誇誇大。特別是從左傳開始，依據各種古籍經典的描述，其中的齊與魯成為當時文化的中心地帶。似乎只有大詔、大夏、大濩、大武等樂章仍然完整無缺的被保存了下來。魯同時也是孔子出生國，就如同《論語》裡所記載：

「子於齊聞韶、三月不知肉味……」

孔子也曾經在齊研究了大韶樂。

從《左傳》這一節也可以了解到，在當時的詩經各篇章是如何作為音樂而被廣泛的傳唱。在《左傳》中記載著諸侯們經常舉行詩歌的集會，從這點來看，流傳至今日的《詩經》，在當時仍然與音樂相結合，實際上經常被拿來演唱的。而且透過《左傳》的描述，即使在今天，我想只要是感覺很敏銳的音樂家，就能大致察覺並感受到那些是什麼類型的音樂。

然後若再根據《周禮》的〈大司樂〉這一篇，當時只掌管音樂的官職，就有如以下一般極為繁瑣的種類。

「樂師、大胥、小胥、大師、小師、鼓矇、眡瞭、典同、磬師、鐘師、笙師、鎛師、韎師、旄人、籥師、籥章、鞮鞻氏、典庸器、司干」

就有十九種。這一篇不僅是說明諸樂師的職務，想了解其他古代支那音樂上的制度，這是絕對必看的一篇。在此僅列舉與職能相關的部分。

53　原文中間有一些錯漏字，「見舞韶箾者……」最後一句少了「觀止矣！若有他樂，吾不敢請已。」這一段。

「樂師：掌國學之政，以教國子小舞……教樂儀……

大胥：掌學士之版。以待致諸子

小胥：掌學士之徵令……

大師：掌六律六同，以合陰陽之聲……教六詩，……執同律以聽軍
聲……

小師：掌教鼓鼗，柷，敔，塤，簫，管，絃，歌 ，……掌六樂聲音之
節，與其和。

瞽矇：……諷誦詩，世奠祭，鼓琴瑟……

胝瞭：掌凡樂事，播鼗，擊頌磬笙磬……

典同：掌六律六同之和……以辨天地四方陰陽之聲，以為樂器……

磬師：掌教擊磬，擊編鐘……

鐘師：掌金奏

笙師：掌教 竽，笙，塤，籥，簫，篪，篴，管，舂牘，應，雅……

鎛師：掌金奏之鼓，

韎師：掌教韎樂，祭祀，則帥其屬而舞之，

旄人：掌教舞散樂，舞夷樂……

籥師：掌教國子舞羽 籥……

籥章：掌上鼓豳籥，……

鞮鞻氏：掌四夷之樂，與其聲歌，

典庸器：掌藏樂器庸器……

司干：掌舞器……。」

相形之下，即便從音樂本身來思考，其組織的複雜也遠超過今日大都市
裡的交響樂團。甚且，單是這些內容便可以了解到從教育到陰陽聲音
等等，軍聲、六詩、舞……全部都包含在樂制之中。總之，樂長同時也
是教育的長官，不得不說這的確是個讓人驚嘆的龐大組織。當然，關於
這個古籍《周禮》出現的時代，古文派與今文派之間有著相當激烈的爭

論，所以或許也不能立刻斷言這本書裡所描寫的完全都是周朝時代的事物。但是在經典裡，對於古代音樂描寫的最為詳細、清楚說明的就只有這一本古典典籍，所以在此也大致敘述一下其中一部分的內容。

但，縱使儒家學者們向來多少會做些誇大的敘述，至少周朝禮樂繁盛的情形與音樂的壯大規模這兩點，應該是事實。

關於舞樂

若根據前篇列舉的內容，「見舞韶濩，見舞大夏」，讀者之中或許有人已經注意到，這般歷代制定的朝廷樂，與其說是拿來演奏，還不如說是拿來跳舞。是的，完全就是如此！

在古代，樂、舞、詩都還不是獨立的型態，而是緊密結合彼此的藝術。根據這三者個別的特 而各自形成獨立的藝術類型，則是相當後來的事。一開始它們並不能算是三者，而是以一種原始的姿態而存在。

依據《周禮》〈春宮〉篇的說法，樂師掌管國學之政，教國子們舞蹈。而所謂的舞有：

「有帗舞、有羽舞、有皇舞、有旄舞、有干舞、有人舞」

這六種。帗舞是具有社稷百物之神為人民祓除的意義，所有舞者拿著羽毛而舞。羽舞主要是宗廟祭典時，拿著籥和羽毛跳的舞。皇舞是將羽毛覆蓋在頭上，穿有著翡翠羽毛的美麗服飾，在祭祀四方時跳的舞蹈。旄舞是拿著牛尾，表示偏遠地區，干舞是拿著斧或盾，象徵兵事或武功的舞蹈。而最後的人舞，或許是最原始的形態，不拿任何東西，只以人體手足來跳的舞。《詩經》的序裡有句名言：

「詠歌之不足，不知手之舞之，足之蹈之」。[54]

這句話應該是世界上任何民族都共通發生的舞蹈原理。

　　如此在古代雖有關於六代樂與舞的描述，但事實上到了後世，仍實際被用到的樂舞只有韶和武而已。換句話說，即使在後代，每一個朝代都制定了舞蹈，但若詳加考察，會發現都離不開文舞與武舞的範圍。現在的孔廟祭典也只跳這兩種舞。同時，孔子自己也說：

「韶盡美矣，又盡善也

武盡美矣，未盡善也」。[55]

若從上述孔子舉的韶與武的例子，並且很直率的評論這一點來看，會讓人覺得各經典古籍裡描述的內容，與實際的狀況多少有些不符合。

　　舞樂如果是代表一國政治的意義而被制定，那麼，一國的政治裡會也會因朝代而不同。如果不是文治，就應該就是重武功。

　　那這個時代的舞蹈究竟是什麼樣子呢？那和我們今天對於舞蹈概念的性質有著明顯的差異。雖然那些舞蹈畢竟還是以人體的動作為素材，這一點是不變的。但是透過那舞蹈的型態或是線條的變化等等，而帶出

54　此文出於魯國人毛亨一派傳承的《詩經》版本裡，為《國風》篇的〈關雎〉寫的序。見《十三經注疏》所收的《毛詩正義》。參考中國哲學書電子化計畫網頁，「毛詩正義」，https://ctext.org/library.pl?if=gb&res=77714（2023 年 4 月 9 日閱覽）。

55　出自於《論語》〈八佾〉篇。

美學效果的那種意圖是完全看不到的。那些舞蹈與音樂或詩相結合，不以運動產生的造型或線條美為目的，上演著完全類似我們今日常說的默劇。那些舞蹈總是在模仿什麼，或是常讓人聯想到某種事物。在此舉個大武的例子來看看。

> 「且夫武，始而北出，再成而滅商。三成而南，四成而南國是彊，五成而分周公左，召公右，六成復綴以崇。天子夾振之而駟伐，盛威於中國也。分夾而進，事蚤濟也，久立於綴，以待諸侯之至也」。[56]

如同這《樂記》裡的描述，從頭到尾是表現武王如何滅掉殷朝的舞蹈。（若以我們今日說法，不如說是默劇還來得更恰當）。也就是說，初奏（成就是指演奏，一曲結束就稱為「一成」）是將武王在盟津閱兵的狀況，藉著從第一位置向北移動到第二個位置的動作來表現。次奏表示消滅殷朝的意思。三奏是平定殷朝之後尚有餘力，又折返回南方的位置。四奏象徵征服了南方的荊或蠻等等邊境的侵略者。五奏是表現平定天下後，周公與召公分工治理的情形。六奏是取得戰果回到鎬京，四海都遵從武王為天子的意思，也就是對天下顯示盛威，表現勝利。這就是大武之樂，各種動作只是為了象徵文德或武功的表現，可視為一種演劇。但是在此必須留意的是，表演時，樂師與舞者都穿著同樣的服飾。而且雖然說是演劇，但絕對不是朝著某個目的而發展，如上所述，只不過是以極為單純的觀念為基本，規定並重複動作而已。

大夏也好，大韶也罷，大體上是類似的舞蹈。多少有些分別之處只在於有的舞蹈重點放在文德上，有的舞蹈表現武功的時候較多。

而孔子讚嘆韶樂九成盡善盡美，但對於武王之樂認為只是盡美而已，並未達到盡善這樣的評論，讓人相當感到相當有深意。

56　原文將「六成復綴以崇。天子夾振之而駟伐」這一句的「天子」誤植為「天下」。但江文也接下來的解釋則是正確的。

　　觀察了舞樂這樣的表現之後，我們在此會發掘出另一個新的事實。若談到舞蹈，對於今天的我們而言，總是會伴隨著一種類似喜悅的感情。而且在原始時代的人們跳著他們的舞蹈時，一定附帶著興奮，或是忘我般的、類似瘋狂的狀態。

　　但是從上面舉的例子讓我們感覺到，在那裡只有冷靜、只有嚴肅。也就是說，那些舞蹈，與一般人民們在村落的廣場或是郊外等地偶有機會跳的那種自然發生的舞蹈，在性質上完全不相同。從演技的觀點思考那些舞蹈，或許在技巧或難度上達到某種高度也不一定。就是可以在舞臺上演出，也具備了舞者與觀眾。在從前，舞者本身是舞者的同時，也是觀眾，而且到任何地方都可以跳舞。

　　這個冷靜而嚴肅的舞蹈，之後與儒家的倫理觀結合，最終完全地扭曲了舞蹈原本的生命。也就是說，儒家輕視了屬於肉體的聽覺或是運動神經本身，並不去考慮舞蹈的本質，只想用倫理觀來強行支配舞蹈。簡單的說就是將舞蹈機械化了。即使在今天，這與所謂有教養的人想要蔑視所有與肉體相關的事物是同一種傾向。人們被教導為絕對不要表露出喜怒哀樂。由於致知格物的追求造成了肉體感受性的鈍化，歧視了肉體的表現。儒家到了後世，對於像這樣變了形、轉化為乾燥無味的情況，會認為到底是好事還是壞是呢？

　　但是考慮到儒家的開山祖師孔子本身，君子這兩個字的原本意義，是否真的是那樣故作高尚而有如固體般的東西呢？

夷樂的存在

　　在前面觀察的壯大樂制的一節裡，我們了解到宗廟裡跳的舞，不僅是先王之樂，夷樂也同時被納獻。〈明堂位〉篇裡有：

　　「昧，東夷之樂也。任，南蠻之樂也。納夷蠻之樂於大廟，言廣魯於天下也。」的記載，東夷之樂與南蠻之樂也同時獻給大廟。那是表示周

公的豐功偉業遍及四夷的意思。如同註釋裡的，「故廣大其國，禮樂之事，以示天下也」[57] 的說明，禮樂也是向天下顯示國家廣闊的手段。

所謂夷樂就是夷的音樂，而夷就是四面八方環繞著周國邊境的侵略者的總稱。雖說是夷，只是因為從周王朝的角度來看是外族，但還是構成支那民族的一部分。從這裡我們也可以看到支那國家的特異性。

原本說到支那這一詞，若從地理上考量，那是能夠與歐洲匹敵的巨大陸地。我們今天所說的國家這個語彙，與在那裡所產生的國家大概是不同的概念。或許那要用天下這一個詞才最能確切地表現也不一定。**支那本身是自成一個天下、擁有一個世界、形成了一個世界史**那樣的地方。無數的異族、被細分了的語言、各自不同的風俗習慣……。有史以來，被認為是沒有不相爭的一日，其實這也是正確而理所當然的事情。

儘管如此，在那裡還是必須存在一個成為中心源流的文化傳統。那非得是讓我們見識到的壯大樂制、繼承了三代以降之文化的周朝廟堂文化不可。在今日的陝西省，俗稱關中地方的就是那個文化。周朝的首都鎬京就是它的中心地。秦朝也以此地為據點，之後的漢也同樣的占有此地。取得關中之地的人，就等於取得了天下。因此圍繞著關中周圍的異族，全部都稱之為夷，被當成野蠻人來對待。東夷、黎族、葷粥族等等應該是最具有代表性的民族吧！

但異族當然也有他們的民族音樂。那些音樂也在宗廟裡演奏，意味著天子的仁德也到達了那些地方，這樣的事情也很自然。根據經典古籍的描述，夷樂的表演是相當久遠以前就有了。《汲冢紀年》裡有

「后（夏）發即位元年，諸夷賓於王門……，諸夷入舞」[58]

57　應是出自於吳曾祺評註的《禮記菁華錄》（1916）。

58　《汲冢紀年》就是《竹書紀年》，此句話的原句為〈帝發〉的一句：「元年乙酉，帝即位。諸夷賓于王門，再保墉會于上池，諸夷入舞。」

的記述。《後漢書》的〈東夷傳〉裡也記載著：

「自少康已後，世服王化，遂賓於王門，獻其舞樂。」

先前舉的周朝的樂制裡有：

「鞮師，掌教鞮樂

旄人，掌教舞散樂，舞夷舞

鞮鞻氏，掌四夷之樂與其聲歌」。

如此看了就可知道夷樂官制化的情形。自古以來雖說是夷樂，但似乎有些不容忽視的某些理由。鞮樂是東夷之樂。所謂的四夷之樂，東方是鞮、南方是任、西方是株離，北方是禁。而根據《四書》的記載則描述為，東方是株離、南方是任，西方則是禁、北方是昧。不同的書籍好像多少也有些相異之處。

然後，根據《五經通義》的說法，每一種夷樂好像都會拿著武器跳舞。

「東夷之樂持[矛]59 舞……南夷之樂持羽舞……

西夷之樂持鉞舞……北夷之樂持干舞……」。

也就是說，讓我們腦海似乎可以浮現出某種帶有殺氣的勇猛場面。

但是根據〈明堂位〉其中一項的記載，描述夷蠻之樂也納獻到宗廟。但照古代以來的習慣，這些舞蹈是在宗廟門外表演的。描述的內容如下。通常，

「古制夷藥皆陳於門外」。

由於夷是外族的緣故，所以在外面表演，因此也有一些形式簡單的樂舞。關於這一點，若是《禮記》可找出兩、三個例子，就有如下的敘述：

「九夷之國，東門之外，所以知不在門內也，

59 原文誤植為【予】。

九夷，八蠻，六戎，五狄來朝，立於明堂，四門之外。」[60]

而這樣的六朝之樂、夷樂、六詩、⋯⋯等等耀眼的讓我們的眼睛都迷眩的周朝樂制，幾乎是一次就達到了完美的境界。然而在之後又是如何發展的呢？

悲哀的是，沒有讓人看到任何的發展，它就走向衰微了。

當中央在深度的秩序中做著甘美之夢時，四周的戎夷已頻頻地瞄準周朝的國境了。而且，統治者階級彼此不和，王令失去了威信，與其要求秩序，世態轉換成更傾向於重視事實。

戰國的亂世依然持續。

亂世依然持續。

而樂，在亂世中出生的孔子出現之前，很可惜的，就逐漸地消失殆盡。

後篇 關於孔子的「樂」

孔子與音樂家

究竟孔子與音樂家有什麼關係呢？

通常，人們不會認真的動這種想把這兩個既無緣、也沒關係的點連結起來的可笑念頭。若是在五、六年前說了這樣的話，連筆者自己也會嘲笑自己也不一定。事實上，只是讓這兩者並列在一起，便已經帶給人某種奇妙的、不帶任何關係的感覺。

但是筆者在此先提出結論。

孔子是音樂家。

60 出自〈明堂位〉篇。

是個相當具有音樂感覺的藝術家。

而且，如果把那個時代作為前提來思考，至少，與我們今天所接觸到的、或是看到的某種職業音樂家相比，在性質上是不相的，而且他是以更為純真的態度將音樂變成音樂。即使考慮到音樂對孔子而言，在治國效果上有其必要，或者對門人是必備的教育，但仍然會覺得孔子是音樂家。

實際上，如果我們拋開中學時代以後的先入為主的觀念，換句話說，就是將我們對孔子秉持的「仁」或「中庸」之類的概念完全回歸到白紙的狀態，現在，在這裡重新閱讀孔子傳記之後那又會如何呢？我想與筆者提出相同意見的人應該不在少數。

在那裡我們會發現，作為一個聖人，他的生涯中對音樂的愛好或是與音樂相關的意外事件，實在是太多了。

而且，根據某種說法，孔子在世當時，由他集大成的文化書籍，除了歷史書的「五經」之外，據說甚至還有一本《樂經》。雖然尚未有明確的考證，或許可推測那就是我們今天看到《史記》八書中的《樂書》、或者是《禮記》中的《樂記》。

無論如何，從一個音樂家的眼裡看來、孔子太具有音樂性、太像個藝術家了。這也是刺激筆者寫這本書的動機。

孔子音樂的出發點

《歷聘紀年》記：「孔子二十九歲適衛學琴」。

在考證《史記》的〈孔子世家〉中，特別有一項說明孔子二十九歲左右開始正式學音樂。也就是說，這一年孔子赴衛國學琴。因此《史

記》主張孔子離開魯過之後開始學琴，應該是不正確的。[61]

但是筆者認為孔子在更早的時候就應該會彈琴了。因為據傳孔子二十四歲失去母親時，在服喪結束後的第五天彈了琴。

「孔子既祥，五日彈琴而不成聲，十日而成笙歌」《禮記》〈檀弓篇〉

事實上，如果孔子是二十九歲才開始學音樂，與近代的我們做比較，不得不說是相當晚學。如果在今天，可能還會受到音樂教師的提醒：「手指的筋肉失去軟柔度……等等」也不一定。還真的沒聽說過，有人到了二十九或三十歲才開始認真的學鋼琴或小提琴。

好吧！假設孔子二十九歲之後正式學習音樂是個事實，那麼是否在那之前對「樂」一無所知呢？不！筆者完全不這麼認為。正如同今天的日本年輕作曲家們一般，大概過了二十歲之後開始學作曲。在那之前，雖然不懂什麼理論，但在他們的大腦裡、在聽覺中已經塞滿了管絃樂團各種樂器的音色或奏鳴曲式……等等的聲音，已經具備了音樂性。

而那孔子在魯國出生。魯這個國家，是武王討伐紂王大功告成時，由周公旦治理的國家。如同《史記》〈周本記〉的記載：

「封弟周公旦於曲阜曰魯」。

之前也描述過，周公旦是創下「成康之治」時代並確立了禮樂的偉大人物。周公也是孔子年少時常在夢裡見到他，卻因年老之後不再夢見而為此悲嘆的人物。

61　《史記》〈孔子世家〉裡有「孔子學鼓琴師襄子」一句。江文也這句話的依據是從《歷聘紀年》而來，目前雖無法找到原書，但從凌稚隆編撰的《史記評林》第 47 卷裡，可以看到同樣的說明（1879: 13，此處的《史記評林》的出版年份是根據東京國會圖書館藏書目錄的記載）。明朝蔡復賞提到此句話時，說明是「適晉學琴」，因此可推測襄子應是指晉國的趙襄子。此外，蔡在文章裡也同樣的引用了《歷聘紀年》和《孔廷纂要》來辯證《史記》這句話的疑點參考蔡復賞《評定歷年事蹟卷上》（無出版資訊，1368-1644 年間）頁13。

　　由如此的偉人建設的國家，就是孔子的出身之地魯國。實際上，在春秋戰國時代，魯國和齊國始終是文化上的中心地。而對於齊國，數年後，孔子自己也如下說明：

　　「齊一變，至於魯。魯一變，至於道」[62]。

　　齊國如果更進一步地成長，就會成為像魯這樣的文化國。我們必須說在那樣的魯國成長的孔子，真的是很幸福吧！

　　在前編裡「壯大的樂制」的一章所舉的、

　　「吳公子札來聘，請觀於周樂……」[63]

這華美的一節，如果這是魯襄公二十九年發生的事情，當時的孔子才八、九歲左右吧！也就是說孔子的幼年時代裡，仍然存有值得聆聽的「樂」。就算在史記裡明確地描寫那個時代是：

　　「孔子之時，周室微，而禮樂廢」[64]

但若與今日支那大陸上**「樂」的完全滅絕**的情況相比，依然還是相當美好的時代。

　　在這樣的魯國出生的孔子會寫出：

　　「孔子為兒，嬉戲常陳俎豆，設禮容」[65]

這樣的句子，毋寧說是理所當然的。將看到的、聽到的事情，在玩扮家家酒的遊戲時，做了祭壇的造型並模仿禮樂的樣子，排列了許多東西，仿效大人的模樣，說著堂上樂、堂下樂，那情形是非常容易想像的。那就像今日，我們的孩童模仿日蓮行者[66]敲著大鼓，或是一打開收

62　出自《論語》〈雍也〉篇。

63　見本專書「壯大的樂制」。

64　出自《史記》《世家》的〈孔子世家〉。

65　同前注。

66　日本宗教日蓮宗（又稱日聯法華宗）的開山祖師。

音機、放唱片，就仿效演奏者或指揮者一樣，是完全相同的現象。

　　這個孔子十五歲時就立志向學。像這樣身處良好環境的人物，反而要他不去影響周邊的環境，那是不太可能的。特別是他二十歲時，成為魯國的委吏[67]。沒多久之後改為司職。雖然這兩個官職都不是什麼大不了的工作，但是這個司職掌管馬、牛、羊、豚、犬、雞等等所有的牲畜類。家畜是祭祀或喜慶宴會上不可或缺的物品，而祭祀或喜慶宴會時，「樂」同時也是絕對會登場的一項。

　　已經立志的孔子曾寫道：

　　「三人行，必有我師焉」[68]。

如果我們看到連孔子本人都會如此說了，對他而言，那個時候的他是否會對還不是很了解的「樂」毫無感覺的將耳朵蓋住呢？

要求歌曲再演的孔子

　　「子與人歌而善，必使反之，而後和之。」（論語）[69]

　　「使人歌，善則使復之，然後和之。」（史記孔子世家）

　　讀了《論語》與《孔子世家》中的這兩個句子，人們絕對不會認為這個孔子有如音痴、是對聲音無感覺的男子吧！

　　只要他人歌唱，而且是唱得很好，一定會要求再唱一次，而且自己也會跟著唱和，這個孔子實在是我們音樂家的好友。孔子在那裡拍手、用腳打拍子的身姿、心情大好的深醉在歌聲裡的姿態，浮現在筆者的眼

67　古代掌管糧草材料的官職。

68　出自《論語》〈述而〉篇。

69　同上註。

前。如果後世的儒家學者們看到那樣的姿態，或許非常難以相信這就是
「至聖先師孔夫子」也不一定，但我確實看得到那喜歡唱歌的孔子的姿
態。

通常若詳加思考，不是那麼簡單的就可以說所有人類必定具備音樂
的感受性。確實，大家都有聽覺。但如果要隨著他人的歌聲，自己也跟
著那旋律相和，我們自己本身也必須要具備那種歌唱精神。然而對人類
而言，在面對某些自己所沒有的東西，或者就算在一起也無法相互融合
的事物時，天性就不會有親切感，也不會想要實際的去接近。因此透過
他人的歌聲，能與那歌聲一起發生情感，就意味著在他人之中發現了自
我，並與那歌聲共鳴。後續我也會試著對這個情形再作討論，不過這與
「仁」的實現其實是有著密切的關係。

而且這個情形是，如果那個歌聲既善又美時，藉著這個共鳴，我們
內在的某個部分已經被提升了。就這樣，我們透過從外界來的刺激而覺
醒，透過與那些刺激的一致性或理解而一步一步地被提升。在那裡已經
不單只是歌唱的相應合，也並不只是我們的內在裡發生的某種被動性，
而是已經超越了那個程度。更美更善的事物對著我們起作用，透過跟這
些事物的共鳴與合一，我們自身的提升也就更上了一層樓。

此外，若從肉體上來思考，這歌曲中含有的節奏要素，已經成為結
合自己與他人最好的接觸點。自我生命的鼓動、他人生命的鼓動；自我
感情的動搖、他人感情的動搖……一切都在相同節奏的混合體中融合
了。像這樣，一起歡喜，一起悲傷的這種力量其實與生物非常相似。那
是具有引誘我們不知不覺地融入一種精神式運動裡的不可思議的力量。
我們只要聽著那樣的歌曲，不知不覺地融入那氣氛裡。然後，接下來反
而是在我們的內面裡，獨自開始了一種生命的活動，我們自己對那種氣

氛和情感也到了可以意識的程度。而且若根據近代醫學的說明，聽覺一旦開始興奮了，對我們的肉體可以起最強大作用的部位就是大腦皮質。

我認為音樂的這種不可思議的力量，孔子知道，而且他自己也具有那股力量。

但這聽起來或許像是許多詭辯的排列組合。事實上，對於與生俱來就擁有音樂才能的人而言，幾乎是直覺般地便能與他人在歌唱精神上達到一致。但對於不是這樣的人而言，即使借助了所謂的悟性或是概念之類的工具來進行推論，也不是那麼簡單就能夠理解的。

事實上，就算是如何美好的歌曲，也要看聽的人有什麼樣的耳朵。

在那裡不就應該有「樂」的教育的必要性嗎？

在音樂中忘我的孔子

「子在齊聞韶，三月不知肉味」《論語》

「與齊太師語樂，聞韶音學之，三月不知肉味」《史記》〈孔子世家〉

　　孔子在齊國學習了韶樂。在前文也舉過的「吳公子札來聘……」[70]
這段話裡，記載了可以看到「韶箾之舞」這一項。在此之後，魯國裡應
該也保存了韶樂。而如果孔子在那時才八、九歲左右，長大後的孔子到
離開魯國為止，是否沒有機會聽到韶樂？還是因為比起齊國，魯國的韶
樂是不完整的？因此沒有帶給孔子特別的感動呢？！

　　總之，《論語》說孔子在齊國聽了韶樂，《史記》的〈孔子世家〉則
寫道孔子是聽而且還學了。不管是聽也好，聽且學習了也罷，如果思考
孔子此時的熱心程度，這兩個文句的寫法是同一件事。孔子是那種如果
他人歌唱的很好，就要求再唱，自己也會跟著唱和的人。他是明快的稱
讚韶樂：

　　「盡美矣，又盡善也」，

又能夠評論的人。這樣的孔子在三個月間會對這個韶樂十分的忘我，也
是相當的自然而且極有可能的事。事實上，這個時候，「聽」就等同於
學習。所謂的學習，如果是會講述：

　　「學而不厭……何有於我哉。」

　　「……發憤忘食，樂以忘憂，不知老之將至云爾。」[71]

的孔子，若以今日的字彙來說明，就是無我、忘我。如此連續三個月毫
不間斷地聽音樂，到了連肉味也吃不出來的程度，確實已經不僅僅是學
習了。

　　那麼，讓孔子如此忘我的所謂的韶樂究竟是這麼樣的音樂呢？據說
是

　　「帝舜有虞氏之年己未，帝即位，作九韶之樂。」（竹書紀年）

　　「簫韶九成」（尚書益稷篇）

70　見本專書「壯大的樂制」。

71　此二句皆出自《論語》〈述而〉篇。

也就是舜帝制定的朝廷樂，是包含了九個樂章的龐大音樂。而當時記載了演奏韶樂時的狀況如下：

> 「『戛擊鳴球、搏拊、琴、瑟以詠。』祖考來格，虞賓在位，羣后德讓。下管鼗鼓，合止柷敔，笙鏞以間。鳥獸蹌蹌，簫韶九成，鳳凰來儀。」[72]

也就是說，天子、諸侯會集一堂，在堂上配合石磬與琴瑟而歌唱。堂下排列了笛或大鼓、笙與鐘等等。樂曲的開端敲擊柷，停止時摩擦敔以作為信號。而且笙的形狀類似鳥類，鐘的裝飾上有野獸的圖形，就好像連禽獸都一起來享受韶樂似的。

正如之前所提到的，這個韶樂據說是稱為夔的古代支那的名音樂家所創作的曲子。在上面有舜的德政，在下面配合了夔的名曲，甚至鳳凰鳥也飛 一同起舞，確實是一個值得慶賀的風景。

這一幅有如理想圖畫般的風景，先不管究竟是否是事實。總之，這是對韶樂的紀錄，是傳到齊國而被保存、讓孔子極為感動的那個「問題音樂」。

照字面的意思，是「問題音樂」。這個音樂竟然帶給孔子如此深刻的感動。通常我們所說的感動，如果是指接觸到某個作品時，人的內在產生一時的、或者是相當長期間的動搖及變化，我們必須說這個讓孔子三個月忘記肉味的韶樂一定是非常特別的作品。而它的力量究竟呈現在什麼地方？孔子在齊國聽到這個韶樂這件事，如果不是個事實，那又會如何呢？受亂世的波動所躒 ，順其自然的生活，結果這韶樂也只不過是成為遺物的一種不是嗎？不可否認的，韶樂是透過夔的手苦心創作出來的偉大音樂。對它的偉大而深受感動，會讚嘆的說：

72 出自《尚書》的《虞書》〈益稷〉。

「盡美矣，又盡善也」

的孔子如果不存在，那麼結局是，韶樂也不會像今日之般，到了被《論
語》或其他的樂書所記載的程度吧！

那股力量，反而是在孔子身上。

可以說孔子本身確實就是那股力量的發源者，孔子的生命力在齊國
為韶樂點燃了火。

然而這個聖人孔子在肉體上也與我們音樂家沒有太大的差異。對我
們作曲家而言，想將某個作品創作為較大形式的奏鳴曲或交響樂曲時，
也常會經驗到三個月左右的期間，在肉體上不會感覺有任何的需求。對
演奏家而言也是如此。從他決定要習得某一首大曲子的瞬間開始，同樣
的會忘記肉味，完全沉浸在作品其中。

儒家學者們對於這個肉味也嘗試做各種的解釋，但是以筆者的經
驗，那不單只是曖昧地討論豬肉或牛肉等等食慾上的問題。而是完全忘
記了那些一定會附隨著我們肉體的所有慾望，就好像真的消失了一般。

省察（之一）

但是，話雖如此，在現代社會裡逐漸地轉變為快速時代、超速的時
代。若可以三個月都忘卻肉體上的享樂，而埋頭於音樂之中，以一般社
會大眾的眼光來看，會認為音樂家這些人是竟然是感覺不到無聊的鈍感
人物。不！連某些音樂家同儕們也會如此地揶揄挖苦也不一定。這也就
是所謂的時代氛圍。

不過，他人眼裡的無聊，其實是我們音樂家最快樂的時間。鋼琴家
為了練好李斯特一個華美卻又無趣的樂句，拼命而毫不間斷的反覆練
習，從旁人的眼光看來或許會覺得鋼琴家很可憐。連那個鋼琴家自己有
時也會感覺到痛苦也說不定。但是這個無聊、痛苦本身對音樂家而言

是一種必要的樂趣（快樂）。這聽起來似乎是完全相反地說法，但音樂家就是這樣的人種。甘願承受如此的無聊及痛苦，就好像享受那些感覺般，一點一點地接近完美而創造出自己。人們是否曾聽過哪個真正的音樂家卻不曾有這些經驗的呢？

　　特別是對需要肌肉運動或手指感覺的音樂家而言更是如此。在今天，關於實際演奏方面，認為要將與發聲相關的肌肉或手指相關的肌肉以適當地運動來調整，並擁有正確的聽覺，再透過聽覺靈敏地傳遞給運動神經，去調節各個運指或發聲器官的各個肌肉部位，最終才能成為歌曲、成為強有力的樂音。這看起來似乎誰都可以做得到，但其實這裡的文字所記載的方法並非那麼簡單就可實踐的。[73] 在那裡要求的是不停地練習，技術的訓練是必須的。而到目前為止，對於像這樣具備了演奏技術的演奏家，只是單純的將他們視為有模仿能力的演奏家。在音樂界，更進一步要求這些演奏家在聲音或樂音中，其本身對於樂曲的判斷力，並以這個力量進行對每個音符批判以及音樂整體的調和。甚至要求演奏家本身透過發現新的樂音，而展現與之前完全不同的優美聲音的世界。

　　要如何才能教育出這種音樂家呢？想說要能練習好一首樂曲，事實上甚至這三個月都不夠用。

省察（之二）

　　寫了演奏家的情形之後，想順便提一下作曲家。

　　作曲比演奏更花時間。

　　某個靈感之類的東西，在突然侵襲作曲家時的那瞬間，那只不過是

73　原文直譯的意思為「這看起來好像誰都可以做得到，而且如同這裡的文字所記載的方法並非那麼簡單」，文意有矛盾之處，因此譯者以整體文句的意思判斷為「這看起來好像誰都可以做得到，但如同這裡的文字所記載的方法並非那麼簡單」。

幾個音符或是數小節的微小片段。那與完成之後的樂曲相比，其實就只是細胞般的存在。能將這一小片段發展成某種形式的樂曲、或是構成完整樂曲的這種技術，也還是需要接受訓練，透過練習才能獲得。

　　構成一首樂曲的音符，若以文字形容，就是「無數的」。事實上，那些無數的每一個音符，一點也不能讓樂曲帶給聽眾的負面的印象，而且也不能與作曲家所得來的靈感彼此抵銷。那每個音符始終都是為了表現而必須各自被放置在應有的位置上。樂曲經常被比喻為如同一個流動般的建築物，我完全認同。對作曲家而言，即使幾萬、幾十萬的大量音符，也會留意每個音符對作品最微小的細節所產生的印象，而非常確實的、謹慎的安置每一個音符，並逐漸完成一首樂曲。

　　那帶給人們如火般的，或者有時候彷彿就像空氣般感覺的所謂的名曲，構築成那音樂的單位，也還是一個一個的音符。在演奏會上聆聽時，或許人們會認為，那數分鐘、數十分鐘便結束的樂曲，完全是作曲家頭腦裡一氣呵成的作品也不一定。實際上，會被如此認為的作曲家，應該是屬於十分幸福類型的藝術家，但事實上卻也是一種不幸。

　　「我在自己的鑿子的尖端掌握著藝術」。
這句米開朗基羅的格言，對作曲家來說有如切膚之痛般完全可以理解。我們想要下筆時，會感覺到空白五線譜彷彿時有生命的，而且有時甚至會覺得它會來擾亂，讓你不能書寫。寫到某個部分，筆端已經有點僵住了的時候，還看到它似乎吐著紅舌頭，對著我們嘲笑。也覺得它們好像始終都想保持白色空間與 線的狀態，因此想試圖抗拒。而且，下定決心寫下一只白點或一只黑點的人，與對著一塊石頭，用鑿子一點一點雕刻的雕刻家，是沒有任何差異的。但是，不論是來自石頭粉末散亂橫飛的抵抗，或是來自空間及黑線時隱時現的干擾，其實都是為了等待想要創造出什麼東西的人物來到的反應。藝術家的存在是透過超越了襲自石頭的抵抗或紙的擾亂來表現，作品則是透過這樣的過程而被創作出來。

樂曲就是這樣被創造的。事實上，所謂的作品，是幾乎連最細微的部分也都利用，注意到單調而不起眼的末節，付出無止境的努力而創作出來的東西。

而且，那不單只是技術上的問題，我們除了要求作品造型上的完美，也必須要有知性的調和與獨特的表現。屬於枝節的作曲技術就只是技術，沒有任何知性的「低能兒」，最終還是跨不出「低能兒」的範圍。那樣的作曲者和我們所謂作曲家的意思不太相同。

×××××

但這樣的意見已經逐漸無法適用在今天了。現在比較講究速度，要超級快速的。五天或一個星期就要寫出將近一個小時的作品出來，接了什麼訂單就急著作曲。速度帶著我們飛快前進。無法跟上那速度而止步的人，似乎是說著「自己就是不想活了」之類的話，而並把那樣的情緒傳達給他人。

速度，將我們理所當然必須鍛鍊的忍耐艱苦的精神毫不留情的帶走。這情形不知不覺的成為一種習慣，讓我們失去了因細心周密而完成工作的喜悅及樂趣。不！應該是說，如此這般長期下來，對於秉持良心完成工作這件事，不是也就產生了一股接近厭惡的情感嗎？

或許三個月確實會讓人覺得非常的無聊也說不定。

音樂上意外的發現

「不圖為樂之至於斯也。」

這句話是孔子說了「子在齊聞韶、三月不知肉味」之後接下來的感嘆句。隨著想法的不同，這也是一句可以解釋為各種不同意思的文章。

「沒有想過會為了音樂而變得如此渾然忘我」這樣的描述，可以當作是對音樂多少有著輕視心態的人的說法；也可以有如「沒想到音樂

竟然是如此盡善盡美」這般，解釋為孔子發現了韶樂意外的優點而發出的驚嘆語句。反過來說，這句話聽起來似乎是，從來不曾意識到自己會對音樂具有這許多感受性的孔子，發現了**新的自己**，而說給自己聽的一句。。

這個孔子，雖然很意外的，果然是很有音樂性的。

我們自己也是那種會在某些機會裡，突然的意外發現到自己是屬於「某某性質的」什麼樣的人。

聽了某些音樂，而提出「那音樂裡竟然有這樣的優點嗎？」如此疑問的人，通常他自身內心也似乎意味著「自己竟然有這樣的音樂性」。

細密與感性

「孔子學鼓琴師襄子，十日不進。師襄子曰：可以益矣。孔子曰：丘已習其曲矣，未得其數也。有間，[74] 曰：已習其數，可以益矣。孔子曰：丘未得其志也。有間，曰：已習其志可以益矣。孔子曰：丘未得其人也。有間，曰：有所穆然深思焉，有所怡然高望而遠志焉。曰：丘得其為人，黯然而黑，幾然而長，眼如望羊，心如王四國，非文王其誰，能為此也。」

司馬遷的《史記》〈孔子世家〉裡有這麼一段極長的文章。若以它在那一小本書裡所占的分量來思考大書特書這件事的司馬遷，總覺得他是為了我們這些音樂家而特意寫的。

這一節是描述孔子學習由文王所創作、具有「操」這個形式的琴曲時的情形。所謂的師襄子，與其說是魯國的古琴老師，其實他的本行是磬師。《論語》中所提到的擊磬襄就是這個人。孔子在魯國任官職時，

74　原文裡將《史記》〈孔子世家〉原典中三處的「有間」皆誤植為「有閒」。

曾將此人物提拔為音樂長官，但是當孔子離開魯國時，據說他便自我隱居到無人居住的海上孤島。

孔子就是向這個老師學琴。從開始練習曲子後都已過了十天，但孔子一點也不打算往下一首曲子前進。老師反過來提醒他時，孔子說自己已經記得那首旋律的輪廓，但是拍子（或者說是樂曲整體的節奏較為正確也不一定）還不是很明確。之後經過了一段時間，老師提醒他，說他的拍子已經很準確了，但孔子卻說還不夠有表情。之後又經過了一段時間，老師又提醒他的演奏已經有充分的表情，已經夠好了，但孔子又說自己尚未體會到作曲家本身的感覺。就這樣孔子非常仔細的研究了那首曲子的期間，終於感受到那個作曲家是一位膚色黑、身材高、眼睛如羊一般的溫和、胸懷是可以君臨天下的偉大人物。同時還下了一個如果不是周文王，就創作不出那般作品的結論。老師聽了之後立即從座位站起來，對著孔子拜揖了兩次。從我們的角度來看，這是如何的不可思議、神奇而有些滑稽的故事。但是另一方面，從這一節我們可以了解到孔子是如何的學習了音樂，還有他的方法及態度等等。

從不同角度思考，甚至會覺得孔子本身豈不是比老師更具有音樂的感受性。拍子不正確和表情不足這些事，照理說是老師的說詞，也是老師之所以成為老師的理由。

但只要是我們學音樂的人都經驗過這樣的事，就是通常老師還沒說好之前，自己就不斷的往前進，擅自開始練起了新曲子。如果是今日的音樂學生，十之八九會這麼做。因此偶爾會聽到音樂家過多的聲音，其中之一的原因就在於此。

但是，我們從這一節文章知道了孔子是如何的學習音樂，又是如何以精密的態度來研究音樂。我們對他那種精密性及嚴謹性感到佩服。

省察（其一）

如此為了自我完善，沒有任何的雜念，孔子精密而謹慎的研究態度著實值得佩服。或許是時代造就孔子這樣的精神，但在今天這樣的例子已經相當少見。

對音樂家而言，由於在今日收音機及唱片的發達與普及，幾乎所有的音樂家們都朝那些方向前進，不然就是以在劇場或演奏會場發表演奏為目標而持續的學習。而且那看來與其說是自我完善，不如說是傾向於自我宣傳。也就是說目標是為了吸引他人的目光、誇示自己的存在。簡言之，重點不在於自我完善，而是透過展示他人無法做到的技巧。也就是透過新奇的、意想不到的表現，能夠讓他人很容易就注意到自己是音樂家或作曲家。如此這般奇妙的傾向，在近代音樂家（不分東方西方）之間逐漸地明顯。

當然，真正的天才們通常自己本身就很有個性。由於無視於規則的結果，他們的音樂聽來也很特異，至少表面上看起來是如此。但是今天的任何音樂家，是否對於天才們所經驗的技巧訓練或音樂世界曾經忘我的追求過呢？

若想表現出天才的樣子，只要模仿天才的外觀就可以了。為了新奇，人在追求自己的作品時，就沒有必要考慮到那在藝術上有何種價值，應該放在什麼位置上，只要引起爭議就好了！

因此不僅是最近這二三十年來的音樂界，只要圍觀全世界的藝術界就可以了解了。某某派、某某運動……實在令人眼花撩亂！就只是兩年或三年，變化絕對不會拖得太久，然後那陣旋風（那些運動）過後卻是有著沒有留下任何足跡的空虛感！但是，無論拙劣之作如何努力的想引起軒然大波，還是出不了拙劣之作的範圍；強烈的充滿人類意識的作品，總有一天會喚起人類的意識。

通常，只要是多多少少喜好音樂的人應該會有這樣的經驗吧！——當我們接觸到偉大的演奏或作品時，對於那非凡的美麗就只有感動、保持沉默而甚至想闔上眼睛，能從口裡吐出的就是嘆息而已——就像這樣的經驗。但是關於新奇的、玄妙的音樂，我們就只是拍個手，頂多再加上些喝采而已。

而且若只有新奇或玄妙上的價值，人們只需想起「國王的新衣」這個故事。只要一絲不掛的走在銀座閒晃看看就可以了，再沒有比這樣的事更新奇了吧？！但是換個角度想，真的要變成全裸，事實上也不是件容易的事。

省察（其二）

的確，今日的音樂藝術在意義上似乎與為了自我完善、甚至也幫助他人完善的目的多少有些不同。但我們知道在過去就有這樣的作曲家。比如我知道有一本作曲家的速寫本，為了決定數小節旋律，非常用心地一再地改寫、不停地修正，簡直是樂於刪改其中，也似乎是處在冥想狀態，而終於找到了最後的音型。他好像總是讓自己內在的某種東西附了身一般，甘願忍耐對每一個作曲家而言都不可或缺的學習及持續嚴格的訓練。這樣的態度才真的是將這個作曲家從虛浮的外表拯救出來的、所謂的真正的自負。

事實上，經常比喻為與高等數學程度相當的音樂理論，若要修得它極為精巧而複雜的技術，一定需要相當大的決心及努力。而且這技術還只是創作以前的熱身運動，在面對作曲家目標與理想時，技術要能夠被自由的駕馭及表現，並且非得與作曲家的目標及理想取得一致才可以。

特別是在作曲上。作曲家創作的音樂就是讓人聆聽的東西，形式立刻就決定了內容（也有相反的情形）。素材與藉由素材而成的音樂之間，有必要始終保持渾然一體的狀態。所謂的像曲子的曲子經常都是這

樣的作品。因此關於作品，說是內容很好但形式不明確、或是動機很好但處理動機的技巧不夠、之類的說法是難以成立的。只要缺乏任何一方，都無法成為作品的！就如同我們聽布拉姆斯的作品與穆索斯基的作品，就可了解看似兩極對立的這兩人的作品，完全不需要一分一毫（絲毫）的修改。不論是複雜或是單純的作品，那樣的狀態就已經是作品了。

省察（其三）

再重複說明一次，這樣的追求完全是為了完善作曲家自身的理想，那裡不應該為了展示而有些什麼企圖。最近不知是何種理由，很久以前曾經流行過的賦格或卡農的要素又在世界作曲界上登場了。其理由究竟在哪裡？是來自作曲家新的自覺？是來自樂曲全體構造上非必須表現不可的手法的擴展？還是賦格與卡農具有的特質，換言之就是追趕或遁走的感覺，讓我們聽起來覺得有近代性？更或者只是為了掩飾近代音樂性貧乏的一種象形文字般的遊戲？不管如何，賦格或卡農、或是以其要素而創作的曲目，逐漸地出現在許多新作品裡面。

但所謂的賦格或卡農，雖然它們具有追逐或被追逐的性質，但是對於近代的聽眾而言卻帶著十八世紀的霉味。那些形式本身在本質上太過於教條，都是一連串嚴謹格式的音符，並不俱有如同其他音樂形式的冒險、波瀾或是糾葛的感覺。那只不過是一種單一的、就好像事前就已經約定好的，在對位法的軌道上玩著接力賽的遊戲並伸展出去而已。人們很難期待從那裡會出現什麼異想天開的、很怪奇的內容。因此，這對以創作奇妙而突兀的音樂為目的的近代作曲家而言，或許也是相當遙遠的存在。

的確，所謂近代風格的作品，首先就是近似雜音。那是因為重視一瞬間的效果，而在一時之間流行的怪異風格。（但也就是一陣子而已）

比起從作品整體來思考構造上應有的均衡、或是對於曲子造型上的技術所做的巧思或考察，作曲家似乎對於外在的、有如線香煙花 75 般的效果更覺的有魅力。但是這種外在的效果就只能停留於外在，而線香煙花啪啦作響的時間是明顯可知的。不管全世界的作曲界捲起什麼樣的流行風暴，日本或支那的作曲家要經常注視那流行時間的長短，應該從別的獨特的觀點與立場，創作出適合自身的作品。76

而像作曲家的作曲家，就像很久以前巨匠們的誰曾做過的事一般，不是為了誰，也不是為了炫耀，完全是因作曲家本身為了作曲技術的訓練或是智力上的考察，而嚴密的追求一個音符對另一個音符的對位關係、對某種節奏的對位的節奏、形式的操作等等，這些事對任何人都是有必要的吧？！這可說是音樂藝術成立時的必要條件，是任何時代共通點。賦格或卡農的要素，果真是如同時代逆行一般再度的頻繁出現，這個現象究竟有什麼意義？是來自作曲家的全新的自覺？為了掩飾音樂性的貧乏？還是只是一種象形文字般的遊戲呢？

實際上，某些作曲家們的確很清楚這些基礎訓練的必要性。而且事實上也經常拿來練習寫作品。但是，正如之前已經提過好幾次的，這樣的習作完全是為了自我完善，是展現作曲家完成作品以前的心態，是應該藏到箱底的秘密。因為今日的作曲家，如果誰都認為賦格或卡農是必要的，每個人都可以寫得出來，不需要任何理由去刻意標榜或炫耀。

只要學過賦格或卡農的任何人都一定會體會到，一旦獲得了寫賦格的技術，**它有趣的程度會讓人都想以同樣的作法處理任何作品**，那樂趣是無窮盡的。而且只用這個形式也可以機械式的創作。

75 日文原文為「線香花火」，類似臺灣的仙女棒，是拿在手上燃燒的小型煙火。

76 日文原文的最後一句話為「それ自身に應はしいものを創り出すべき秋であるのだ」。但此處的「秋」與上下文句不符，應該是誤植。

　　然而，如何判斷某個作品裡是否真的有必要使用賦格或卡農這樣的問題，其實也是審視作曲家是否真的學了賦格或卡農的好材料。賦格或卡農毫無節制的出現，並不表示作曲家真的了解它們，因為只有賦格或卡農是無法成為作品的，那還只是習作，是把它放到箱底深鎖起來也沒問題的草稿。

　　不過，其實所謂近代的作品，什麼是習作、什麼是已完成的作品，已經逐漸無法嚴密的區分出來。手段成了目的，方法變成了結論等等，所謂近代的作品，十之八九是這樣的創作。越是有如練習曲風格的、怪異的、具有濃厚的即興式色彩的作品，聽起來確實也越像近代的作品。

省察（其四）

　　但是看我這樣寫，或許讀者會認為，筆者所謂的完成的音樂作品，是指相當趕不上時代的、比較含有古典風格要素的音樂也說不定。

　　其實，不如說正好相反。

　　因為，用心的練習了這些基礎訓練，卻一步也沒辦法脫離那個框架，最終只能成為習作程度的那樣的作曲家，如果連基礎訓練的經驗都沒有，那到底會寫出什麼作品出來呢？

　　我們並不是主張要約束作曲家本身的個性，或是限制他們天馬行空的熱情。相反的，由於現在的作曲界渴望充滿斬新的個性與熱情洋溢的作品，我們強調的是能充分表現那些個性與熱情的技術；我們想要指出那樣的必要性。

　　藉由追求技術的訓練，這技術終將化為作曲家的一部分。甚至作曲家有必要做到不斷地追求自我，直到技術的觀念彷彿逐漸消失殆盡一般，讓人感覺不到它在作品裡的強烈氣味為止。

　　到了那時，作曲家創作的音樂終於可以是同時是被聆聽的音樂，被聆聽的音樂可以化為被創作的音樂。作曲家只有到了這個地步，才終於

可以在一瞬間決定作品的全貌，自由的活動同時也變成是正確的判斷。也只有這個時刻，作曲家才得以透過完成的作品，而更了解自己是什麼樣的人物不是嗎？

時代的趨勢看來確實不會讓我們如此忘我地去追求。在猶豫之間，時代真的也是不斷地向前行。從之前的大戰以降，作曲界的作風及手法也有著各式各樣的變化及派別之分，確實到了讓人暈眩的程度。如文字所示，今日的年輕作曲家們實在無從全盤消化吸收那樣斬新或極端複雜的音樂技法。而且在每個派別裡都各自留下非常優秀的作品。只要有傑作在那裡，我們就會陷入更辛苦的狀態。只要能理解那些作品的存在理由及偉大，我們就不得不更迷惘、更苦惱。

但是迷惘也好，痛苦也罷，作曲家還是非得站起來不可的。熟練的技術操作或深度的智識考察……等等，對任何派別都是相通的，對任何作曲家都是必要的。

藝術這個東西，是從完善的人類所滲透出來的行為與結晶，不論在任何時代，唯有這個事實是不願忘記的。

還有，任何人都會掛在口上的這個無形的詞「自己完善」也是。

承前項

感性──在某個樂曲演奏時，便能認知到那作曲家是誰，這對我們近代作曲家而言是誰都有過的經驗。

像近代的西洋音樂這般，在樂譜的出版變得容易、唱片與收音機非常普及的今天，人們的音樂程度也跟著提高。因此在今天偶爾聽一下樂曲，是否是貝多芬的作品或是舒伯特的作品，只聽最初的兩三小節便能容易的區分。聽德布西或拉威爾的音樂、史特拉汶斯基或普羅高菲夫等人的音樂，我們也可以很容易的分辨。但是往前回溯到十七、八世紀，

若是弗雷斯可巴爾第 [77] 或是齊波利 [78] 這兩位作曲家的作品，即使是專家也不是那麼簡單的可以區分出來。雖然不太常聽到也是一個原因，但也因為在感覺上，那個時代的所有樂曲似乎都塗滿了同樣色調的緣故。

　　若是到了支那古代的音樂，就更有可能分辨不出來了。孔子能自琴曲中辨識出那是周文王的音樂，就可充分的證明他對音樂絕對不魯鈍。

　　看來孔子似乎不是後世的人們想像的有如石頭般嚴肅刻板，與所謂的道德家幾乎是不同種的人類。敏感的聽覺、如嬰兒肌膚般的感性……然後具有對某件事熱衷到忘我的性向，讓人覺得他果然像是一位**藝術家**。

　　但是，膚色、身材高這樣的描述卻相當的滑稽。是傳記有意誇張吧?！應該是司馬遷畫蛇添足吧！

關於古琴

　　如此學習了古琴的孔子，經常在許多場合彈古琴。在此，我想將目前為止曾閱讀過的各種古籍裡出現到關於古琴，而且又有點意義的內容，用備忘錄的方式記錄一下。

　　「琴」字通「禁」。若說要禁止什麼，就是禁邪念，是為了端正並美化人心而存在。

　　琴屬所謂八音中第五的「絲」，與瑟及箏同類。特別是琴與瑟有著

77　弗雷斯可巴爾第（Girolamo Frescobaldi，1583-1643），義大利作曲家和鍵盤演奏家，在西方音樂史中被視為是影響後來巴赫的那種「賦格曲」（Fugue）的先驅者之一。

78　齊波利（Domenico Zipoli，1688-1726），義大利作曲家和鍵盤演奏家。1716 後前往南美投身於傳教工作。後人還會記得他，主要是因為他的某些鍵盤作品會給初級或中級學習者練習。

親密關係，幾乎無法將他們分開來思考，就如俗稱的「琴瑟偕老」。[79]

八音中「絲」最受到重要視，「絲」中具有代表性的樂器就是古琴。支那正樂到今天為止完全不受到外來音樂的影響，仍然維持古時候樣貌的樂器就只有古琴。

根據某些書籍的記載，伏羲製作了五絃之琴、神農製作了七絃之琴。在此先不去想伏羲神農是像蛇身人首、或是人身牛首的怪物。

最早的古琴曲、而且到今天仍舊如此傳說的就是南風歌。根據尚書的記載，舜帝彈奏了五絃琴並歌唱了南風之詩：

「南風之薰兮，可以解吾民之慍兮。

南風之時兮，可以阜吾民之財兮。」

就是它的歌詞，旋律方面也只用五個音符來演奏，是相當緩慢而莊嚴的曲調。

順便提一下，一般認為最古老的古琴曲是另一首稱為「神人暢」的曲子，據說是堯帝的作品。但這只是《琴操》一書裡如此描述而已，究竟《琴操》的作者是誰並沒有確實的記載。據稱應該是後世的人們故意假裝說那是古人的作品。

古琴有大、中、小三種，依書籍的不同，所記載的琴絃的數量也不一。根據陳暘《樂書》的說法，大的二十絃、中的十絃、小的五絃。而《釋樂纂》裡則描述大琴稱為「離」，有二十七絃……

但是一般使用的樂器還是七絃琴。聽說這是按照宮、商、角、徵、羽的五音順序調音的最早的五絃琴上面，周文王又加上了高八度的宮和商的兩根絃，看來這是很有可能的。

79 江文也應是取自《詩經》的《鄭風·女曰雞鳴》裡的「宜言飲酒，與子偕老，琴瑟在御，莫不靜好」。

琴

　　根據《周禮》〈春宮篇〉的說法，冬日的祭典裡，在地上的圜丘演奏[80]
以雲和山的木材製作的琴。夏天的祭典裡，在水澤中間的方丘演奏以空
桑山的木材製作的琴，而龍門山木製的琴只在宗廟裡演奏。

　　但是，關於為何這個樂器不能離開身為君子身邊的理由並不多。
　　天地調和，沒有比享受音樂更適合了。要享受音樂，沒有比古琴更
受到尊崇了。[81] 那是因為，古琴與八音中其他樂器（金、石、竹、匏、
土、木、革）那般音律被固定而沒有變化的情況不同，它的音色也不像
其他樂器那麼單一。古琴的變化真的是無限的。今日若想用琴演奏我們
使用的類似平均律十二調性的任何一種都是有可能的。它的聲音，大聲
的時候並不吵雜，也不紛亂，小聲的時候，音聲也不會消失到聽不見的
程度。
　　而且構成一臺古琴的每一小部分都有它的典故，讓人感覺有如一個

80　天子祭天之壇。亦即後世的天壇。
81　這句話應該是截取自《樂書》卷一百十九的「贖天地之和莫如樂窮樂之趣莫如琴」。

小宇宙。

首先，斫琴要砍削嶧陽山產的梧桐木作為琴身，只用壓桑製成的絃，[82] 各個音符的位置（琴徽）鑲上麗水產的黃金，琴軫用崑山的玉來製造。據說，即使是以手工製作的琴、琴聲本身卻是遠古時代的聲響。琴長三尺六寸六分，是象徵一年有三百六十六天，廣度的六寸是指六合，[83] 絃的五音是指五行，[84] 琴腰的四寸是象徵四時。[85] 琴的上方為圓形，象徵天的形狀，下方是平坦的四角，象徵地面。音符位置有十三個是因一年有十二個月，另外多一個則表示閏月。全體形狀像鳳凰，但沒有特別的典故，據說因為這種鳥是南方的靈鳥，也是音樂之神。然後彈古琴時左右的五指象徵著日、月、風、雲、山、水、……等等。

而且古琴製造時所使用得梧桐木材本身據說就已經是陰陽的狀態。長期日曬的那一面是陽，在日陰下的那一面是陰。從前常用一種實驗方法，就是長將梧桐木放在水面上，如此一來陽的那面一定會浮出水面、陰的那面則沉在水面下。

但是琴的梧桐木好像是自然生長的古樹最獲得推崇。大部分的樂器製造者將梧桐木長期浸泡在水裡之後，取出來放在竈上烘乾，又讓它風吹日曬，費盡心思採取各種方法製造出古木的材質，但仍是比不上自然形成的古木。

據說是因為萬物存在於天地之中、經年累月自然的領受到陰陽之氣，氣足夠了就成為木材。從壯碩到衰弱，從衰弱到老去，然後終至死

82 壓桑為桑樹的一種，桑葉用來養蠶（見沈秉成的《蠶桑輯要和解》，齋藤文作，東京：有隣堂（1894），頁 36-37）。古來好的古琴是用絹線為絃，難以想像使用桑葉製琴絃。因此此處或許是指用壓桑養蠶吐絲，用其絲撚的絹線作為古琴絃。

83 「六合」是上下及東南西北。

84 即金、木、水、火、土五種物質。

85 即春夏秋冬四季。

亡，陰陽之氣再度離去而回到原點，與太虛合體。如此造化上的妙法，不是區區人力的技藝就可以模仿的。

因此，君子們透過這個樂器，就能夠埋頭於闡明道理的路徑。因此沒有特別的理由便禁止從身邊拿開古琴，這也是理所當然的。

這是為何在後世的某些時代裡，也出現過在房間裝飾古琴來作為君子資格之一的理由了！

孔子與古琴的故事

孔子不只喜歡彈古琴、唱歌而已，他經常在許多場合藉著古琴表現當時的心情。那與單純只是個娛樂，或是作為所謂轉換氣氛、消磨時間的道具，在意義上完全不同。當然也不是有教養的人物拿來玩票的技藝。音樂是孔子生活中的一部分，與吃飯、排泄相同，除了出席葬禮的日子以外沒有不唱歌、或不彈奏某種樂器的一天。尤其古琴是最靠近身邊的樂器，不僅有伴奏歌曲的功能，單是這個樂器而已就可以滿足當時的表現慾。

接下來，我想節錄一些出現在各個經書裡面，與古琴相關的章節。

一

某個午休時間，孔子在自己房間裡彈奏古琴。然後閔子從外頭聽了那音樂，立刻告訴曾子說：

「我們夫子的樂音，總是很響亮、很友善、很有品味、而且沉浸在至高人道的境界。但是我剛才聽了夫子的演奏回來，今天不知為何，完全變成了幽沉的音樂。幽音是利慾薰心時發出的聲音，沉聲是人在精神腐敗，為了貪慾而出現的聲音，到底今日的夫子動了什麼心呢？讓我們一起去問問看吧？！」

因此就與曾子二人進入孔子的部屋並詢問孔子。孔子便回答說：

「確實是你們二人說的那樣沒錯。剛次正好看到貓想抓老鼠，因為想讓貓抓得到，就用音樂替貓加油了。」

<div align="right">──取自《孔叢子》〈記義篇〉──</div>

二

孔子在泰山遊玩時，看到山腳下有一位身穿鹿皮衣、用繩子隨便在腰際打個結的老人似乎很快樂的彈著琴，唱著歌。

孔子就問他說：

「先生為什麼會有這麼多快樂的事呢？」

老人便回答說：

「我是有很多快樂的事，但是其中我又可以舉出三大項。上天創造萬物時，將人類創造的最為寶貴。我已經以人類的身分出生，這是第一個快樂。而且俗稱男尊女卑，而我又是男子，這可說是第二個快樂。然後，有些人一出生，還沒見到日月就過世了，或是還沒拿掉尿布以前就死了。但是我已經活到九十五歲了，這可說第三個快樂。貧窮常伴隨著文士、死亡則是人類的命運。我總是可以安居，而且命運也可以很完全，為什麼還會有憂慮的事呢？」

孔子只是不停地感嘆著說：「真的是太好了。」

<div align="right">──取自《家語》──</div>

三

孔子結束母喪守喪期間後的第五天，開始嘗試彈古琴，但不成音樂。到了第十天，合著笙歌唱時才終於有比較像樣的演奏了。

<div align="right">──取自《禮記》〈檀弓上篇〉──</div>

四

　　某天早上，孔子站在辦公廳堂上時，聽到從外面傳來痛哭聲，而且是非常悲傷的聲音。於是孔子把琴取來彈奏了一下，據說琴聲竟然與那哭聲完全相同。

<div align="right">——取自《說苑》〈辨物篇〉——</div>

　　省察——如果這節的內容屬實，就可充分的證明孔子耳朵的正確度及敏銳度。會使人聯想到今日流行的所謂的絕對音感教育。而且這一節接下來的句子也包含了這樣的意思。據說這個聲音不是普通的哭聲，而是失去父親、家境貧寒、連喪禮也沒辦法辦，因此只好把孩子賣掉，拿那個費用充當辦喪禮費的生離與死別的哭聲。

　　讓人意識到孔子本身對於這樣沉重的情緒，竟然也能表現在音樂上，不是嗎？

五

　　同為魯國人裡，有個叫做儒悲的人。這個人曾跟著孔子學過喪禮的事宜，但是在言行上經常對孔子很無禮，因此平常孔子非常討厭他。有一天，為了一件事想見孔子而前來拜訪，但孔子以生病為由拒絕會面，並叫他離開。然後，就在這個男子終於要離開門口時，孔子取出古琴撥弄出聲音，且唱起歌來，而且是讓那男子可以聽到的程度，大聲的撥絃鳴琴而唱。

<div align="right">——取自《論語》卷九——</div>

　　另有一種說法是，儒悲以無禮的方式強迫孔子會面，因此孔子用這樣的方法教他如何懂禮節。

六

孔子到南方遊覽，正打算前往楚國。某一天來到河邊，看到一名年輕女子帶著玉佩，一邊發出叮叮噹噹的聲響一邊洗衣服。於是孔子說：

「這女子一定相當會說話。」

就從古琴拿下琴軫（玉製），交給子貢說。

「試著用有禮貌的言辭對她打招呼，好好的觀察，看她如何回答？」

然後子貢就去對年輕女子說：

「來到此處之後，古琴的琴軫竟然脫落了下來。真的很不好意思，是否可以請妳用手來幫我們調音呢？」

女子就回答說：

「我住在北方的郊區。非常鄉下、也對五音之類的沒興趣，像調律那樣的浩大的工程我怎麼可能會呢？」子貢回來後將女子說的話據實像孔子報告，孔子就說：「就算她不說，我也知道是這樣的情形。」

——取自《韓詩外傳》——

七

某天，孔子與子路、曾皙、[86] 冉求、及公西華四人，就像平時一樣閒談時，孔子對他們提了一個問題：

「請不要因為把我當老師而變得很不自在，自由地發表一下自己的意見看看吧？如果這裡真的有位君主很了解你們，你們會做什麼事來回報他呢？」

於是，子路就發表了「我想要富國強兵，將人民從飢餓及他國的侵

86　原書將孔子的弟子「曾皙」誤植為「曾皙」，以下同。

略中拯救出來」的意見，冉求則回答說：「但願擁有一個方圓五、六十里左右的國家，讓住在裡面的居民不會有生活上的不便，然後會請君子來教導他們禮樂之道。」接下來公西華回答說：「若是如此，在國家祭祀或與諸侯會同的時候，自己會穿戴好官帽禮服，去協助那些典禮儀式。」而最後，孔子問了曾皙，曾皙正在彈古琴，剛好到了休止的段落，就快速地把樂器放著，站起來說：「我與諸位兄長們非常不同⋯⋯」

「沒事！不用介意，反正就說來聽聽吧？！」

於是曾皙就說：

「暮春時，我想穿著剛做好的單層衣衫，然後帶冠者 [87] 五、六人，童子六、七人去到城南的溫泉沐浴。之後在舞雩（在森林裡用來祭天求雨的祭壇）的樹蔭下讓微風吹著，然後回程還邊唱著歌。」據說，聽了這席話的孔子深得我心的讚嘆著說：

「我也跟你想的一樣。」

——取自《論語》[88] 卷六——

也創作古琴曲的孔子

孔子片刻也不曾讓古琴離開身邊的理由，不完全是儒家學者們所說的，只因為音樂具有涵養德行的效果而已。如果以今天的說法，不如說孔子是直覺型的音樂家。我們不需要參考到其他各種經書，只要看司馬遷《孔子世家》這本書就會如此認為。直覺型的音樂家會愛護並執於古琴是非常自然的事情。

而且從古琴絃發出的聲音，比起笙或簫等等其他的吹奏樂器、或是

87　冠者是指滿二十歲的成年男子。
88　這一段話應出自《論語》〈先進〉篇。

磬及鼓類等的打擊樂器類的樂器，更能演奏出富有濃密度、深度的音色。而且如果演奏者本身越是具有音樂性，就越需要具有豐富的表現力且音色複雜的樂器，否則就無法得到滿足。

前一節（〈孔子與古琴的故事〉）只是挑選出其中一部分而已。古琴與孔子的關係，事實上是非常的深厚。對孔子而言，古琴是他最為愛好的樂器。也因此，古琴也是他最為通曉的樂器。我們知曉了什麼事物後，越是深入地了解它，就越會深愛上它。如果有個深深喜愛的、片刻都不想離開身邊的樂器，那麼在某些場合，會將當時的某種感動託付給那樂器這種做法，也是極為理所當然的吧！

孔子確實是個一有什麼事情，如果不立刻拿起古琴彈首曲子，似乎就會沉不住氣的人。但是，對我們音樂家而言，如果不追究他演奏了什麼曲子，這也同樣讓人沉不住氣。在前文（〈精密與感性〉）裡討論了孔子以他極為嚴密的態度學習了文王的操曲。但我猜想孔子恐怕在當時周遊列國的時候，也學習了那些尚留存著的各種古琴曲。

任何今天的音樂家也曾經驗過的，就是我們對某些事情感動時，不見得總是會演奏他人的作品。那感動越是深刻，或著沒有餘裕從過去的作品裡找出適當的音樂時，我們便會開始即興演奏。在今天，即便很明確的將作曲與演奏分工的狀態下都還是如此，更何況像孔子那麼古早的時代，很容易就可以想像當時更是如此。

在筆者的想像裡，孔子彈琴的時候，那些曲目的大多數恐怕有一半以上都接近這種即興演奏的方式。理由是因為，像捉老鼠的曲子、趕走討厭傢伙的曲子、或是痛哭至極的曲子……等等的音樂，即使在今日如此極度誇大表現力的現代作曲界裡，也很難找到那樣的作品。

可以很確定的，孔子是配合他的生活，在任何時候，為著某些聲音而立即彈奏一首曲子。簡單的說，孔子只要觸及某些場合，就會創作出像即興曲那樣的作品。而且事實上，從許多書籍中也可得知孔子實際創

作了古琴曲。

　　在此舉出幾個例子。

息　陬　操

　　根據《孔子世家》記載，孔子在衛國已經不受重用，因此想去拜訪在西部的趙簡子而來到黃河附近，然後聽到了簡子將他的賢大夫，也是對他有恩的臣子竇鳴犢、舜華殺死的消息。於是孔子為了周朝王道衰退及禮樂混沌這樣的天下亂象而嘆息，怎麼樣都過不了黃河。然後，如同《孔子世家》的描述：

　　「……乃還息乎陬鄉 作為陬操以哀之」。

　　孔子因此回到陬鄉休息，而以操的形式創作了琴曲「陬」，獻給二人的靈魂。

　　「周道衰微，禮樂陵遲。文武既墜，吾將焉歸。周遊天下，靡邦可依。鳳鳥不識，珍寶梟鴟。眷然顧之，慘然心悲。巾車命駕，將適唐都。黃河洋洋，攸攸之魚。臨津不濟，還轅息鄹。[89] 傷予道窮，哀彼無辜。翱翔于衛，復我舊廬。從吾所好，其樂只且。」[90]

相傳以上就是陬操的詞，琴曲也流傳了到了今天。但是至於現傳的曲子果真是孔子之作，還是後世的人假借孔子之名而做，也無從考證。但是只有孔子哀悼兩位賢大夫而作曲這件事，相信是個事實。關於這一點，《孔叢子》裡面也提到：

　　「趙簡子使聘夫子，將至焉。及河，聞鳴犢竇犨之見殺也，廻輿而旋之衛息陬為操。」

89　本書的原文將「還轅息鄹」的「轅」誤植為「車襄」。

90　原載於《孔叢子》〈記問〉篇。

《家語》裡也記載：

「還息於鄒，作槃琴以哀之即此歌也。」

均描述到這個曲詞是孔子所作。

龜 山 操

孔子五十六歲時成為魯國的大司寇，而握有宰相的實權之後，如文字所述，魯國「治國改俗」，成為良好的國家。於是鄰近的大國齊國開始逐漸的感到不安。由於對於孔子如果長期擔任魯國的宰相，魯國肯定會成為霸主這件事感到害怕，因此用策略想讓孔子下臺，於是採取了美人計。也就是選出了齊國中的八十位美人，甚至讓這些美女們穿上美麗的流行服裝，並戴上美麗的飾品，乘著馬車來到魯國的城下。這些活生生的美麗人偶，更呈現她們的舞蹈，跳了一首名為《康樂》的舞曲。跳舞、唱歌、……似乎也確實而充分地刺激了魯國的君子。果然，從魯國君主到季桓子以下的君臣，全都以到城下巡視的理由去看她們的表演。

終於，桓子接受了這個贈禮。三日都不問政，在祭祀天地的日子，也不將供品交給大臣……。一切都忘記了，彷彿一時之間亮光消失了。

而且孔子還是大司寇。為何還能留在這個淫亂的國度呢？於是孔子立刻選擇離開了魯國。

這個時候創作的琴曲就是所謂的《龜山操》。這首曲子包含了想諫言也不被接受、就像龜山將魯國隱蔽遮蓋了一般，也有想用斧頭砍倒使魯國政治昏暗的桓子的暴政，等等的孔子的悔恨之意。

「予欲望魯兮，龜山蔽之。手無斧柯，奈龜山何。」

猗 蘭 操

孔子在諸侯國之間遊歷，但最終沒有任何一個諸侯任用他。於是孔子從衛國回到自己的故鄉魯國。而就在路途中看到某個水澤裡的薌蘭長

得茂盛，長聲嘆息著說道：「蘭有著高貴的香氣，是百花之王。然而現在很可惜的竟然混在雜草中間。」便取出古琴來彈奏。換言之，孔子感傷於時運不濟，藉著蘭花來影射自己而歌。

> 「習習谷風，以陰以雨。之子于歸，遠送于野。何彼蒼天，不得其
> 所。逍遙九州，無所定處。時人闇蔽，不知賢者。年紀逝邁，一身將
> 老。」

就是這首曲子的歌詞。

其實，從以上各個歌詞就立刻判斷這些是孔子所作，這樣的看法似乎有點無法讓人認同。若從實際上唱的是同一件史實，而每首曲子的歌詞卻都有兩、三種的情形來考量，也讓人感覺十分怪異。但是，在此並不是追究這些歌詞的真偽，而且我也想從孔子作曲這個事實去思考。這些歌詞就算是後世的人們假藉孔子之名而作，筆者也仍舊不會懷疑孔子經常在某些場合演奏自己的曲子這件事。

不！如果筆者是有如司馬遷那樣的歷史學家，或許就會更誇張的、甚至更詳細地描寫也不一定。與豔婦南子會面的曲子、[91] 被盜跖趕走的曲子、[92] 或是聽聞麒麟被殺的曲子 [93] 等等……因為，從一個音樂家的角度來看，如果是孔子，一定會在這些情況下託付給古琴，理所當然的演奏一首讓心情平靜的曲子。

91 根據《史記》的《列傳》〈仲尼弟子列傳〉記載，南子是衛靈公的寵姬，孔子會見南子的場面見《史記》《世家》的〈孔子世家〉。

92 盜跖為柳下季之弟，是個大強盜。孔子前去見盜跖規勸他從善，但被拒絕。詳見《莊子》《雜篇》裡的〈盜跖〉篇。

93 《史記》《世家》的〈孔子世家〉描述了到魯哀公十四年，孔子看到麒麟被獵殺，以為不祥的情形。

如此，透過這兩節我們可以導出一個結論，就是孔子是彈奏古琴的優秀演奏家。

一般而言，即使是現在的支那也是如此，就是作曲者必定通曉某些樂器的演奏。簡單的說，就是說某些樂器的演奏家，碰巧有些作曲的才能，而演奏了一些自己的新作品曲（即使那些作品是為了呈現自己非常卓越的技巧）。這就是作曲，若非如此，就算想作曲，大概也沒有可以求助的對象。甚至在今天，雖然有一群摩登男子們出現，也不懂什麼作曲理論，只學過了德國風格的和聲學或法國風格的對位法，就認為這是作曲法，完全忘記了支那也有支那特有的音階樣式，以及支那式的和聲或對位法，卻還兀自洋洋得意。即使在一九四一年的現在也還是這個狀態。

但是這不僅是支那問題而已。任何國家在作曲的初始期都是如此。不！即使到了今天，就算不是名演奏家，還是會要求作曲家對演奏仍須具備有超過常識以上的理解及詳細的知識。事實上，對某樂器不具有精湛的演奏技術及知識的人，便不知道該如何為那個樂器作曲。從近代的西洋音樂史來看，帕格尼尼 [94] 或是薩拉沙泰 [95] 等人的小提琴曲（從藝術的角度來看雖然不是非常的優秀的作品）就是最好的例子。更不用說李斯特的鋼琴曲、還有巴赫及貝多芬的作品，看這些作品便很容易想像他們很擅長演奏管風琴或鋼琴。而且如果讀白遼士或華格納的總譜，有誰可以斷言他們對管絃樂法完全沒有任何經驗？

在今天，作品的狀態不會成為音樂。它是個始終以演奏為前提，在

94　帕格尼尼（Niccolò Paganini，1782-1840）為義大利作曲家及炫技小提琴家。

95　薩拉沙泰（Pablo Martín Melitón de Sarasate y Navascuéz，1844-1908）為西班牙出身的作曲家及小提琴家。他的作品中最聞名的是小提琴曲《流浪者之歌》（Zigeunerweisen，Op. 20）。

紙上作業的一種智慧的產品。換言之，寫在紙上的作品是絕對需要透過另一種音樂家的手將它轉變為聲音，讓我們能夠聽得到。因此在作品上，不會反射出有如雕刻家或詩人那樣的原貌給欣賞者看，也必須考慮到作品透過演奏家的手而有了相當程度的變化。作品總是透過演奏者而誕生、死亡或是被扭曲。因此在今天，所謂有新意，的演奏家，並不是為了娛樂自己或娛樂他人而演奏，而是會留意到將作品真正的價值再度呈現。優美、愉快之類的表現都是其次的問題。

但是在古代支那，通常作曲家同時也是演奏家，而這個演奏家有時候也必須同時扮演評論家或聽眾的角色。

評論音樂的孔子

「子謂韶盡美矣，又盡善也。
謂武盡美矣，未盡善也。」

這是孔子對於當時仍然留存的六代音樂，試圖做的其中一部分的評論。這句話從論語到其他任何經典，幾乎一定會記載。

若以我們今天的概念來說，如果真的是盡美的音樂，它本身就應該已經包含了某種善的成分。但是在孔子的時代，所謂的美就是指堂上樂或堂下樂壯闊的外觀、隆重的聲響那樣的程度，而不是意味著精神上的深厚程度（這個美的意思，孔子其實是用善來稱呼）。因此周武王的武樂只被評為盡美，卻達不到善的境界，也是很有可能的。試想已經平定了天下，勢力達到巔峰的周武王，自然就會是如此。

如果我們考察孔子說出這句話前後時的語氣及樣貌，在筆者眼前浮現的是非常俐落、斬釘截鐵的、而且是十足有自信的。孔子的時代雖然

已經廢止了禮樂，但仍然有各種音樂留存在某些地方。看孔子的傳記，可以想像得到孔子在魯國或是衛國、杞國、宋國等地，一有機會學習音樂，就盡可能的學習。孔子就像蜜蜂一樣，將那些分散在各地、快要消滅的古代音樂的精髓集其一身的情況，也可從這開端的一句話感受出來。

那是因為對任何事情都不了解的人，就什麼話也說不出來。縱使說出來了，也不過如鸚鵡般轉述別人的話語，只是隨意附和，沒辦法說不出個所以然來。要想評論什麼事時，我們務必要對那件事非常了解，並且擁有實在的知識不可。到底一個什麼都不懂的人、真的不了解狀況的人，能做什麼評論呢？

支那音樂史裡面，值得信賴的紀錄、而且是針對音樂嘗試寫出像樣評論的這句話，恐怕是最早的一句。這就是孔子！

從不同的角度來看，孔子不只針對音樂而已，**感覺孔子這兩個字看起來已經是非常優秀的人生評論家了。**《春秋》是他最為激烈的歷史治批判書籍，《論語》可視為是他的人物評論、自我批判的書籍，《禮記》被當作是評論禮樂一般的書籍來閱讀。如果來到這個孔子的面前，感覺到連心臟深處有什麼都會被看透，一分一毫的不純淨或是虛偽都不會被容許。對於存在與人類或世界中一切事物的現象，覺得孔子總是以明徹的光線照射在那個實體上。

如前所述，孔子為了學韶樂花了三個月的時間。關於武樂也只有在此舉出的評論而已。至於他到底花了多少的時間學習，完全不為人知。但是他也學了武樂，對於武樂應該是具有如學者般專精的程度，這一點是可以確定的。比如在《樂記》裡有一節長文：「賓牟賈侍坐於孔子……」，若讀了孔子對武樂的各種意見，就可充分了解到他專精的程度吧！

「賓牟賈侍坐於孔子，孔子與之言及樂……夫樂者象成者也。總于而山立，武王之事也。發揚踏厲，大公之志也。武亂皆坐，周召之治也。且大武始而北出，再成而滅商。三成而南，四成而南國是疆。五成而分。周公左，召公右，六成復綴以崇天子，夾振之而馳伐，盛威於中國也。分夾而進，事蚤濟也。久立於綴，以侍諸侯之至也。……」

然後同樣的，在《樂記》中有如下的一句。這句話或許對於一般人而言不會有任何想法，但是對音樂家而言，卻會喚起許多該注意的事……。

「大章、章之也。咸池、備矣。韶、繼也。夏、大也。殷周之樂、盡矣。」

這一節本身是讓今天的我們能夠大致想像出古代的宮廷樂是何種音樂的唯一一段話（其他的音樂書籍等等也大概都引用自這裡）。也就是說，所謂的大章是堯的宮廷音樂，那音樂就宛如向天下彰顯堯帝德政般很是響亮；咸池是黃帝的宮廷音樂，那音樂就好像具備了能將黃帝的德政傳播到天下的每一角落的功能；然後舜帝的韶樂就如同繼承堯帝的德政一般，禹帝的夏樂似乎是將堯帝的德威更加發揚光大，而湯的大濩樂或是武王的大武樂則著實是極盡了人事之美的音樂。

對於今天的人們來說，可能會非常驚訝於這評論是如此的抽象也不一定。但只有這一段話是得以了解古代音樂的唯一線索。若將當時的狀態也拿來考量，恐怕只有孔子完全知道這麼多的音樂，甚至會讓人認為他也是唯一一位具有分辨音樂能力的人物。

在古代，這些正樂會因改朝換代而制定新音樂，但不盡然會從根本來創新它的音樂性，大都是繼承前代音樂，再加上部分的修改或變更。但有些時代應該也創作了幾乎等同於新作品的音樂。例如只從這一節來判斷，大概就可以想像堯、舜、禹等音樂是繼承同一個系統，湯與武的音樂則成為不同類別的音樂。

擊磬的孔子

子擊磬於衛。有荷蕢而過孔氏之門者，曰：「有心哉！擊磬乎！」
（《論語》）

在古代支那音樂上的鐘磬琴瑟的地位，拿今天的西洋音樂來比喻，
就如同絃樂四重奏或是鋼琴三重奏之類的組合。若說是小編制的室內
樂應該也很合適。它們與正式公祭時的大型編制相比，比較容易設置，
因此在「士」階級的家中大致都有一套完整的樂器。其中的磬是由石頭
製成。說是石頭，一般都是稱為玉石的極為堅硬的材質。首先是要露出
於地面、而且長期受到日曬雨淋的玉石最受推崇。大概是因為它的音質
能夠很靈敏的迴響吧。因此以這種石頭製成的樂器「磬」，就如同《樂
記》中的說明，它的聲音透明且清徹銳利，因此在大合奏的時候音響也
不會被掩蓋，作為節奏樂器而言具有非常重要的任務。

磬

關於磬的使用方法，正如孟子也討論過的，不與像鐘之類的發出金屬般聲音的樂器同時敲擊。換言之，就是先擊出金聲，才接著玉振。[96]而且必須是金聲起頭，玉振接續這般綿綿不絕，不能有間隙。據說，就像一曲的開頭與終止是由柷與敔作為提示一般，一音的前半必定是金聲，後半一定要敲擊玉磬。（在今日也以這種方式演奏）

這個樂器是吊起以形狀為「ㄑ」字型的厚石板，因為是透過敲擊而發出聲音。因此或敲擊四角的部位、或敲擊中間的部位，會因敲擊方法的不同而發出各種不同音色且表現複雜的音響。所以看起來雖然是簡單的打擊樂器，但實際上要能敲擊自如，也需要相當熟練才可以。

孔子今天也練習了磬了吧！正好有一位挑著籠子、行經門前的人物。挑著什麼東西呢？是泥土？還是小黃瓜或胡南瓜之類的東西呢？總之可以確定的是，那人物是屬於靠著（透過）流著汗水，挑著些東西來維持生計的階級吧！那個人這麼說：

「竟然有那樣閒情的人啊！居然還能演奏著什麼磬的！」

時代是春秋那樣的亂世，當時即使是衛國也處於非常時期，無法倖免，一般人民被課了重稅，一整天汗流浹背，挑著些東西來回步行，也很難說是否能維持生活。而且如果注意到那時間正好是太陽炎炎日曬的午後時刻，會聽到了這樣的話語，也是很自然的事情。

而且孔子的舉止與服裝等等，與聖人中的釋迦或耶穌等等大不相同。若以今日的說法來形容，是相當時髦的人物。《論語》的《鄉黨》第十之一篇裡，幾乎會覺得是為了說明孔子這個面相而寫的。在此若挑出其中描述服裝的部分來看，可看到：

「君子不以紺緅飾，紅紫不以為褻服，當暑衫絺，以表而出之。緇

96 玉振就是磬聲。

衣羔裘，素衣麛裘，黃衣狐裘……。」

　　雖然不知道那日的孔子穿著什麼樣的服飾，但是無論如何，有「儒家的服裝不凌亂」的說法，因此應該穿著符合那個時期的服裝。而且筆者可以想像，在視覺上非常壯觀的編磬前面，孔子細心地敲擊著一個一個音符的畫面，看來真像一幅畫。

　　事實上，孔子是相當時髦的人物，在當時對某些部分人們而言，孔子看來太過招搖顯眼，而甚至常常成為被攻擊的藉口。比如齊景公想將尼谿之田封給年輕的孔子，並想重用他時，晏嬰就對齊景公進言說：

「夫儒者滑稽而不可軌法；倨傲自順，不可以為下……破產厚葬……周室既衰，禮樂缺有間。今孔子盛容飾，繁登降之禮，趨詳之節……。」[97]

這一長串的話來攻擊孔子浮誇的舉止與傲慢云云，也惡言批評孔子的服飾過於重視形式、不分時節，而且總是穿著盛裝等等。莊子也曾說過類似的話語而鄙視孔子。

　　如果只是看他呈現在外觀的這個面相，恐怕今天的我們也同樣的會認為這個孔子是不辨時局的傢伙，如果在王府井或是銀座碰到他，或許會安靜地遞給他一張警告牌也不一定。

　　這個孔子敲擊了磬！於是假設有個汗流浹背、挑著重擔的男子經過那裡，無論如何都會說一句這樣的話吧！

　　「連今天也是如此。」

　　演奏音樂這件事，在任何的時代裡都很容易被如此認為。即使在和平的時代，也不得不覺悟到會被如此批評。

　　當然這是筆者從論語中的這句話感受到的文字背後的情景，或是在

───────
97　出自《史記》《世家》的〈孔子世家〉。

感覺上的解釋，與過去的詮釋有非常大的差異。這樣的解釋或許只不過是筆者自以為是的想像也不一定。

依照目前為止的解釋，通常將這個挑著籠子的男子視為聖人的其中之一，他為了避開世人，而以那樣的裝扮在人世間行走。偶然間聽到了孔子清澄的聲音，如同賢人了解賢人，天才發現天才一般，他也察覺了孔子的心情，為了孔子感嘆世間……之類的說法。

但是從事音樂這件事情，不管從哪個角度看，似乎都被認為是遊手好閒的遊戲。認為音樂是完全沒有用處、是完全是不成材的人們所做的事，這樣的看法，不論在什麼時代都不曾改變不是嗎？

困苦中的孔子與音樂

「圍孔子於野，不得行，絕糧，從者病莫能興。孔子講師絃歌不衰……」〈孔子世家〉

楚國是在周國的南方正下方擴展的一個大國。但是這個時節的楚國或秦國，都還被視為未開化的國家。這是因為這些國家距離魯國、齊國或衛國等國家都非常遙遠，在文化上看來好似野蠻國家的緣故。

但實際上正因如此，它們展現了新興國家蓬勃的精神意志力，也很有實力。

楚國在某個機會裡剛好得知孔子那時正好在蔡國，因此打算邀請他去楚國。然而如果孔子被楚國任用了，對於就在隣近的陳國與蔡國等國家來說是一大威脅（是件很危險的事）。於是陳國與蔡國聯手合作，在孔子尚未到楚國境內以前，教唆了江湖黑道，將孔子一行圍困在陳蔡國境附近的荒郊野地。

一行人動彈不得，就這樣糧食吃完了，也出了一些病人，一行人的士氣完全萎縮了。身為一行人的總領袖，孔子在這時候採取了什麼措施

呢？據說若無其事地講授學問、彈琴唱歌。

　　這一行的人數是數十人還是數百人呢？不得不說他確實是個不牢靠的夫子。就算是我們也會覺得孔子竟有那樣的閒情逸致，而想要批判一下他的不負責。實際上在他的弟子裡面，像子路就真的發怒了，對著夫子詰問。

　　於是孔子就回答說：

　　「君子固窮，小人窮斯濫矣。」

以今天的說法就是作為君子本來就有許多的困難，所以本來就做好了準備。然而小人們遇到困難時，馬上就亂了陣腳，只會做些讓人看不下去的舉動。對於孔子如此強勢明確的語氣，筆者感到非常敬佩。

　　依看法不同，這句話裡面不知為何聽起來似乎有點不願認輸的意味。食物快沒了，病人正呻吟著。今天晚餐的米飯該怎麼辦？想想看我們自己身處於那樣的環境裡會如何？就算不是子路、不是子貢，一時之間也會非常的焦慮不安。

　　但是筆者在此既不打算追究孔子的責任問題，也不是再次對於那個聖人一點也不狼狽，反而自在的樣子很敬佩。而是身為音樂家，對孔子在這個時候也不會忘記音樂，拿出歌曲及琴來演奏這一點非常尊敬而感動。那已經不單純是娛樂或是為了排解無聊時候的一個手段。因為在這個環境下，音樂是完全無助益的東西，而且的確是非常悲慘的存在。

　　實際上，人不管在非常得意的頂點、或是陷入谷底時，音樂之類的是立刻被忘卻的東西。不！恐怕所有的藝術在這種人們的面前只能成為完全無力的存在也不一定。在這樣的兩極的情況下，還能從事音樂的人，不是不把名譽、金錢、或是貧困、苦難當成一回事，實質上的音樂家，就是不論在任何境遇都不為所動、也不會失去心裡的平衡、在藝術中能發現光明的偉大人物，只有他們才有這樣的本事。

　　我們如果翻開東西方的音樂史、就會看到很多那樣的例子。的確，只有身為實質上的音樂家才不會對任何誘惑或困難屈服，成功地完成他們的藝術。然後所謂世俗的藝術家，不管在得意的頂端或是陷入失望的谷底時，都會失去創作藝術的力氣，只是茫茫然地，連自己置身何處都忘記了。

　　食物沒了，加上家裡有病人這樣的情形，不只音樂家，也是一般藝術家最常經驗的事。在那種時候，我們要如何才能熬過呢？

　　孔子像平常一樣講讀某本書籍、彈琴、歌唱，就像什麼事都沒發生一樣。而面對著慌張失措的弟子們，仍不忘記諄諄教誨他們。

　　不過對於不忘音樂的這個孔子，筆者是很尊敬的。孔子從這樣的逆境中，也能透過音樂而找到了光明。簡單講就是孔子並未失去心靈的平衡。那是因為藉著音樂而保持了心靈的平衡呢？還是藉著心靈的平衡而能演奏音樂呢？

　　從一個音樂家的眼光來看，對孔子而言，與其說音樂只是安慰或是為了修養，不如說音樂投射出孔子**自身是個非常實質的音樂家**。

成於樂

　　這個孔子對音樂有極高的評價也是非常理所當然的吧！從修身上的意義來看，孔子認為是藉由音樂來完成人格的最後階段，從治國上的意義來看，他主張：

　　「禮樂刑政，其極一也。」

將禮及樂與一國的刑法或政治並列在一起。

　　事實上，孔子的想法很早就能指出今日大膽的藝術至上主義者們的主張上的錯誤。而將音樂與政治等同視之這種想法，對今日所謂的進步政治家而言，或許連當個笑話也不值得。

　　但是我們在此必須注意的是，孔子這個主張並不是空中樓閣。也許

有夏商周三代以前的傳統，但也因為他已經可以看穿了人類自身的本性。

通常我們談到道德，從這兩字得到的印象與宗教的道德有別，可以感覺到這個道德本身包含了智慧的某種要素。孔子知道在這個道德的實踐上，要付諸實際的行動時，單是只有智慧的要素還是不夠的。

就像孔子自己所說的

「知之者，不如好之者。好之者，不如樂之者。」

不是只有了解道德而已，是要愛好它，甚至要享受它。從今日的我們來思考，愛好這裡面已經包含了感情的要素，而進入享受的程度，已經是屬於美學的某種成分。

然而、**美學上的事物總是從人類開始出發的事物**。那不是從被規定了的日常的道德法則或規則而來，當它從人類的心底流出時，在那裡才開始有美麗事物的存在。

現在讓我們思考一下日常生活上的行為，不能只因為它適合禮節、符合每個道德上的項目，就認為足夠了。那只是被規定的有如機械般的舉止，並不是從人類本身所產生的。在那裡可以看到的，與其說是那個人的個性，不如說是由那個人所構成的社會本身的行為。但是所謂良好的行為，並不是總是由社會來實踐，而是基於作為社會一分子的人類以良好的個性來實踐。因此所謂的只是符合已被規定之道德法則的行為，或是道德法則範圍內的行為，實際上既不是屬於道德，也不是什麼良善。它確實賦予了我們一個立場，但是在那裡並沒有任何生命上的發展，它是不知變通的固體、不會伴隨任何的進步。孔子鄙視這樣的道德家，耶穌批評這樣的人物是偽善者。而對**藝術家而言，那也就意味著死亡**。

不管是一個社會或是個人，若要在其中確保真正良善的東西，或是

想讓它朝著新方向進步發展，就需要一些審美的東西。也就是說，想要發展並發揮真正的道德上的事物，必然的會要求那裡有一些藝術上的事物。

　　孔子很明確的說了：「興於詩，立於禮，成於樂。」

　　當然，在古代支那，從我們今天所說的藝術各領域削除來看，就只有樂與詩而已。繪畫還不成氣候，舞蹈則包含在「樂」裡。如果要勉強找出來，那六藝中的書或許相當於我們今天的繪畫，或是類似那樣的東西。而且詩也是包含在「樂」之中。

　　音樂應該在古代支那文化裡占有如何重要的位置啊？！

　　的確，覺得音樂對孔子而言，**其本身就已經是道德上的，已經擁有毫不混濁的一個優美的世界。**也使人聯想到西方的古代希臘認為美與善總是緊密結合，可說是東西方共通的現象。

　　孔子也知道，真正的道德上的事物被發揮時，在那裡已經包含了一些審美的要素。

樂與音樂

　　然而，孔子的各種經書裡出現的樂，與今天日人們一般所稱呼的、所謂的音樂，有著相當不同的意思與解釋。比如說，有一種「樂」是只能在焚香、姿勢端正的形式下演奏，與享樂用的音樂是相反的。另一種是穿著浴衣、在微醺的氣氛下綿延不斷地歌唱或欣賞的音樂，也就是今天所稱的音樂。不！還不如說在今天所定義的音樂，十之八九屬於後者。

　　「成於樂」！今天若有誰，說明人格完成的最終階段非得仰賴音樂不可，而說出這人們會怎麼想呢？如果只是覺得很難了解它的意思，那還算好。恐怕除了少數幾個人之外，沒有人會認真的接受這個說法吧！因為音樂已經變形到相當大的程度了。

　　就像今天，無論站在那個街角，音樂會從各個方向毫不間斷的湧現
而來，如果用整個城市中似乎都洋溢著音樂如此表面上的看法來思考，
音樂看來好像已經竭盡所能的發展成長，到了全盛時期的狀態。

　　但，果真是如此嗎？即使是音樂家的筆者自己也不能非常勇敢地以
自我中心的方式辯解。音樂尚未到達發展成長的地步。在某種意義上，
甚至可以說已經墮落了。在今天，音樂已經凋零到只是一種為了聽覺而
存在的安慰，化為一種娛樂之物。而且音樂變形的地步，到了連所謂的
「健全的娛樂」這個常用而奇妙的語彙竟然也能夠自相矛盾的成立。

　　如果思考到鼓舞士氣、表現一國盛大歡聲的歌曲裡，也有些好像是
以低級的流行歌風格的俗曲為基本的音樂，那真的不知道該說些什麼才
好。

　　今日，不只是我們，西洋的近代音樂也同樣的非常混亂，正面對著
一條死路。事實上就像今天，當人們認為「音樂除了是娛樂之外什麼都
不是」的時候，音樂就成了旁門左道的東西，到了「可有可無」、無可救
藥的地步也不一定。不對，就像果實是從中心開始自然地腐爛，音樂本
身就會毀滅。而且如果只是那種程度的音樂，已經不必管他是不是沒有
用的「用」的狀態，直接說那是浪費而多餘的東西就好了。

　　但是音樂原本並不是那樣的東西。音樂是所有藝術領域裡面最純
的、擁有最高超的力量可以表現人類靈魂的聲音。孔子說：

　　「樂者，樂也」。

不可否認的音樂當然是聽覺上可以享受的樂趣，但它也是毫無止境的，
引導人通往生命的樂趣，是必須更接近「思無邪」底層的樂趣不可。它
雖然對於肉體上的耳朵產生作用，但它的樂趣必須是具有善意的。孔子
說：

　　「放鄭聲，鄭聲淫」。

在孔子的時代裡也與今天一樣有著奇妙的音樂橫行。據說鄭國的音樂是

頹廢的，有些還必須打叉號「××」的，似乎都是一些作者不帶善意而創作的音樂。孔子憎恨那樣的音樂。他說：

「惡鄭聲，恐其亂雅樂也。」

因為恐怕會搞亂了先王傳下來的清淨無邪念的正樂，因此孔子對鄭國音樂極端的憎惡。通常人們並不見得只愛好正向的、精神上的音樂，反而是有時後會想故意或好奇的去接觸那些淫蕩的、肉體的，或者是將人們導入死亡的娛樂。不！因人而異。實際上就有一種人若不聽這類邪淫的、下流的音樂，他們還會覺得沒有樂趣。孔子知道那樣的狀況。孔子對這類的作品都非常憎惡。若以孔子的思想來判斷，將人們帶入罪惡或死亡的這種藝術，當然是沒有最好。因為它們也是違反人類意志的東西。孔子說：

「樂云樂云，鐘鼓云乎哉」。

對於那樣表面的音樂，孔子曾經諷刺過人們說：「是音樂！是音樂！」但是像鳴鐘敲鼓，不管它聽起來如何的盛大而壯觀，那算是什麼音樂嗎？

即使對今日的我們而言，事實上，音樂本身就算具有多麼壯觀的肉體，但也不認為它的內在一定懷著偉大的靈魂。還不如說我們相信**偉大的靈魂剛好也將它的肉體塑造的很偉大**。只要是曾經在實際的音樂創作上吃過苦的人，任何人都會有這樣的經驗吧！

樂與仁的接觸點

在此再度說明前一節的敘述。事實上對於孔子而言，樂本身就已經是具有道德的、已經具有一個沒有任何污濁的美麗世界。因此對於非常有音樂性的孔子來說，樂已經大幅超越了所謂的娛樂，存在於遙遠的彼處。當然如果從那個時代來考量，那和今日的所謂的音樂藝術云云，在意思上還是有相當大的差異。這就是孔子的情形。

但是到了後世，不知從何時開始，逐漸開始以不同的方式來思考

「樂」。先暫且不管：

　　「樂者，樂也。」

這句教祖 [98] 的話，原本的樂的意思變的相當薄弱，轉向所謂的作為教訓用途的樂、只作為修養目的的狹義上的樂。在今天，對儒家而言，通常只不過是把音樂視為修身上的一個手段。

　　然而，音樂在修身上具有何種價值呢？關於這一點，讓我們在此稍微思考看看。

　　我們知道在構成意志或是發動意志時，至少不能否定感情的要素。從儒家的教義中要尋找這個感情的要素時，我們會發現其中包含的最豐富的是六藝中的樂。所謂的六藝是指「禮、樂、射、御、書、數」，孔子將它們當作人類教育裡必須學習的最理想的科目，到了晚年才終於完成它們。因此，作為儒家的原理，在儒家的有意志力的生活裡，只要最重視這個樂，也會有好的結果。修得這個樂，與其說只是教義上的需要，不如說是人類的生活根本上絕對必要的一個過程。

　　事實上，對孔子來說，透過這個「樂」的實踐上的修煉，與「禮」的道德上的規範相結合，而想要進一步地實踐「仁」的生活。「仁」的實現！這才真的是孔子教導的最高目標、儒家學者們行路的終點站，也是人類生活中，其道德價值裡最至高無上的德性。

　　原本所謂的「仁」，從文字上來看是由「二」與「人」兩個字所構成。所謂的「二人」是指一個人對於另一個人的關係。我們的社會生活總是在如此一人對另一人之間進行。自己以一個人的身分活著的同時，他人也必須是以一個人的身分活著不可。在這裡出現了人類社會生活裡所有的現象。孔子說：

98　由於儒家在日本被稱為「儒教」，因此此處將孔子稱呼為「儒教」的教祖。

「仁者，人也。」[99]

所謂「仁」，首先就從自己是人，同樣地，他人也必須是人這樣的起點開始。自己感覺到痛苦的事，他人也感覺到痛苦，自己討厭的事，他人也不可能會喜歡。如同自己愛自己一般，要愛另一個自己的他人。仁就是這個意思，就是指人。人與人相愛相親，就是仁！

然後我們可以很容易的想像，構成這個社會的每一個人彼此相愛相親，建立了調和的秩序時，那個社會整體就會成為調和的社會。一國與一國之間相愛相親，建立了調和的秩序時，這個世界就會維持更美好的調和。

孔子嘗試完全以個人的倫理來決定治國方針的根據，不也是在這裡嗎？子曰：

「修身，齊家，治國，平天下。」[100]

孔子的時代就如「亂世」這個字面所示，是極為混亂毫無秩序的時代。在這個亂世裡要重建國家的新秩序，首先要從個人與個人的教育開始這個孔子的觀點，拿來和現在的我們做比較，是可找出到一些參考的方法。

對於個人的完善，孔子說：

「立於禮，成於樂。」

所謂的禮，在本書〈總論〉裡也提到過，那屬於陰，樂則是陽性的。禮始終是固體的東西，但樂與它相反，是流動的東西。如果禮是善的，用今天的語彙來解釋樂，它就只屬於審美的。一個是由事物來規範、來界定，與它相反的另一個則是成為明淨的樂音發出美麗的聲響，在大氣中輕柔的飄浮，甚至具有飄至太空中的性質。

99　出自《禮記》〈中庸〉。
100　出自《禮記》〈大學〉。原文為「身修而後家齊，家齊而後國治，國治而後天下平」。

在《樂記》裡，它還被說明為：

「樂者天地之和也，

大樂與天地同。」

樂是表現天地間的調和原理的物體，它本身甚至就像一個宇宙般的存在。然後在倫理的層面上，也被說明為：

「樂者為同，同則相親。」

音樂統一並調和人與人之間的感情，若調和統一，人就會彼此相親相愛的。我們在這裡看到了仁與樂的接合點。孔子又說：

「人而不仁如禮何，

人而不仁如樂何。」

從反方向來描述它們的關係。

但是，如果在此容許一個音樂家獨自的信條，筆者會更想誇大樂的效能。

相較於仁或忠恕是透過一項一項的的行為規範而達成人們的調和，更感官的、更感性的樂則是透過一首樂曲而讓更多的人們能彼此融合。那不是透過德或禮一點一點一地累積，而是立刻就可以在瞬息之間就感覺到。孔子也絕對經驗過並體會到這個感覺。

那是比透過道德規範而獲得的進步更要來得直截了當。因為感性或感官與道德的努力相較，前兩者確實是容易行走的大道。而且它的作用也是非常直線的，而聽覺的刺激或興奮也是傳達到我們的大腦皮質裡最強烈的感覺。

當然，從道德的角度來考量，這是一個加分，而絕對不可能是扣分。

樂確實存在於這樣的感性與理性之間確。在這裡也有樂的倫理上的

價值不是嗎？

學而不倦的人物

　　像這樣觀察下來，我們了解到孔子是非常有音樂性、而且具有敏銳感受性的音樂家。但看起來，這孔子好像絕對不會認為自己是個天才。他遍訪列國，遊說諸侯，有著教導萬人的良師資格，也有那樣的自覺。但孔子似乎不覺得那樣的才能是與生俱來的。孔子曾經說過：

　　「我非生而知之者，好古，敏以求之者也。」[101]

　　也對其中一個弟子自我評論的說：

　　「其為人也，學道不倦。」[102]

他說自己不是一生下來就有智慧，而是因為喜歡追求學問知識，不知道什麼叫做厭倦了。

　　通常，有著與生俱來的智慧的人，大概比較像是大自然的一部分。大自然不會去追求或是推敲。然而大自然會創造事物，產出某些物體。它超越了方法、看起來好似無視於規則的不斷地創作著什麼事物。而且是極為自然地進行，其結果是它本身又形成了另一個自然。

　　孔子也知道要尊重這個如同大自然界物體的天才。孔子說：

　　「生而知之者上也，學而知之者次也，因而學之又其次也。」[103]

意思是將與生俱來的智者放在最上位，其次是學習之後才了解事物的人，再其次是苦學而成的人。其他人花三分的力氣可以獲得的知識，有些或許要花七分的力氣也不一定。但付出了過度的努力而終於獲得知識的人，或許可說他們掌握知識的力量薄弱。孔子知道有些人能夠很快就

101 出自《論語》〈述而篇〉。日文原書此處誤植為「我非生而知之 好古敏以求之者也」
102 出自《史記‧世家》〈孔子世家〉。這裡的弟子是子路。
103 出自《論語》〈季氏篇〉。

掌握事物，有些人則是天生就知道如何掌握事物。如果看到接下來這句孔子說過的話，可知他似乎還是不認為自己是屬於最上位的**天才**。就像他說過：

「吾嘗終日不食，終夜不寢，以思，無益，不如學也。」[104]

孔子也會圍繞著某個問題而沉溺於冥想中吧？！但是白天整天、夜晚整晚，忘記了睡覺吃飯而一直思考，卻還是沒結果。於是他說「還不如學習」，就很果決地放棄了沉思。

但肯定的是，這個孔子也不是會說：「是這樣嗎？」的那種遲鈍的人。他說：

「不憤不啟。」[105]

就因冥想也沒辦領悟，一直思考也找不到答案，反而讓他更發奮，更忘我的學習了吧！然後，對於弟子，他說：

「舉一隅不以三隅反，則弗復也。」

就是如果不是教了一項就可以類推三項的學生，那就不用教了。可見孔子自己也是學了一項就可以類推三項的人物。

若用今天的語彙來形容這個孔子，就是有才能者。有才能的人，具有成為老師所不可或缺的能力，擁有自己的督促學生早日掌握事物的獨特模式。孔子不會創造，雖然不苦心製作或獨創物體，但他綜合他的所學而建構了他自己的世界。正好有句孔子的名言可形容這個情形：

「述而不作。」[106]

或是：

104 出自《論語》〈衛靈公篇〉。

105 出自《論語》〈述而〉篇。這句話的全文為「不憤不啟，不悱不發，舉一隅不以三隅反，則不復也」。

106 出處同前註。

「溫故而知新。」[107]

那樣的意思。

　　當然，從不同的角度來看，這也可說是另一個具有嶄新價值的世界……。

孔子的音樂成果

　　同樣的，孔子對於音樂的想法，大概也可以參考前一節來思考。如前所述，在孔子的時代，記載了周朝的勢力已經衰退，沒有值得欣賞的禮樂，但仍然有六代的舞樂、詩經的歌謠、各種器樂曲保存在某些地方。只是那些音樂並未集中到首都，而是離散在四面八方。在此舉出論語中與這些音樂相關的記載。有：

　　「大師摯適齊，

　　亞飯干適楚，

　　三飯繚適蔡，

　　四飯缺適秦，

　　鼓方叔入於河，

　　播鼗武入於漢，

　　少師陽，擊磬襄入於海。」

這一段話，描述所有音樂家們東零西散到各個地方去（大師、飯等等都是樂官的名稱。摯、干、方叔等等則是音樂家名字）。

　　但是這裡只是提到四散，並不是意味著湮滅。孔子不可能迷糊到錯過這個事實。他在周遊列國期間也學習了所有樂器的演奏法。從他的個性也很容易可以推測，他收集了那些散在各地的樂曲。結果他在晚年，自己也如是說：

107 出自《論語》〈為政〉篇。日文原書誤植為「溫古而知新」。

「吾自衛反魯，然後樂正」，
從這句話可以充分證明這件事。

根據司馬遷的《史記》所描述，從衛國回到魯國時，孔子事實上已達到六十八歲高齡，是他領悟到自己的理想已經不可能在當時的社會狀態下實現的時期。因此他下決心，反正就是回到故鄉，專注於寫作及教育門人。當時他教授了詩、書、禮、樂等等教育上必須修習的科目。據說那些教材都是孔子自己製作的。也就是說他追究了三代的禮，選定了書傳，匡正了樂，讓「雅」與「頌」等等的樂式回到原本的位置。整理了三千多首古詩、並將它們分類而編纂成三百零五篇的《詩經》。復興了已經廢止的禮樂、訂定禮書及樂書，讓它們回到該有的原型。甚至還根據周易撰寫了《易經》、根據魯國的史記撰寫了《春秋》。

而且，這個時候的孔子的音樂實力已經到了反而是可以教導專業音樂家、也就是魯國長官的程度，他說明的雅樂演奏原理也被記錄下來。他說：

「始作，翕如也；從之，純如也，皦如也，繹如也，以成。」[108]

就是說樂曲在開始以前，先好好地將各樂器的調子調和，開始齊聲演奏時聽起來每個音都要相同，合奏時要避免不協和音，而應該用協和的和音來演奏。在個樂器獨奏時，它的音色聽起來必須要很明顯。演奏中不能讓音符的流動中斷，每一種樂器都應該要配置。那麼一首樂曲的演奏才可以結束。

這時的孔子的音樂才能，在資質上凌駕了專業的音樂家，而特別是音樂上的成果，他已經完成了即使是專業音樂家也沒辦法達到的量與質的成就。

108 出自《論語》〈八佾〉篇。日文原書誤植為「始作翕如 縱之純如 皦如 繹如也以成」。

通常所謂的專業音樂家，不論是什麼時代，始終只會在他所謂的音樂的這個小世界裡思考或窺探事物。對於從那個時代的文化立場來判斷音樂具有何等的價值、應該放在何種地位上，這類的事情幾乎不會去在意，更不會去考慮。

那個時代

若拿孔子教化中的音樂與今日的音樂做比較，我們任何人都會不可思議的認為，當時的音樂非常受到重要視，並賦予了超過必要的地位。這可說是因孔子自身是實質上的音樂家，又正巧與三代以前就開始的傳統結合，因此很必然的會呈現出這種現象。

三代以前是如何祭祀天地？如何敬拜祖先諸靈？甚至在那些各種祭祀或祝賀宴會上，又是有何種必須使用樂的必要性？這些問題我們已經在本書的前編裡討論過了。

然而，這樣的樂與裡結合為一之後，在儀式上被提升到了可以表現一種社會標準的地步，甚至還成為一種習慣。在孔子的時代以前，對於天子能奏什麼樂？諸侯能奏什麼樂？已經有了明確的標準。正如祭天是天子的特權一般，只有天子可以自行決定被允許使用什麼樂。而另一方面，那個音樂在同時也就等同於天子的意思，因此連音樂都可以象徵天子，其實也是極為自然的事情。（到了後代，終於到了

「非天子，不議禮，不作樂。」
這般被極端強調的程度。）

禮樂的標準最被完整實施的時代，也還是春秋以前周公旦的時代。孔子的年代，天下已經極端的無法則、無秩序，這些標準也幾乎成了紙上談兵，已經是完全倒塌的狀態。

「孔子謂季氏：『八佾舞於庭，是可忍也，孰不可忍也？』」[109]。

這句論語中的一節，彷彿看到孔子對於上下階級不分的亂臣充滿憤慨的姿態。這是相當強硬的語氣。對孔子來說，這是他少有的含有尖銳而憤怒的說法。季氏只不過是魯國的一個大夫。依照當時的習慣，大夫的身分只能使用六佾舞，[110] 他竟放肆地讓舞者跳了只有天子才可允許的八佾舞來享受。孔子生氣的認為，如果發生這樣的事情都能夠忍耐了，天下裡就沒有不能忍耐的事了。孔子認為那等於是：

「臣弒其君」[111]

如此大逆不道的事。

孔子的時代就是那樣的時代。就像「無秩序」這個字面上的狀況。若是讓孟子來形容，就是到了

「邪說暴行有作，臣弒其君者有之，子弒其父者有之」[112]

的地步，是極端混亂的天下。那是個要求霸道勝於王道、武力勝於道德的時代，暴君、惡吏、弒、殺、墮落、邪淫、奢侈、夏姬、文姜、南子、征服、暴力、鬥爭等等是當時的實際情形。而在春秋的二百四十年之間，[113] 據說臣下弒君的歷史就上演了三十六次，而且其中大部分是兒子殺父的狀況。那是一個在權力面前，人們好像沒有必要去在意到底什麼是上，什麼是下的時代。

109 出自《論語》〈八佾〉篇。

110 在《論語注疏》一書裡的卷二〈八佾篇〉裡，用到馬融的註解：「孰，誰也。佾，列也。天子八佾，諸侯六，卿大夫四，士二。八人為列，八八六十四人」。如果季氏是卿大夫，只是貴族，那麼只能跳四佾舞，因此這裡江文也似有誤解。

111 這個詞彙在《孟子》〈梁惠王下〉或《周易》《文言》的〈坤〉裡皆有出現。

112 出自《孟子》〈滕文公下〉。

113 以今日字典的記載，若是指孔子所作《春秋》所記載的年代，是從魯隱公元年至魯哀公十四年（西元前 722-481 年）的二百四十二年。

「政者，正也。子率以正，孰敢不正」[114]。

這句話是孔子在當時攻擊政者所使用的詞句。他說「政治的正或不正，都是以自己考量而擅自解釋政治，那算是什麼政治啊！」匡正善、是非、真偽的標準都顛倒了，甚至連文字或言語都恣意的使用，孔子說：

「觚不觚，觚哉！觚哉！」[115]

這句話只是當作諷刺，也未免太過悲愴了。特別是想到這句話是從孔子這樣的學者口裡說出時，似乎可以體會孔子的心情。世界上已經沒有四角形或圓形，世間已經變成了無論是四角形、六角形、或圓形，一律都用同一種稱呼。孔子說：「這算是什麼觚」。事實上聽起來像是孔子發出的吶喊，是帶有深刻的悔恨與斷念的一句話！

如果是這樣的人世間，更不用說在當時，從根本上與孔子的思想完全相反的另類思想，理所當然的也同時橫行著。果然，有少正卯、有鄧析、有老子，還有長沮、桀溺、接輿、柳下惠等人。破壞的思想、虛無的思想、厭世的思想，什麼都有。如：

「鳳兮！鳳兮！何德之衰？已而，已而！今之從政者殆而！」

「滔滔者天下皆是也，而誰以易之？且而其從辟人之士也，豈若從辟世之士哉？」[116]

等等，連不得志的孔子本人也成為被人惡言相向，遭受揶揄的對象。

114 出自《論語》〈顏淵〉篇。

115 出自《論語》〈雍也〉篇。

116 兩句皆出自《論語》〈微子〉篇。第一句應是「鳳兮！鳳兮！何德之衰？往者不可諫，來者猶可追。已而，已而！今之從政者殆而！」日文原文缺少了「往者不可諫，來者猶可追」這一句，此外也將「已而」誤植為「己而」。

樂的治國價值

雖然如此，在極端混亂中，孔子卻想要拓展先王之道。不！越是混亂，孔子越是感覺到這件事的必要性。真的是不恐懼，不疲倦，為了諄諄教誨而周遊天下。

他憧憬巍巍蕩蕩的堯舜之德，為了能回歸到盛行著井然有序的禮樂制度且和平治世的周公時代，而持續地東奔西走，不惜任何努力。

他首先如下的呼籲：

「天下有道，則禮樂征伐自天子出。」[117]

在當時，只有天子才能做的事情，群雄卻擅自處理了。在禮樂已經沒什麼用處、擅自稱王、也反覆不斷地出征、討伐的時代裡，這句話絕對是有必要說的。孔子更說：

「名不正，則言不順。言不順，則事不成。事不成，則禮樂不興。禮樂不興，則刑罰不中，刑罰不中則民無所措手足……」[118]

這一節與前述的「觚不觚、觚哉！觚哉！」相關，首先要非得要正名分不可。什麼是善，什麼是惡，什麼是真，什麼是偽，都必須明確地區別。言語或文字是表現思想的一種符號，也是記號。因此如果言語文字不具有正確的意思，那麼也就沒有了什麼是「是」、什麼是「非」的標準。如果暴君或惡吏們執掌的政治也算政治，那才會出現

「以非為是，以是為非，是非無度，而可與不可日變。」[119]

這樣搖擺不定的小人。是成為非，可與不可的事情因日子不同而任意改變，那麼人民到底該如何是好呢？想當然耳，禮樂不興盛，刑罰也變得草率隨便了。

117 出自《論語》〈季氏〉篇。日文原書誤植為「天下有道 禮樂征伐 自天子出」。

118 出自《論語》〈子路〉篇。

119 出自《呂氏春秋》《審應覽》的〈離渭〉。

然後孔子又說：

「是故先王之制禮樂也，非以極口腹耳目之欲也。將以教民平好惡，而反人道之正也。」[120]

因為如此，先王制定了禮樂。這個時候的禮樂的使命，並不是滿足人們肉體上各個感官，反而是為了教導人民選擇好壞的標準，使人們導向高雅的興趣及正道。孔子就是在無道的時代如此倡導了禮樂的效果。

孔子更進一步的做了結論：

「故禮以道其志，樂以和其聲，政以一其行，刑以防其姦，禮樂刑政其極一也。」

孔子說明了禮、樂、政、刑的方法或效果完全不同，但是它們都回歸到同一個地方。

這個思想並不是由孔子所發現，而是三代以來的一個傳統、一種形式上的東西，之後也一直成為支那政治的中心思想。在那個沒有上下之別、沒有任何事物看似有秩序的時代裡，作為一個將人民從那種生靈塗炭之苦裡拯救出來的方法，孔子如此地提倡，毋寧是正確的。若想要回歸至堯舜之道、再現周公的治世，只要看有秩序而隆重的禮樂制度是否能夠再回到正確的位置就可以知道。孔子賦予了禮及樂那麼重大的使命，理由也在此不是嗎？禮樂在國家方面，會透過祭祀天地等的儀式而興起對神祇的敬畏之心；禮樂在在家庭方面，會對年長者有尊敬之心，對身分高低間的愛情等等有直接影響的作用。這看起來似乎是相當著重儀式而過於嚴謹的行為，但透過禮樂而對民心產生的心理作用，孔子也絕對是注意到了。

正確的禮節總是是從很深的敬愛之意中間，自然而然地滲透出來。

因此，從孔子的所有經書中，理所當然的我們對於禮樂二字有必要

120 出自《禮記》的〈樂記〉。

的更加的注視，即使是對於將禮樂與刑政並列而感到可笑的近代人，只要思考到孔子的時代裡那是如何誠摯的理念時，也會頷首贊成吧！

詩經及其他

「吾自衛反魯，然後樂正，雅頌各得其所。」

到在那樣的時代，若注意到在傳統裡，禮樂是具有如此重要的意義，已經步入老年之後的孔子的寫作生活中，關於樂的活動層面會占比較的大的比例也是極為理所當然的。

正樂已經恢復到原來的形式。

將雅與頌分別放回原來應有的位置上。

雖然只有兩句話的描述，但只是提到「樂是正確的」而已，就可以看出在它的背後，那個蓬勃發展的周朝樂制又被整頓好了。特別是像雅或是頌這種形式的樂，如果以今天的言語來表示，就是「御用音樂」，總是與朝廷或宗廟相結合。世間如果變得無秩序，理所當讓的，樂也同時遭到亂用。

接下來必須在此特別舉出的是，孔子將當時大約三千餘篇的古詩或民謠等分類整理，選出其中的三百零五篇而編成了《詩經》。然後對於那三百餘篇的詩，如同：

「孔子皆絃歌之、以求合韶武雅頌之音」[121]

所記載的，孔子自己用琴一首一首的彈奏那些詩歌，試著用與韶、武、雅、頌等樂式或音律來演唱，看它們是適合哪種音律。還如此篤定的說：

121 出自《史記》〈孔子世家〉。

「關雎，樂而不淫，哀而不傷」[122]

認為詩經本身具有引導人走向生命的喜樂，真的是具有優美而感傷的音樂。實際上，在今天也是如此。低俗的感傷，與給予人生點綴了滋潤的美麗感傷，兩者總是一線之隔。

但所謂的《詩經》，大部分都是當時的民間情歌。若從儒家角度來批評，瀰漫著大量違反學說的情歌。孔子只用了一個詞，

「思無邪」[123]

來說明，並用它作為教材。而且不單是

「興於詩，立於禮，成於樂」[124]

這一節，在《論語》中，有不少關於重視《詩經》的敘述。特別是教育自己的孩子鯉（伯魚）時，竟有一句話是推薦《詩經》，或許有些人甚至會覺得不可思議。

「子曰：小子何莫學夫詩，詩，可以興，可以觀，可以羣，可以怨，

邇之事父　達之事君，多識于獸草木之名。

子謂伯魚曰：女為周南，召南乎，人而不為周南，召南，其猶正牆面

而立也與。」[125]

這裡的《周南》、《召南》就是《詩經》第一卷《國風》裡最初的兩個詩集。從內容而言，《周南》的原詩十一首中，與女性相關的就有九首，而其中涉及戀愛問題的有四首，表現女性美及女子生活的有五首。至於《召南》的部分，原詩十四首中與女性相關的就有十一首，涉及戀愛問題的有三首、失戀內容的一首、唱出結婚問題有兩首、表現女性美及女子生活的達五首。

122 出自《論語》〈八佾〉篇。
123 出自《論語》〈為政〉篇。
124 出自《論語》〈泰伯〉篇。
125 出自《論語》〈陽貨〉篇。

　　孔子就是提醒了自己的小孩要學習這些詩。可見孔子的理解力是如何地深遠，包容力是如何地廣大，我們就只能讚嘆不已。特別是到了《鄭風》的部分，不僅只是儒家的學說，即使是在許多想法也相當進步的今天來看，在風紀上需要多作思考的詩還是不少。如果是作為唱片，是馬上就會遭到禁止發行的作品。

　　但是即使如此，孔子認為那些詩都是「思無邪」，「樂而不淫」。

　　（單是對於這本《詩經》的音樂，就需要一本獨立的書籍來討論。在這裡若只是簡單說明它的要點，就是這些詩並不像今天留下來的，就只有歌詞，任何一首詩都伴隨著音樂，是一種「應該拿來歌唱」的詩歌。那些歌詞並不像後代儒家學者們牽強附會那般，是讚頌某一個君王或某個事件，或是為了攻擊或批判而被創作。它們都是更為單純而自然流露的人類的聲音，是純粹的詩人們的歌，詩經的高度藝術價值也就在那裡）

　　作為參考──當然，後世也有人提出了關於孔子編纂《詩經》的修正說法。其理由是，有過多的淫詩、對於歌詞的取捨與整理沒有一定的方針或標準，到現在仍然有些學者舉出兩三個理由，試圖否定孔子的刪詩說。在此附記。

　　但是從音樂家的立場來思考時，就算孔子沒有明確地留下了刪定《詩經》的敘述，但我認為如果是孔子，如果不留下什麼業績他一定會不自在。《史記》還有

　　　　「禮樂自此可得而述，以備王道，成六藝」[126]

這樣的結論。透過孔子的出現，已經荒廢的禮與樂確實又重新地恢復到原來的位置，通往王道的大道也在此齊備，作為人類教育最高科目的六

126 出自《史記》〈孔子世家〉。日文原書將此句誤植為「禮樂自此可得而迷 以備王道 成六藝」。

藝也完成了。

　　然而，這六藝是否真的依照它的原型來傳承，或是保持它的狀態呢。在當時，已經到了有

　　「弟子蓋三千焉，身通六藝者七十有二人。」[127]

這樣的說法。但是後世的儒家學者們，是否真的非常忠實這樣的作法來修習及實踐呢？關於其他領域，筆者沒有任何說話的資格，但是若與樂相關的事情，就有許多的疑問。至少在今天，從所謂「樂」這個「樂」的實際上的音樂性都已失傳、已行蹤不明這些點來看，可以確定的是，教導人格統合的儒家已經在無形中改變了樣貌。這個現象到底要如何解釋才好呢？如果能容許一個音樂家不遜的發言，真的很想說**後世儒家學者們將孔子變成了不完全的人物**。

孔子為發展而批判的精神

　　那麼，這個孔子在匡正古代各種樂曲樂的時後，是採取何種方法與態度而將它們恢復了的呢？關於這個問題，在《史記》〈孔子世家〉中，有一段文字引起了我們作曲家興趣。孔子說：

　　「觀殷夏所損益，日後雖百世可知也。」

　　為了復興荒廢的禮樂，孔子首先必須回溯到夏、殷、周三代，去研究它們的歷史。而對於夏朝，孔子已經非常了解它的禮，但是他去了夏朝後裔居住的杞國進行調查，卻沒有找到可以實證的資料。同樣的，殷朝的禮在後裔居住的朱國裡也發生同樣的狀況。但是，孔子比較並研究了夏與殷之間的差異與變化，而得以判斷禮是如何的推移變遷。他說雖然是經過了百代，卻還是有能夠知曉。因此依照孔子推論，認為在制度上最理想的周朝文化完全是結合統一了夏、殷二代遺風而形成。

127 出自《史記》〈孔子世家〉。

「郁郁乎文哉，我從周」[128]

這一句就是在這個時期說的。

一言以蔽之，孔子從這個亂世中想要重現周公時代般的理想國。因此，復興周朝禮樂的權威，就意味著提昇周的文化精神，恢復對禮樂的權威。實際上，即使不可能見到那個景象，但孔子還是會在他的著作裡將周朝描述為最高的理想，這也是想當然耳的事情。

而且下了周朝是最完整的制度這個結論，並不是因為從迷信或是盲從而來，如上所述，完全是孔子一流的判斷發揮了作用的結果。

這與其說是從遺產或是原始而古老的事物中進化發展而來，還不如說是**藉由孔子的判斷而創造了一種新的價值觀**。或者是說，堯舜以下三代連續建構出的原生精神透過了孔子重新被創造出新的姿態，可能會更正確也不一定。

雖然孔子說過「述而不作」，[129] 但是那不只是恢復或是復興，而是可以感受到有建設性的成分在。因此雖然在古文派與今文派之間，對於《周禮》這本書的存在有著激烈的爭論，但是對於一個音樂家來說，事實上不是什麼大不了的問題。

唯有這種批判的發展精神，無論在今日全東亞各種問題的這些大事上，或是在一個作曲家的創作這種小事上，都是極為必要的要素。

結語

「然魯終不能用孔子，孔子亦不求仕。」

128 出自《論語》〈八佾〉篇。

129 出自《論語》〈述而〉篇。可解釋為「只傳述前人的知識而不創作新說」。

即使像這樣具有敏銳的感覺、高深的洞察力、正確的判斷力、而且無悔地付出努力、甚至懷抱禮樂之遠大理想的大人物，不管是他的母國或是去到任何地方，也終究不為使用。之後孔子自己也不再想著還有誰會用他。雖然他在過去的日子裡曾充滿自信的說過：

「苟有用我者，期月而已可也，三年有成」。[130]

換句話說就是孔子對天下誇口說，如果用了自己，只要三年就一定會讓大家看到他完成理想。

但是，在現實中失敗的他，至少可以用紙本可以抒發他的理想而寫下的《春秋》，究竟又有多少的果效呢？《春秋》彷彿是孔子寫世紀的遺書那樣的態度完成的書籍。他自己也將之視為：

「知我者其惟春秋，罪我者其惟春秋乎」[131]

的程度。但即使是孟子評這本歷史政治的書為：

「孔子成春秋而亂臣賊子懼。」[132]

若觀察之後的支那歷史也可了解到，同樣的歷史總是不斷地重演。因此覺得孟子可能為了夫子的威信，多少也誇大其詞。而且諷刺的是，從修詞學的價值來看，若思考到這本歷史政治的書籍《春秋》反而是帶給支那的言語學與文學極大的貢獻時，真不知道該說什麼才好。所謂的政治，只能在言語上或文章上進行嗎？

孔子是否將政治完全當成藝術、或是某種清澄的事物呢？事實上，將音樂與政治放在並列在一起的也是他。個人認為，孔子尊重極致的藝術教育、對詩歌感興趣，期待能藉著音樂來完善人格的也確實是他。或許所有的古代文物只要到了他的手裡，就沒有一項不會與禮樂無關。他

130 出自《論語》〈子路〉篇。日文原書在此誤植為「苟有用我者 期月而已可也 三年有成」。

131 出自《孟子》〈滕文公下〉。

132 同上註。

自身也似乎是個太過純粹的藝術家了。他是風采、舉動都是帶著清潔感的優雅人士，不但沒有像其他亂世中的音樂家們逃避現實，也沒有關在象牙塔裡，反而像個鄉下出身的政治家，諄諄教誨天下，十年如一日，就只是講解先王之道卻毫不厭倦。如果是今天的人們實際看到孔子，或是與他會面，一定會覺得他是個不切實際的人。至少對我們音樂家而言，不得不說他是個不可思議的怪物。當然，這也是孔子之所以成為孔子的理由。

事實上，這孔子終其一生，始終必須以孔子這個名字過活（生活，生存）不可。沒有可以保護他的君主，也沒有他自己的土地可以實踐他的理想。他傳授的先王之道與那時的亂世有著太過遙遠的距離。而且他並沒有為了得到權力，而對任何霸主或武力阿諛奉承。反而是講述遠離霸道與權力的途徑，辨正名義，以提昇禮樂的地位來代替刀劍與弓箭。從不懂的角度來看，他也是時代的一個反叛者。他發出一個與當時的思想或習慣完全不同的面相。所以當時的君主不任用他、不會想保護他，也是非常想自然的。如果我們是生在那個亂世的其中一人，究竟會怎麼看待當時的孔子呢？

就因為是現在，在我們接觸孔子的經書時，可以感覺到一種虔敬的喜悅。但想到孔子本身在那個時代生活，卻要與做些與那個時代相反的事情，他的言行舉止絕對不是在愉快的處境之下，更何況他的所作所為才是正確的。

就像當時人們批評他，

「是知其不可而為之者與」[133]

他真的可說是已經知道是不可能、行不通的事，還去嘗試去做的人物。

我們的現實生活中確實是存在著種種數不清的矛盾。我們看過許多

[133] 出自《論語》〈憲問篇〉。

若要順從某個規定的內容，在某些時候卻同時抵觸了其他法律時，只好廢除那個規定的例子。而且我們在那其中為了保持良好的協調而必須努力的生活不可。然後某一刻，很奇妙的自己和他人都感覺到雖然有些矛盾，但也不是什麼大不了的矛盾了。

孔子的思維是誠摯的，理想是高遠的，他不會去考慮這樣平凡的推論，只是很冷靜的將那個面向伸張出來，去建築他的高塔。就因為是誠摯而高遠的理想，它伸展出來的面相所承受的反彈也不小。然後只會妥協又不抱持任何理想的人，才能總是平安無事，不會遭遇到任何困難。若從平凡的現實社會或低俗人世的眼光來看，誠摯、理想這樣的存在，曾幾何時竟被認為只是搗亂、麻煩的東西。

對音樂而言也是如此。

或許在任何的時代都是如此，有也好，沒有也罷，時代也不會真的感到困擾。不！時代裡只要有什麼輕微的變動，音樂就會化為一種就算沒有也無所謂的東西。然後偶爾出現一位有識之士，對著人們主張音樂的重要性時，他的聲音越是大聲，人們就更會覺得，如果是那樣，那還不如不要存在較好吧！

但，音樂總是與國家並存。

那始終是一國的歌曲，人民的聲音。

譯者翻譯時使用之參考文獻

何晏等人集解。《宋本論語注疏一》上海：中華學藝社，1939。

朱長文編著。〈琴史〉。《欽定四庫全書 子部》，1781。

沈秉成等。《蠶桑輯要和解》。齋藤文作復刻，東京：有隣堂，1894。

蔡復賞。《詳訂歷年事蹟卷上》。1368-1644 年間。

橋本增吉。〈支那文化の起源〉。《世界文化史大系 第三卷 古代支那及びインド》。東京：誠文堂新光社，1937。22-97。

国民文庫刊行会編。《国訳漢文大成〔第 1〕第 4 巻 経子史部 礼記》。東京：東洋文化協会，1956。

林奉輔。《書經講義卷下》。東京：明治出版社，1918。

凌稚隆編。《史記評林 第四十七卷 世家自第十七至第十九》。1879。

內藤湖南。《內藤湖南全集第 10 卷》東京：筑摩書房，1959。

根本通明。《論語講義》。東京：早稻田大學出版部，1906。

新村出編。《広辭苑 第 7 版》。東京：岩波書店，2018。

鈴木畟編。《世界文化史大系 第三卷 古代支那及びインド》。東京：誠文堂新光社，1937。

塚本哲三編。《漢文叢書 呂氏春秋》。（非賣品）東京：有朋堂書店，1933。

———。《漢文叢書 史記一》。（非賣品）東京：有朋堂書店，1923。

早稻田大學編輯部。《漢籍國字解全書：先哲遺著追補第 26 卷》東京：早稻田大學出版部，1914。

———。《漢籍國字解全書：先哲遺著追補第 27 卷》東京：早稻田大學出版部会，1914。

———。《漢籍國字解全書：先哲遺著追補第 13 卷》東京：早稻田大學出版部，1927。

山井幹六。《哲學館漢學專修科漢學講義 尚書》東京：哲學館，1899（？）。

鄭玄註。《周禮第 12 卷[4]》抄本（出版年不詳）。

孔廟大成樂章 [1]

一、如果要一個作曲者去作一闋歌曲，那是很簡單、很容易的，恐怕用不了五、六分鐘就可以作得，但是要他一篇文章，那要比他創作一部大交響樂還難，覺得有沉重的壓迫感。

不過筆者在內心，實在有一種不可形容的責任感。好像不允許筆者再固執過去沉默的態度似的。

這就是關於孔廟大成樂章的問題，也就是現在世界樂壇的一個新問題——以現代一音樂家所觀察的孔廟大成樂章的音樂性，以及它在世界音樂藝術上的位置，和音樂美學上的價值、意義等問題——將所考察的結果，應該拿來報告一下。

二、關於孔廟大成樂章，筆者自從開始研究以來，還只不過是五年多的光景，並且筆者所專攻的是大成樂章的實在音樂性。

是否可以把它編作成現代的交響管絃樂五線譜上，使得全世界的各音樂都市的交響管絃樂團都得夠簡單演得出來（當然不使用中國特有的

1　出處：《華北作家月報》第六期 1943.6.24，頁 7-9。

樂器，而又絲毫不損傷中國正雅樂的特色），筆者所研究的目標即在於這一點（就是如何將中國的正雅樂世界化的問題），所以筆者希望有志者繼續研究之，孔廟大成樂章所含有的音樂性是世界無類的。它在音樂美學上，也許可以有一種「東方音美學」的一新學說誕生的可能性。

再者，就是在此東方文藝復興的時聲盛烈之時，筆者希望讀者對於儒教的「樂」的保存、改良與其復興問題，多提起注意。

三、假若以今日的音樂觀來聽時，現在春秋祀孔時還在演奏著的祀孔音樂，恐怕今日我們可以隨便在那未開化的蠻人種族中，還能找出比這種大成樂章，還有興趣的音樂，因此也就提不起好樂者的注意了。並且由外國專來研究的學者，也可以為年代湮遠而失傳的無法可救。

可是國破山河在！

中國的古代正雅樂的精神與它的一切秘密，是都藏在此廢墟似的不成音樂的存[在]孔廟大成樂章之中！

劇調，俗樂當然不必提及，就是過去我們所受的一切西洋式的音樂教育，和所聽的一切名曲；現在我們把它們都忘了，而虛心坦懷地再細聽此不成樂的大樂章。

是否這是一種超過我們的音樂常識的音樂。

是否這大成樂章是含有一種無可形容的超崇高性，為了是太崇高，所以天天過於煩亂複雜的現代人的生活中，是不容易接受了這種音樂性？

是否這大成樂章是像一種無始無終，悠久如時空似的音樂？

是否……

是否……

這些疑問，同時也就是筆者剛聽此樂章時，對自己發出來的問題。

四、孔廟大成樂章的音樂性，是自從世界的音樂史開始以來，還沒有被發現的新大陸。

過去的音樂，當然不必提，就是什麼新銳先鋒的現代作曲家，也連想像都想不到的一種別的世界的音樂。

並且在中國音樂中，是最純粹、最莊嚴、端正的音樂。

當筆者頭一次，聽此音樂時，第一給筆者的印象，就是「天」的思想，原因是無可說明的。

好像是一種直感似的靈感。

本來「天」的觀念和儒教的思想，與現代的一般作曲家，直接是沒有什麼關係的。可是這大成樂章偏能給一個外行的作曲家，起這種的直感。

它好像是一種的氣體，由宇宙中的一隅流到地球上來，忽然在這裡，就變成了一條的旋律流響出來，而且又化成一道的光線，而飄回宇宙中的一隅去似的音樂！

當然這種比喻法，筆者知道是太不科學化、太不近代了，可是孔廟大成樂章，是一種像這樣的音樂。

五、在中國古樂中，現在我們還能聽得到的還就是唐朝的雅樂。可是同大成樂章比較起來，這唐朝的雅樂，是太富於異國趣味的音樂了。那無反省的奇奇怪怪的滑奏，亂拍手的節奏……簡直可以說，它是中國化的西域音樂了，假若以正統的儒教思想來判斷時，可以說是「……乃斷棄其先祖之樂，乃為淫聲用變亂正聲……」（秦誓）。

什麼唐朝的雅樂，也不過是一種的邪樂了。

如此，大成樂章是極純粹的，我們單聽這音樂，而由這音樂，就能感得到，那孔夫子的嚴峻而高遠的禮樂思想，並且能了解繼夫子以後的儒者，對於正樂所抱的那種權威性，並非是矜誇的。

六、在世界的音樂界觀察起來，大成樂章是沒有同類的，也沒有類似的。因為音樂的根本思想全不相同。

西歐音樂的根本思想，並且唯一的思想，是「人間」與「自然」，「人間」與「人間」的對立，角逐、格鬥，就是中世紀的教會音樂，仔細研究之，也是站在這種思想而構成出來的。今日我們所能聽得到所謂的名曲，十闋之中，十闋全是如此。沒有一個交響曲是沒有人間的體臭的。（並且是黃油，牛排之類的風味）就是一支小歌，也是如此。

否定了「人間」，西歐的音樂是成立不了的。

西歐美學，自從希臘、羅馬以來，到了現在，據這很長的傳統，西歐人對藝術的根本態度，就是如何使「對象」強調「感情移入」。他們只以能「感情移入」的形態，才成之為「美」。

這個「感情移入」的衝動，是「人間」與其「外界的現象」之間，要有一種泛神論似的關係才能成立的。這種成立條件，在人間，尤其是精神活動時，已經是含有一種「人間」與「世界」，「主觀」與「客觀」，「精神」與「自然」等等二元性的對立，或分裂的思想在內。

我們看希臘的精神，希臘民族有創生出來的藝術品就能了解這種理論。繼續希臘的藝術精神，而有今日燦爛地發展的西歐文化，當然也是如此。

音樂是更脫不開這種藝術精神與理論。不說是脫開，自從十九世紀以來，一切的音樂是如何主張「人間」，如何「格鬥」。什麼國民派、印象派、多調主義、表現音樂、極端派，微分音樂……

簡單說，就是如何主張自己的「人間」，「個性」，如何「自己」可以同「自己」，「自己」可以同「自然」格鬥得到底。結果而且把一個很可貴的音樂藝術，鬥到變成有「音」而無「樂」的東西了。

筆者敢大膽地說，這不是音樂，簡直就是一種雜音（也可以說是音樂的範圍，擴大到了這個地位）。

　　七、在這樣（西歐式）的空氣與理論之下，所生長的音樂家（中國、日本、印度人也在內）忽然來國子監或者曲阜，聽了孔廟大成樂章時，恐怕沒有一個說這是音樂吧！

　　真的！雖然名乎之為大成樂章，其實不過就是物理上的所謂「唸叨」的一種，或者是書生「呻吟」的一種了。

　　這種觀察與說法，是一點也沒有錯的。實在今日的大成樂章是泯滅到底了，琴瑟沒有絃只有名沒有樂器，有樂器沒有人能演奏，節奏的亂打……等等。

　　可是儒教的樂精神，是不死的！不能死的！

　　中國古代正雅樂的精神，也就是在這不完全裡邊的！

　　是以西歐的音樂思想，西歐的美學觀念所說明、分析不了的世界。孔廟大成樂章的音樂性，是完全站在別的一方。

　　是屬於別的「美底範疇」！

　　八、自從中國歷史開始以來，到現在。統一政治，個人生活的中心思想，就是「天」，由安陽附近的殷墟出土的龜甲、獸骨，恐怕是中國求天的第一聲，殷代以前的史實究竟是如何，假如占書是可靠的話，也就是「天」。歷朝的興亡起伏，它們的運命也不過是「天」一個字。個人的生活，這命也是不能超過這種根本思想的。

　　天地人三者，密接地結合，而形成渾一的宇宙。這是我們的理想，不只個人的生活，是該順應大地自然的運行而發展，一個人在本質上，是與天地同質同體的存在。

　　所以「人道」不是人所奮鬥作出來的，是「天」賜給的一種自然法則。沒有「人道」的行動，同時也就是背「天道」的行為，這是我們最憎惡的現象。「天道」的本體，是與「人道」同一的。

　　道之大原生於天（董仲舒）

大哉乾元　萬物資始　乃統天……（上象佳）

至哉坤元　萬物資生　乃順承天……（上象佳）

在天成象　在地成形……乾知大始　坤作成物……（易經，系辭上傳）。

九、假若筆者現在說這些初步的中國思想，給一位西歐的音樂家聽時，恐怕他一定付之以一笑。好像簡單就否定了孔廟大成樂章似的否定這些理論。

可是這並不是理論！

這是筆者的生活，是他的思想！

同時也就是東方人的生活，我們的思想！

我們的藝術生命和思想，也就是以這「天人合一」為中心的。過去如此，現在如此，就是將來也永遠不會變的吧！

但是西歐音樂家的想法，也不是錯的，因為他們沒有這種的想法。「人間」與「自然」，「我」與「物」都是對立的。「天」對於他們只是一個無生無感的自然現象的存在而已。對這自然，能征服就征服，能利用就利用。就是對於自己的生命也是如此。

在這一點，東西的藝術思想，在根本上，就已經差得太遠了。

中國的正樂，是絕對不能超過這種思想的，祭「天」的音樂，「宗廟」的音樂，當然可以證明這種思想的最好材料了。

十、現在的孔廟大成樂章，當然是不足一聽的，可是我們只要到圖書館去，找　點古書（如《樂律全書》、《樂章集》……等）那裡邊的大成樂章，可就不是那樣簡單的音樂了，也不能就簡簡單單地去否定了。

這孔廟大成樂章，究竟是誰作的，現在是無可追求的。可是也無追求的必要的。

好像「天」存在似的，它也存在著，「天」是永遠存在著似的，它也永遠流響著。

作此曲的作者，對於「天」的觀念，並不是由外部而客觀的，是由他自己的內部，自然而主觀出來的，所以作此樂章的作曲家，當有一條旋律由他耳朵流出來的時候。恐怕他並不是要使此旋律來表現什麼的「天」啦，什麼「神」的，那時他自己是已經變成了「天」或「神」似的一道氣體，翱翔於天地之間，而化氣成樂了。

十一、所以大成樂章所能寫出來的音樂性，是非人格的。若以西歐知底的考察法來想時，這是一種太不近代化了。給聽眾悶累的理由，也在於此點。

實在大成樂章是超過時代性，不是古典派，也不是未來派，是一種無時代性的音樂。

它並不是由過去開始，通過現代，而將要流入未來的音樂。寧可以說，它是由未來流到現在，而漂入過去的音樂。

它所含的音樂性，無所謂「新」或「舊」。

它是起過這些觀念的。說它是「舊」的話，那是當然的，恐怕是已經經過了數千年了，說它是「新」的話，其實也是非常的「新」的，恐怕現在世界樂壇的第一線作曲家，也不會想像得到有這種打擊樂器的用法，有這種複雜、微妙的和聲感。最驚動人的是它那如「天」似的廣闊，龐大的旋律線，在這一點，是能給世界未來的音樂發展上，加一新的刺激與參考。

所以，以現在世界的音樂標準線來判斷時，單在音樂構成上，要了解大成樂章的價值，也許還要待五十年或百年以後吧！

十二、至於個性的問題，大成樂章所含有的是否定「人間」個性的

人間性，也就是由人間的聽覺生起，而超過「人間」的個性。

中國的天地與西方的天地，不相同似的不相同的個性。

中國的天地與西方的天地，相似似的相似的個性。

假若在此音樂中有人格性的話，那就是以「天」為主[角][2] 而形成的人格，在天之中，映輝出來的天影，那恐怕就是它的人格性。

雖然孔廟大成樂章，以現在的西歐音樂知識上比起來，表面上是很幼稚的，可是我們在世界的音樂史上，是已經又添了一個新大陸了。

假若說這音樂予最近的將來，在世界的音樂史上，能參加新貢獻時，我們是不只要復興，或再建我們過去的音樂，我們還要觀察西歐音樂所閑卻而創生不到的方面，在這方面，我們要創生一新音樂參加貢獻之。

至於其方法如何，希望讀者，同志努力！

×××××

現在字數，已寫了許多，可是論旨還不清，很對不住讀者，假若對於中國正樂、天子的樂，抱有興趣的讀者，請參考筆者在日本出版的：《中國古代正樂考—孔子音樂論》（東京三省堂出版）、《關於孔廟大成樂章的研究》（東京，新興音樂出版社出版），也許可以有一些參考，並且希望讀者指摘其誤處，以便完璧這方面的研究。

——三二、五、二十五，在太廟樹下。[3]

2　原文作【腳】。

3　指的是民國 32 年 5 月 25 日。

俗樂‧唐朝燕樂與日本雅樂 [1]

　　記得是中日文化協議會 [2] 在南京大會的決議中，有一條是要派專員到日本去研究雅樂與其他的中國古代樂器的事。所以筆者借這個機會，關於中國雅樂與日本雅樂，想把它們拿來比較談一談。

　　今天，普通一般人所說的「音樂」，假若以中國的舊音樂觀，嚴格地來說：就是所謂的「俗樂」，並且都是不出這「俗樂」一步的音樂。

　　「俗樂」的起源卻是很早的。所有一切自然發生的原始的音樂，以儒教的音樂觀來說，全可以說是「俗樂」的一種。我們在史記殷本紀中，能看得到這樣有趣味的一段：就是當周武王對暴君紂王，起了討紂軍的時候，這位周武王雖然在名字上看起來，是相當強壯，粗線條似的一位武將軍，可是他的文化底感覺倒是相當高貴而纖細。他討紂時所發的宣戰布告文中，有這樣的一條：「……乃斷棄其先祖之樂，乃為淫聲

1　出處：《日本研究》，一卷三期，1943 年 11 月，16-20 頁。
2　中日文化協議會於 1940 在南京成立，1945 年日本戰敗後解散。

用變亂正聲……」[3]

武王不只是忘不了音樂，並且還要把音樂拿來作為宣戰的一理由。

這一段，由反面來想，是足以證明中國自從古代以來，歷朝是如何專重正樂，並且可以了解中國人時常罵夷狄人們謂「無樂之邦」。
這一句話裡所包含的銳利意義。

可是這「先祖之樂」或「正聲」，到底是指示何種的音樂而宣言的？恐怕就是只在文獻上所存在的（據鄭康[成][4] 的注）黃帝的咸池樂，堯的大章樂，舜的大韶樂，禹的大夏樂，殷的大[濩][5] 樂等等，所謂「正樂」的諸樂章。

以紂王看來，也許是他——這風流的暴君——對於端正而莊嚴的正雅樂，覺得沒有興趣，死板不好聽，所以「……於是使師作新淫聲，北里之舞，靡靡之樂…… 以酒為池，懸肉為林，使男女裸，相逐其間，為長夜之飲……」[6]

正是像今天的人們都可以享受得到的那電影裡邊的情景。不過在這一段的背後，筆者能想像得出來，中國音樂在殷紂王時，是發達了相當的程度了！

3　出自《史記》〈周本紀〉。
4　原文只有「鄭康」兩字。根據江文也常常引用的來源，此處應為「鄭康成」。
5　原文此處空白。
6　出自《史記》〈殷本紀〉。

　　這就是儒者所記錄於正史上所謂「邪樂」。廣義底解說，也就是「俗樂」的一種，恐怕也就是中國「雅樂」與「俗樂」相克的第一紀錄。

　　現在我們隨便看周禮，或者是禮記時，我們相信雅樂是在周時最盛行的。可是在這文化隆興的時期中，在理論上，同時我們一定要想像到有「俗樂」的並行底存在。

　　果然，事實上，「俗樂」在那時也是駸駸大興的，在禮記中，有這樣很普通的一例：

　　魏文侯問於子夏曰：「吾端冕而聽古樂，則唯恐臥，聽鄭衛之音，則不知倦，敢問古樂之如彼何也？」

　　子夏對曰：「…… 今夫新樂，進俯退俯，姦聲以濫，溺而不止，倡優侏儒，擾雜子女，不知父子，樂終不可以語，不可以道古，此新樂之發也……」

　　好像是在那樣的古時，已經有如今天的電影裡中所留的主題歌似的歌曲流行著。魏文侯的心情，是代表一般人的嗜好。到現在還是如此。今天唱片舖裡邊，也有以交響管絃樂而編成的「孔廟大成樂章」唱片。可是這種音樂是不如流行歌，爵士樂所受的人們歡迎的萬分之一。

　　當然以儒教的倫理觀來說，這種「俗樂」都與它相反，而應該受儒者的默殺或排斥的。

　　這樣一方面受著排斥，可是「俗樂」還是堅堅地保持著它們的存

在。秦朝的時候雖然有秦火的暴舉，可是關於「正雅樂」，周朝所存的六代雅樂，還有韶武二種樂章存在。

然而「俗樂」，據史記說，秦二世是：「尤以鄭衛之音為娛」[。]

鄭音是子夏所說為之「好濫淫志」，衛音是「趨數煩志」。所以為了這樣，我們就有李斯以「紂所以亡也」的例諫之的一條可看。關於鄉聲，論語還說它：「鄭聲淫，佞人殆。」

漢呢？高祖喜歡楚聲。假若以周的標準來批判時，這種的音樂當然與正樂差得太遠了。所以所傳是漢高祖作的那有名的「風起」曲，也的確不是「正雅樂」。

至於漢武帝時，在中國音樂史上是絕對不可忘的起了一個大變化。那就是張騫由西域，帶了胡樂入漢的一件事，而且這胡樂，據晉書樂志說：「李延年因胡曲，更造新聲二十八解，以為武樂。」可見這胡樂又一變，而成為國樂[7]的一部分了。

再下來就是北魏，也就是創造可誇於全世界的那「大同石佛」的佛教黃金時代，並且孝文帝是極力復興古樂，整修禮樂典章。在音樂上，當然佛教的音樂也參加上來了。

這樣一來一去，胡樂的流入，佛教的隆盛，古樂的復修。一直到了隋煬帝，這位浪漫君王為要增加他那華麗美豔的宮殿生活，音樂的需

7　按此文其他處的類似用法，此處應該是「中國樂」。

要，是可以說擴大到了其最大限度了。

「隋立九部樂，一燕樂，二清商，三西涼，四扶南，五高麗，六龜
茲，七安國，八疏勒，九康國」（杜佑通典）

單據這「杜佑通典」所舉的例，隋的音樂狀況，我們可以想像而知
的。

在這九部樂之中，純粹是中國的舊樂，只有燕樂與清商。以外全是
外國流來的。在這裡最可怪的就是沒有雅樂，到底周武王所宣言的那
「先祖之樂」不知道跑到哪裡去了。雖然在遼史樂志中有：「……隋高
祖詔求知音者……由是雅俗之樂，皆此聲矣。」

這樣的一段。可是恐怕「正雅樂」，是已經失去了可以拿來作為宣
戰的一理由的力量了。

唐朝的燕樂，好像是經過這樣的歷史而成立的，可是事實又是有
不少的差異點。據唐書樂志說：「唐高祖受禪後，軍國多務，未遑改
創樂府，仍用隋氏舊文，至武德九年。始命太常少卿祖孝孫，考正雅
樂……」

端正而莊嚴的正雅樂，好像是有復古的希望矣。可是天寶十三年來
了。

在中國音樂文化史上，這天寶十三年是可以說是起了一大革命的
年。以雅樂方面來說，這是兇年。可是在俗樂方面，到是一個豐收之年
了。

「天寶十三年，詔道調法曲，與胡部新聲合奏」（通典）

「天寶十三年，改諸樂曲名」（通典）

「天寶十三載，改婆羅門為霓裳羽衣」（唐會要）

「天寶十三載，改樂曲名，自太簇宮至金風調，刊石太常」（唐會要）

「自唐天寶十三載，始詔法曲與胡部合奏，自此樂奏，全失古法，以先王之樂為雅樂，前世新聲為清樂，合胡部者為宴樂。」（夢溪筆談）

皇帝命令法曲與胡曲合奏。法曲就是清樂，也就是清商的別名，是純粹中國樂的一種。可是在這天寶十三年，與胡曲溝通而生出了一種雜種曲來了。這就是宴樂，一名讌樂，也就是燕樂。

可是關於先王的雅樂，並不覺得有什麼重要性似的。

至於玄宗的時代，那可以說是全中國音樂發達到了其極點，也可以說在全世界東西歷史上，音樂藝術未曾見過有這樣燦爛底光輝的一時代。的確這時代的音樂，在質與量的各方面，都足以給世界的人們驚動的。

「玄宗分樂為二部，堂下立奏，謂之立部伎，堂上坐奏，謂之坐部伎，太常 坐部不可教者，隸立部，又不可教者，乃習雅樂。

立部伎八：一安舞，二太平樂，三破陣樂，四慶善樂，五大定樂，六上元樂，七聖壽樂，八光聖樂。

安舞、太平樂，周隋遺音也。破陣樂以下，皆用大鼓，雜以龜茲樂，

其聲震厲，大定樂，又加金鉦。

慶善舞，顒用西涼樂，每享郊廟，則破陣上元，慶善，三舞皆用之。

坐部伎六：一燕樂，二長壽樂，三天授樂，四鳥歌萬歲樂，五龍池樂，六小破陣樂……自長壽樂以下，用龜茲樂，惟龍池則否。」

據這一段，我們可以說，玄宗是極力擴大提倡「俗樂」，而對「先王之樂」──正雅樂──並不提起他的注視似的。太常閱坐部不可教者，隸立部，又不可教者乃習雅樂。可以說學「先王之樂」的都是那低能者，無能沒有出息的人們幹去。而且郊廟享祭大典禮時，是已經不用「先王之樂」了。換言說，就是雅樂已經被胡樂換了它的地位了。

傳流到日本去的音樂，而今還保存在日本所謂「雅樂」的就是這唐朝的燕樂。

關於自然發生的俗樂，日本的風土，國民性與中國的風土，國民性不相同似的，是絕對不相同。可是隋唐的燕樂日本卻寶貴地保存到今天。

中國與日本的交通是很早就開始的。在應神天皇時，是已經有不少的秦人正式歸化日本，在推古天皇時，正式派小野妹子為遣隋使，使煬帝。在《漢書》〈地理志〉中有：「樂浪海中有倭人，分為百餘國，以歲時來獻見……。」

這般的來往，是一定可以想像得有音樂的交流。至於唐朝的燕樂，

就是文武天皇大寶二年正月，遣唐使栗田道麻呂，在宮殿裡獻奏唐樂「皇帝破陣樂」「團亂施」「春鶯囀」「五常樂」「大平樂」。

並且在同年制定大寶令中，新加設「雅樂寮」，在這雅樂寮中，有和樂，三韓樂（高麗，百濟，新羅）唐樂。唐樂是以唐樂師十二人，唐樂生六十人而成。

可是這唐樂，後來越來越受歡迎，在奈良朝時，那有名的東大寺大佛的開眼式時的歌舞，全用唐樂。而又在天平寶字年，古備真備由唐（玄宗時代）帶回去樂書要錄十卷……如此一直到了聖武天皇時，大唐樂就超過了一切別的樂部，就變成日本宮殿中，最重要的音樂了。

現在考察這唐樂，在短時間中，能在日本受了最大的理由，恐怕是理所當然的。因為在外國音樂還未流入以前的日本音樂，是很單純，樸素的，並且差不多大半以上是以歌謠為主。可是自從唐樂的各種樂器，如絃樂器的七絃琴以，十三絃箏，琵琶。管樂器的橫笛，篳篥笙，簫，打樂器的鐘，鋼鈸，鉦鼓，大鼓等。如此各種各樣的精巧樂器所響出來的樂音，是足以給人起一種驚畏的感情。而由驚異，變成一種憧憬，崇拜的觀念，好像過去的東方人對於西歐的文物，不管好壞，常起一種尊敬的感情似的現象。

尤其是聽慣於原始底單旋律的耳朵，忽然聽了如笙所吹奏出的複聲，微妙的和聲感，或各種樂器合奏時，所流動的纖細，調和的旋律。的確這是可以給人們的聽覺，起了一種的革命。

據「杜佑通典」所載唐樂的管絃樂編成法是：「玉磬一架，大方響

一架，笛箏一，臥箜篌一，大箜篌一，小箜篌一，大琵琶一，小琵琶一，大五絃琵琶一，小五絃琵琶一，吹葉一，大笙一，小笙一，大篳篥一，小篳篥一，大簫一，小簫一，正銅鈸一，和銅鈸一，長笛一，尺八一，短笛一，揩鼓一，連鼓一，　鼓二，浮鼓二，歌二。」

可是傳流去日本的唐樂，因交通不便，運搬困難的緣故，不是這全部，今日在奈良的正倉院，或法隆寺中還在保存著的是有笙，竽，簫，尺八，笛，小篳篥，大篳篥，琴，瑟，琵琶，五絃琴，阮咸，箜篌。

其中箜篌，據劉熙釋名說：「箜篌，師延所作，靡靡之樂，後出桑間濮上之地。」

可見紂王時的邪樂，在唐朝時已經被採為正樂之一部分了。

至於樂曲方面，堂下樂立部伎中的太平樂，皇帝破陣樂；堂上樂坐部伎中的天長寶壽樂，鳥哥萬歲樂等，現在在日本還能聽得到，當然這全是燕樂，胡樂之類。

然而「又不可教者，乃習邪樂」的那「先王之樂」究竟是否也傳到日本去了？

日本把日本雅樂分為右方樂，左方樂兩部，唐朝以前的唐樂都放在右方，而把唐朝以後的唐樂全整理置於左方。所以在中國所謂「先王之樂」的那「正雅樂」；假若也傳去日本的話，當然是在這右方樂之中。

可是考察日本的國體，這種雅樂是沒有存在的理由，日本沒有宗廟

這兩字，在日本祭神宮時，在上代時是有一種祭祀樂（後來在平安朝時，就變成所謂神樂的），所以中國的「正雅樂」就是傳流去了日本，也是用不到的事。聽說；在皇極天皇時，蘇我蝦夷建祖廟，而學中國奏八佾之樂舞，假若這個傳說是真的話，也不過是為了滿足這蘇我氏的好奇心而已。中國的正雅樂在日本也是失傳的。

所以儒教所講的那禮樂中的「樂」尤其是「正雅樂」。現在就是到日本去研究，也是無可追求得到的。

現在日本所謂的雅樂，大半以上是指示中國唐朝的燕樂而言的。這燕樂不是純粹中國的音樂。實在我們現在試聽一下就可以知道。那奇奇怪怪的滑奏音，不正齊的節奏……在這中國的黃土上，是絕對不會有能發生的必然性。簡單說，這不是中國人的聽覺，也不是中國人的音感。是中國音樂與西域音樂溝通而生成出來的一種雜種曲。由反面而想，也可以說是唐朝文化的複雜，偉大的一面。

至於「先王之樂」的「正雅樂」究竟是怎麼樣？今天我們能聽得到的，恐怕只有「孔廟大成樂章」而已，並且今天的大成樂章，是已經泯滅得而變成了一種物理上的「唸呢」了。

所以假若有費用能派專員去日本研究唐朝的燕樂時，一定同時也要復修這寶貴的中國正雅樂。

（三十二年十一月十五日稿）

研究中國音樂與我 [1]

中國音樂是好像一片失去了的大陸，正在等著我們去探險。

不是談紙上的空論，是實際要我們努力去探求的時期！

我知道中國音樂有不少的缺點。同時也是為了這些缺點，使我更愛惜中國音樂；我寧可否定了我過去半生追究底那精密的西歐音樂理論，來保持這寶貴的缺點，來再創造這寶貴的缺點。

「樂者天地之和也！」

「大樂與天地同！」

數千年前，我們的先賢已經道破了這個真理，在原子時代的今天，我還是深信而服膺這句話。所謂「知音者」，換言說，也就是對能理會這種非科學的科學者而說的。

我深愛中國音樂的「傳統」，每當人們把它當作一種「遺物」看待時，我覺得很傷心。「傳統」與「遺物」根本是兩樣東西。

1　出處：《華北日報》，1948 年 5 月 4 日。

「遺物」不過是一種古玩似的東西而已，雖然是新奇好玩，可是其中並沒有血液，沒有生命。

「傳說」可不然！雖然在氣息奄奄之下的今天，還是還保持著它的精神——生命力。本來它是有創造性的，像過去的賢人，根據「傳統」而暫無意識中創造了一種新文化加上「傳統」去似的，今天我們也應該創造一些新要素，來加上我們的這個「傳統」。

「金聲也者始條理也，玉振也者終條理也。」

「始如翕如，樂之純如，皦如，繹如也以成。」

在孔孟時代，我發見中國已經有了它固有的對位法和大管絃樂法的原理時，我覺得心中有所依據，認為這是一個值得音樂家去埋頭苦幹的大專業。

是的！中國音樂是好像一片失去了的大陸，正在等著我們去探險！

這是我的一個經驗。

在我過去的半生，為了追求新世界，我遍歷了印象派，新古典派，無調派，機械派……等等一切近代最新底作曲技術。然而過無猶不及，在連自己都快給自己抬上解剖合上去的危機時，我恍然大悟！

追求總不如捨棄！

黃帝子孫的黃皮膚，是追求不到，或變成了其他任何種的顏色出來的。

我該徹底我自己！

在科學萬能的社會，真是使人們忘了他自己。人們都一直探求著「未知」，把以後，於是又把「自己」再「未知」畫了，再來探求著「未知」。這種循環我相信是永遠完成不了的。

其實藝術的大道，是條這舉頭所見的「天」一樣，是無「知」，無「未知」。只有那悠悠底顯現而已！

而在這「天」之下，只有盡我所能，等待著天命而已！

對著這藍碧的蒼穹，我聽我自己；對著這清澈的長空。我照我自己！

表現的展開與終止，現實的回歸與興起，一切都沒入它自己。是的，我該徹底我自己！

第三部分

江文也作品評論

江文也解說自己的作品

一、節錄自〈作曲的得獎作品〉〈作曲の入賞作品　午後は八時十分新
　　響より中継　音楽コンクールの管絃楽〉《讀賣新聞》1934 年 12 月
　　2 日 20765 號第 10 版面

3. 取自「南方島嶼」的交響素描　江文也作曲

　　這由四個樂章所構成的作品，但只演奏第二樂章及第四樂章。關
於這個標題，作者並不要求繪畫或是文學性的聯想。只是因外界事物
刺激了創造慾。在此引用日記的一節如下。

　　（1）〈白鷺的幻想〉……水田青綠！水田青綠！在寂寂靜謐中清
透的空氣裡，只有白鷺三三五五的飛降而來。在這清澈透明的大氣之
中，我靜靜地閤上眼，對人類、對這美麗的自然、甚至對彼方的生活，
不自覺地沉浸在深邃的冥思裡。交雜著適意而膚淺的悲傷及幼稚的喜
悅，苦悶而令人喘息的重擔，伴隨絕望的情感、一連串綺麗的幻想侵
襲了我。

　　（2）〈城內之夜〉

　　在那裡我看到了華美至極的殿堂，看到了極其莊嚴的樓閣，看到

極盡人工之美的演劇場與圍繞於深邃叢林中的祖廟。但是它們宣告這一切都結束了。它們皆化作精靈，融入微妙的空間裡，就如幻想消逝一般。渴望著神與人子的寵愛於一身的人們有如空殼般在黑暗中漂浮。在那裡我看到了退潮的沙洲上留下的兩、三點泡沫的景象。

二、江文也〈作曲者的話（附錄樂譜）關於鋼琴組曲「五月」〉（作曲者の言葉　附錄樂譜　洋琴組曲「五月」に就て）《月刊樂譜》1935年第 24 卷 11 月號，頁 14

　　大脇先生問我可否給一個亮眼的傑作……，對於這樣的請託，作者目前仍舊無從判斷這個作品是否適合。不過，作者想說的是，它既不膨脹，也不乾瘦，是以恰好的程度，在這些短篇小品中表現殆盡，即使是作曲者自身也感到些許的喜悅。而且這個作品的風格，是與《來自南方島嶼的交響素描》（第三屆音樂比賽時發表）和《交響組曲》（第四屆音樂比賽時發表）結合，形成三角形的一個點，也是作者暗中摸索（今後也會持續）的時代裡一個紀錄，因此特別在此發表。

　　對作品作仔細地分析，結果只會讓人覺得無聊。無趣的作品就算是放在一個偉大的形式裡，也不會因此變得有趣。

　　對象是五月。一到了五月，任何地方都很美麗，特別是郊外更是耀眼。青葉嫩葉上反射的日光過於炫目，夜空流轉的感覺撫觸人心，而且如果佇立不動時，不也發現黑土正蠢動前行著嗎？

　　我就是想以極端的單純化方式來表現這些事物。因此在這個作品裡，過去的規則或傳統……等等完全不在作者眼裡。但是作品完成後，在極端這一點上是失敗的，而且也注意到音響的處理上還是無法完全脫離普羅高菲夫的影響。

　　寫完這個作品，作曲者刻骨銘心地感受到以下的事情，也作為可以主張的目標。

　　我們在創作時，將所有的感覺集中並注視著作品的對象，同時觸及這個對象是以赴死的決心而付出努力，在這之間，不能被傳統或慣例等一一的套牢。而且，既沒有拿理論來構成作品對象的餘暇，事實上也不可能。

　　這麼說，或許有些人就會指出說那個作品太沉溺於感情裡。但是人們啊！就算他想描寫許多的夢境，他也必須先醒來才做得到啊！

三、江文也〈四首生蕃之歌〉（四つの生蕃の歌）《月刊樂譜》1936 年
　　　第 25 卷 6 月號，頁 121

　　聲樂曲真的很困難。對於管絃樂或絃樂四重奏，我們透過建構或組合等方式，可以創作出有相當長度而且大量的作品。但是在聲樂曲是不允許這樣的創作。（雖說如此前者，如果只是「作」曲而已，那也沒有什麼意義）只有聲樂曲非得是從內在湧現出來的、自然而然地流露出來的音樂不可。

　　布拉姆斯創作了數百首，舒曼的創作則超過百首以上，舒伯特則是創作了數不盡的歌曲。但這些曲子當中，卻沒有幾首是可以觸動我們的感官，衝擊我們心臟的歌曲。因此，對我而言，創作聲樂曲這個世界是可怕的。不管寫了多少管絃樂或鋼琴曲，仍舊不會受到想要創作聲樂曲的衝動所駕馭。

　　這次發表的「四首生蕃之歌」是我第一個的聲樂作品（當然這只是習作）。當初的計畫是寫六首，之後變成五首，終於只剩下四首。也就是說這四首是最不花心力，一氣呵成的曲子。

　　雖說是「生蕃之歌」，但不是指臺灣的生蕃有這樣的歌曲，只

是借用了他們的語言及題材，其他全都是我的幻想。五月十日下午三點，透過齊爾品氏的介紹，到帝國大飯店訪問夏里亞賓氏[1]，在他的面前演唱了這個作品。這個偉大歌手用他的巨大手掌拍手，毫不吝惜地連連呼喊著「Bravo！Bravo！」，讓我有點不知所措。

此次能被太田女士拿來演唱，我感到非常的榮幸。當我連音樂的「音」都不懂，她是我還穿著立領制服留平頭的學生時代開始就一直非常尊敬的歌手之一。這個歌曲集作為齊爾品樂譜的第十四號而出版了。

四、節錄自〈2、江文也作曲　作曲者的話〉（作曲者の言葉）〈今年的音樂比賽　作曲得獎作品〉（今年の音樂コンクール　作曲の入賞作品）《朝日新聞》1936 年 12 月 10 日 21498 號第 10 版面

2. 江文也作曲

作曲者的話[2] 提到合唱曲，通常會認為是以西歐的和聲以及對位為基礎，（這首作品裡）我並不藉由這兩者，而是站在如何以純日本式的立場去創作合唱曲，這就是其中一首嘗試性的作品。四個聲部的旋律主要都以五聲音階的陽音階[3] 來進行，而且伴奏的絃樂部分也分成許多聲部，賦予雅樂裡有如笙那般的效果，鋼琴部分的靈感也都來自於箏。[4]

1　夏里亞賓（Fyodor Ivanovich Chaliapin，1873-1978），俄羅斯出身的男低音聲樂家。

2　日文原標題為〈2、江文也作曲　作曲者の言葉〉。江文也這次比賽的獲獎作品是《潮音》，〈潮音〉是島崎藤村的詩集《若菜集》的其中一篇，也是 1936 年時事新報主辦第 5 屆日本作曲比賽合唱曲的指定歌詞。

3　陽音階又稱陽旋法，是日本傳統音樂裡音階的一種，若以西方音名表示，就是「La、Do、Re、Mi、Sol」。

4　本節文章都是擷取片段，故不是按照順序。

考察日本樂界等他人對江文也音樂作品的評論

一、江文也的鋼琴作品

　　1935 年以降，江文也的作曲生涯漸入佳境。1936 年獲得了柏林奧運的作曲獎確實是江文也登上的一個世界高峰，而在之前的 1935 年，俄羅斯作曲家齊爾品便開始關注並出版包含了江文也在內的東亞作曲家的作品，對江文也的才華也器重有加。[1] 從 1935 年至 1940 年為止，齊爾品個人企劃的「齊爾品選集」系列（"Collection Alexandre Tcherepnine" 或 "Alexandre Tcherepnine Collection"，以下「選集」）出版了 38 集的樂譜，江文也個人的作品便佔了 5 集（No. 14, 15, 16, 18, 37）。[2] 此外江文也的小品《小素描》也收於「選集」第 5 集《日本近代鋼琴曲集》（日本近代ピアノ曲集）裡。1930 年代，在美國及歐洲各有據點的齊爾品分別在巴黎、維也納、紐約、東京、北京（或上海）等世界幾個大城市銷售

1　齊爾品曾於 1936 年邀請江文也赴北京及上海旅行，同時從本書中所收齊爾品素寫江文也的譯文，也可知齊爾品如何的欣賞江文也。

2　服部慶子，《『チェレプニン・コレクション』所收邦人ピアノ作品研究と資料批判》，2013 年度国立音樂大学大学院音樂研究科博士論文，2014，頁 24。

了「選集」的系列樂譜，同時也是鋼琴家的齊爾品在自己的演奏會裡也頻繁的演奏「選集」裡的鋼琴作品。對日本樂界而言，在當時的世界西樂舞台有一定知名度的齊爾品，獲選為「選集」出版對象的作品如同有了齊爾品的「品質保證」，也大都感激與齊爾品透過「選集」將日本作曲家的作品推廣至歐美的作法，因此也自然而然的敬重「選集」的作曲家。而以齊爾品的立場，選來出版的作品也自然是他所青睞的作曲家，也具有作曲家個人濃厚的色彩。

齊爾品曾造訪日本四次，[3] 第四次到東京時約在 1936 年 10 月前後，齊爾品於 10 月 5、6、7 日舉行了演奏會〈近代音樂祭〉，並於第三晚演奏了江文也的鋼琴作品《Bagatelle》、《Sketch》（小素描）及聲樂作品《生蕃四歌曲》。對於齊爾品這次的演奏會，有多位樂評家、作曲家寫下了樂評。在此一一介紹。首先是作曲家清瀨保二[4]寫的〈近代音樂祭〉。[5]

江君[6]的三首《Bagatelle》[7]雖然是最近的作品，但企圖呈現小品及單純化的效果，而且成功的做到了。同時，他的五聲音階的使用方法與

3　Arias, Enrique Alberto. *Alexander Tcherepnin: A Bio-Bibliography*. New York: Greenwood Press, 1989, 12-15

4　清瀨保二（1900-1981），1930 年設立的新興作曲家聯盟創始人之一（1934 年 12 月改名為「近代日本作曲家聯盟」，之後又於 1935 年 9 月再度更名為「日本現代作曲家聯盟」，江文也於 1935 年也加入同一組織）。與江文也同為齊爾品「選集」的作曲者。

5　本篇中文譯文由劉麟玉及陳乙任共譯。未註明譯者的部分則為筆者的翻譯。

6　「君」在日文裡通常用來稱呼是男性的晚輩或同輩。

7　江文也的鋼琴作品《Bagatelles》（《斷章小品》）成為《齊爾品選集》（Collection Alesandre Tcherepnine）中的第 18 冊，於 1936 年出版。此處的江文也作品中文翻譯「斷章小品」，採用劉靖之‧江小韻合編之江文也作品目錄的譯名。見〈江文也音樂作品目錄考〉，《論江文也》（北京：中央音樂學院學報社，2000），頁 90-141。

齊爾品氏相同，完全是中國式，而非日本式的。但是他的《Sketch》（小素描）[8] 卻相當具有日本風格。個人不太喜歡這樣的品味，然而那是他最初的鋼琴作品，而且也很成功，所以還是值得紀念。《Bagatelle》整體而言更是高明，也逐漸穩定，可看得出他的成長。……。江文也氏的《生蕃四歌曲》，[9] 每一首曲子各有特色。在舞臺上，〈祭首宴〉（首祭の宴）〉最受歡迎，〈戀慕之歌〉（戀慕の歌）寧靜卻帶著強烈的哀愁，〈在野邊〉（野邊にて）很輕快，然而自己最喜歡的是〈搖籃曲〉（子守唄）。[10]

　　樂評家久志卓真（1898-1973）對同一場音樂會的樂評裡，對江文也的作品則有以下的評論。

　　四、江文也作曲：小素描
　　江氏獨特而生氣蓬勃的感情一到了齊爾品氏的手裡，便呈現出一種圓熟的表現，在四個人的作品中，這一首演奏的最為精彩。
　　……
　　六、江文也、生蕃四歌曲
　　〈祭首宴〉、〈戀慕之歌〉、〈在野邊〉、〈搖籃曲〉

8　這裡的《Sketch》是江文也收於 1935 年《齊爾品選集》第 5 冊《日本近代鋼琴曲集 I》的作品。江文也本人在後來《臺灣舞曲》的鋼琴版背頁的作品表裡將之編號為 Op. 3a，有別於他的 Op. 4《5 Sketches》（五首小素描）。也參考本評論集（2）久志卓真的文章。

9　作品 6。「生蕃（番）」是日治時期日本政府沿用清代的說法而對臺灣原住民的一種稱呼，一直持續到 1930 年代後期。雖然 1920 年代已經出現了原住民、高砂族等等的稱法，但由於江文也選擇使用「生蕃」一詞，為了忠實於作曲者的語感，因此本文中的翻譯也不擅自更改曲名，仍維持江文也的用語。

10　清瀨保二，〈近代音樂祭〉，《音樂新潮》第 13 卷，第 11 號（1936）：14-15。

　　若思考這些歌曲的強烈野性，就會了解到我們文化人的感情是如何的被扭曲。同時也很高興得知在我們的視野之外，仍有產生音樂素材的存在。……[11]

　　詩人前田鐵之助[12]（1896-1977）的樂評裡對江文也的評論則是：

　　……感受到江氏《生蕃四歌曲》裡的中國風格，其異國情調引人入勝。可以十足的感受到江氏年輕的熱情。……[13]

　　從以上三者的評論，足見當時音樂界對齊爾品所演奏的江文也作品都抱持肯定意見。而不只齊爾品，日本音樂家也開始演出江文也的作品。井上園子（1975-1986）便是其中一位。井上園子曾留學維也納，江文也與井上相識的過程不明，但江1936年出版的《臺灣舞曲》鋼琴版樂譜上註明是獻給井上。1937年，井上在自己的演奏會上，與恩師懷恩格爾登[14]演奏了江文也的雙鋼琴作品。當時的久志卓真所寫的樂評記錄了此曲帶給聽者的衝擊。

11　久志卓真，〈チェレプニン氏主催の「近代音樂祭」〉，《音樂新潮》第13卷，第11號（1936）：17, 19。

12　依據日本人名大字典所記載。見以下網址：https://kotobank.jp/word/前田鉄之助-1109104（2023年1月24日查閱）

13　前田鐵之助，〈チェレプニン氏の音樂會を聽く〉，《音樂新潮》第13卷，第11號（1936）：21。

14　沃恩加爾登（Paul Weingarten，1886-1948），捷克出身的鋼琴家。於1934年至1938年之間曾在日本東京音樂學校任教。

江文也作曲《舞曲風格的終章》第三樂章 [15]

　　這是相當驚人的作品。與史特拉汶斯基闖進巴黎樂壇，從事破壞西洋音樂的工程時相比，更要來得勇猛直進。他帶著那些在中國大陸上被殺戮的怨靈所附身的靈魂與充滿了臺灣土人的原始妖氣的靈魂，出現在日比谷公會堂。懷恩格爾登化身為紅鬼，井上園子化身為青鬼，[16] 鮮血淋漓的狀態下，用有如痛苦呻吟般的聲音將賣給了惡魔的靈魂從兩架奇異的機器中敲打出來。青鬼、紅鬼的手沾滿了鮮血，聽眾因那兩架機械中瀰漫升起的妖氣中迷失了自己，被附身的人都目瞪口呆。這對日本樂壇而言是相當驚人的事件。

　　受盡苦痛而被殺伐的中國人怨靈與彪悍的獵首人種的強健靈魂結合，上演了一齣詭譎的野蠻劇。徹頭徹尾是持續的強音（forte），對演出者而言是致命傷。使用鋼琴這樣的樂器是錯誤的，如果不是敲擊大量的鐘、大鼓，而且群眾拿著青龍刀或矛衝刺的場面，就無法表現這首曲子。令人懷疑這是否真的是音樂。講難聽一點，那音樂等於是胡亂揮舞著超出身高的青龍刀、不斷地快速擊打巨大的鼓或鐘，那聲音是無益的刺激且煩人，無法呈現出音樂內容的充實。這音樂是音響上的刺激，但並沒有太多感覺上的刺激，也就是說這是物理上的刺激。如果這首曲子裡，沒有殘忍的中國人怨靈與彪悍的獵首人種的強健靈魂，那麼這曲子就等於是用擴聲器，將那無益卻急促用力地持續吹出法螺或行軍喇叭的聲音放大出來罷了！

15　本篇中文譯文由筆者與臺南大學音樂學系學生陳乙任共譯。

16　紅鬼（日文為赤鬼）、青鬼是日本鬼怪裡的分類。日本受到中國陰陽五行學說的影響，將鬼怪分成赤（紅）、青（藍）、黃、綠、黑五種顏色。紅鬼象徵貪婪，青鬼象徵憎惡。參考吉村耕治・山田有子，〈日本文化と中国文化における鬼を表す色—和文化の基底に見られる陰陽五行説—〉，《日本色彩學會誌》，42（2018/3）：114-117。

他的許多音樂素材是值得肯定的，在三人之也最具有強韌的個性，他的前途光明是無庸置疑的。但或許可說因為他的年輕氣盛，有草率處理的傾向，結構也不成熟，無法脫離在激動情緒上塗鴉的範疇，有時會使用令人厭惡的陳詞濫調的手法，也多少會讓人感覺怪異而雜亂無章。最適合作為江氏反省材料的是巴爾托克的作品，巴爾托克的小提琴奏鳴曲第二樂章等等，是教導江氏如何整理他雜亂的東洋魂最優秀的模範作品。我們真心期許前程似錦的江氏對自身的自愛。……[17]

前述久志的 1936 年對江文也的評論是友善的，然而江文也此首雙鋼琴曲的風格，若真的如久志所描述的，那麼此時的江文也在風格上似乎又進入了另一種激烈的挑戰。

二、江文也的參賽作品

1937 年後，江文也仍舊繼續參加日本的作曲比賽。而如同 1937 年久志的樂評，對於江文也的曲風，有了不同的聲音，或許也可說明獲得柏林奧運獎項之後的江文也，急欲尋找屬於自身樂風的突破口，而做出的嘗試。但樂評的筆鋒確也毫不留情的。作曲家倉知綠郎 [18] 對江文也當時的比賽作品有以下的評論：

17 久志卓真〈ワインガルデン、井上園子の二臺のピアノを聽く〉，《音樂新潮》第 14 卷，第 6 號（1937）：26-27。

18 目前並無倉知綠郎的詳細生平。根據光井安子的論文所述，倉知生於 1913 年，1996 年當時居住於瑞士。（光井 1997: 55）

江文也氏《根據俗謠而作的交響練習曲》[19]

這首樂曲,是多少將最近的他在時事新報音樂比賽、《生蕃之歌》等表現出稍嫌獨善主義的傾向裡拯救出來的作品。管絃樂技法中的奇異風格減弱,變得逐漸符合常識。只是,當我們一邊意識這樂曲的標題而聆聽時聽,不得不面臨「這是依據哪國的俗謠而作的曲子」這樣的疑問。我們所聽到的,既不是他總是拿來作為素材的臺灣的旋律,但也是不是日本的;有點像義大利的風格,也有點像匈牙利的。簡言之,作曲者並未特別將作品標題視為問題,透過那音樂訴說著:「音樂可以是更為本能的東西,就算了解理論也不見得能夠創作,我想先熱衷於創作」的訊息。但有見解的人大概都會注意到他的話語裡所隱藏的許多危險性。他最近會陷入於重複表現手法的狀態[20](他本人似乎還未沒有注意到自身重複表現手法的問題),也完全是這段具有危險性的話語所導致的結果。

我能理解他對音樂裡那感官之美的傾心。但若是陷入個人的自我滿足就會很危險。

我們對他的期待,是希望他能受到更多不同素材的影響,及吸收那些素材,站在健全的理念上創作音樂。[21]

三、1938 年以後的江文也作品評論

1938 年,江文也離開日本前往北京任教,但仍過著往返於東京與北

19 本資料由東京藝術大學博士候選人李惠平提供,劉麟玉‧李惠平共譯。

20 原文作 mannerism(マンネリズム)。日文的 mannerism 的意思為「藝術家在表現上只是以反覆著固定的手法,而失去獨創性及新意」。

21 倉知綠郎,〈新響の邦人作曲コンクールの感想〉,《月刊樂譜》第 26 卷,第 3 號(1937):31。

京的生活。即使人不在日本國內，仍有一些評論他作品的文章刊載於雜誌上。與江文也甚有交情，且對他的作品評價甚高的清瀨保二便曾在他的〈續 日本作曲家作品評論性的介紹 現代日本的管絃樂及室內樂曲〉[22]一文中如下的介紹了江文也的管絃樂及室內樂作品。

江文也 [23]

江氏多才多藝，多產，但他的管絃樂曲作品中，我認為《臺灣舞曲》是最為突出的代表作。這是他初期的作品，但是各非常具有豐富個性的完美作品。如同我們看到早坂、伊福部兩位一般，有個幸運的起點。看江氏的風格，相對於伊福部氏的北方的原始粗野 [24]，江氏的可說是南方的原始粗野吧！然而，與伊福部氏作品上可見到的一貫的優美旋律相同，江氏的作品裡依稀可見到纖細的情感，而且也有些活潑流暢的要素。

最近錄製成唱片的《孔子廟的音樂》[25]，我還未有機會聽到，主題是來自支那的要素，我想或許會成為他的代表作之一。其他主要的作品有《北京的印象》、《白鷺幻想》、《第一交響曲「日本」》[26] 等等。室內樂作品中的主要作品為《長笛奏鳴曲》和《生蠻三重奏》[27]。

22 本文的刊載於《音樂之友》第 2 卷。第 4 號（1942）：46-53，在此引用的段落為 51 頁。

23 本資料由東京藝術大學博士候選人李惠平提供。

24 原文為「バーバリズム」（barbarism）。

25 即《孔廟大成樂章》（Op. 30，1939）。

26 以上的管絃樂曲，參考註 7 劉靖之與江小韻合著的〈江文也音樂作品目錄考〉裡的名稱。從時間上推測，應是《北京點點》（Op. 15，1939）、《白鷺的幻想》（Op. 2，1934）、《第一交響曲 日本風格的》（Op. 5（1））。但《第一交響曲 日本風格的》的作品編號若根據江文也本人於 1940 年演唱會節目單上的記載，應該是 Op. 34，此外這首曲子的作曲年份不詳，但是在 1940 年以前便應該已經完成。

27 若根據註 7 的劉靖之與江小韻的作品目錄考，《長笛奏鳴曲》應是《祭典奏鳴曲》（Op.

從上文可得知清瀨對於江文也的管絃樂曲及室內樂曲依舊相當的關注，並認同江文也曲風的變革。

四、評論曲盤中的江文也作品

在眾多評論江文也作品中，有一部分是針對錄製為唱片的樂評。從以下的評論，可判斷這個時期，江文也有多少作品曾經灌製為唱片，同時有些聲樂作品，江文也也親自演唱，展現他聲樂家的專業。

經濟學家同時也是作曲家的塚谷博通（1919-1995）在他的〈日本現代作曲家作品唱片評論〉[28] 裡介紹了江文也的兩張聲樂（歌謠）作品及兩張鋼琴作品唱片，並有如下的看法。首先是對於齊爾品演奏《近代日本鋼琴曲集》（勝利唱片編號 53844）中江文也的《小素描》[29]，塚谷寫道：

描寫南國盛夏強烈色彩的三部形式的樂曲。節奏有著江氏一流的原始粗野風格（講難聽一點就是虛張聲勢），是四首曲子中最令人印象深刻的，但結尾卻沒有任何稚氣。雖然是首小品，但是最為凸顯江氏的長處與短處的作品。[30]

17，1937）。《生蠻三重奏》的曲名不詳，若是 1942 年以前的三重奏作品，為 1937 年於東京創作的為雙簧管、大提琴與鋼琴創作的三重奏（Op. 18），但無標題。而標題為 Op. 18 的作品是 1955 年為鋼琴、大提琴與小提琴而寫的《在臺灣高山地帶》，因此或許可推測《在臺灣高山地帶》是日後改寫自 1937 年的作品。

28　本篇中文譯文，除了《小素描》的部分為筆者翻譯之外，其餘由筆者與陳乙任共譯。

29　出版譜上所記載的原文為《Sketchスケッチ》。

30　塚谷博通，〈日本現代作曲家作品レコード評〉，《映畫と音樂》第 2 卷，第 10 號（1938b）：65。

　　而對於江文也創作並演唱的《生蕃之歌》與《第二生蕃歌曲集》的〈牧歌〉（勝利唱片編號五三九一九）則有如下的評價：

　　江文也演唱自己創作的歌曲。雖然唱片 A 面的《生蕃之歌》是江氏得意的作品，但筆者並不太推崇。祭首儀式時的酒宴之歌裡並無歌詞，將歌聲當成樂器來使用。前奏的管絃樂器與打擊樂器的喧嘩鬧聲，是為了驚嚇眾人而設計。B 面的〈牧歌〉是蘊含了感情的優美樂曲，特別是以對位法的觀點來看非常的出色。從江氏的所有作品、特別是從有聲電影配樂的作品來看，筆者認為他是一個在對位法技術上擁有獨特天份的作曲家。未來的日本音樂必須在對位法上重新出發，以此點來看，江氏的活躍是足以讓人期待的。[31]

　　可看出塚谷對江文也作品中呈現的原始風格有褒有貶。他反而是對於江文也創作的「家庭歌謠」這個流行歌風格的作品有較高的評價。關於《妳知道嗎？》與《棕櫚樹蔭》（勝利唱片編號五四二二六，中村淑子，上田幸文演唱），塚谷認為：

　　雖然江文也被一般的評論家視為有著強烈性格的大陸風格作曲家，但筆者注意到他在大陸風格之外的半個面相，是帶有相當多的感傷主義。這兩首歌曲可說都是江文也另一面相的代表作。B 面的「棕櫚樹蔭」的旋律，帶有南國風味且充滿了無窮盡的希望，實在是優美的作品，被放進了江氏有聲電影作品《東洋和平之道》最後的場景裡。[32]

31　同前註，30。
32　同註 30。

塚谷的喜好，似乎傾向於旋律線優美的歌曲。而對於《臺灣舞曲》（古倫美亞唱片編號二九四五二、井上園子演奏）鋼琴版的唱片則酷評如下：

這是作曲者在第十一回奧林匹克競賽中獲得佳作，為我們的樂壇揚眉吐氣的作品，原作是為了大管絃樂而寫，樂譜由春秋社出版。將此樂曲改寫為鋼琴曲的應該是作曲者本身，但是編曲手法拙劣，一點也沒有呈現出原作的風味。筆者不想透過唱片，而是針對樂譜來批判。這首樂曲屬於江氏早期的作品，或許正因如此，它的獨創性相對較薄弱。管絃樂法上明顯受到德佛札克、巴爾托克的影響，和聲上則明顯受到印象派的影響。樂曲內容與其說是大陸風格，不如說是多愁善感的。井上園子的演奏並為掌握好樂曲的情緒，錄音也不夠清楚。[33]

但對於同一批唱片，到了同為日本現代作曲家聯盟會員的大提琴家井上賴豐的手裡，又有了不同的評價。井上首先對於江文也的〈生蕃之歌〉與牧歌如下評論到：

江文也的代表性歌曲作品《生蕃歌曲集》，正如標題所示，取材自臺灣的生蕃民謠，是民族色彩非常濃厚的作品。這張唱片的第一面所收錄的〈生蕃之歌〉，原標題為〈祭首之宴〉，也就是獵得首級的凱歌。作為民族風格的音樂是相當成功的，也是《生蕃歌曲集》中的出色作品。這是江文也本人自創自演的唱片，但他的獨唱在節奏的強調及咬字上稍嫌不足。這首歌曲以生蕃語言來演唱。〈牧歌〉的日文

33　同註 30。

是佐伯孝夫所作的詩。（此曲的原曲似乎也應該是生蕃語言），與前者相反，是速度緩慢、綿延悠長的曲子。這首獨唱表現的較好。歌聲之後接續的管絃樂的一節，令人感到非常地刻意。[34]

接著對於《臺灣舞曲》鋼琴版的評論也充滿善意：

這個作品是在江氏作品整體的基礎——臺灣本土色彩上所寫成的鋼琴曲。與前半段奢華的舞曲風格相較，後半段的印象感覺稍微散漫。獨奏者展現了非常專業的高超技巧。也可說這是一張風格迴異的唱片。[35]

對齊爾品演奏的江文也的《小素描》等作品則寫道：

這似乎是因出版東方人作品的「齊爾品樂譜」[36] 刊行的契機而灌錄的唱片。被作為齊爾品樂譜的第五號出版。作為「齊爾品樂譜」第五號而出版的《日本近代鋼琴曲集第一卷》[37] 裡，收錄了江、松平、太田、清瀨四位的作品，這些作品由這個樂譜的發行人，也是作曲家的名人齊爾品演奏錄製成一張兩面的曲盤。（關於松平以下三位的作

34 井上賴豐，〈邦人作品レコード概評（中）〉，《音樂評論》第 9 卷，第 6 號（1940）：90。
35 同前註。
36 這個系列一般稱為齊爾品選集（Collection Alexandre Tcherepnine 或 Alexandre Tcherepnine Collection），於 1935 年至 1940 年間發行了當時中國人及日本人音樂家的作品（服部慶子「『チェレプニン・コレクション』所收邦人ピアノ作品研究と資料批判」2014 年度國立音樂大學博士論文，頁 9）。當時在法國巴黎、日本東京、中國北平、美國紐約、維也納皆有出版社經銷並發行。
37 樂譜上英日文標題分別為《*Modern Japanese Piano Album 1.*》和《日本近代ピアノ曲集 I》。

品在本文後立刻說明）。獨奏者的名字乍看下很引人注目，但結果也不過如此，因此有必要考慮對這個曲盤的評價是否過高。江氏這首曲子由律動的部分與旋律性的部分這兩部分所構成，是極短而簡單的曲子。江氏的歌曲如以上所述，所灌錄的是他具有代表性的作品。而灌錄的江氏的管絃樂曲和歌曲不同，但也代表他某種音樂的面相。奧林匹克選外佳作的管絃樂曲《臺灣舞曲》就是其中一例。另外，江氏的其他唱片還有《棕櫚樹蔭》和《妳知道嗎？》。[38]

此外，井上也介紹了《生蕃之歌》中的〈搖籃曲〉（勝利唱片編號13503，太田綾子演唱，管絃樂伴奏）。認為這首曲子：

與〈生蕃之歌〉（首祭之宴）同為生蕃歌曲集中的佳作。雖然加上了佐伯孝夫的詞，但畢竟用生蕃的語言來演唱，好像還更有民族風格的感覺。雖然是因為如果使用生蕃語言通常會缺乏熟悉感，因此才特意加上日語歌詞。這首歌曲能配上這位獨唱者真的是非常合適。[39]

從以上的評論，可明顯地看出因樂評者的賞析及口味的不同，對於江文也作品的評價也因人而異。

五、評論江文也的電影配樂

江文也赴北京時已是中日戰爭期間，此時江文也多了一項新的創作空間，即是為日本有聲電影配樂，而且大多數的電影還是屬於宣傳日本

38 同註 34。
39 同註 34。

帝國主義的文化電影。[40] 而當時大多數的樂評家對於江文也的電影配樂
保持著良好的印象。首先，樂評家掛下慶吉（1911-1987）在〈日本有聲
電影作曲家的現狀〉一文裡對江文也的風格做了一下的描述：

　　江文也氏至今尚未為正式的劇情片寫過一首作品，但若思考到他
豐富的作曲技術和與生俱來的優越民族性，以及他旺盛的創作慾，我
認為他將來一定會成為一個優秀的有聲電影作曲家。但江氏的風格完
全是奇特的，因此他的作曲範圍也只能侷限在大陸的、南方的或是粗
野風格的題材。江氏現在只嘗試創作過「巴林」這樣的短篇電影的作
品，這個作品多少還有著過於強調音樂層面的傾向。不過近期繼《上
海》以後，將會為東寶紀錄片《南京》作曲，期待這個題材將會因為
他而成為獨特的作品。[41]

　　強調江文也的風格與背景適合創作電影配樂。
　　前述的作曲家塚谷博通也曾以〈江文也氏的有聲電影音樂〉為標題
的短文特別評論江文也的電影配樂。塚谷認為：

　　最近隨著有聲電影音樂的發達，有著各種才能的作曲家們也開始
在那領域裡出現。對他們而言，有聲電影音樂界應該是很有前途的職
場。江文也氏便是離開既有的純粹音樂的甲殼，風光地進到此業界的
其中一人。而且如同在作曲界一般，他也是最受關注的人物。
　　江氏最早的有聲電影音樂作品是短篇電影「巴林」，但是我沒有

40　劉麟玉，〈 時体制下における台灣人作曲家江文也の音樂活動─1937 年～1945 年の作品
　　を中心に〉。《お茶の水音樂論集》第 7 號（2005）：1-37。

41　掛下慶吉，〈日本トオキイ作曲家の現狀〉，《映畫と音樂》第 2 卷，第 2 號（1938）：37。

看那一部。第二部作品是紀錄片《南京》，這對江氏來說是最適當的
題材，他花費了相當多的時間慎重地創作而成。整部作品充滿了他誠
實的態度與獨特的風格，其價值足以使他獲得極大的成功。我認為電
影的片頭音樂就相當於歌劇的序曲，必須明確的表現電影本身的意念
或電影整體的印象。《南京》帶有暗示性的曲調，作為片頭音樂可說
是很理想的。接下來在戰友懷抱戰死者的遺骨入場那一幕，演奏了葬
送進行曲風格的音樂，這首曲子的主題使用的形式，與他在東日主辦
的全日本作曲比賽入選作品《具賦格風格展開樣式的序曲》的主題相
同。此外，這個主題貫穿整部電影，以動機的方式出現在許多地方，
形成整個樂曲的統一印象。音樂與電影搭配的最好的部分是在南京廢
都的場面，特別是在紫金山附近的畫面極為出色。此處的樂器編制簡
單，以木管為主，並使用複音音樂的手法表現。新年的場面被認為相
當有問題，但也不需要特別在意。全曲中最為出色的段落且最令人印
象深刻的是，最後皇軍行軍時的場面演奏的進行曲，音樂一直持續到
落幕。從這部電影的性質來看，這一幕是從佔領南京的喜悅立刻轉往
為了東洋和平而向前邁進，充滿悲壯而積極進取氣勢的場面。要表現
這種電影的意念，江氏的進行曲最為合適。在此進行曲中直接使用了
前述《具賦格風格展開樣式的序曲》的一部分。在實際的士兵們的腳
步聲、號角聲之後，大鼓的節奏悄然進入的處理手法是相當優秀的。
以整體來看，描寫了在皇軍風光勝利的背後，隱藏了悲哀而遭到以榮
華自詡的支那軍閥所遺棄的南京風景的這部電影，充分地利用了江氏
的風格，可說是傑作中的傑作。但若要找出缺點，那就是希望能有更
豐富一點的管絃樂上的魄力。

　　最近的作品《東洋和平之道》，電影本身就不夠好，而作為《南
京》的作曲者江文也氏第一部劇情片的作品雖受到莫大的關注，但作
品明顯的辜負了我們的期待。這個失敗甚至會懷疑江氏為劇情片作曲

的才能。[42] 或許創作的日數比《南京》少，但從他的作曲態度來看，也不如前個作品來得真誠。這個事實，可從相他的前作幾乎是為了電影而寫，而《東洋和平之道》的主要部分卻是由江氏過去的作品所構成來看就可了解。這些曲子就是所謂的中國風格的作品，是江氏最喜歡的旋律，也非常符合以中國為主題的這個電影，而且電影音樂的每一首也並非要一定使用新寫的作品，但我認為江氏的音樂處理及選曲上，與上個作品的那種真摯的態度相比是不足夠的。作為開頭音樂還算是優秀的作品，但作為這部電影的序曲，在力道上則嫌過於強大。但是用鈸演奏出雅樂的打擊樂器節奏而製造出那樣的效果，是他厲害的地方。[43]

也是作曲家的塚谷詳細的分析了江文也的配樂，加上前述的唱片樂評，顯然塚谷相當注意江文也的音樂，也可視為是塚谷將江文也看作一個可以匹敵的好對手。

六、小結

由上述的樂評可知，1938 年以後，雖然江文也並非長期停留在日本，但是日本樂界對他的作品依舊關注，或許是因江文也的奧運作曲獎得主的身分與知名度，讓當時的日本樂界對他的音樂動向與風充滿好奇與關注，甚至也將江文也引進電影配樂的領域。然而這些文化電影的配樂，卻也是戰後接受政治批判的重要因素。使得江文也在經歷了改朝換代後引發的國籍矛盾及價值觀差異中，必須急速的重新面對自我身分的

42　《南京》是紀錄片，而非劇情片，因此本文執筆者會有如此的評論。

43　塚谷博通，〈江文也氏のトオキイ音樂〉，《映畫と音樂》第 2 卷，第 5 號（1938a）：80-81。

認同問題與修正音樂作品的意識形態。

【附錄1】

不著撰人〈北京與其音樂—以江文也為中心〉[44]

　　關於紀錄片《北京》製作的意義，製作當事人的多胡隆先生及川口先生經常詳細地說明，因此我換個方向，書寫從獲得江文也先生從事紀錄片《北京》作曲及音樂指揮、加上他的編曲、並透過與畫面的同步錄音而取得了北京小曲巧妙編排所帶來的音樂的意義。

　　為了創作及指揮《北京》的音樂而從中國北部歸來的江文也先生，代替打招呼而首先說的話是：

　　「這個工作結束之後立刻返回北京」。

　　如同讓「漢姆林的吹笛手」[45] 所魅惑一般，日本的新銳作曲家江文也氏因北京的和諧所魅惑而忘了一切！這對於不了解北京的我們感到十分奇特。Y 氏提出相反的意見說：「北京或許很不錯，但是（就電影而言）《摩洛哥》[46] 等系列的外國籍軍隊電影裡所感受到的回教的祈禱或是那種氛圍、還有在唱片裡聽到的埃及的芭蕾音樂，都讓我覺得更有魅力。我想遍訪那些土地一次，盡情的接觸並熟悉那些音樂」。江文也氏生氣起來的辯駁：「根本不需要到那麼遙遠的地方去，可蘭經或埃及的芭蕾、不！北京甚至有超越它們的事物」。之後，Y 氏平靜的說像江文也這樣有藝術家氣息的人物，一旦對某件事感

44　本文作者不詳，原刊載於 1938 年 8 月號的《東寶映畫》，頁 19。

45　指的是「漢姆林的捕鼠人」（Rattenfänger von Hameln）。為源自十三世紀德語地區的民間故事，描述自外地來的吹笛手放著村民驅鼠，但因村民不履行約定的報酬，因此吹笛手用笛聲將村民的孩童帶走。

46　1930 年製作並公開的美國電影《摩洛哥》（Morocco）。

興趣，就會變得冥頑不靈。但是過了幾天，配音和複製都完成後，看《北京》的試映時，發現江文也氏絕對不是冥頑不靈的支持北京。

北京，而且是紫禁城內裡有一座名為雍和宮回教殿堂，僧侶在那個高塔上獻上祈禱。那些絕對不是在《摩洛哥》或《外籍軍隊》[47] 接觸到的杜撰品，而且超越了白頭巾、白袍的歐洲式的異國風景、是以中國服飾表現的東洋式的表現。不僅如此，可蘭經的朗讀聲與《摩洛哥》裡改為西洋音樂風格的聲調大異其趣，是沙啞低沉的讀經。因為那聲音是透過現場的同步錄音而傳達出來，從那音色所感受到確實是非常莊嚴的。而且還了解到在雍和宮裡吹奏長管的法國號的音色，是如何集結了其他管樂器也無法表現出來的音高組合。

×

請容許我岔開話題。當我在同志社就學時，同大學管絃樂團裡 有位叫做村井的指揮家（這個人數年前去世了）。這個人在暑假時到中國北方旅行，回來時談他的旅行見聞，他說：「北京有個叫天壇的地方，我在那天壇上站了一陣子後，陷入了聽到貝多芬的《莊嚴彌撒曲》[48] 的幻覺裡。聽到了接在莊嚴的序曲後面的〈垂憐經〉的合唱曲，就是它！彷彿三百多年來歷代的皇帝將此地當作祭壇對神祈禱的那靈氣，用彌撒曲來呼召我」。當然，不懂天壇由來的我們只止於聆聽而已。而觀看《北京》的試映，放映到天壇的場景時，很巧合的江文也氏作曲並編曲的配上了莊嚴的音樂伴奏與合唱。我回想起數年前從村井先生聽來的話，而另一方面，我獨自揣摩著，或許江文也氏在北京的那個天壇上，果然也感受到與貝多芬的《莊嚴彌撒曲》類似的音

47　1934 年公開的法國電影《外籍軍隊》（*Le Grand Jeu*）。

48　《莊嚴彌撒曲》（*Missa solemnis*，op. 123）是貝多芬 1823 年時完成的作品。

樂，而以它作為電影配樂來表現吧！

　　與之同時，甚至會感覺到就算歷經數百年的北京文化與古跡不會言語，只要是在那塊土地上，蘊藏的某種神秘會讓人不知不覺的去承傳由來，促使人去作曲。我也能明確地理解了為何江文也氏喜好北京更甚於內地。

<p style="text-align:center">╳</p>

　　讓我們回到原來的話題。看了電影《北京》的試映後，甚至開始覺得「北京」就像維也納一樣，是東方的音樂之都。早晨市集的小販、賣煤炭的攤販，所有人都有著速成的樂器與唱謠，那所有的聲音藉由同步錄音而為我們作了介紹。在電影中描述了有名的慈禧太后為了獲得一個音樂盒，不惜轉讓了某一座礦山的權利。此外招集了北京的著名歌手及演奏家，在北海的石紡裡擺設筵席，夜夜笙歌的歷史遺跡，都足以說明了北京是個名副其實、有著繁華樣貌的音樂之都。

　　而且在北京，連鴿子的羽毛上都綁著鴿哨，一飛行就會鳴響出令人心情舒適的音色。

<p style="text-align:center">╳</p>

　　聽了江文也的說明之後，觀看了中國戲劇的場面，令人驚訝的發現到，日本歌舞伎的三味線、笛、太鼓的樂曲，與中國戲劇用二胡、絃、笛、金太鼓所編成的樂曲，雖然樂器並不相同，卻有著共通的節奏。

　　江文也氏述說了他的抱負：「私的理想是，十分期許能透過日本、滿洲、中國的共同合作，將音樂文化的中心設置於北京，從北京誕出真正的東方音樂」。而 Y 氏和我觀賞了紀錄片《北京》之後，雖然還微不足道，但對「北京」有了一點認識。我們都祈禱江文也氏的

抱負能夠實現，東方音樂能早日誕生，以取代輕薄的爵士音樂。

【附錄2】

（1）思高聖經學會〈序言〉《江文也第一彌撒曲》[49]

誰都知道，除非有了既定及認可的慣例外，在聖堂內舉行彌撒大祭時，聖禮部常是絕對禁止信友以本國語言，歌頌一部分彌撒固定的經文，因此我們所出版的這部「彌撒曲」，在沒有得到教會當局合法神長正式許可前，在舉行彌撒大祭時，是不許歌頌的。我們雖已決定出版這部國語「彌撒曲」，對於我們出版的動機和用意，不得不略加說明。

聖詠作曲集的作曲家，自從去年他以中國固有的古樂編作了一卷聖詠樂譜後，問世以來，竟得了眾人的驚奇與稱讚。今年他研究額俄略音詠（Cantus Gregorianus）[50]，覺得甚是莊嚴古雅，有感於心，遂決意要以中國古樂的精髓來編撰一部中國國語「彌撒曲」，現在他已成功了，就將它奉獻給慈母聖教會；我們相信慈母聖教會會悅納這種獻儀的，所以就將它出版了。

這「彌撒曲」的曲詞，是採自香港公教真理學會所出版的「我的主日彌撒經書」，再依據公教中習用的字句，對幾個地方稍加修改。

如果聖教會將來正式准許中華信友用國語來歌頌這些聖歌的話，我們一定非常喜歡，因為這些歌曲，是出自黃帝子孫手創的旋律與和聲，又是一位精通中西音樂的中國天才作曲家所編作的。

最後，我們感謝教廷駐華公使黎培理總主教，尤其是對我們的總

49 本文為思高聖經學會出版江文也作品《第一彌撒曲—為獨唱或齊唱用—》時所寫的序。見思高聖經學會。〈序〉，《江文也作曲 第一彌撒曲—為獨唱或齊唱用—》北平：方濟堂思高聖經學會，1948，5, 8。

50 中文一般稱「葛利果聖歌」或「葛雷果聖歌」。

會長神父，我們不勝再三感激，因為由於他的慷慨大方，我們才能出版這部「彌撒曲」。

思高聖經學會謹識於北平方濟堂

天主降生後一九四八年聖神降臨瞻禮日

對於此曲比國儒廉汪路斐氏（Mgr. Julius Van Nuffel）來信說；
……這是一個完全獨創的作品！其樸其質，使人如聽古代俄羅斯的神曲這位中國作曲家以他那崇高敬天的特性　大有超過前人罕得爾（G. F. Händel）的美點……

參考文獻（按姓氏羅馬拼音排序）

Arias, Enrique Alberto. *Alexander Tcherepnin: A Bio-Bibliography*. New York: Greenwood Press, 1989.

久志卓真。〈チェレプニン氏主催の「近代音樂祭」〉。《音樂新潮》第13 卷。第 11 號（1936）：10, 16-19。

———。〈ワインガルデン、井上園子の二臺のピアノを聽く〉。《音樂新潮》第 14 卷。第 6 號（1937）：24-27。

服部慶子。《『チェレプニン・コレクション』所收邦人ピアノ作品研究と資料批判》。2013 年度国立音楽大学大学院音楽研究科博士論文。2014。

井上賴豐。〈邦人作品レコード概評（中）〉。《音樂評論》第 9 卷。第6 號（1940）：88-91。

掛下慶吉。〈日本トオキイ作曲家の現狀〉。《映畫と音樂》第 2 卷。第
　　2 號（1938）：34-37。

清瀬保二。〈近代音樂祭〉。《音樂新潮》第 13 卷。第 11 號（1936）：
　　11-16。

───。〈続 日本作曲家作品の批判的紹介 現代日本の管絃樂及び室
　　內樂曲〉。《音樂之友》第 2 卷。第 4 號（1942）：46-53。

倉知綠郎。〈新響の邦人作曲コンクールの感想〉。《月刊樂譜》第 26
　　卷。第 3 號（1937）：27-31。

劉靖之、江小韻〈江文也音樂作品目錄考〉。《論江文也》。北京：中央
　　音樂學院學報社，2000。90-141

劉麟玉。〈 時体制下における台灣人作曲家江文也の音樂活動─1937
　　年～1945 年の作品を中心に〉。《お茶の水音楽論集》第 7 號
　　（2005）：1-37。

前田鐵之助。〈チェレプニン氏の音樂會を聴く〉。《音樂新潮》第 13
　　卷。第 11 號（1936）：20-21。

光井安子。〈邦人作曲家によるチェンバロ作品と調査─考察─〉。《岩
　　手大学教育学部付属教育実践研究指導センター研究紀要》第 7 號
　　（1997）：55-75。

思高聖經學會。〈序〉，《江文也作曲 第一彌撒曲─為獨唱或齊唱用
　　─》北平：方濟堂思高聖經學會、1948。5-8

塚谷博通。〈江文也氏のトオキイ音樂〉。《映畫と音樂》第 2 卷。第 5
　　號（1938a）：80-81。

───。〈日本現代作曲家作品レコード評〉。《映畫と音樂》第 2 卷。
　　第 10 號（1938b）：65-68。

吉村耕治、山田有子。〈日本文化と中国文化における鬼を表す色 ─和
　　文化の基底に見られる陰陽五行說─〉。《日本色彩学会誌》第 42

卷。第 3 號（2018）：114-117。

不著撰人。〈北京とその音樂—江文也を中心に〉。《東寶映畫》8 月號
　　（1938）：19。

關於日本音樂的素寫[1]

江文也於 1910 年出生於福爾摩沙島上的淡水。他的種族（race）是中國人，國籍和教育上則是日本人。江文也在 1932 年從學校畢業，成為電氣工學技師。具有出色的男中音歌喉的他，這一年也在東京的歌唱比賽中獲獎。[2]

他的內心對音樂產生了嚮往。東京郊區一座木造大屋內的新交響樂管絃樂團排練處，對他來說變成了聖地麥加。江文也以直覺選擇了藉由聆聽管絃樂團練習這一個正途來學習配器法（instrumentation）[3]，因而

1　此篇文章的原標題為"Sketch of Article on Japanese Music"，曾經由日本大學藝術學部教授高久曉翻譯全文，並發表於日本大學的期刊。見〈アレクサンドル・チェレプニン『日本の音楽に関する論説のスケッチ』本文・翻訳・解説〉（《芸術学部紀要》，68 號（2018年）：19-36）。原文為英文，根據高久的解說，這是齊爾品 1937 年執筆但未發表的文章。除了江文也之外，素寫內容還包含清瀨保二、松平賴則等其他日本作曲家。原件收藏於瑞士的保羅・薩赫（Paul Sacher）基金會的檔案館裡，東京藝術大學博士候選人李惠平也曾在該館確認了原件，並得知手稿共有十三頁。本文僅截取談論江文也的部分（手稿第五至八頁），由沈雕龍譯，劉麟玉註。（本文轉載於劉麟玉主編《日本樂壇十三年―江文也文字作品集（線上試閱版）》（臺南：國立臺灣歷史博物館 12023））

2　即東京日日新報主辦的第一屆音樂大賽。

3　將個別樂器，按其獨特音色和音高範圍，組合起來一起演奏的技術。請參考本書的〈新管絃樂法原理提要〉一文。

愛上了管絃樂的音響。他的第一部作品《福爾摩沙舞曲》就是為了管絃樂所創作。四年後的 1937 年 ⁴，這部作品在柏林獲得了奧林匹克國際音樂比賽榮譽獎（這是日本作曲家在國際比賽中獲獎的首例）。

　　江文也總是充滿活力，精力充沛，對音樂的滿腹熱情，對自己充滿信心，他的藝術和生活是一體的。任何在江文也生活中留下印象或刺激的事物，都會立刻被表現在他的藝術裡。在 1936 年夏天，當他來到北平（Peiping）來和我一起工作時，除了現有的作品外，他每天都帶給我一首新的鋼琴小品：宏偉的北平城門、⁵ 街頭小販用打擊樂器敲出的節奏、北平胡同的聲音、中國民族樂器的聲響 ⁶——這些都透過他的創作才華表現出來。從他的旅行中誕生的《十六首小品》⁷——是作曲家的真實日記。其中一首小品的下方，寫著一段標記：「你可以把這部樂曲演奏得大聲或小聲，慢或快，如你所欲的次數，停在你選擇的任何地方。」⁸

4　齊爾品在此雖然寫 1937 年，但正確的時間應是 1936 年。

5　高久曉推測此首曲子是《北京萬華集 第一卷》（東京：龍吟社，1938 年）的〈天安門〉（同註 1，高久文章第 34 頁），但若以出版品上記載的創作時間地點看來，應該就是江文也的鋼琴曲集《バクテル》（Bagatelles，斷章小品）（東京：龍吟社，1936 年）裡的第十六首〈北京正陽門〉（Peiking Gates），此首的創作日期地點記為「VI. 10, 1936, Peiping」。

6　「中國民族樂器的聲響」有可能是前註《バクテル》的第 11 首〈午後の胡弓〉（Er'khu，午後的二胡）及第五首〈夜の月琴弾き〉（Pi'ba，夜晚的月琴演奏家）這兩首曲子，分別被創作於 7 月 4 日及 7 月 2 日的上海。至於描述北平胡同或街頭小販敲著打擊樂器的作品為何，則需繼續考證。

7　高久曉推論這十六首小品就是後來的鋼琴曲集《バクテル》，目前中譯為《斷章小品》。若依據江文也本身在此鋼琴曲集裡每一首曲子的最後所記載的時間與地點，可知大部分的作品其實是江去北京上海之前創作的。因此齊爾品的敘述有記憶上的模糊，同時也可能誤導了高久的推論。

8　如高久曉的說明，這首曲子確實是江文也《バクテル》裡的第 4 首〈チャルメラ〉（Charamela）譜上標明的指示（同註 1，高久文章第 34 頁），在北京中央音樂學院出版社出版的《江文也全集第四卷 鋼琴》（2016）翻譯為〈賣糖小販的金蘆笛〉。而在日本「チャルメラ」為稱呼嗩吶類樂器的用語，而這首曲子的創作時間地點為 1935 年 5 月 29 日東京。但出版樂譜上附帶了「To Miss Lee Hsien-Ping」的文字，可推論 Lee Hsien-Ping 或許是

我依然可以聽見，他憑著他生澀可是充滿意志力的手指，演奏著這部樂曲；他一再反覆彈奏這首樂曲——音樂讓他很開心，他也不會隱藏他對自己作品的喜愛，和這個創作帶來的滿足感。

　　由於擔心他的自戀會導致缺乏自我批判，所以我試著激發他對更複雜複音創作的問題產生興趣。有一天我們討論到掌控力——他堅稱，只有直覺在實踐任何音樂設計時，都應該運用直覺和感覺。儘管在某種程度上我也有類似的想法，我還是請他寫出一部真正具複音結構的合唱和管絃樂總譜，來證明這樣的說法。讓我大為驚奇的是，他就在隔天得意洋洋地交給我一部合唱作品，我不得不承認，至少在他身上，他的說法是對的。

　　還有一次，我很驚訝他自己雖然是一位歌手，但卻從未給我看過任何一首自己作曲的歌。當我問他有沒有寫過任何歌曲時，「啊，有啊！不過這些歌曲沒有歌詞！」他回答後，就將《生蕃四歌曲集》拿給我看。「生蕃」是對住在福爾摩沙島上的原始部落居民的稱呼，他們最喜愛的消遣是收集敵人的頭顱。這些歌曲中的第一首是獵首成功的勝利之歌，第二首——是情歌，第三首則表現了營火邊的輕鬆氣氛，第四首是搖籃曲[9]。的確，這些歌曲沒有歌詞，有的只是呼喊；江文也考量到沒有

指齊爾品的第二任妻子，鋼琴家李獻敏（Lee Hsien-Ming）的誤植。由於創作時間點接近江文也赴北京上海的日期。也許江文也在中國停留期間，曾讓齊爾品看過這個作品，並透過齊爾品，與還是學生的李獻敏見過面，甚至也讓她演奏過此首作品，因此在出版時才會獻給李獻敏，但此推論還有待考證。

9　這部歌曲集包含 4 首歌曲，標題是〈首祭の宴〉（*Feast of the Head-Hunters*）、〈戀慕の歌〉（*Love Sing*）、〈野邊にて〉（*In a Field*）、〈子守唄〉（*Lullaby*），分別創作於 1936 年 3 月 10 日至 3 月 20 日間。但根據版權頁記載，此作品卻是於 1936 年 2 月由東京的龍吟社出版（同時也是齊爾品選集系列的第 15 號出版品），因此出版年代和創作年代有矛盾之處。但無論如何，此歌曲集是江文也去北京之前就讓齊爾品看過的作品。齊爾品這裡的敘

歌詞是一個很大的缺點，他也因為這個理由而猶豫著要不要給我看這些歌曲。然而，我認為這個缺點正是優點；那些無需翻譯的呼喊聲，由旋律詮釋出來而帶有變化性和有效性，只會加強了音樂充滿色彩和情緒變化的效果。我相信，這些「民族」歌曲將不會錯過在國際上被演唱和認可的機會。

江文也一直都很活躍——有一天他寫了一部電臺委託創作的管絃樂組曲，另一天他又為森永製菓寫了一首探戈，也為一名舞者創作芭蕾音樂。事實上，他正在創作他自己的第一部歌劇——以福爾摩沙為故事劇本。

有時候我們會看到，最不民族（national）的人會成長為民族英雄（在政治上，波拿巴 [10] 也不是唯一的例子）。身為中國人的江文也創作出的音樂，充分表達了隱藏其中巨大的日本人的氣質。

我真希望你們也見見他！

述應該是在東京與江文也見面時的討論，可知齊爾品在這篇文章裡並未依照與江文也交流的年代的先後次序説明。事實上齊爾品曾造訪東京四次，分別是 1934 年 6 月，1935 年 2 月，1936 年 4 月及 1936 年 10 月。與江文也的交流應該是從 1935 年 2 月訪日時開始的。有關這一段歷史，見劉麟玉論文〈從戰前日本音樂雜誌考證江文也旅日時期之音樂活動〉（《中央音樂學院學報》第 62 期，（1996）：7-8）。

10　在此指的是拿破崙・波拿巴（Napoléon Bonaparte，1769-1821）。拿破崙出生於科西嘉島（科西嘉語：Corsica），該島原為義大利半島上熱那亞共和國領地，直到拿破崙出生的前一年被正式割讓給法國，成為法國的殖民地。由於拿破崙的父親歸順法國而被封為法國的小貴族，拿破崙因此有機會進入法國本土的軍校就讀並成為軍人。拿破崙在年輕時一度敵視法國，期望科西嘉島獨立，之後卻在法國大革命中拿破崙率領革命軍擊退英國艦隊，並取得執政優勢，最終成為法蘭西皇帝，並獲得法國國民的支持。參考ティエリー・レンツ（Thierry Lentrz）著《ナポレオンの生涯》（Napoléon: Mon ambition était grande，遠藤ゆかり譯，大阪：創元社，1999 年，頁 19-58）、ジャニーヌ・レヌッチ（Janine Renucci）著《コルシカ島》（La Corse，長谷川秀樹、渥美史郎，東京：白水社，1999 年，頁 12-28）等書籍。齊爾品在此將同為殖民地出身，以日本人身分在國際樂壇獲獎的江文也，類比同為殖民地出身成為宗主國皇帝的拿破崙，足見齊爾品對江文也的期待。

江文也的舞劇與歌劇劇本

舞劇《香妃傳》

音樂構成表[1]

根據支那近代史的幻想傳說

舞踊劇「香妃物語」

三幕

江文也作曲（作品三十四）

1　出自於：江文也日文手稿〈音樂構成表〉，無標注日期。此處的中文為劉麟玉所翻譯。

一、〈短的前奏曲〉（約二、三〇分）

　　暗示悲劇性故事情節的音樂

　　此時 全體演出者登場的 Decoration [2]

──────────── 第一幕（約二十五分）────────────

二、〈豪壯的凱旋舞曲〉

　　太安殿正面

　　左右是兩支粗的圓柱

　　皇帝坐在正前方的玉座上

　　女官、朝廷的文物公卿等人的群舞

三、〈豪壯粗野的將軍之舞〉

　　凱旋將軍的獨舞

四、（再奏）〈凱旋舞曲〉

　　音樂更加的華麗

　　此時皇帝也一起跟著起舞

五、〈宦官的入場〉

　　宦官極其滑稽的翻滾著進場

六、〈宦官的舞曲〉

　　讚美被囚禁的妃子「香妃」的美麗

─────────

2　指的是歌劇製作中的舞臺佈景。

對著正調戲宮女的皇帝說明

七、〈香妃登場的前奏曲〉

暗示著悲劇

同時也表現被囚禁的香妃的悲傷

八、〈香妃之舞〉[3]

音樂表現香妃的嘆息

不久之後逼近皇帝

手放在劍上，怒視著皇帝

九、〈祝宴的狂歡曲〉

但皇帝不在意

同樣的賜下盛宴

在狂歡的音樂中落幕

———————————— 第二幕（約三十分）————————————

十、〈暗示香妃的嘆息的短前奏曲〉

十一、〈香妃鄉愁之舞〉

內宮後園

橫臥在大理石地面上，香妃靜靜地站起來，配合著鄉愁之樂起舞。

之後，混合著復讐之舞，轉為劍舞，悲傷的情緒到達了頂點，在鄉

———————

3　原稿此處有非江文也的筆跡：「香妃思鄉之舞」。

愁之樂間入睡。

十二、〈皇帝登場的前奏曲〉

皇帝靠近香妃，所說自己心中的熱情

十三、〈皇帝、香妃的 Duet〉

甘美而令人陶醉的音樂
身為女性的香妃幾乎陷入皇帝的美意

十四、〈香妃離開〉

但是，從陶醉中驚醒的香妃在下個瞬間，按著胸前的劍怒視著皇帝，[4] 從依然緊追不捨的皇帝手中逃跑。

十五、〈宦官的默劇〉

音樂既同情皇帝的悲傷及嘆息，也強調事件的悲劇性。
宦官看著兩人的行徑，又看著觀眾席，與之比對，在宦官滑稽而苦惱的表情中落幕。

―――――― 第三幕　第一場（約三十分）――――――

十六、祈天的祭典即將到來，城鎮裡祝賀今年的豐收、城鎮的孩童們的豐年之舞。

華麗而有著城鎮居民風格的民俗音樂加上大人、子供狂歡舞蹈及

4　原稿此處有江文也字跡的附帶說明：「短劍被皇帝取走，香妃拿出一把，又陸續拿出五六把，表現就算手上沒有短劍，復讐的念頭也永遠不會消失的情境」。

合唱。在前門附近廣場的情景。

十七、〈鳳陽花鼓舞曲〉

一男一女，一人拿著小鼓，一人拿著小銅鑼歌唱（內容是，在京城
都是豐年祭，但老子們的故鄉可是吃也吃不飽的凶年）

不久，捲入城裡的孩童中間，與他們一起跳起狂歡之舞。

十八、〈皇帝登場〉

皇帝為了祈天祭前往天壇的途中。

十九、〈皇帝的華想曲〉

雖然前往祈天，但心中為了香妃而煩惱的皇帝的音樂與舞蹈

──────── 第二場（約十分）────────

二十、〈祈天之樂〉

為了對天祈禱的單純無私的芭蕾舞

加上合唱

場所是天壇的祈年殿

──────── 第三場（約十八分）────────

二十一／十六、〈太后內宮的情景〉

雅樂風格的、靜寂而幽雅的音樂，

太后、女官的默劇。

太后擔心皇帝的人生大事，不停地想著對策，但最終還是沒辦法，

命令官宦
香妃登場

二十二／十七、〈太后香妃的 Duet〉

內容

[太后]⁵ 以「烈女不嫁二夫」的中國教訓勸導香妃，
香妃在皇帝不在時哀求給予賜死。

二十三／十八、〈香妃自殺之曲〉

太后賜死

意志堅定，拔劍，深刺胸部，香妃自殺

二十四／十九

聽到急報的皇帝倉皇登場

二十五／二十、〈悲嘆香妃之死〉

音樂達到悲痛的極點

二十六／二十一

但是太后勸導國事的重大性
皇帝面對著悲愴的人生重新出發。

落幕

5　原稿作【太皇，香妃】。由於這份〈音樂構成表〉的其他「太皇」一詞皆被更改為「太后」，按劇情脈絡，此處也應為[太后]。

歌劇《人面桃花》劇本

歌劇 [1]

人面桃花（第一幕）

江文也作品六十五號

1958 年

1　出自於江文也鋼琴手稿樂譜《人面桃花》。

三幕抒情歌劇

「桃花時節」

原故事作者　　　唐朝夢棨「本事詩」的崔護覓漿故事

京劇劇本作者　　　歐陽予倩 京劇名「人面桃花」

歌劇劇本編者　　　文光

這歌劇劇本是根據上面材料，

由於歌劇的性質與音樂上的要求

而改編的、人物的性格也與原作有所變更

歌詞編者　　　　　茅支

作曲者　　　　　　江文也（作品六十五號）

登場人物

崔生（護）	男高音（Tenore）
杜娘（宜春）	女高音（Soprano）
杜老（知微）杜娘父親	男低音（Bass Baritone）
李娘 杜娘村友	女中音（Mezzo Soprano）
吳生 崔生同鄉學友	男中音（Baritono）
書僮	男高音（Tenore）
李老 李娘父親村裡醫生	男低音（Basso）
其他 杜娘村友	女聲合唱十名左右
崔生學友	男聲合唱四名左右

地點：唐朝的首都「長安」城南杜曲村

時間：故事產生公元七世紀末

第一幕

No. 1 前奏曲

第一幕

（長安城南 杜曲村

正是陽春三月

幕上

舞臺近景是杜家籬笆，有兩面扇小紅板門，籬內籬外的桃花正在盛開，

籬外桃樹下（舞臺左邊）擺有石凳，

板門邊靠著一把花掃，不時有花瓣飄落。

舞臺遠景隱隱地有小橋，橋邊酒旗飄著。）

No. 2 杜老的獨唱

（杜老由舞臺左邊上場，看看飄落的花瓣。
把手拿的小鋤頭靠籬上，拿起花掃掃花）

杜老：

春風又到人間，花燦爛。

只是奸臣當道，政不綱。

我父女，在城南。

養花種菜避賢養性。

世間往事我盡脫

也不戀那公卿做。

到如今人也老

浮生事事皆非

花前不飲淚沾衣

但欲關門睡。

（杜老把花掃放石凳邊，坐石凳看著桃花飄落）

一任桃花作雪飛

（杜老兩手托著臉閉眼欲睡）

No. 3 村女的陽春曲（合唱）

（一片騷音，杜老醒起，拿著鋤頭入門內。
隨後，杜娘，李娘與眾村女從舞臺左右歡樂地上場）

（四個村女跳陽春舞，眾村圍著合唱）

村女：

lan la, lan la, lan la,⋯⋯

豔陽的和風滿上林

桃花的妖豔值千金

萬綠平蕪

千紅添芳樹

惱人的好天氣 A～

偏是春將暮 lan la, lan la,⋯⋯

桃花的妖豔值千金

萬綠滿平蕪

千紅添芳樹

惱人的好天氣

偏是春將暮

暮春的城南東風麗

吹滿了春景滿碧流

桃花滿兩岸

綠柳垂漁舟

今朝的天好好天氣 A～

該出陌上遊

李娘：

啊～

豔哪陽春到啊 喲依喲呀
牡丹桃李百花開哪 喲依喲呀
咕哩隆咚 蝴蝶飛來飛去喲
成雙成對
成雙又成對 喲依喲呀 咕哩隆咚
到處都是蝴蝶

村女：
穿上了新衣捕蝶去
風和又日暖
懶無力
桃花嫩枝上
啼鶯頻
言語纏綿又纏綿 A～
不肯放人歸

李娘（滑稽地）：
不肯讓我們回來 哈～

（眾村女都歡樂大笑）

哈～

No. 4 杜老，杜娘，李娘 三重唱

（杜老由門內出來）

杜娘：
大家都回來了
李娘也來了
裡邊坐
請用一杯茶

杜老：
裡邊坐
請用一杯茶

李娘：
多謝老伯伯呀
多謝杜娘呀
我媽在家等著我
我得趕快回家去
明天見吧明天見

杜老：
請裡坐

杜娘：
請用茶

（眾村女向杜老杜娘搖手）

村女合唱：
明天見吧明天見

（杜老杜娘攔住，示意請眾人到屋裡喝茶）

李娘：　　　　　　　　　　　　　　（李娘向杜老，指著杜娘唱）
我同她出去玩
她說她要送我回家
別看她比我大兩歲
怕這個怕那個好沒出息
我想如果碰壞人
怕她人拐去
特地把她送到家
交給您那交給您

（杜娘把手持的花輕輕打李娘）

杜娘：（向李娘）
妳們好說

杜老：
多謝李娘
多謝大家

眾村女：
特地把她送回家
交給您哪交給您

李娘：

出了事我管不著

出了事可沒有我的事

（杜老，眾村少女哄然大笑）

哈哈哈哈

杜老：

多謝謝大家了

到裡喝杯茶

杜娘、杜老：

裡邊坐

請用一杯茶

杜老：

裡邊坐

李娘：

多謝老伯伯呀

多謝杜娘呀

眾村女：

謝謝您老伯伯

多謝杜娘

多謝老伯伯呀

多謝杜娘呀

杜老：

請用一杯茶

李娘：

媽媽在家等著我

我得趕快回家去

明天見吧明天見

眾村女：

明天見吧明天見

（李娘與村女準備退場，但是李娘又回頭向杜娘走進幾步）

李娘：

姐姐明天見

（李娘要走，杜娘追上前，在李娘耳傍細語什麼。
接著兩人就用手互相比打起來）
（大家又哄堂大笑起來，眾村女邊笑，邊四散退下）

杜娘： （向李娘退場的幕那邊）

姐姐可別忘帶紙花樣來呀

No. 5 杜老與杜娘的二重唱

杜老向杜娘：　　　　　　　　　　　　　　　　　（杜老向杜娘）

你們真是快樂啊

杜娘：

難道爹爹你就不快樂嗎

看春光這麼好啊

何妨到村里逛一逛

杜老：

老人家有那少年人的心情

杜娘：

不是説偷閒學少年

杜老：

只是你也出去，我也出去，

那麼這個門戶交給誰看管

杜娘：

爹爹放心

有這麼多的桃花

還有一雙雙的燕子

都是女兒的朋友

可同我作伴

杜老：

為父的出去

留我兒一人

留妳在家

沒有人作伴

我心裡難過

杜娘：

女兒嗎

爹爹放心

有這麼多的桃花

還有一雙雙的燕子

都是女兒的朋友

可同我作伴

爹爹放心

還是到前村裡

找幾位老伴

喝酒去吧

No. 6 杜老的哀憐女兒曲

杜老：

我兒還小

失母隨父偏了

可嘆汝母偏下世早

下世太早了

無人看照

撇下我兒孤單單

二人相依

今日逢春

斷我腸　　　　　　　　　　　　（杜老悲傷拭眼淚）

杜娘：

啊，我的爹爹喲

不要這樣傷心

還是喝杯酒

去消消遣

不要再傷心

（杜老走向有酒旗的幕邊，杜娘送他退場）

No. 7 杜娘的迎春曲

（杜娘送父走後，回石凳上坐，看周圍的春景欠伸，抒情地唱）

杜娘：

一年年綠草成茵

一年年桃花似錦

無邊風景一時新

這般的美景良辰

怎好辜負

教我如何消遣來消遣

十里鶯歌綠美紅

城南橋邊酒旗風

落花盡日水流去

萬紫千紅在春中

花開堪折直須折

莫待無花空折枝

住在桃源好清心

桃花又是一年春

花飛莫讓落水去

怕有漁郎來問津

只有東風來作主

且請桃花作媒人

（杜娘在舞臺左邊桃樹下，折一枝花）

風和日暖何曾好

花開花謝蜂蝶鬧
不怕花枝笑
不怕花枝惱
只怪春風動心潮

（杜娘扶起石凳折花，邊折邊欣賞）
（杜娘把石凳搬回原處，進入小板門，入內）

No. 8 崔生戴酒行吟曲

（崔生腳步踉蹌地，作醉狀上場）

崔生：
十年一日讀詩讀書
力求上進
有一片至誠心
憂國又憂民
這一回金榜上
又沒有了名分
辜負我文章魁首
滿腹經綸
雖說富貴是浮雲
唉，也未免有些惆悵
唉，且趁這春風和暖
戴酒行吟

哦，這是什麼地方

剛才在村裡喝得大醉
口渴難當
等我在這裡人家討一杯茶啊

　　　　　　　　　　　　（崔生才發覺桃花盛開美麗，而陶醉地）

啊，這裡的桃花開得好盛茂
也罷，管他是什麼人家
先讓我休息片刻

　　　　　　　　　　　　　　　　　（崔生走向樹下石凳）
　　　　　　　　　　　　　　　　（坐石凳上欠伸昏昏欲睡）

春風到對留住客
小坐何須問主人

No. 9 杜娘桃源小唱

杜娘：
桃花源裡住神仙
神仙也結人間緣
洞口白雲都掃盡
借問漁郎何處邊

No. 10 崔生向杜娘討茶的小二重唱

（崔生在半睡中，朦朧地聞歌聲）

崔生：

那裡來的這麼美麗的歌聲啊，妙啊

（抬頭望見杜娘在籬內墻頭理花）

美麗的歌聲

春色滿園

關不住一枝桃花出牆來　　　　（杜娘聞歌聲，向下看，然後下墻）

杜娘：　　　　　　　　　　　　　　　　　　　（在門內）

外面是誰哪一位

你是哪一位

崔生：

我是遊春到這裡

口渴難當

特來向您要杯茶

杜娘：

好吧等一等

請您等一等

（杜娘把門關上入內取茶）

（崔生有一些不好意思地點頭，然後縮腳向外，

回看杜娘入內的小板門）

No. 11 崔生讚美杜娘歌

崔生：

啊，妙啊

看她娥眉帶秀

鳳眼含情

臉如桃花含露

丰姿窈窕

真是沉魚落雁

閉月羞花的絕代佳人

劉郎莫説蓬山遠

神仙端只在人間

No. 12 杜娘崔生的二重唱

（杜娘端茶出來，崔生向前要接。

度娘閃身，把茶放在石凳上，而轉身去舞臺左邊看花。

崔生取茶，喝完後走向杜娘，將茶杯還杜娘。

杜娘縮手，又轉身到石凳那邊，手示要崔生把茶杯放置石凳上。）

崔生：

多謝您這杯茶

請問小娘子您貴姓

杜娘：

我們姓杜

崔生：

令尊大人

杜娘：

爹爹前村喝酒去了

崔生：

令堂大人

杜娘：

早去世了

崔生：

這裡是什麼村

杜娘：

杜曲村

崔生：

唉～ 唉～

我是到這裡城中

前來趕考

不想如今的科舉

不憑文章只憑情面

只因在這考試宮員之中

沒有小生的親戚朋友

因此就在金榜上

沒有我的名分

辜負了我啊
辜負了我
文章魁首滿腹經綸
雖說富貴是浮雲
哎，也未免有些惆悵

杜娘：
何必悲傷
何必惆悵
且看千紅芳樹
萬綠遍平蔥的豔陽春
正是陽春召你以煙景
大塊假你以文章
大丈夫必有四方之志
大丈夫乃仗劍去國
要辭親要遠遊
何必惆悵
何必悲傷

崔生：
啊，多謝小娘子的勸教
我崔護為了科舉
一時弄糊塗了

杜娘：
真是
陽春召你以煙景
大塊假你假你以文章

大丈夫必有四方之志

大丈夫乃仗劍去國

要辭親要遠遊

何必惆悵

何必悲傷

崔生：

召我以煙景

假我假我以文章

大丈夫乃仗劍去國

要辭親要遠遊

何必惆悵

何必悲傷

No. 13 杜娘崔生贈花二重唱

（崔生這才換了一種心情，仔細地欣賞籬內籬外的風景與盛開的桃花）

崔生：

尊府的桃花

開得十分茂盛

與別處的大不相同

真是太美麗了

杜娘：

我父女二人

相倚為命

在這城南
築小園庭
養花種菜
隱居養性
倒是逍遙
消遙自在

崔生：
實在栽種得很好
看這嬌紅嫩白的桃花
是同妳一般美麗

杜娘：
也許我們栽種得好

崔生：
實在栽種得好
求妳可否可折贈一枝

杜娘：　　　　　　　　　　　　　　　（杜娘順手折取一枝桃花給崔生）
你自己折取

崔生：
小生不敢
可否贈我墻上的那一枝
　　　　　　　　　　（崔生接花枝，又要求墙頭上一枝含苞欲開的花枝）

杜娘：

贈你一枝好花

崔生：

實在好花

求妳贈那一枝

<div align="right">

（杜娘佯怒，凝視崔生一眼，而走進門內去）

（崔生向門內）

</div>

崔生：

啊，非分之求

十分冒昧

念我崔護愛花如命

出一片誠心

希望杜娘多多原諒

（崔生等待有頃，而門內毫無聲息，他回身想走，剛舉步，又回頭看籬內）

（忽見杜娘出現牆頭，為他折取他所希望的那一枝桃花，

崔生趕緊赴前以襟受花，然後拿著花，向花說話）

崔生：

我崔護，博陵人，年方二十一，尚未娶妻

<div align="right">

（杜娘下牆，催生抬頭看不見杜娘，就向小板門深深地一揖）

（杜娘在門內小聲）

</div>

杜娘：

我爹爹可要回家了

<div align="right">

（提醒了崔生的注意。崔生這才決心要走。

但是二步一回頭三步一回顧地，注視門內）

</div>

No. 14 杜娘（幕內女聲合唱）的暮春惜別曲

（晚鐘遠遠地響起，崔生戀戀不捨地，由舞臺左邊退場）

（杜娘慢慢地開門出來，目送著催生退場）

（在幕後傳來的女聲合唱）

合唱：

春將暮又黃昏

（杜娘不知不覺地走向崔生退場的那邊，手攀著桃花）

求花非分花開

花落每年同　　　　　　　　（杜娘如不勝情地，凝眸遠望）

惟恐花前談笑外

姻緣成空

（一陣風，桃花如雪片紛紛飄落，杜娘慢慢地走向小板門，

忽見石凳上茶杯，不勝情地拿起茶杯，凝視著杯）

杜娘：

風吹城南樹

一時花落無數

綠葉漸成蔭

下有遊人歸路

與君相逢處　　　　　　　　（杜娘對杯凝想）

不道春時暮

把酒祝東風　　　　　　　　（雙手捧著杯，敬虔地向東風）

且莫恁匆匆去

（杜娘又向崔生走去的那邊，不勝情地，凝眸遠望）

合唱：

山遙遠水重重

一笑難逢

贈茶，折花別離中

霜鬢，知他從此去

幾度春風

（杜娘又不知不覺地走向崔生退場的那邊，凝眸遠望，
再對杯凝視，如是反覆數次，而如夢如癡地呆立不動）

（幕慢慢地落下）

附錄二
江文也年表

江文也年表（以音樂相關記事為主）

劉麟玉製作（2023.8.31）

年	月	日	記事（表內的英文字母為順序標記）
1910 年 （0 歲）	6	11	a. 生於殖民地臺灣臺北。戶籍地為臺北州淡水郡三芝庄新小基隆字埔頭坑。祖籍福建省永定縣高頭鄉，客家人。
1916 年 （6 歲）			a. 隨父母移居廈門。
1917 年 （7 歲）			a. 進入臺灣總督府所設籍民學校廈門旭瀛書院就讀。
1923 年 （13 歲）	6 7	22 15	a. 母親病故。 b. 離開廈門，隨長兄文鐘留學日本。插班進入上田南尋常小學校 6 年級就讀。
1924 年 （14 歲）	4		a. 進入縣立上田中學校（5 年制）1 年級就讀。
1929 年 （19 歲）	3 4		a. 上田中學校畢業。 b. 進入武藏高等工科學校（即後來的武藏工業大學，現・東京都市大學）就讀。江文也報名申請的是東京高等工商學校（現・芝浦工業大學），但正巧那一年部分學校師生離開，另設武藏高等工科學校，因此江文也就讀的是武藏高等工科學校。江文也在自己的文章裡則稱呼為專門學校。
1930 年 （20 歲）	7		a. 跟隨聲樂老師阿部英雄練習發聲。
1931 年 （21 歲）	12		a. 聖誕節前後，得知時事新報社主辦全日本第 1 回音樂比賽。
1932 年 （22 歲）	3		a. 專門學校（武藏高等工科學校）畢業。進一家唱片公司（哥倫比亞唱片）工作。

年	月	日	記事（表內的英文字母為順序標記）
	5		b. 以本名江文彬參加聲樂部比賽入選，同時得獎的尚有澄川久及蒲池幸鎮二人。音樂比賽預賽的指定曲 1. 韓德爾的〈ラルゴ〉（"Largo" from Opera "Serse"，歌劇《薛西斯》的莊嚴調，義大利歌曲集通常譯為〈老樹〉）、2. 舒伯特的《漂う人》（"Der Wanderer"，《流浪者之歌》）、3. 史特勞斯的《小夜曲》（"Ständchen"）。
	6		c. 通過預選之後的感想文〈無論何時只想著預賽曲〉。
		11	d. 〈聲樂家自身が如何なる方向に進ゐたいか自分の研究題目は何かに就て語る〉（聲樂家談未來進行的方向及自己的研究題目）一文裡，江文也表明將來想當作曲家的念頭。
1933 年（23 歲）	6	14	a. 通過第 2 回音樂比賽聲樂組預賽，在〈音楽コンクール予選通過者の話〉（音樂比賽預賽通過者感言）中提及指定曲是《カロミオベン》（"Caro mio ben"，我親愛的）、莫札特作品《費加洛的婚禮》的〈もう飛べないぞ〉（"Non più andrai"，花蝴蝶啊！你不能再飛了）、華格納《唐懷瑟》的〈夕星之歌〉（"O, du mine holderAbendstern"，晚星之歌）、穆索斯基的《ホパック》（"Hopak"，霍巴克舞曲）、舒曼作品《詩人之戀》的〈我が恨がし〉（"Ich grolle nicht"，我不怨恨）。並提到當時隨田中規矩士先生學鋼琴，橋本國彥先生學作曲理論。
		10	b. 於廣播歌劇《唐懷瑟》（華格納作曲）中演出第 3 幕，擔任吟遊騎士沃爾夫拉姆（Wolfram von Eschenbac）的角色。
1934 年（24 歲）	4	3	a. 與東京音樂學校鋼琴伴奏的講師永田晴一同返臺兩周，在臺灣舉辦巡迴演唱會，並參與臺北放送局（JFAK）的活動。同時，在臺期間產生創作《白鷺の幻想》（白鷺的幻想）的靈感。
	6		b. 齊爾品第 1 回訪日。
	6	7-8	c. 於日比谷公會堂，參加藤原義江氏的歌劇研究會的演出。曲目是普契尼的《波西米亞人》。江文也飾演音樂家蕭納爾。
	6		d. 創作《臺灣舞曲》管絃樂版。
		24	e. 參加在東京報知新聞社講堂舉行的臺灣同鄉會發會式，並在會中演唱韓德爾的〈老樹〉、舒伯特的《小夜曲》及山田耕筰的《青年之歌》。
	8	10-19	f. 返臺參加臺灣同鄉會主辦鄉土訪問演奏會。
	9	27	g. 與瀧澤乃ぶ結婚。

年	月	日	記事（表內的英文字母為順序標記）
	10	6-7	h. 第三回音樂比賽於這兩日進行預賽。江文也提出的作品《南の島に據る交響的スケッチ》（來自南方島嶼的交響素描）通過預賽。
	10	10	i. 江文也作曲老師橋本國彥赴德國留學。
	10	24	j. 由獨立作曲家協會主辦的第 1 回作品發表會上，江文也獨唱由城左門作詩、石田一郎作曲的《鳥語繪》。
	11		k. 以選自《來自南方島嶼的交響素描》的兩個樂章：一、〈白鷺的幻想〉（第二樂章）；二、〈城內之夜〉（第 4 樂章）通過第三回音樂大賽作曲組預賽。之後，於《音樂世界》第 6 卷 11 號書寫通過預賽的感想文〈「白鷺的幻想」的產生過程〉。同時入選的上有山本直忠、松浦和雄、秋吉元作三人。
		11	l. 出席在東京報知新聞社講堂舉行的臺灣同鄉會秋季例會。並演唱俄羅斯民謠《Stenka Razin》（即斯捷潘·拉辛 Stepan Timofeyevich Razin）、日本民謠《待宵草》及意大利民謠《我が太陽》（"O, sole mio"，我的太陽）。
		18	m. 時事新報社主辦的第三回音樂比賽作曲組決賽於日比谷公會堂舉行。江文也的作品選自《來自南方島嶼的交響曲素描》兩個樂章，（1）〈白鷺的幻想〉、（2）〈城內之夜〉於第 2 夜，由新日本交響樂團演奏。
	12		n. 第 3 回音樂比賽作曲組入選者第一名山本直忠、第二名由江文也及秋吉元作同時獲得。
	12		o. 第 3 回音樂比賽入選後，寫得獎感言〈感覺〉一文。
	12	4	p. 新興作曲家聯盟總會同意江文也成為正會員。同時入會的尚有服部正、長村金二、紙恭輔及客席四谷文子等音樂家。
1935 年（25 歲）	1		a. 新興作曲家聯盟改名為近代日本作曲家聯盟。聯盟員的消息檔案裡，尚報導江文也等得到時事新報社第 3 回音樂比賽作曲獎一事。
		13	b. 江文也出席日本現代作曲家聯盟的例會。當天曲目為伊藤昇《接吻の後に》（接吻之後）、內海誓一郎《二月》、諸井三郎《朝の歌》（朝之歌）、伊藤宣《初瀨野や》（初瀨野）、秋吉元作《短章》、清瀨保二《海の若者》（海之青年）。江文也也是演唱者之一。
	2	10	c. 出席近代日本作曲家聯盟的 2 月例會。場所是銀座日本樂器會社應接室。當日江文也演唱諸井三郎的歌曲《臨終》和伊藤宜二的歌曲《高原の》（高原的）。

年	月	日	記事（表內的英文字母為順序標記）
		14	d. 出席齊爾品的懇親會（齊爾品第 2 回訪日）。場所是銀座日本樂器會社，當日江文也的作品〈城內之夜〉（由交響樂改編的鋼琴譜），由齊爾品、諸井三郎、內海誓一郎、守田正義的其中一人所演奏。
	3	10	e. 近代日本作曲家聯盟例會在平田鋼琴專門學院舉行 3 月例會。江文也的《クワルテット》（"Quartet"，四重奏）包含在當日的演出曲目裡。
	4	14	f. 出席在平田鋼琴專門學院舉行的四月例會兼總會。江文也的作品《鋼琴組曲》及《小素描》為試演曲目之一。
	5	5	g. 出席在銀座日本樂器賣店舉行的五月例會。江文也發表作品《千曲川のスケッチ》（千曲川的素描），同時也是當天的演奏者。有可能演唱了長村金二的作品〈離れ小島〉（離開小島）、〈ねんねんこ唄〉（搖籃曲）。
			h. 參加臺灣同鄉會在東京日比谷公會堂主辦的震賑災音樂會「大震災義捐之夜」（大震災義捐の夕），演唱〈奧津城しづか　不慮の震災に逝かれし魂に〉（墓前靜默 獻給在意外震災中逝去的靈魂）。
		14	i. 東京音樂協會主辦第 1 回非公開試演會，於帝國鐵道協會大廳舉行。江文也的鋼琴曲《千曲川的素描》是曲目之一。
		23	j. 經由齊爾品的介紹，江文也和清瀨保二的作品由紐約的 N.B.C.電臺播放。
	6		k. 齊爾品選集的作者，江文也等 4 人的照片刊登在《月刊樂譜》第 24 卷 6 月號上。
		9	l. 出席平田鋼琴專門學校舉行的 6 月例會。這個例會特別是為慶祝山田耕筰五十年誕辰而舉辦。
		21	m. 東京音樂協會主辦第 2 回非公開試演會，場所與第 1 屆相同。江文也的三首鋼琴作品《マルチェッタ》（Marcetta，小進曲）、《ヴィジョン》（印象）、《劇的アレグロ》（戲劇性的快板）也在演奏曲目中。
	7	14	n. 出席在銀座的餐廳モナミ（Monami）舉行的 7 月例會。在例會中發表支持新響（新交響樂團，今日的 NHK 交響樂團）改組的聲明書。
	9		o. 江文也的作品《白鷺的幻想》被選為對 1936 年 4 月西班牙巴賽隆納現代音樂節提出的曲目之一。但是否因延後寄出而未趕上截止日期之故，之後下落不明。
		8	p. 近代日本作曲家聯盟在本次的例會決定加入國際現代音樂協會支部。

年	月	日	記事（表內的英文字母為順序標記）
		29	q. 出席於平田鋼琴專門學院舉行的近代日本作曲家聯盟的秋季總會（臨時會合），江文也成為聯盟規約的正會員。
	秋		r. 江文也的《交響組曲》在時事新報主辦的第 4 回音樂比賽中入選。聯盟員的服部正的作品在同比賽中得獎。
	10	13	s. 出席於銀座日本大樓舉行的第 12 次聯盟例會。
		15	t. 夜 6 點半，由山田耕筰指揮新響練習江文也的《カップリチオ》（隨想曲）。
		24	u. 齊爾品的作品、小松清的歌曲及《日本近代鋼琴曲集》（江文也、松平賴則、太田忠、清賴保二）等作品在慕尼黑、維也納的電臺播放。
	11		v. 齊爾品演奏的清賴保二、松平賴則、江文也、太田忠等鋼琴曲將由巴黎職業音樂家協會出版唱片。
	11	3	w. 東京音樂協會第 4 回試演會於銀座日本大樓公司 6 樓會議室舉行。江文也作品的鋼琴組曲《5 月》：（1）〈預感〉、（2）〈灯下にて〉（在燈火下）、（3）〈野邊にて〉（原野上），由諸井三郎演奏。此外小林基治、田中準、長村金二、尼崎宗吉、箕作秋吉、安部幸明等作曲家也提出作品。從這些曲目中將選出 9 首於 11 月 25 日公開演出。
		10	x. 出席臨時總會。在總會上決定積極地向 1936 年度奧林匹克音樂部競賽提出作品應徵。
		17	y. 江文也接受《フィールハーモニー》（愛樂雜誌）的邀稿寫了一篇介紹巴爾托克的文章。
		17	z. 時事新報社主辦的第四屆音樂比賽第二夜於 8 點開始，演奏包含江文也的作品《交響組曲》：（1）〈狂想曲〉、（2）〈間奏曲〉、（3）〈舞曲〉。
		22	aa. 齊爾品於巴黎舉行的個人演奏會上演奏包含江文也作品在內的《近代日本ピアノ曲集》（近代日本鋼琴曲集）的 4 首作品。
		25	bb. 由大日本音樂協會及日本現代作曲家聯盟聯合主辦的音樂會（大倉喜七郎提供資金）於 7 時起在仁壽堂舉行。曲目包含江的鋼琴作品《五月》，及其他。
	12		cc. 齊爾品氏在海外介紹了的自費出版的樂譜，接下來將由美國的 G・亞瑪社、法國的職業音樂家出版部及歐洲各國的一般出版社共同發行。日本作曲家的作品得以在世界各地發售。已經出版的曲目有鋼琴曲《日本近代鋼琴曲集》。齊爾品也於慕尼黑及維也納電臺介紹並播放清瀨、松平、江文也、太田的鋼琴曲和小松清的短歌。這些曲子將預定在柏林、巴黎、阿姆斯特丹、布拉格等地播放。

年	月	日	記事（表內的英文字母為順序標記）
1935 年～ 1936 年	12 3		a. 江文也在這四個月間創作了《ピアノのためのコンサート・エチュード》（為鋼琴而做的音樂會練習曲）3 首及《オーケストラのためのコンサート・エチュード》（為管絃樂而做的交響練習曲）2 首。
1936 年 （26 歲）	1	22	a. 例會上，江文也的《臺灣舞曲）被選為應徵奧林匹克藝術部比賽的作品之一。其他尚有秋吉元作、諸井三郎、山田耕筰、伊藤能矛留的作品也被選定。
	2	5	b. 日本體育協會受理報名參加奧林匹克藝術部比賽到今日截止。包含江文也的管絃樂作品《臺灣舞曲》、室內樂作品《特殊な4つのリフール》（特殊的 4 個旋轉運動）在內，共有 32 首作品。
	3	22	c. 江文也出席在東京音樂協會招開的聯盟總會。
	4	16	d. 齊爾品三度來日。
		26	e. 於銀座大和別館舉行齊爾品及海貝爾特（Walter Herbert，1898-1975）的座談會，並演出江文也等作曲家的作品。
	5		f. 白眉社出版創作鋼琴樂譜的廣告。第 3 集是江文也的《人偶劇》。
	6		g. 江文也受齊爾品之邀前往中國。（6 月 12 日以後）
		2	h. 女高音太田綾子的新作日本歌曲發表獨唱會上演唱江文也的《生蕃の歌》（生蕃之歌）。
		12	i. 第 4 回新響日本現代作曲節於日本青年會館舉行，由齊藤秀雄、飯田信大氏等指揮新響樂團演出。江文也的作品《交響組曲》第 3 樂章〈舞曲〉為演奏曲目之一。
	8		j. 江文也的作品《二舞曲》第 2 首刊載於《音樂新潮》第 13 卷第 8 號上。
		17	k. 在國際文化振興會理事黑田清及高野武郎的斡旋之下，「現代日木音樂之夜」於輕井澤（長野縣）演奏廳舉行。江文也提出的作品《生蕃之歌》也是曲目之一。
	夏		l. 江文也的作品《臺灣舞曲》獲得奧林匹克藝術比賽管絃樂之部選外佳作（入選 3 名）。
	9		m. 江文也 6 月去了中國時的感想寫了《北京から上海へ》（從北京到上海）一文。
		12	n. 這個夏天江文也氏得到了奧林匹克藝術獎第四名。頒給作品的獎牌「榮譽獎」（Ehrenvolle Anerkenung）從柏林送達日本。
		27	o. 出席於新宿「大山」舉行的例會。

年	月	日	記事（表內的英文字母為順序標記）
	10		p. 預定由史托考夫斯基（Leopold Anthony Stokowski，1882-1977）指揮柏林愛樂或是費城交響樂團，將《臺灣舞曲》灌成唱片，預定由勝利唱片公司在聖誕節時節發售。
		5, 7 10	q. 齊爾品（第 4 回訪日）舉辦近代音樂節。江文也的作品《小素描》於第一夜，《斷章小品》3 首及《生蕃四歌曲》於第 3 夜被演奏。
		22	r. 洋樂播放紀錄記載 12 點 05 分至 12 點 30 分播送鄉土民謠狂詩曲《八木節》（伊藤昇作曲）和《磯節》（北川冬彥作詞江文也作曲）2 首。由伊藤昇及江文也指揮，PCL 交響樂團伴奏。
		23	s. 完成舞蹈音樂《一人と六人》（一人與六人）鋼琴版。
	11		t. 聯盟將預定在日德交換演奏會上演出的 5 首作品寄交柏林新音樂協會柯爾格羅伊德爾氏。江文也的《生蕃之歌》也是其中之一。同時聯盟選出預定參加 1937 年於巴黎舉行的國際現代音樂節的 9 首作品。江文也的《生蕃之歌》也被選上。
		2	u. 新興舞蹈的舞蹈家江口隆哉及宮操子的舞蹈研究所於日本青年會館舉行群舞公演。節目的第一部包含江文也的作品《一人與六人》。
		3	v. 此日 7 點 30 分至 8 點 10 分的洋樂播放，由山田耕筰指揮日本放送樂團演奏江文也的作品《臺灣舞曲》。
		14, 15	w. 時事新報主辦的第 5 回音樂比賽於這兩日間在日比谷公會堂舉行。江文也的指定曲《潮音》獲得入選。
		27	x. 井上園子開鋼琴獨奏會，江文也的《臺灣舞曲》是曲目的其中之一。
	12	10	y. 午後 9 點起播放第五回音樂比賽得獎作品，江文也的作品《潮音》之外，還有平井保喜、名倉晰的作品。由平井保喜、山本直忠、大中寅二三氏指揮。
1937 年 （27 歲）	1	29	a. 新響國人作品音樂比賽於決賽晚上 7 點 30 分在日比谷公會堂演出。由約瑟夫羅澤修特（Joseph Rosenstock，1895-1985）指揮江文也的作品《俗謠に基づく交響のエチュード》（基於俗謠而做的交響練習曲）是曲目之一。審查的方式是由觀眾投票的比率來決定名次。
	2		b. 新響作曲比賽得獎者的感言，刊登在《音樂評論》第 6 卷第 2 號裡。江文也亦談到《基於俗謠而做的交響練習曲》的創作過程。

年	月	日	記事（表內的英文字母為順序標記）
			c. 《音樂世界》第 9 卷第 2 號刊登〈國人作品音樂比賽入選作曲家的話〉專欄上，江文也以〈一つ別の世界〉（一個不同的世界）為題談自己的作品《基於俗謠而做的交響練習曲》的創作過程。
			d. 《愛樂》雜誌刊登江文也等新響音樂比賽預選通過者的照片。
			e. 《音樂新潮》雜誌刊登江文也的作品《為江口隆哉而作的舞蹈音樂──一人與六人》的鋼琴譜。
	3	16	f. 根據日德交換演奏會的報告，於德國的卡爾斯魯厄（Karlsruhe），柏林新音樂協會及卡爾斯魯厄婦女會共同主辦「極東音樂之夜」。曲目包含江文也的附鋼琴伴奏的《生蕃四歌曲》及松平賴則、清瀨保二、箕作秋吉、大木正夫等人的作品。
		18	g. 同日德交換演奏會的報告，這一日在卡爾斯魯厄婦女會俱樂部的演奏廳日本作曲家的演奏會。曲目和 3 月 16 日相同。
	4	2-5	h. 江文也的作品《一人與六人》及《男與女》（男と女）為江口隆哉及宮操子在京都、大阪、名古屋舉行的「群舞公演」的演出曲目。
		22	i. 江文也的作品《男與女》及《この人を見よ》（看這個人！）為江口隆哉及宮操子在函館舉行的「第三回鄉土訪問舞蹈公演會」的演出曲目。
	5	8	j. 柏林短波長廣播電臺於中歐時間 10 時起到 11 點的中間約 30 分鐘，播放清瀨、江文也、大木氏的作品 3 到 4 首（預定）。
		8	k. 江文也的作品《一人與六人》為江口隆哉及宮操子在橫濱公園音樂堂舉行的「研究生舞蹈與音樂之夜」（研究生舞踊と音楽の夕）的演出曲目。
		10	l. 井上園子和其老師懷恩格登（Paul Weingarten, 1886-1948）合開的雙鋼琴演奏會上，演奏江文也的作品《為兩臺鋼琴而做的協奏曲》（作品第 16 號）的第三樂章「舞曲風格的終章」。
		15	m. 江文也出席在エドアール（Edoaru）舉行的歡迎懷恩格特納（Paul Felix von Weingartenr，1863-1942）夫妻的聯合茶會。
		27	n. 於日內瓦舉行日德作品交換演奏會。
	6	4	o. 日本現代作曲家聯盟第 3 回作品發表會於午後 7 點半在丸之內保險協會舉行。江文也的作品《三舞曲》包含在節目之中。
		12	p. 於柏林舉行日德交換演奏會。江文也的作品也是曲目之一。

年	月	日	記事（表內的英文字母為順序標記）
	7		q. 散文〈黑白放談〉刊載於《音樂新潮》（至 12 月為止）。
		14	r. 江文也出席新宿「大山」舉行的聯盟總會。
	9		s. 根據齊爾品的來信通知，江文也的作品 16 號《為兩臺鋼琴而做的協奏曲》、作品 17 號《為長笛與鋼琴而做的奏鳴曲》、作品 18 號《為雙簧管、大提琴與鋼琴而做的三重奏曲》決定在維也納出版。此外，作品 17 號的世界首演將由路內・夏洛瓦演出，由巴黎的廣播電臺播放。
	10	14	t. 江文也的作品《涯しなき交流》（無涯的交流）、《潯陽の江》（潯陽之江）、《一人與六人》為江口隆哉及宮操子在日比谷公會堂舉行的舞蹈公演的演出曲目。
		17	u. 日本近代作曲家聯盟的例會上決定了提交明年於倫敦舉行的國際音樂節的曲目，其中含江文也的作品《臺灣舞曲》。
	11	27	v. 小森敏的舞蹈公演於軍人會館舉行，演出曲目包含江文也的《生蕃之歌》。
	12	20	w. 聯盟已決定日法作品交換的曲目，其中包含江文也的《生蕃四歌曲》及《臺灣舞曲》（鋼琴版）。
1938 年 （28 歲）	1	29	a. 由音樂文化協會及日東紅茶主辦的第三回音樂會「ティー・コンサート」（Tea concert，茶之音樂會）裡，山之口貘的詩，江文也譜的曲《ものもらひの話》（乞丐的故事）為曲目之一。
	2		b. 上映文化電影《南京》（配樂：江文也）。
		27	c. 由音樂文化協會及日東紅茶主辦的第 4 回音樂會「茶之音樂會」裡，江間章子作詩，江文也譜曲的《花の婚禮》（花之婚禮）為曲目之一。
	3		d. 江文也通過東京日日、大阪每日新聞社主辦的第六回音樂大賽作曲組預賽。江文也之外，尚有網代榮三、川都志春及小船幸次郎等人。
		26-27	e. 江口隆哉與宮操子舞團在新橋演舞場舉行。江文也作品《一人與六人》為曲目之一。
		31	f. 由音樂文化協會及日東紅茶主辦的第 5 回音樂會「茶之音樂會」裡，城左門的詩，江文也譜的曲《四つの俳句》（四首俳句）為曲目之一。
	4		g. 上映文化電影《東亞和平の道》（配樂：江文也）。
		2	h. 作品《潯陽之江》與《一人與六人》為江口・宮舞蹈研究所研究生演出的曲目。
		10	i. 東京日日新聞主辦的第六回音樂大賽決賽於這日舉行。由荻原英一指揮新響樂團。江文也的指定曲《展開賦格樣式的序曲》也被演奏。

年	月	日	記事（表內的英文字母為順序標記）
		16	j. 作品《潯陽之江》與《一人與六人》為江口隆哉‧宮操子在八幡市旭座舉行舞蹈公演時演出的曲目。
		25	k. 由音樂文化協會及日東紅茶主辦的第六回音樂會「茶之音樂會」裡，江文也的作品《四首俳句》再次被演出。
	5	18	l. 日本放送協會播放「國民詩曲」系列作品，亦包含江文也的作品在內。
	6	28	m. 作品《看這個人！》成為江口隆哉‧宮操子在松山市愛媛縣教育會館舉行舞蹈公演時的曲目。
		30	n. 由音樂文化協會主辦，日東紅茶後援的「音樂と映畫」（音樂與電影）之會在日比谷公會堂舉行，會上演出江文也作品《室內管絃樂のための第二狂詩曲–田園詩曲》（為室內管絃樂而作的第二狂想曲—田園詩曲）。此作品與上個月在日本放送協會播放的曲子為同一首。
	8		o. 上映文化電影《北京》（配樂：江文也）。
	秋		p. 參加北平國子監孔廟參考祭孔典禮。
	10		q. 塚谷博通在〈日本現代作曲家作品レコード評〉（日本現代作曲家作品唱片論評）一文裡，評論了江文也的作品與演唱歌曲。即，《小素描》（收於《近代日本鋼琴曲集》，53844），《芭蕉紀行集》（箕作秋吉作曲，53995），《生蕃之歌》，《牧歌》（53919），《知るや君》（我知道妳），《棕梠の葉かげ》（棕櫚樹蔭，54226）（以上由勝利公司發行），《臺灣舞曲》（29452，古倫美亞發行）。
	12		r. 鋼琴曲《16 首 斷章小品》與《五首素描》在威尼斯第 4 屆國際現代音樂節入選。
1939 年（29 歲）	1	24	a. 作品《臺灣舞曲》獲得德國音樂家懷恩格特納設立的「ワインガルトナー賞」（懷恩格特納獎）二等獎（入選）。
	春		b. 再次到北平國子監孔廟觀賞祭孔典禮。
	5		c. 完成混聲四部合唱曲《漁翁樂》。
	6	15	d. 完成獨唱曲集《唐詩五言絕句篇》。
		13	e. 完成獨唱曲集《唐詩七言絕句篇》。
	8	29	f. 寫完管絃樂曲《北京點點》（別名《故都素描》）。
	11		g. 荻野綾子在獨唱會上演唱江文也的編曲的中國民謠作品。1.《漁翁樂》2.《佛曲》。
	12	15	h. 完成管絃樂曲《孔廟大成樂章》。

年	月	日	記事（表內的英文字母為順序標記）
1940 年 （30 歲）	3 4		a. 赴日指揮東京交響樂團演奏《孔廟大成樂章》，並由電台播放。 b. 井上賴豐的文章〈邦人作品レコード概評〉（國人作品唱片概評）介紹日本作曲家的作品，也包含江文也的作品及本人演唱的唱片如下：《芭蕉紀行集》V-53995AB 江文也獨唱、秋吉氏作（1930-31 年的作品）、〈生蕃之歌〉（選自《第 1 生蕃歌曲集》），〈牧歌〉（選自《第 2 生蕃歌曲集》）V-53919AB 江文也獨唱，〈子守唄〉（搖籃曲）V-13503 太田綾子獨唱、《臺灣舞曲》C-29452AB 井上園子鋼琴獨奏，〈スケッチ〉（小素描）V-53844 齊爾品鋼琴獨奏。
	5 7	14 6	c. 完成音樂論文〈作曲的美學觀察〉。 d. 〈作曲的美學觀察〉發表於《中國文藝》雜誌第 2 卷第 5 期。 e. 聯盟員對國際現代音樂節提出的曲目中，江文也的作品《為長笛及鋼琴而做的祭典奏鳴曲》也在其中。
	8 9	 30	f. 赴東京錄製《孔廟大成樂章》。 g. 作品《東亜の歌》（東亞之歌，三景）作為東京寶塚劇場舉行的「皇紀二千六百年奉祝芸能祭制定　現代舞踊発表公演」裏《日本》三部曲的第 2 部而被演奏，由高田せい（sei）子設計舞蹈動作。
	冬		h. 於北京新新劇院舉行兩場獨唱音樂會。由北平師範學院老志誠及田中利夫擔任伴奏
1941 年 （31 歲）	5 7-8		a. 完成專書《上代支那正樂─孔子の音樂論》（上代支那正樂考─孔子的音樂論），由東京三省堂出版。 b. 為東寶電影公司所拍攝之山西大同雲崗石佛藝術紀錄片配樂。撰寫詩集《大同石佛頌》。
	12	31	c. 完成詩集《北京銘》。
1942 年 （32 歲）			a. 創作《藍碧の空に鳴りひびく鳩笛に》（在碧空裏鳴響的鴿笛）。
	2	23	b. 作品《孔子廟の音樂─大成樂章》（孔子廟的音樂─大成樂章）為日本音樂文化協會與東日（筆者註：應是東京日日新聞的簡稱）合辦的「新譜コンサート」（新樂曲演奏會）演奏曲目。
	4 6 8	7 1	c. 作品《祝典奏鳴曲》由岡村雅夫（長笛）演奏。 d. 成為日本音樂文化協會會員。 e. 國際文化振興會所舉辦的「音樂之夜」上，江文也的〈5 首小品集〉及《臺灣舞曲》由井上園子演奏。
	 11	20 28	f. 詩集《北京銘》、《大同石佛頌》由東京青梧堂出版。 g. 完成舞劇《香妃傳》。

年	月	日	記事（表內的英文字母為順序標記）
1943 年 （33 歲）			a. 舞劇《香妃傳》於北平新新劇院演出，由江文也本人指揮。 b. 創作《世紀の神話による頌歌》（世紀神話的頌歌）、《木琴と管絃樂の為の詩曲》（為木琴及管絃樂而做的詩曲）。 c. 上映由日本映畫製作的文化電影《陸軍航空戰記ビルマ篇》（軍航空戰記緬甸篇）（配樂：江文也）。
	4	1	d. 作品《東亞民族進行曲》（楊壽楠詞，黃世平演唱）被「日本蓄音器レコード文化協會」（日本留聲機唱片文化協會）選為適合南方共榮圈的音樂唱片之一。
	6 秋	24	e. 專文〈孔廟大成樂章〉發表於《華北作家月報》第 6 期。 f. 上映由東寶映畫製作的文化電影《熱風》（音樂・江文也）。
	11	15	g. 專文〈俗樂、唐朝燕樂與日本雅樂〉發表於《日本研究》第 1 卷第 2 期。
1944 年 （34 歲）	1	9	a. 由尾高尚忠指揮日本交響樂團演出江文也管絃樂作品《北京點點》。
	2	16-17	b. 作品《北京點描》為日本交響樂團於日比谷公會堂舉行第 19 回（2 月）公演時的曲目，由波蘭出身的指揮家 Joseph Rosenstock（1895-1985）指揮演出。
	3	18	c. 為山東劉茂庄學校募款舉行獨唱音樂會。
	6	5	d. 作品《臺灣舞曲》於滿州新京音樂團第 18 回定期演奏會上由朝比奈隆指揮演出。
		7	e. 作品《在碧空裏鳴響的鴿笛》為日本交響樂團於日比谷公會堂舉行 6 月公演時的曲目，由山田和男指揮演出。
		10	f. 完成《天壇賦》詩集手稿。
1944-1946			a. 為中國歷代詩詞作品譜曲，約有 160 首。
1945 年 （35 歲）	6 6	21-22	a. 舉行兩場「中國歷代詩詞與民歌」獨唱會。 b. 受到北平師範大學音樂日籍系主任的革職。任職期間，曾以林姆斯基・高沙可夫的《實用和聲學》為教材。
	9 冬	19	c. 受京劇演員言慧珠之託，為京劇《西施復國記》與《人面桃花》配管絃樂伴奏。 d. 因戰爭期間為日本譜寫過《新民之歌》、《大東亞民族進行曲》而遭受政府當局逮捕收押在戰俘拘留所。
1946 年 （36 歲）	秋 冬		a. 結束 10 個月的拘禁期間而受釋放。 b. 前往北平方濟堂參與彌撒活動並譜寫中國風格的聖詠。

年	月	日	記事（表內的英文字母為順序標記）
1947 年 （37 歲）	春 9 11 秋		a. 到北平回民中學任教，教授音樂。 b. 根據舊約聖經的〈詩篇〉譜寫《聖詠作曲集》第 1 卷。 c. 由北方濟堂聖經學會出版《聖詠作曲集》第 1 卷。 d. 受到北平藝術專科學校音樂系主任趙梅伯邀請，擔任該校音樂系教授，教授作曲法、和聲學與對位法等課程。
1948 年 （38 歲）	4 6 7 12 冬	5 30	a. 專文〈研究中國音樂與我〉刊載於《華北日報》。 b. 擔任「歡迎臺灣省參議會考察團同樂音樂晚會」節目，演唱並演奏江文也本人創作及改變的歌曲（地點：北平南河沿歐美同學會） c. 由北方濟堂聖經學會出版《第一彌撒曲》。 d. 由北方濟堂聖經學會出版《兒童聖詠集》。 e. 由北方濟堂聖經學會出版《聖詠作曲集》第 2 卷。 f. 謝絕接受北平藝術專科學校音樂系負責人赴香港執教的邀請，繼續居住北京。
1949 年 （39 歲）	2 4 6 11	5 28	a. 完成《更生曲》等作品。 b. 由北京樂社出版舊作合唱曲《漁翁樂》與《鳳陽花鼓》。 c. 完成第四鋼琴奏鳴曲《狂歡日》。 d. 與北平藝術專科學校音樂系師生前往天津參與中央音樂學院建校工作。
1950 年 （40 歲）	4 10	24	a. 任中央音樂學院作曲系教授。 b. 完成鋼琴套曲《鄉土節令詩》。 c. 由楊克培介紹參加臺灣民主自治同盟會。
1951 年 （41 歲）	4	28	a. 完成給絃樂團的《小交響曲》。 b. 完成小提琴奏鳴曲《頌春》、鋼琴奏鳴曲《典樂》等作品。
1952 年 （42 歲）	 7		a. 為中央音樂學院鋼琴系創作《兒童鋼琴教本》及《鋼琴奏鳴曲》。 b. 與中央音樂學院馬思聰領隊，到皖北參加霍山佛子嶺治淮工程。
1953 年 （43 歲）	2 6 8	 20	a. 完成鋼琴曲《杜甫讚歌》等作品。 b. 調查研究屈原的史料。 c. 完成管絃樂曲《汨羅沉流》。 d. 在北京青年藝術劇院兼課，教授作曲理論。
1954 年 （44 歲）			a. 繼續任職中央音樂學院。

年	月	日	記事（表內的英文字母為順序標記）
1955 年 （45 歲）	3	29	a. 修改舊作《以生蕃的主題而作的鋼琴三重奏曲》成為鋼琴三重奏《在臺灣高山地帶》。
1956 年 （46 歲）	1 8	26 24	a. 完成管樂五重奏《幸福的童年》。 b. 完成《林庚抒情歌曲集》。
1957 年 （47 歲）	5 8 8 秋	16	a. 整風運動開始。 b. 完成《第三交響曲》，其中的第三樂章的混聲合唱歌詞為謝雪紅所作。 c. 完成《俚謠與村舞》。 d. 反右派運動中被劃為「右派份子」。
1958 年 （48 歲）	2		a. 被撤銷教授職務，留校負責編寫教材工作，後轉到圖書館整理資料。 b. 繼續創作歌劇《人面桃花》（未完成）。
1959 年 （49 歲）			a. 翻譯愛德華・漢斯力克（Eduard Hanslick, 1825-1904）的著作《論音樂的美》，但譯稿全部遺失。
1960 年 （50 歲）	4	6	a. 改編獨唱曲《生蕃四歌曲》為合唱曲。 b. 創作《木管三重奏》。
1961 年 （51 歲）			a. 繼續在圖書館工作。
1962 年 （52 歲）			a. 完成《第四交響曲》以紀念鄭成功驅逐荷蘭人，手稿於文化大革命期間遺失。
1963 年 （53 歲）			a. 聽了當時中央音樂學院趙楓強調民族音樂的研究報告後，動手整理 30 年來收集的臺灣、福建等地的民歌。
1964 年 （54 歲）	冬		a. 整理並改編臺灣民歌，並用「茅乙支」為筆名。 b. 將 70 幾首改編的臺灣民歌交給人民廣播電臺，期待受到播放。
1965 年 （55 歲）			a. 繼續研究中國民族音樂，也繼續堅持創作。
1966 年 （56 歲）	6		a. 文化大革命開始。所有樂譜、唱片、手稿、書信等皆被抄走。
1970 年 （60 歲）	5	19	a. 下放至河北保定清風店勞改。

年	月	日	記事（表內的英文字母為順序標記）
1971 年 （61 歲）			a. 勞累吐血，身體逐漸虛弱。
1973 年 （63 歲）	10	14	a. 與中央音樂學院所有下放師生一同返回北京。在圖書館繼續作整理資料的工作。
1974 年 （64 歲）			a. 因翻譯日文書籍勞累，而住院 20 多天。
1975 年 （65 歲）			a. 在圖書館作整理資料的工作。
1976 年 （66 歲）			a. 文化大革命結束。
1977 年 （67 歲）			a. 整理家中書籍和少量樂譜。決心繼續創作。
1978 年 （68 歲）	春 5 5	 4	a. 醞釀並開始創作管絃樂曲《阿里山的歌聲》。 b. 完成管絃樂曲《阿里山的歌聲》5 首作品的初稿。 c. 腦中風導致癱瘓。
1979 年 （69 歲）	2		a. 右派份子的身分得以平反。
1983 年 （73 歲）	10 10	 24	a. 獲頒臺灣美國基金會設立的人文科學獎。 b. 病逝。。

*本年表主要參考以下的文獻。特別是江文也到日本念中學至高等學校（1917-1924）的部分參考井田敏著作，1945 年以後至江文也過世為止的部分節選自俞玉滋製作的年譜，其餘則為筆者過去製作的論文附錄及新收集的原始資料。

井田敏。《まぼろしの五線譜　江文也という「日本人」》。東京：白水社，1999。

俞玉滋。〈江文也年譜（未定稿）〉。《江文也論集》。北京：中央音樂學院學報社，（2000）：60-89。

劉麟玉。〈從戰前日本音樂雜誌考證江文也旅日時期之音樂活動〉。《江文也論集》北京：中央音樂學院學報社，（2000）:17-52（原刊載於 1996 年《中央音樂學院學報》第 62 期，4-18）。

———。〈戦時体制下における台湾人作曲家江文也の音楽活動—1937年〜1945 年の作品を中心に〉《お茶の水音楽論集》第 7 號，（2005）：1-37。

PEOPLE 505

縱橫西東：江文也音樂文集

作　　　者─江文也
編　　　者─劉麟玉、沈雕龍
圖表提供─劉麟玉、沈雕龍、江庸子、江小韻
發 行 人─楊長鎮
發行單位─客家委員會
發行地址─24220 新北市新莊區中平路 439 號北棟 17 樓
電　　　話─(02) 8995-6988
網　　　址─http://www.hakka.gov.tw/
總 督 導─周江杰
行政策劃─廖美玲、黃綠琬、劉慧萍、楊秀禎、黃仁豪
執行單位─國家表演藝術中心 國家交響樂團
編纂顧問─鍾永豐、范揚坤
製　　　譜─林沛恩

出 版 者─時報文化出版企業股份有限公司
董 事 長─趙政岷
責任編輯─陳萱宇
主　　編─謝翠鈺
行銷企劃─陳玟利
美術編輯─菩薩蠻數位文化有限公司
封面設計─陳文德
108019 臺北市和平西路三段二四〇號七樓
發行專線─（〇二）二三〇六六八四二
讀者服務專線─〇八〇〇二三一七〇五
　　　　　　（〇二）二三〇四七一〇三
讀者服務傳真─（〇二）二三〇四六八五八
郵撥─一九三四四七二四時報文化出版公司
信箱─一〇八九九 臺北華江橋郵局第九九信箱
時報悅讀網─http://www.readingtimes.com.tw
法律顧問─理律法律事務所 陳長文律師、李念祖律師
印刷─勁達印刷有限公司
初版一刷─二〇二三年九月二十九日
定價─新臺幣五八〇元
缺頁或破損的書，請寄回更換

縱橫西東：江文也音樂文集/江文也作. --
初版. – 臺北市：時報文化出版企業股份
有限公司, 2023.09
　面；　公分. --（People；505）
ISBN 978-626-374-301-4（平裝）

1.CST: 江文也　2.CST: 音樂家
3.CST: 傳記　4.CST: 文集

910.9933　　　　　　　112014444

ISBN 978-626-374-301-4
Printed in Taiwan